时尚的剧场

FASHIONABLE
THEATER

叶长海——著

本专著为国家社科基金青年项目"当代中国剧场艺术的时尚化与时尚传播研究"（14CXW047）结项成果

时尚，是当代剧场的一种可能。

上海交通大学出版社
SHANGHAI JIAO TONG UNIVERSITY PRESS

内容提要

本专著为国家社科基金青年项目"当代中国剧场艺术的时尚化与时尚传播研究"结项成果。全书从中西方戏剧历史和当代剧场的总体特征出发,考察当代剧场的现代性、先锋性与时尚化的关系,厘清了当代剧场艺术向时尚化靠拢的逻辑和动机;在此基础上,着重从戏剧文本的再生与创新、主旋律戏剧向主流戏剧迈进、造型审美视角下时尚与剧场的相互影响、在时尚影响下当代剧场的观念嬗变几个方面展开阐述。全书试图用传播学、社会学等其他学科的研究框架来审视剧场艺术时尚化的倾向与特征,围绕时尚的剧场、商业的剧场和体验和剧场展开探讨,从而理解背后的逻辑与动机,为当代剧场的发展找到清晰的方向。

本书适合戏剧学、传播学相关专业领域科研工作者参考使用,也适合对中国剧场艺术感兴趣的普通读者阅读参考。

图书在版编目(CIP)数据

时尚的剧场 / 叶长海著. — 上海 : 上海交通大学
出版社,2023.10
 ISBN 978 - 7 - 313 - 25790 - 1

Ⅰ.①时… Ⅱ.①叶… Ⅲ.①剧场-关系-流行-研
究 Ⅳ.①J819.2②C912.6

中国版本图书馆 **CIP** 数据核字(2021)第 236790 号

时尚的剧场

SHISHANG DE JUCHANG

著　　者:叶长海
出版发行:上海交通大学出版社　　　地　　址:上海市番禺路 951 号
邮政编码:200030　　　　　　　　　电　　话:021 - 64071208
印　　刷:苏州越洋印刷有限公司　　经　　销:全国新华书店
开　　本:880mm×1230mm　1/32　印　　张:9.375
字　　数:241 千字
版　　次:2023 年 10 月第 1 版　　　印　　次:2023 年 10 月第 1 次印刷
书　　号:ISBN 978 - 7 - 313 - 25790 - 1
定　　价:68.00 元

前　言
Preface

　　2020年,当这个世纪进入第三个十年,中国的演出行业似乎迎来了前所未有的盛景。不同机构对演出市场的统计数据兴趣浓厚:有数据显示,2019年我国的演出票房收入已经超过了200亿元人民币,增幅达7.29％,超过了同样火爆的电影市场;还有数据显示,2019年我国的演出市场规模已经超过了500亿元。从近年来演出市场发展的趋势来看,演出票房收入(含分账)占到了市场总收入的三成以上。

　　走进剧场,观看演出,正成为中国人民尤其是城市居民喜爱的娱乐文化活动。

　　然而,在2020年新年到来之际,新冠肺炎病毒袭来。为了防止和阻断疫情蔓延,世界各国都出台了各种措施,包括关停剧院在内的演出场所。美国百老汇原本有6部新剧计划在当年3月公演,但纽约州政府的关闭令直接让纽约的戏剧舞台停摆。百老汇制作人里查德·罗斯(Richard Roth)表示:"百老汇将至少在几周内处于黑暗状态……许多新节目由于没有足够的资金将可能不会上演。"[①]现在看来,里查德·罗斯的担忧过于乐观了。只有当新冠肺炎病

　　①　Bogg S. How Will the COVID-19 Shutdown Affect Broadway? [EB/OL].[2020-03-09]. http://phindie.com/21439-how-will-the-covid-19-shutdown-affect-broadway/.

毒被彻底控制住,剧场才有可能恢复生机。什么时候可以控制? 公共卫生专家给出的预测是 2021 年甚至更久。在往年的 3 月,百老汇的票房收入都稳定在 3000 万～4000 万美元,而 2020 年的 3 月成千上万的演员、酒保、剧场服务人员,甚至剧场经理等管理人员都面临失业风险。此外,戏剧舞台停摆直接导致了每年 4 月底的托尼戏剧奖投票成了问题,2020 年的托尼戏剧奖甚至可能推迟或停办。百老汇的主要观众群体是游客,占比大约为 65%。全球旅行禁令使得即便百老汇开门,只要旅行禁令不解除,百老汇及其所属产业依然会受到毁灭性打击。

在欧洲,受疫情影响,2020 年第 74 届阿维尼翁戏剧节(Festival d'Avignon)被迫取消。该戏剧节自 1947 年创立以来,仅仅在 2003 年因为抗议政府计划施行针对演艺工作者工资社保制度的改革而兴起的行业大罢工而停办过一次。阿维尼翁戏剧节的停办,直接导致了面向民间剧团开放的板块——Off 戏剧节的取消。这对几乎所有在法国依赖戏剧谋生的演艺人员来说,都是灾难性的。

这样的状况,在中国同样令人担心。在全国早已经全面复工复产几个月后,演出行业,这一人际传播风险极高的行业仍然难以复工。中国演出行业协会在疫情期间进行的调查显示,2020 年 1—3 月,至少有 2 万场演出在全国范围内取消或延期,票房损失超 20 亿元。毋庸置疑,这次的疫情,让全球演艺行业在未来一两年都会步履维艰。

数千年来,戏剧人习惯躲在剧场这一象牙塔中而不管外界的风云变幻。这场出乎所有人意料的疫情彻底把传统剧场构建起来的保护壳给击碎了。戏剧人不得不直面这个现实:面对消费文化下大众传播媒介的冲击,剧场艺术在创作与传播手段中的"复杂而低速",已经成为影响这个古老艺术样式"生存还是毁灭"的核心问题。戏剧要不要改变? 该怎么改变? 这些问题,在这样的至暗时刻显得更加尖锐。

实际上,有一些剧团已经尝试主动求变。上海歌舞团近年来推

出的舞剧《永不消逝的电波》改编自经典主旋律电影，融入现代审美元素进行舞美设计与舞蹈设计，上演以来一票难求。2020年，上海歌舞团所属的上海文广演艺集团开始考虑将舞蹈作品高清影像化，以剧院放映的形式推出。这种尝试的灵感来自英国国家剧院的NT Live影像戏剧项目。NT Live即"英国国家剧院现场"（National Theatre Live），它的口号为"将英国最好的戏剧通过离你最近的剧场直播"（best of British theatre broadcast live to a cinema near you），顾名思义就是将剧场演出通过高清技术转播为影像作品在剧院播放。影像戏剧自然解决了传播中时间和空间受限的问题，的确是传统剧场向现代传播方式主动靠拢的尝试。不过大批保守的戏剧研究者或戏剧从业者也将NT Live式的剧场传播行为看作不友好的入侵，对此感到忧心忡忡。

　　同样在疫情背景下，时尚行业所表现出来的灵活就让人刮目相看了。事实上，传统时尚行业也严重依赖线下资源，时装周、秀场、买手、样衣拍摄、成衣工厂、零售商店、物流等同样在疫情下被延宕了。时尚圈立刻作出改变，线上平台为时尚品牌提供了多种可能：传统秀场上的时装发布会上没有观众，演出改为线上直播；最新系列服装的大片在网络媒体滚动发布，时尚圈的意见领袖与消费者在社交平台互动交流……疫情当然也导致了线下时尚门店的关停潮，但也迫使时尚界清晰地认识到依托于线上媒介的电子商务成了时尚行业转型的当务之急，这不仅是为了应对这次疫情带来的危机，更是未来消费行为的趋势。从品牌设计、发布方式到消费模式，时尚都在作出积极的改变。时装设计行业致力于创造美好价值，也希望在疫情过后能用更美好的设计语言来燃起消费者对新生活的希望。

　　本书名为《时尚的剧场》，当然不是要把戏剧和时尚画上等号。戏剧作为独立的艺术门类，有自己的边界和范畴。在戏剧研究的领域内，也存在相对独立的研究范式。但是，要应对外部环境所带来的挑战，要理解当代剧场现象，必须要适当打开戏剧的边界。应该允许

戏剧与其他领域进行跨界融合的创作实践和学术交叉。时尚,是当代剧场的一种可能,且已经开始有意无意地展开了实践。然而,学术界对这一现象却表现出集体沉默。大众传媒对戏剧作品时尚化的表面化阐释,使时尚变成了戏剧娱乐化、平庸化、商业化的代名词。我们则试图用传播学、社会学等其他学科的研究框架来审视剧场艺术时尚化的倾向与特征,理解背后的逻辑与动机,为当代剧场的发展找到清晰的方向。

所谓时尚,还没有一种被所有人认同的标准定义。狭义的时尚是指与时尚产业休戚相关的领域,主要与穿着相关。时尚的发展可以追溯到 17 世纪的法国。在国王路易十四的推崇下,法国将具有"巴洛克风格"的时装特别是男装推向了奢侈、优雅、高端的地位,位高权重者竞相仿效,逐渐将高跟鞋、香水、饰品等都作为时尚的符号。由此,时尚作为带有审美、阶级、性别等多重属性的一种社会现象被固定下来。时至今日,我们所谈论的时尚仍然局限在这个总体框架内。

然而,随着消费文化的崛起,人们突破原有的时尚框架,开始探讨穿着之外的时尚现象,如喝咖啡的时尚、旅行的时尚、约会的时尚。实际上,这已经把"时尚"(fashion)和"时尚的"(fashionable)两个概念混在一起了,也就是我们所说的广义的时尚。当然也有学者反对将时尚概念泛化,因为这容易导致原本就复杂的概念更加含糊其词。但实际上,狭义时尚与广义时尚,具有阶级性的古典时尚与去中心、反权威的当代流行已经没有那么明显的边界。于是,人们对时尚进行更宽泛的定义。《辞海》中对时尚作出了如下定义:

一种外表行为模式的流传现象。如在服饰、语言、文艺、宗教等方面的新奇事物往往迅速被人们采用、模仿和推广。表达人们对美的爱好和欣赏,或借此发泄个人内心被压抑的情绪。属于人类行为的文化模式的范畴。时尚可看

作习俗的变动形态,习俗可看作时尚的固定形态。①

这个定义主要有四个观点:第一,时尚现象具有多样性,不再局限在服饰领域,已适用于人类社会生活的方方面面;第二,追求新奇、标新立异是时尚的重要特征,从传播效果来说时尚能引起模仿和流传;第三,时尚现象是一种人类对现实生活态度的折射,即有怎样的人类生活就有怎样的时尚;第四,当代社会,时尚与流行之间不再泾渭分明,它们之间可以相互转化。

有国外学者将时尚进行了严格意义上的界定,认为应该满足连续性、不中断性和制度化三个特点。其中的连续性和不中断性都指时尚需要有承上启下的风格特点与持续不断的影响力;而制度化则是现代时尚的重要特点,即它不是个体现象,应该是组织化生产的一种符号,在制度化的保障下,依靠媒介的传播获得商业利益的一种行为。②所以,探讨现代时尚应该以消费文化和大众传媒为总体背景。也是基于这样的定义,具有连续性、不中断性和制度化特征的剧场艺术,尤其是作为文化产品的商业戏剧,当然可以被纳入时尚的框架中进行探讨。艺术的剧场、商业的剧场、媒介的剧场和体验的剧场是我们理解当代剧场时尚倾向的四个视角,也是本书的基本框架:

作为艺术的剧场	作为商品的剧场
逻辑与动机　文本的再生	商业性与大众文化　文化生产法则
向主流戏剧迈进　造型与审美	利益相关者　政府管理职能
时尚与戏剧观	戏剧的营销
身体　多媒体	原生态剧场　沉浸式戏剧
音乐剧　展览	公共服务　戏剧节
"音乐现场"	开放的剧场
作为媒介的剧场	作为体验的剧场

────────

① 辞海[M].上海:上海辞书出版社,2010:1707.

② Fred D. Fashion,Culture and Identity[M]. Chicago:University of Chicago Press,1992:28.

时尚的剧场,用"时尚"来修饰剧场,并不是要把剧场进行流派或者样式的分类,也并非要提出一种叫作"时尚戏剧"或"时尚剧场"的类型。本文所谈"时尚的剧场",是对当代剧场在不同角度呈现出的时尚化特点的总体表述,在不同场景和形式下,它又会呈现出不同的时尚特点;但因为"时尚"一词本身就具有多义性,用这一形容词来描述戏剧特点不免会产生理解的混淆。因此,本书的第一章就从艺术实践的角度出发,阐述了"时尚的戏剧"的表现形式与特点,从戏剧的现代性、先锋性出发,讨论其与时尚化的关系,尝试去厘清当代剧场艺术向时尚化靠拢的逻辑和动机。在此基础上,考察当代剧场在题材选择、叙事技巧、舞美设计、服装设计、表导演方法和戏剧观中的总体特点与时尚倾向。

第二章将当代剧场纳入商业传播的框架下讨论。如前文所述,当代时尚需要在消费文化背景下体现着制度化特征,我们将重点围绕时尚化特征最明显的商业剧场,以时装领域的场域系统为参考,讨论商业戏剧的时尚场域、时尚生产、时尚功能和时尚传播,其中重点关注在戏剧商业生产过程中政府作为"把关人"的角色,以及戏剧商业营销中的方法。

第三章将剧场看作一种多元的媒介,考察身体、感官和多媒体对剧场产生的改变。从时尚的角度来看,身体、感官是时尚中最重要的元素,并与性、性别、性感、权力等产生关联。多媒体对戏剧的介入给当代剧场带来了前所未见的可能性,音乐在剧场中的深度参与成就了音乐剧这一戏剧门类,我们也将重点讨论西方音乐剧在中国本土化实践中的问题。作为传播媒介,剧场也可以成为文化传播的重要形式。实际上,不论是戏剧表演中对身体的运用,还是诸如音乐、多媒体影像等形式在剧场中的使用,或是戏剧在展览领域的跨界实践和对外传播中的运用,都体现了剧场作为一种媒介的灵活性。

最后一章将剧场作为一种时尚生活的体验过程来考察,既讨论原生态戏剧、沉浸式戏剧等突破观演关系的艺术实践,又讨论嘉年华

式的戏剧节运作及背后的产业特征,还从政治逻辑和生活逻辑来考察戏剧如何成为公共文化服务的组成部分。最后,我们将探讨作为城市公共生活空间的剧场如何通过开放的手段,参与到"满足人民对美好生活的向往"的战略中来。

<div style="text-align:right">

叶长海

2020 年上半年

</div>

目　录
Contents

第一章
作为艺术的时尚：戏剧的当代面孔

早在 20 世纪 60 年代，马歇尔·麦克卢汉（Marshall McLuhan）就提出了电子媒体时代将成为这个时代的主导。从当代大众传播现象来看，人的接受方式已经从传统的文学性阅读转变为以影像技术为代表的更趋表面化的全息阅读。面对这样的转变，剧场艺术即便已经在现代戏剧实践中从戏剧文本中挣脱出来，却依然在接受和审美过程中显得"复杂而低速"。

然而这并不意味着戏剧会在纷繁复杂的当代艺术中被消解掉。相比于其他艺术形式，剧场艺术对材质的要求更高：从舞台、灯光、服装、化妆、道具，到演员与观众的交互行为。一方面，这种"依赖"使剧场成为其丧失大众传播形式的主要原因；另一方面，这一先天"缺陷"却为其在现代艺术传播形态中找到一个相对稳定的立足点，即与那些在技术上不断进步的其他传播形式毗邻而居。正是这种稳定性，使剧场在与其他媒介整合的过程中，处于相对主动的地位。正如汉斯—蒂斯·雷曼（Hans-Thies Lehmann）所说，剧场艺术具备一种与其"缺点"相应的特殊性。①

因此，一批利用这种特殊性创作的戏剧演出成为近年来剧场艺

① 雷曼.后戏剧剧场[M].李亦男，译.北京：北京大学出版社，2010：88.

术的独特风景；21 世纪初，白先勇打造的青春版昆曲《牡丹亭》着眼于将时尚与传统结合；2011 年，孟京辉与时尚集团合作推出了时尚喜剧《罗密欧与朱丽叶》；2012 年，田沁鑫推出了时尚版话剧《红玫瑰与白玫瑰》……而在西方剧坛，常常会看到被冠以"新制作"（new production）的传统戏剧作品。这种新制作不是对传统剧目的简单翻新，而是在内容和形式上对当代观众与新兴媒介的适应。历史上首演《茶花女》的威尼斯凤凰歌剧院就曾经演出过《茶花女》的多个时尚版本，该院院长维亚内罗（Vianello）表示："歌剧的确需要进步，不能总演一个版本，而要贴近时代。"①

第一节　戏剧时尚化的逻辑与动机

讨论戏剧时尚化的逻辑，不免要和"先锋性"（avant-garde）这一概念相关联，而先锋性的背后则是"现代性"（modernity）。国内外对现代性的研究涉及历史学、文学、哲学、艺术学等多个角度。不同学者站在不同角度对现代性的理解大相径庭，但总的来说都赞同现代性是"贯穿在现代社会生活过程中的某种内在精神或体现，反映这种精神的社会思潮"②。在戏剧层面探讨现代性，从时间来看要追溯到 19 世纪末期易卜生的社会问题剧对现代社会的反思。马泰·卡林内斯库（Matei Calinescu）认为现代性是一种持续进步的、合目的性的、不可逆转的发展的时间观念。③ 自然主义戏剧、现实主义戏剧在写作方法和演剧观念上都体现着这种现代性的时间观念。而在 20 世纪常常提及的"后现代"（post-modern）戏剧，看似是用异质性、碎片化、模棱两可、解构与重构、多重符号等方法消解了现代性，可实质

① 曹红蓓.歌剧《茶花女》，高雅的通俗[J].中国新闻周刊，2006(41):76.
② 谢立中.现代性及其相关概念词义辨析[J].北京大学学报，2001(5):25.
③ 卡林内斯库.现代性的五副面孔[M].北京:商务印书馆，2002.

上后现代主义继承了现代主义的基本精神,有国内学者认为:"……后现代主义不但没有偏离现代主义的基本精神,而且发展和强化了这些精神……后现代性就是正在来临的时代的现代性。"①。

在戏剧现代性中,先锋性是其最重要的特征。"善于求新求变求异的现代性,总是以先锋主义为自己杀开一条血路。"②当代剧场的实践常常以先锋的面孔出现,这种看似不甘平庸的态度,正契合了审美现代性的一个特点。夏尔·波德莱尔(Charles Baudelair)的美学观认为:"个性化的审美趣味可以抵御中产阶级的平庸和物欲,用变化的短暂现在来消解一成不变的过去,以艺术的创造性来对抗官方文化的平庸。"③

先锋不一定会带来时尚,先锋艺术家的创作大多是为艺术而艺术。然而有了观众的审美和介入,再辅之以一定的社会条件,先锋就有可能催生出时尚。按照格奥尔格·西美尔(Georg Simmel)时尚观的逻辑,如果时尚的对象足够新奇和独特,它就有了成为表征较高的社会阶层的前提条件;也正是这个原因,才能吸引较低的社会阶层进行模仿。事实上,大多数时尚在原始状态下会依靠"某些杰出人物发明了一种服饰、行为和趣味……通过这种时尚他让自己显得鹤立鸡群"④。所以,当代剧场艺术具有的先锋性是其有可能作为一种时尚商品的前提,所呈现出形式和内容上的标新立异也可被看作其时尚化的特征之一。

2011年,上海昆曲演员张军推出了演唱会形式的《水磨新调》,将昆曲中有600年历史的"水磨调"与当今世界音乐风格相融合,包含了新世纪音乐(new age)、电音(electronic music)、摇滚、爵士等风格迥异的音乐元素。这样的创新收获赞许之声的同时也引来一些批

① 周宪.现代性与后现代性——一种历史联系的分析[J].文艺研究,1999(5):32.
② 王一川.现代性的先锋主义颜面[J].人文杂志,2004(3):92.
③ 周宪.审美现代性的四个层面[J].文学评论,2002(5):15.
④ 西美尔.金钱、性别、现代生活风格[M].顾仁明,译.上海:华东师范大学出版社,2010:98.

评之声,认为这种"无厘头"的混搭严重破坏了昆曲艺术丝竹之声的优雅。

　　实际上,张军的昆曲创新只是近年来昆曲时尚化的一个缩影,从厅堂版到园林实景版、从青春版到豪华版,昆曲的花样越来越多。可是昆曲的创新却并未向大众化的方向演变,用张军的话来说,更显得"贵族化、高端化"①。这继续印证着西美尔时尚观中关于"阶级"的论断。西美尔认为时尚是建立在阶级区分基础上的,即"一种时尚风格是由上层阶级所创造并流入了较低阶层,是一种自上而下的传播过程"②。当万元天价的昆曲门票,或者只有少数有钱、有闲阶层才能观赏的厅堂版昆曲大行其道的时候,中产阶级趋之若鹜的时尚便产生了。

　　实际上,张军对昆曲的实践并未停留在标新立异的阶段,他还坚持把提供给少数人欣赏的昆曲推向大众。2018 年,在上海梅赛德斯—奔驰文化中心,张军举办了万人昆曲演唱会;2020 年,他在上海朱家角利用网络媒体直播了"复苏·阅读:水磨新调 2020 春季园林音乐会",在哔哩哔哩网站和腾讯视频吸引了 20 万人观看。值得一提的是,这次演出直播,张军还与上海东方传媒技术与叠境数字联合创新实验室合作,在舞台对面的廊亭中布下 62 个高分辨率摄像机,通过软件控制全息捕捉演员表演。③ 不论张军和其他昆曲创新者是否意识到,当昆曲逐渐为大众所认知、趋同和模仿的时候,昆曲作为一种高雅文化便已经向流行文化转变了。

　　利用先锋性创造时尚,又被各阶层模仿后消解时尚、转向流行并为大众消费服务的状况,在当代剧场中一直反复出现。以百老汇为例,百老汇、外百老汇(Off Broadway)和外外百老汇(Off Off

①　王悦阳.昆曲也时尚[J].新民周刊,2011(15).
②　西美尔.时尚的哲学[M].费勇,等译.北京:文化艺术出版社,2001:72.
③　园林音乐会与科技破壁融合,古老艺术越"活"越年轻?［EB/OL］.https://www.dgene.com/plus/view.php?aid＝620.

Broadway)是整个百老汇联盟的基本演出结构。百老汇每年上演的剧目数量有限，但都是高制作成本、高演出成本和高票价，只有将资金投入到有限的剧目中并连续多年反复演出才能收回成本。百老汇剧院只有40多座。而百老汇联盟将座位数在100～499的剧场定义为外百老汇，将座位数少于100的剧场定义为外外百老汇。据统计，在纽约有200多家外百老汇剧院、300余家外外百老汇剧院。与百老汇不同，在外外百老汇上演的剧目都是低成本制作和低票价的，涌现出很多先锋、大胆和具有创意的戏剧实验，这些实验性的演出是百老汇庞大演出产业的基础。外百老汇原本只是戏剧从业者对抗商业戏剧的尝试，然而从20世纪50年代起，外百老汇的一些剧院在获得名声后便开始转向商业戏剧，这也催生出了外外百老汇运动。

　　综上所述，戏剧时尚化与戏剧的现代性、先锋性、传播性相关：先锋性脱胎于现代性，先锋性又创造出时尚符号，传播又具有将符号发展为时尚现象的能力，这就是我们所说为何当代艺术与时尚，时尚与传播的关系如此紧密的原因。意大利时尚品牌普拉达（Prada）与当代艺术复杂而暧昧的关系则是这一逻辑的证据。1993年，普拉达成立了一个以支持建筑、设计、电影等当代艺术项目为主要目的的基金会。每年这个非营利性的基金会都会积极参与意大利乃至全球的先锋艺术活动，也会组织大型国际展览以及会议、电影节，并出版关于当代艺术的书籍。[1] 2018年，位于意大利米兰的拉戈伊萨尔科（Largo Isarco）——具备展览和演出功能的基金会新楼也落成并开放。如今该基金会的董事格尔曼·诺塞兰特（Germano Celant）却多次谈到时尚与艺术之间的矛盾关系，他的主要观点是时尚渴望成为艺术，因为只有通过艺术，时尚才能提高自己的地位；而艺术也需要时尚，艺术为时尚提供了灵感和血液，艺术也可以从时尚中获得名利和成功。换言之，时尚需要艺术的加持才能被认真对待，艺术需要时尚的

[1]　普拉达基金会介绍［EB/OL］. https://www.milanexpotours.com/en/portfolio-articoli/the-prada-foundation/.

商业头脑才能达到大众的要求。①

　　如果说逻辑是主要源自戏剧内在的话，那么剧场向时尚靠拢的动机则更多源自外部。越是传统的剧种、剧目或演剧形式，其时尚化的动机越强。所以我们才看到国内主要戏曲门类都在往年轻化、流行化的方向探索，这其中也不乏啼笑皆非的失败案例。年轻一代对剧场的疏离，是戏剧时尚化的直接动机。

　　为了解年轻观众对戏曲的接受程度、态度认同以及戏曲时尚化的可行性，我们曾于 2016 年 7 月在安徽省安庆市以及各县城、乡镇进行了一次关于黄梅戏的线下问卷调研，具体地点选在火车站、银行、街边、学校附近等，调研对象来自不同年龄层，保证了问卷调查的客观性。问卷共发出 600 份，回收有效问卷 560 份。呈现出以下特点：

　　第一，受众年龄分布呈倒金字塔模式。调查显示，35 岁以下受众只有不到 10%，36～50 岁的也只占到 23%，51 岁以上的受众有68%。数据显示黄梅戏受众主要集中在 51 岁以上。根据中国戏剧网提供的调查结论，超过 65% 的大学生表示自己不喜欢或不大喜欢戏曲，我们发现戏曲的受众分布呈现倒金字塔模式（见图 1-1）。倒金字塔模式表明，黄梅戏受众断层现象极其严重，35 岁以下观看黄梅戏的人数比例只有 9%，其主要原因是"听不懂"。戏曲唱词中大量的文言、方言、典故，表演程式中的板式、手眼身法，舞台上的特殊空间调度都会使缺乏戏曲知识的观众一头雾水，不知所云。调查还发现，一些学生表示，听不懂戏曲还在于对剧情发生的历史背景及文化背景不甚了解，难以领会其中的深层意蕴。另外，许多传统戏曲内容往往宣扬封建伦理道德、三纲五常，与现代生活太脱节，导致青年观众大批流失。这一现象，不仅是黄梅戏，几乎是所有传统戏剧面临的严峻挑战。相反，从问题的另一个侧面来看，薄弱的年轻受众市场也

　　①　Paracchini G L. The Prada Life[M]. Rome：BC Delai,2010:144.

成为传统戏剧样式亟须抢占的潜在目标消费群体。

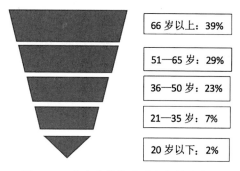

图 1-1　安庆市黄梅戏受众年龄分布图

　　第二，观众受教育程度呈两极分化。从问卷数据来看，在黄梅戏的受众中，初中及以下学历所占比例达一半以上，高中和专科的比例之和与本科及以上受众比例不相上下。当然，数据还显示了学历与地域分布的关系（见图 1-2）。学历低的受众主要分布在农村，对传统戏曲的兴趣一方面囿于现有休闲娱乐方式的限制，又与农村地区对传统戏曲文化的崇尚有关，尤其是受到父辈、祖辈的直接影响。国

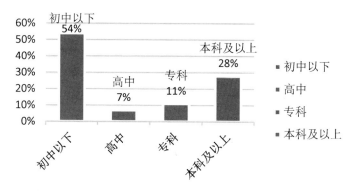

图 1-2　安庆市黄梅戏受众学历分布

务院办公厅印发的《关于支持戏曲传承发展的若干政策》提到加大政
府购买力度,将地方戏曲演出纳入基本公共文化服务目录,通过政府
购买服务等方式,组织地方戏曲艺术表演团体到农村为群众演出。①
　　第三,现代娱乐方式影响受众观看行为。从调查结果来看,19%
的被调查者因工作原因无法观看黄梅戏,其中也有 14% 的人表示如
果时间允许,还是希望去剧场好好欣赏黄梅戏演出;另外 41% 的人在
问卷中表示对黄梅戏不感兴趣;48% 的人认为黄梅戏太陈旧,节奏太
缓慢,不适合社会发展的节奏;影响受众不看黄梅戏的主要原因是现
代娱乐方式多样化,城市受调查者表示,空闲时选择一些健身类活
动,或者去影院看电影,农村受调查者表示空闲时会选择棋牌类活动
(见图 1－3)。因此,不管在农村还是城市,娱乐方式的增加是对黄梅
戏发展的最大挑战。由此可见,现代生活中娱乐方式的多样化是对
黄梅戏发展的最大挑战,而黄梅戏剧种本身在题材、唱腔、演出形式
等方面的问题是限制其发展的最大因素。

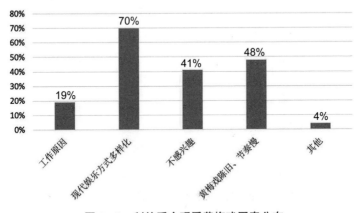

图 1－3　制约受众观看黄梅戏因素分布

　　①　国务院办公厅印发《关于支持戏曲传承发展的若干政策》[EB/OL].http://www.
gov.cn/xinwen/2015-07/17/content_2899040.htm.

当然，戏曲所面临的危机与话剧、音乐剧、舞剧、歌剧等其他形式所面对的挑战有所不同。但是自身艺术形式的陈旧、传播方式的笨拙、年轻观众的流失却是整个剧场艺术的当前现状的共性，也是当代剧场向时尚化靠拢的外部动机。

第二节 戏剧文本的再生与创新

基于时尚的商业性、消费性、现代性等基本特点，时尚在当代戏剧的文本呈现中存在不同的表现形式。如今，我国每年各类剧团演出的戏剧作品数量庞大、类型庞杂，其中还包含了无法精确统计的校园戏剧演出。地方主管部门或行业协会对当地戏剧演出市场的数据统计比较有参考性。根据北京市文旅局和北京市演出行业协会对2019年各类型营业性演出的统计来看，话剧、音乐剧、儿童剧等形式的戏剧演出，观演人数均超100万人次。其中，话剧、儿童剧共演出8484场，票房收入达5.01亿元，占所有演出票房的28.7%，成为2019年北京演出市场的一大亮点。① 但是，国内主要演出市场仍然聚集在北上广等经济发达的城市；一些准一线、二线城市的演出市场仍然依赖于北上广主要剧团的巡回演出。因此，我们对当前国内戏剧特点考察的样本主要基于北上广推出的剧目。我们发现，改编或复排经典剧目是当前我国戏剧演出的主流。如何将经典作品进行改编或复排从而赋予其新的生命力以适应当代观众的时尚审美，是众多大型团体关注的重点。

经典作品的可持续排演是全球主要演出市场的传统做法，即便是在百老汇，新剧目的比例也少于保留剧目。以北京人民艺术剧院（简称"北京人艺"）为例，目前北京人艺主要有首都剧场和北京人艺

① 2019年北京演出票房收入超17亿元，观众人数超千万[N/OL].新京报.https://baijiahao.baidu.com/s? id=1655863227454644197&wfr=spider&for=pc.

实验剧场两个演出空间；而北京人艺实验剧场也在首都剧场内，位于三楼。我们通过对北京人艺演职人员的采访了解到，2019年北京人艺一共推出18部剧目，演出135场，其中包括新排剧目2部（30场）、复排经典剧目10部（82场）与赴外演出7部（23场）。从剧目类型来看，改编、复排经典剧目的比例远远高于原创剧目。同样的情况也发生在上海、广州等地的演出市场中，只是这两地有更多剧目属于版权引进或改编的国外剧目。当然，为了迎合当代观众在审美上的新需求，改编或复排剧目也会从不同角度进行创新。但对经典剧目的创新绝非易事，很多著名导演所谓的"新版"作品也会遭遇口碑或票房的滑铁卢。

《茶馆》是北京人艺最重要的保留剧目之一，从1958年由焦菊隐、夏淳导演至今，该剧连演不衰。焦菊隐版本的《茶馆》被业界称为"焦版"，以强大的写实主义手法将老舍原著的精髓体现得淋漓尽致。此后，北京人艺一直尝试复排《茶馆》。1999年林兆华导演的创新版《茶馆》颠覆了镜框式舞台的局限，设计了开放式的舞美，在叙事方式上也把原剧中幕之间的"大傻杨"这一"说书人"角色去除，全剧的台词也被大量删减。创新版《茶馆》一经试演，立即遭到戏剧界的"口诛笔伐"，该版本无疾而终。2005年由林兆华担任艺术指导，杨立新复排的《茶馆》本质上仍然属于"焦版"，保留了最初版本的味道。对这个经典作品的改编，林兆华说："我想创新，但没有能力去驾驭得更好。不过我始终认为，戏剧永远是发展的，总是拿过去的《茶馆》说事，不怎么样。我失败了，不等于不可以有后来者。我希望后来者可以超越我，排出不一样的、同样经典的《茶馆》。"①

近年来，有两个版本的《茶馆》尝试从不同角度进行创新。这两种改编正好反映了当代剧场在文本创新上的两种倾向：一是立足于经典，在此基础上融入新元素、新思考；二是从经典出发，依靠经典进

① 林兆华谈创新版"茶馆"：我失败了，希望后来者成功［EB/OL］.人民网.http://culture.people.com.cn/n/2013/0228/c172318—20633210.html.

行全新表达。

第一个版本是 2017 年由北京人艺四川籍导演李六乙为四川人民艺术剧院导演的四川方言版本的《茶馆》。为向原著老舍致敬，该剧首演于北京天桥艺术中心，再于当年 12 月回到四川省锦城艺术宫上演。大幕拉开，一幅完全不同于北京味道的茶馆呈现在观众面前，李六乙将川西风情的茶馆创新地搬上舞台。随着剧情的历史向前推进，在全剧的结尾，游行学生一边高唱着《团结就是力量》，一边将红布条给围观者系上，并鼓动人们推倒象征"落后"的茶馆的竹椅堆。全剧的语言也改成了四川话，金钱板、盖碗茶、龙门阵这些典型四川地方元素替换了老舍原著中的老北京文化元素。

通过对四川地方文化元素的挖掘和重构，老舍的《茶馆》得以在 21 世纪实现了创新。然而，创新不意味着真正实现了原版经典的再生。这一版本的《茶馆》也不乏批评的声音，主要聚焦于用四川文化的符号来重构的台词、舞美、灯光，并不能掩盖在对原著内涵的新解读、新思考方面的薄弱，实际上它更像是打着创新旗号对传统经典的再包装、再营销。比起对川话版《茶馆》实践的批评，其实另外两种现象更值得批评：一是"外来的和尚好念经"，热衷于直接引进国外演出；二是通过购买版权、打着"原汁原味"的口号，翻译、排演。不论是哪一种现象，都体现了当代国内戏剧创作原创能力薄弱的普遍现象。

第二个版本是孟京辉对《茶馆》的改版。实际上，孟京辉只是利用了老舍原著中的故事主轴和人物，对经典进行了解构和重塑，完全延续了自己早年解构《思凡·双下山》的创作风格。孟京辉的改编是基于原著中三个核心人物展开的：老掌柜王利发，耿直、正义、爱国的常四爷和民族资本家秦二爷。孟京辉给这三个人物赋予了当代性，有人将这种改编评论为王利发成了个人主义者的符号形象，常四爷成了社会介入和反抗者的内外投射，秦二爷则是社会建构者和权力

掌控者的外部投射。① 当然，在导演构思的表达过程中，孟京辉式的叙事方式、舞台表达、舞美灯光都成了一种经典重构的手段。孟京辉曾经表达过这样一种观点：在面对经典作品时，每个创作者都能有所收获；当你付出能量时，经典的文本会给你反馈，你能得到更多的能量……所谓经典，不是一成不变的，而是具有包容性的，它值得我们把当代的思想、有价值的思考和人类共同的情感放进去。

为了赋予创作更新颖的视角，孟京辉在《茶馆》创作中的戏剧构作（dramaturg）塞巴斯蒂安·凯撒（Sebastian Kaiser）扮演了关键作用。塞巴斯蒂安是欧洲知名的戏剧构作，他在德国柏林人民剧院任职期间，还兼任了剧院艺术活动及会议策划和艺术总监。他与导演弗兰克·卡斯多夫（Frank Castorf）合作了《浮士德》《赌徒》等轰动世界的作品。在与孟京辉的合作中，他用西方人的思维方式来看老舍的经典，并与创作者进行思想上的交流、碰撞，为这部中国传统作品提供了现代性的解读。塞巴斯蒂安说："这座大山的重量，不仅仅是来自作品的本身，更多的是来自外界给予他的名誉，这个名誉就好像是一个神庙，让大家无法去接近它。然而也是这种原因，我们更应该去改变经典剧，去控制它，让它与我们产生交点。"②

戏剧构作，这在中国戏剧圈中还是一个新鲜的名词。实际上，也有学者认为这一翻译不够准确，甚至容易引起歧义，它更应该翻译为"戏剧顾问"。坚持这一翻译的学者则认为，我国演出传统中大量戏剧顾问只是虚名，并未真正发挥作用，戏剧构作这样的翻译是为了与其区别开来。不论哪一种翻译，戏剧构作或戏剧顾问，成为当代剧场在面对传统经典作品过程中必不可少的一个新的工种，甚至一些戏剧院校将其列为一个专业或一门课程来学习。不仅如此，戏剧构作

① 冷静下来了？那我们来严肃地聊一聊孟京辉的《茶馆》[EB/OL].https://www.sohu.com/a/270807973_716776.

② 《茶馆》戏剧构作塞巴斯蒂安·凯撒：重塑经典就是把大山移开[EB/OL].http://www.thecover.cn/news/1286802.

或戏剧顾问也是一种全新的戏剧创作方法,一种为创作人员提供选剧意见、为剧本创作初期提供一切相关的背景知识、为排练期间提供能还原真实性的背景资料以及为解决一切剧目制作过程中艺术相关问题的重要工种。这一工种在西方早已常见,也涌现出很多知名的戏剧构作。如美国纽约公共剧院(The Public Theatre)的艺术总监奥斯卡·尤斯提斯(Oskar Eustis),美国当代戏剧的经典之作《天使在美国》(*Angels in America*)和音乐剧《汉密尔顿》(*Hamilton*)都是在他的帮助下完成的。

戏剧构作,为在当代剧场中呈现经典作品提供了当代视角,成为连接经典作品与当代观众之间的纽带。这个工种实际上是新时代、新媒介、新观众对当代剧场提出的新要求而延展出来的一个新兴行当。不论是否在剧目排演过程中增设戏剧构作一职,当代戏剧都需要从历史的、现代的、审美的多重视角为传统和经典剧作提供符合当代审美的价值观,也应该用创新的视角帮助经典作品以新的叙事方式和文本结构得以再生。

保留剧目,是当前各大剧团的一大创作重点。保留剧目当然包含了剧院历史上创作的有影响力剧目的改编、复排和传承,也包含了对当代新创作剧目的要求——要成为一部可以常演不衰的经典之作。2010年,中华人民共和国文化部开始了优秀保留剧目的评奖,把剧院是否有经典保留剧目作为衡量剧团水平的一项指标。北京人艺当然是国内高度重视保留剧目的戏剧院团。按照保留剧目的标准来打造新剧目也促成了作品的高标准。以北京人艺排演新剧目《司马迁》为例,2015年首演之后,剧团通过座谈、调研,听取各方面的意见,再不断打磨和修改,按照保留剧目的标准要求主创团队体验、吸收、再改动。2016年,该剧再次在首都剧场上演,之后连演20多场。如今,这一作品作为保留剧目常年在全国多地巡回演出,甚至走出国门,成为我国对外传播的渠道之一。2019年年底,该剧在俄罗斯圣彼得堡亚历山大剧院(又名俄罗斯普希金国家话剧院)演出。时任北

京人民艺术剧院院长的任鸣表示过,对于一部新戏,北京人艺会一直打磨下去,不断去接受时间和观众的检验,北京人艺也一直致力于通过这种方式向观众,尤其是青少年观众传递丰富的历史价值、文化价值和人生价值。① 价值观的传承与传播,应该是经典文本在当代的时尚态度。

第三节　主旋律戏剧向主流戏剧的迈进

在当代中国剧场的艺术实践中,具有中国特色的主旋律戏剧所面临的创新问题更为突出。当主旋律戏剧的创作和演出成为各大院团的任务时,创作者积极性不高,观众不爱看成了普遍现象。主旋律戏剧能不能走进普通百姓的视野,成为他们想看、爱看的作品成了国有院团着力解决的难题。近年来,出现了一些成功的案例——作为主旋律的题材却能以流行和时尚的形式获得票房和口碑的双丰收。

《永不消逝的电波》是 1958 年八一电影制片厂出品,由孙道临、袁霞主演的电影,由中共地下党员李白烈士的真实事迹为原型改编。电影上映六十多年来,历经数次改编,但都未能形成超越原片的影响力。但 2019 年,由上海歌舞团改编的舞剧《永不消逝的电波》一上演立即引发观众热烈响应,并获得当年中宣部“五个一工程”奖,真正收获了主旋律戏剧在口碑和票房上的双丰收。该剧改编成功之原因在于抓住了原著中烈士视死如归背后的人性一面,用舞蹈独特的写意和抒情形式将主人公情感的柔软展现得淋漓尽致;再利用故事发生地上海所特有的旗袍、石库门等符号作为舞台美术元素,呈现出老上海的风韵情怀。该剧的经典段落,经稍加改编,以《晨光曲》之名登上了 2020 年央视春晚的舞台。到 2019 年年底,该剧已经上演了 100

① 张悦.北京人艺:原创历史大戏陪观众过年[N].中国艺术报,2016－02－3.

场，几乎每场的演出票都被一抢而空。2019 年 12 月 8 日，第 100 场演出在北京的国家大剧院上演，真正成为从经典主旋律题材走向了被现代观众认同的主流文化产品的示范。

除了国家院团主导创作的剧目，近年来一些企业也尝试通过戏剧舞台来讲述企业故事、行业故事和中国故事。2020 年，宝武集团创作了大型工业题材原创话剧《铸梦》。该剧选用了四代中国钢铁人前仆后继、为新中国钢铁事业默默奉献、光彩动人的奋斗故事，串起了整个中国钢铁发展历史 130 年的宏大历史画卷。主旋律题材要求抓取真实事件中的先进人物，但创作过程或艺术表现又受制于主旋律叙事的"范式"；这种悖论在工业题材中更为突出。受制于此，主旋律题材容易陷入两种窘境：一是明明源于真实生活的人物和事件却缺乏可信度，更谈不上共鸣和共情；二是因主题先行或以宣传为前提，进行过度拔高的人物塑造或情节渲染。但是，《铸梦》一剧扎扎实实地做到了"源自生活，超出生活"。总的来看，100 分钟的演出紧紧抓住了宏大历史背景下的个人命运，以个人选择、个人情感、个人情怀为切入口，回答了卓兰柯、李月亮、张顺利、聂景程等人物身处不同时代背景下所做出那些选择的动机和原因。以抽丝剥茧的方式引导观众理解每个人物的选择与动机是实现主旋律思想表达的核心环节。

更可贵的是，主创团队并不拘泥于对真实的"再现"，还努力为工业题材赋了新的审美。编剧为重读重大历史事件创造了新角度，清末张之洞兴办汉阳铁厂，抗战期间工业物资西迁重庆，新中国成立初期王震将军在新疆建设八一钢铁厂，毛主席视察武钢，改革开放初期国家投巨资引进世界一流技术设备建设宝钢，市场经济背景下宝钢开启企业化转型，当代钢铁工业向"绿色、精品、智慧"成功转型，2020年中国宝武产量位列世界首位等八个弱关联性的事件，依靠具有强相关性的一组人物关系有序串联而成，让历史事件形成了自身逻辑关联。历史不再是冰冷的叙说，而是依靠有血有肉、有思想、有情感

的人构建而成。"所谓中国故事,既是对于我们每一个个体生命的关切和陈述,也是对于这个民族的总体命运的理解。中国故事是大历史,也是我们每个人具体而微的命运所在。我们置身于中国故事之中,而中国故事也在我们每个人的身上呈现"。① 从这个意义上看,大型工业题材原创话剧《铸梦》不仅讲好了企业故事和行业故事,也讲好了中国故事。

主旋律戏剧作为当代中国剧场艺术的一个类型,与知识精英所推动的以启蒙话语作为现代意识建构的戏剧类别,以观众作为研究对象或者以观众立场作为表达的戏剧类别形成了鲜明的对峙关系。人们将这三种类型的戏剧称为当代中国戏剧的"三驾马车"。从戏剧创作的历史原因和现实成因来看,主旋律戏剧都具有较为明显的政治宣传色彩。表面上,改革开放以来,我国政府从顶层设计的高度推动主旋律戏剧的创作与演出,也成为各级国有院团的重要任务。然而在当代中国戏剧的理论研究与批评中,对主旋律戏剧的研究就数量和质量来看,与其他两类戏剧样式相比都难以企及。

事实上,关于主旋律戏剧的一些本质问题和表征问题都没有得到客观探讨。主旋律戏剧能否算作一种戏剧门类,抑或只是其他戏剧门类的变形或某类戏剧品类的延伸? 主旋律戏剧在艺术层面的缺陷是否是原则性问题,能否通过艺术表达技巧进行修正? 除了艺术创作外,主旋律作为戏剧的一种,在面对艺术样式和传播媒介多样化与观众审美习惯颠覆性改变的背景下,如何从创作与传播的结构性角度来创新? 这些问题的回答直接决定了主旋律戏剧应该以何种姿态去面对大众文化和消费文化的冲击。

在为数不多的学术研究中,对主旋律戏剧的观察也偏向于负面与批判。国内学者张默瀚全面论述了从新时期开始至今,在这一开放体系中,主旋律戏剧与大众戏剧、精英戏剧的关系。论述的立场也

①　张颐武.中国故事:命运与梦想[N].解放日报,2014-02-23:6.

一定程度上代表了戏剧学者的主流观点：20 世纪 80 年代，在戏剧观大讨论的引导下，呼唤戏剧现代性与启蒙理想重建的精英戏剧直接主导了整个时期戏剧演出和戏剧批评格局，这一时期的"主流"是精英戏剧；而主旋律戏剧则被看作附随精英戏剧进行的激情理想主义表达。进入 90 年代后，以市场需求为主导的商业戏剧开始控制整个戏剧演出的格局。虽然精英戏剧和大众戏剧在发展进程中的局限性仍然受到了中国文化保守主义、市场经济建立健全的过程性影响，但主旋律戏剧具有的"霸权姿态"不可否认在一定程度上束缚了这两种戏剧的发展。①

学者杨鹏鑫批评主旋律戏剧的症结在于："戏剧退于概念，概念退于说教。此类戏剧执着于抢占道德与理念的制高点，站在想象的'高度'居高临下进行观念生产；戏剧创作者们从预先设定的抽象理念出发，之后按图索骥编织与塑造符合其理念的情节和人物。戏剧在其中一退再退，与民众的存在与精神生活渐行渐远，变成观众难以真正认同的东西。"②这样的批判凸显着知识分子对当下戏剧现状的失望与不满，不是针对戏剧本身，是对当前社会语境下文化现象的整体性失落。正是怀着同样的焦虑与问题，我们试图从更多角度来研究主旋律戏剧，并试图从这"三驾马车"中最重要的一驾中探寻解决这种失落的可能性。

一、正视主旋律戏剧的必要性

主旋律戏剧这一名词是具有中国特色的，它虽与政治戏剧、左翼戏剧、功能性戏剧、主流戏剧等有意义上的相近，但政府决策模式、创作与演出形式、传播策略等形式都具有浓郁的中国特色。从某种意义上说，它是思想宣传与文化传播的重要参与者。主旋律戏剧代表

① 张默瀚.中国当代戏剧理论：1980—2010[M].北京：光明日报出版社，2013：130.

② 杨鹏鑫."我应该"式戏剧与"我是"式戏剧——从《我是月亮》的演出看中国当代主流戏剧的一个困境[J].戏剧艺术，2015(4)：62.

着由国家所主导的主流思想观念,在不同历史时期,主流思想有所差异,但从根本上说主流思想是具有民族性的国家主义。而戏剧则顺应主流思想需要,呈现出不同历史时期的特征。

将"主旋律"一词应用于艺术创作,始于 1994 年。但在此之前,接近于主旋律戏剧概念的以政治宣传为导向的戏剧一直伴随着中国戏剧的发展脉络存在:以"左翼戏剧"为代表的 20 世纪 30 年代;以历史剧为代表的 50—60 年代;以"样板戏"为代表的"文化大革命"时期;戏剧大繁荣的 80 年代。这四段时期都具有如今主旋律戏剧的雏形,而将其连贯起来则可以勾勒主旋律戏剧的历史渊源。当然,在这四段时期中,以政治宣传为导向的戏剧在不同程度上出现的弊病,如艺术性偏弱、过分强调工具性、政策保护下的排他性等多多少少成为当下主旋律戏剧被诟病的焦点。

20 世纪 90 年代,主旋律戏剧应运而生。1992 年,中宣部围绕精神文明建设举办了"五个一工程"评选活动。之后,每年度各省、自治区、直辖市和中央部委等单位都会报送自己围绕五个方面创作的作品:戏剧作品、影视作品、文艺类图书、社科领域的理论文章、电影。① 有人认为,"五个一工程"的建设在客观上形成了一种影响全国的主流文化和文艺运动。②"五个一工程"实施的三十年来,客观上活跃了全国各层级院团的创作,虽不乏平庸应景之作,但也涌现出一系列在思想性和艺术性上兼顾的优秀作品。这些优秀作品比较全面而深入地描写了中国的历史和现实,真实而深刻地塑造了不同境遇中的艺术形象,成功地展示了中国现代社会生活中那些紧张而激烈的戏剧冲突。

主旋律戏剧不是孤立的文艺现象,它是党和国家对文艺工作总体要求的一个体现。2014 年 10 月,习近平在北京文艺工作座谈会上发表重要讲话时提出:"要把爱国主义作为文艺创作的主旋律,引导

① 钟文."五个一工程"优秀文艺作品评选揭晓[J].中国戏剧,1992(6):10.
② 刘家思.主流与先锋:中国现代戏剧得失论[M].北京:新星出版社,2006.

人民树立和坚持正确的历史观、民族观、国家观、文化观，增强做中国人的骨气和底气。"

二、正确认识主旋律戏剧的合理性

前文所提及的"三驾马车"是中国学者对当代中国戏剧类型的生动描述，即大众戏剧、精英戏剧与主旋律戏剧的并驾齐驱。许多诟病主旋律戏剧合理性的批评主要集中于其对大众戏剧与精英戏剧的过度影响，使原本属于精英戏剧的先锋性、反叛性衰弱甚至丧失；而受到舆论导向的限制，主旋律戏剧也直接影响了属于大众审美范畴的商业戏剧。商业戏剧在题材和形式上都向主旋律戏剧靠拢，原本的独立性、市场性也被弱化。受到"五个一工程"的影响，国内其他戏剧评奖机构，如中国艺术节、中国戏剧节、文华奖、梅花奖、曹禺戏剧文学奖、白玉兰戏剧奖、田汉奖等，虽各自具有相对独立的评奖机制和评价标准，但从获奖作品看，严格意义上的大众戏剧和精英戏剧的获奖比例非常低，"三驾马车"的格局似乎已演变为以主旋律戏剧为先导，其他戏剧样式跟随的局面。

理想中的"三驾马车"，是指三种戏剧样式具有各自功能与特征，彼此相互影响和补充。主旋律戏剧是国家文化政策的导向，但大众戏剧面向人民文化娱乐生活，以商业和市场运作为主体；精英戏剧关注戏剧先锋实验与社会生活敏感和尖锐议题，以非营利性模式为主。大众戏剧为主旋律戏剧走入寻常百姓提供了宝贵的实践经验，而精英戏剧在内容和形式上的实践则为其他两种戏剧样式输送了舞台的创新经验。因此，修复主旋律戏剧的不合理性，解决方法应该是如何从政策制定、院团机制改革、主管机构管理方式等角度着手去盘活这"三驾马车"，使其具有相对独立的成长空间并强化三者间的相互影响。

三、看待主旋律戏剧的艺术性

一般民众甚至戏剧研究学者对主旋律戏剧的刻板印象是主旋律戏剧是枯燥乏味的，主题与内容无法触及社会深层次问题与人类的灵魂关切，人物刻画是面具化的，性格是扁平的。这种印象的形成与政治性戏剧的功能性相关。在艺术领域中，戏剧因为其综合性更高，因此其认知功能、审美功能、娱乐功能、教育功能最常被提及，而不同戏剧样式对应的功能会有所侧重。自"五个一工程"推动以来，虽不乏艺术性和思想性俱佳的力作，但为数不少的急功近利之作被人诟病的主要成因正是在于过度强调教育功能，却简化了认知功能，轻视审美功能和娱乐功能。事实上，一些创作者忽略了一个基本事实：戏剧众多功能之间并不是孤立的，而是彼此关联的。

认知功能在戏剧功能中具有举足轻重的地位。戏剧艺术的一项基本责任是通过生动的表演将反映人类生活现实的"故事"，通过艺术化的手段搬上舞台。主旋律戏剧所描写的现实理应呈现出人和世界的复杂与多样，对现实生活的片面截取不仅不足以让人信服，也无法充分发挥认知功能。事实上，戏剧的教育功能承接认知功能，试图运用视听语言或其他感受刺激的方式，引起观众强烈的情感体验和心理冲击，起到强大的感召作用。正是由于观众在剧场体验中通过舞台幻觉和移情效果，比其他艺术形式，更容易实现情感卷入和意义的理解与想象，主旋律戏剧承担起教育功能也就不难理解了。

娱乐功能带给观众以审美享受，是戏剧的一项重要功能。但娱乐功能可以分为两个层次：带来精神愉悦与审美享受的高层次娱乐和以逗趣、谐谑、插科打诨等引起直观快感的低层次娱乐。两种娱乐方式并无绝对的优劣之分，都是观众的基本需求。但相对而言，低层次娱乐仅依赖简单的艺术创作手段就可以实现，而高层次娱乐则需要与教育功能联系在一起讨论。"寓教于乐"，高层次娱乐实际上是教育功能的延展，目的是让观众在欣赏戏剧的过程中进入到对真善

美的感悟中，从而达到精神满足和慰藉。由此看来，主旋律戏剧并不是不需要娱乐功能，相反，主旋律戏剧要真正发挥作用并实现传播效果，必须将认知功能、教育功能和娱乐功能贯穿和统一起来。

四、发挥主旋律戏剧的时代性

回溯中国戏剧历史，每一个时代都有自己的主旋律。在当代，主旋律戏剧实际上面临两个层面的巨大挑战。一是以电影电视为代表的艺术样式投入的制作成本巨大，拥有更广泛的受众群体，在更大程度上掌握着话语权并控制着舆论场，剧场艺术被边缘化的状况愈发明显。剧场艺术如何才能比影视艺术在弘扬时代主旋律和传播正能量的效果上做得更好？二是以互联网和社交媒体为代表的传播形式，从根本上瓦解了受众特别是青年一代的审美习惯和消费习惯，那种"政府出资、院团排演、组织观众"的模式将不复存在。那么，如何创作出真正能感染年轻受众并吸引他们走进剧场的主旋律作品？

"主旋律"一词源自音乐作品，是一部音乐作品或乐章的旋律主题。真正将这个词应用于描述和修饰特定艺术作品的，是 1987 年参加全国故事片厂厂长会议的滕进贤。随着党和国家将包括主旋律戏剧在内的其他主旋律艺术样式作为国家精神文明建设的重要载体，"主旋律"就被赋予了特殊的意涵。主旋律，是时代精神和价值观的抽象提炼。

然而，严格来看，将"主旋律"作为界定某类戏剧样式的提法具有局限性。"主旋律"更像是一种对特定戏剧题材的修辞。在"三驾马车"中，以主要利益相关者作为划分标准的大众戏剧与精英戏剧，在与主旋律戏剧并列时显得不甚匹配。一旦在定义"主旋律"时缺乏明确的边界时，从学术研究的角度就存在研究对象的不明确问题。政府官员、专家学者在谈到主旋律艺术时，都在"各说各话"。比如，仲呈祥认为："主旋律的意义在于指出一种自觉地体现时代精神和人民呼声的创作意识和创作精神，一种消融于艺术家创作主体的整个艺

术思维过程中的自觉的内驱力。"①也有学者则认为主旋律更重要的作用是体现官方意识形态,并将其概括为"体现官方意识形态导向"的作品,是大众文化与官方文化进行互动之后的产物。②

与"主旋律戏剧"相近的另一个名词是"主流戏剧"(mainstream theatre)。事实上,我们注意到许多国内新闻媒体和学者在探讨当代中国戏剧现状时,已经将"主流戏剧"替代了"主旋律戏剧"。但是,从主旋律迈向主流的过程即从主旋律作品真正走向大众文化的视野,还面临着以下的问题:

第一,主旋律戏剧在当代中国戏剧演出的数量偏少。近年来,戏剧市场稳步成长。根据中国演出行业协会发布的《2016 年中国演出市场年度报告》的数据:2016 年,全国专业话剧演出 1.51 万场,较 2015 年上升 9.42%,票房收入 24.37 亿元,较上年增长 6.14%;在其他戏剧门类中,戏曲演出场次 1.52 万场,基本与上一年持平,儿童剧演出场次 2.06 万场,较上一年上升 10.16%。近年来,经市场化运作的国家大剧院国际戏剧季、首都剧场精品剧目邀请展、北京青年戏剧节、乌镇戏剧节等形成了国内戏剧演出排片的基本结构;与此同时,被纳入这个结构的演出成了事实上中国主流戏剧的形态。但是,严格意义上的主旋律戏剧在这个总体结构中所占据的篇幅偏少。

第二,当下国内实验戏剧和商业戏剧发展过程的缺陷,客观上也无法为主旋律戏剧提供创新经验。在分析近年来戏剧演出市场数据出现利好的背后,也凸显出创作人才和创新作品匮乏等问题。2016 年,改编自莎士比亚、汤显祖、老舍、易卜生、契科夫、迪伦马特、丁西林等国内外名家的经典作品成为票房的主要保障;国外优秀实验戏剧在以市场运作方式登上国内先锋性戏剧展演的同时,并未真正促成国内戏剧行业对先锋戏剧的实验热情。主旋律戏剧则在相对封闭

① 彭涛.主旋律研究 20 年[M]//求异与存同.重庆:西南大学出版社,2008:68 - 74.

② 陶东风.官方文化与大众文化的互动——论 20 世纪 90 年代的"主旋律"电影[J].求索,2002(3):116 - 121.

的体系中孤立发展,成为完全平行于实验戏剧和商业戏剧的非主流体系。主旋律戏剧在创作模式、创作人员、传播机制、评论界、学术研究都与其他戏剧大相径庭,形成了壁垒分明的话语范畴,使得不同戏剧类型之间难以形成经验的借鉴与互动。

第三,主流戏剧应扮演着在"赢利"和"艺术"之间的平衡角色。但事实上,主旋律戏剧的制作机制使其并没有"赢利"和"艺术"的压力。从西方戏剧实践经验看来,主流戏剧的创作机制受到经济压力和艺术创新的双重制约,它使戏剧创作既不能远离主流观众的审美和兴趣天马行空,在艺术水准上又不能因循守旧、故步自封。

第四,主旋律戏剧在创作过程中常常混淆主流价值的意涵,经常将长官意志、政治口号宣传等同于主流价值,却完全将大众价值观抛在一侧,陷入概念化、教条化的误区。在当下固有框架下来检视主旋律戏剧,很难对其颠覆创新。主旋律戏剧应该成为这个时代的镜子,唱响时代的声音。正如上海戏剧学院在新中国成立后的首任院长熊佛西谈到的,戏剧在现代生活中是推动社会前进的一个轮子,又是搜寻社会病根的 X 光镜。[①] 国内学者饶朔光曾经对主旋律电影的困境与发展进行过阐述,就其观点来看待主旋律戏剧的走向,也基本成立。大致判断为:首先,主旋律作品要具有政治教化功能,但是在实际叙事表达中应该"拥有更大的包容性和弹性";其次,要能够表现"具有鲜明中国特色的人文及时代精神";最后,能够"依靠自身'造血'而非依靠政府'输血'来实现自身的再生产"。[②]

要想让主旋律戏剧真正走向主流,并不是将主旋律题材简单包装上时尚的外衣就可以解决。解决当代中国主旋律戏剧创作的时代性问题,需要在"不变"中主动求"变"。这种"变"既体现在创作内容和表现形式上,更体现在传播形式上。

从传播形式来看,要充分利用好互联网、社交平台等新兴媒体。

① 丁罗男.熊佛西戏剧思想简论[J].戏剧艺术,1982(04):14.
② 饶朔光.论新时期后 10 年电影思潮的演进[J].当代电影,1999(6):64 - 70.

2020 年全球剧场停摆后，我国文化和旅游部从 5 月 15 日起在官方网站上推出了为期三周的 2020 年全国舞台艺术优秀剧目网络展演，将近年来国家级的优秀舞台艺术作品以在线播出的形式推向观众。这种在线展演的形式一方面是为了满足疫情期间老百姓的文化生活需求，另一方面也是借此机会尝试用互联网形式把戏剧演出的功能发挥到最大化。本次展演的剧目都是主旋律作品，以往都以小范围、少场次的形式在全国各地巡回演出，而这一次则在剧目选择、惠民手段、呈现形式、推广渠道等方面进行了创新，具体内容见表 1-1：

表 1-1　2020 年全国舞台艺术优秀剧目网络展演剧目信息

编号	剧名	演出单位	剧种
1	《马向阳下乡记》	青岛市歌舞剧院	歌剧
2	《火光中的繁星》	中国儿童艺术剧院	儿童剧（音乐剧）
3	《王贵与李香香》	宁夏演艺集团秦腔剧院有限公司	秦腔
4	《天路》	国家大剧院/北京歌舞剧院	舞剧
5	《永不消逝的电波》	上海歌舞剧院有限公司	舞剧
6	《生命》	福建省实验闽剧团	闽剧
7	《百色起义》	广西壮族自治区戏剧院	壮剧
8	《有爱才有家》	武汉大学艺术学院/湖北荆州九歌文化传媒有限公司	歌剧
9	《红军故事》	国家京剧院	京剧
10	《谷文昌》	国家话剧院	话剧
11	《陈焕生的吃饭问题》	常州市滑稽剧团	滑稽戏
12	《李保国》	河北省河北梆子剧院演艺公司	河北梆子
13	《沂蒙山》	山东歌舞剧院	歌剧
14	《枫叶如花》	浙江越剧团/浙江小百花越剧团	越剧

（续表）

编号	剧名	演出单位	剧种
15	《国鼎魂》	苏州市苏剧传习保护中心	苏剧
16	《畅想京津冀》	中央民族乐团	交响乐
17	《草原英雄小姐妹》	内蒙古艺术剧院	舞剧
18	《重渡沟》	河南豫剧三团	豫剧
19	《综合交响音乐会》	中国交响乐团	交响乐
20	《钱塘江交响》	中国交响乐团	交响乐
21	《敦煌女儿》	中国沪剧艺术传习所（上海沪剧院）	沪剧
22	《道路》	中央歌剧院	歌剧

从这 22 部展演的主旋律戏剧作品来看，涵盖了当前我国剧场艺术的不同门类，尤其选取了 10 部戏曲作品，占总数的近一半，体现了文化主管部门对传统戏剧作品的重视。对西方戏剧的样式进行了谨慎筛选，其中唯一的音乐剧作品《火光中的繁星》以儿童剧的形式呈现，四部歌剧作品都进行了民族化处理，如《马向阳下乡记》《沂蒙山》都被称为民族歌剧。

另外，从剧目选择和创作风格上，这些剧目集中反映了当前我国主旋律戏剧创作的倾向，主要分为三类，一是传统、革命历史题材的复演、复排，如《红军故事》《永不消逝的电波》《王贵与李香香》等；二是根据社会现实问题创作的作品，如《道路》《马向阳下乡记》《天路》《陈奂生的吃饭问题》等；三是讴歌新时代的先进人物与事迹，如《谷文昌》《李保国》《敦煌女儿》等。

这 22 部作品的发布也特别强调了传播，体现了文化主管部门的新思路。首先是对剧场实况录像中的视频化处理，用多机位捕捉演出的细节，避免了单一机位进行录制的枯燥；其次由新华社进行官方媒体支持，各大视频网站针对这些剧目进行二次传播，开发出适合网

络传播的内容和形式,以吸引观众进行观看;最后,除了集中发布和免费观演之外,还鼓励各大演出团体利用各自家乡媒体宣传各自的家乡作品。

第四节　造型与审美:时尚与戏剧的相互影响

早在戏剧舞台还是人们主要娱乐方式的时代,那些戏剧舞台明星的穿着打扮就是当时的时尚风向标。高级品牌也乐于为戏剧舞台的服装造型提供赞助。百老汇的历史就是一部剧场艺术与时尚产业相结合的商业史。从 19 世纪末期到 20 世纪初期,百老汇的舞台就和梅西百货等百货公司或零售商店合作,引领时尚风向。美国学者马里斯·斯威泽尔(Marlis Schwizer)通过研究这一时期的史料,发现了百老汇主要演员的化妆造型、服装流行趋势、梅西百货的销售额、剧场观众与时尚品牌消费者关系之间的相互影响,并认为百老汇就是一条联结着剧场、时尚与美国文化的商业大道。①

南希·特洛伊(Nancy Troy)在《现代艺术与时尚研究》一书中谈到:"现代时尚和戏剧之间的联系是多重的,不仅包括服装的舞台导向设计,时装秀的戏剧性潜力、时装穿着的表演,还包括以商业为目的推出新服装时打造明星效应。"②我们要讨论的是当代时尚行业与剧场行业之间是如何关联与相互影响的,在这种相互影响中,戏剧造型符号是其中最显著的审美特点。戏剧造型符号是由舞台美术构成的:舞台设计、灯光设计、服装化妆造型设计的共同作用,营造出或逼真或抽象的有意味的舞台情境。如今,数字投影、LED 背景视频、虚

①　Schwizer M. When Broadway Was the Runway: Theater Fashion and American Culture[M]. Philadelphia: University of Pennsylvania Press, 2009.

②　Troy N. Couture Culture: A Study of Modern Art and Fashion[M]. Cambridge: MIT Press, 2002:81.

拟现实技术等科技手段也全方位渗透进当代剧场的舞美设计中。

一、时尚品牌、时尚行业以剧场为载体为品牌传播服务

近年来，在时尚圈中有一个现象：各大时尚品牌都热衷于以艺术的名义举办展览、表演，并且寻求与艺术家合作，从而为自身品牌形象增值。欧迪芬是一家成立于中国台湾的内衣品牌，自 20 世纪 90年代起进军大陆市场。2004 年，该品牌与上海戏剧学院谷亦安导演合作，在上海大剧院推出了我国首部以女性内衣为题材的多媒体戏剧——《寻衣记》。从传统的 T 台走秀跨越到剧场，时尚品牌尝试着将原有 T 台空间里简单的符号展示向更为多义复杂的观念表达过渡。《寻衣记》讲述了一名现代女性通过时空穿越引出历史中的经典女性人物，全剧围绕着从古至今女性关注的两个焦点"衣服"和"爱情"来展开。通过女主角与杜丽娘、潘金莲、林黛玉、花木兰的"对话"，该剧展现了不同时代的中国女性对美、自由和幸福的追求，而表达这一主题的载体就是中国女性内衣文化的审美变迁历史。

当然还有时尚媒体在转型过程中瞄准了与时尚媒体气质吻合的戏剧。2010 年，时尚传媒集团（现已更名为时尚集团）与孟京辉戏剧工作室推出了第一部音乐剧——《三个橘子的爱情》。这部作品改编自欧洲古代传说故事，2010 年日内瓦歌剧院也将其改编为四幕歌剧。孟京辉依然延续自己的创作方法，只是利用了这个故事的内核，演绎成了另一个故事。

二、时尚设计师广泛参与到戏剧舞台的服装造型设计

仅仅在 2009—2010 年，就有维果罗夫（Viktor & Rolf）、缪西娅·普拉达（Miuccia Prada）、伊曼纽尔·温加罗（Emanuel Ungaro）和克里斯汀·拉克鲁瓦（Christian Lacroix）四位顶级品牌设计师跨界歌剧服装设计。时尚设计师参与到戏剧舞台造型设计的案例中，最典型的是时装与芭蕾舞之间的合作，因为芭蕾舞的古典审美先天

与时尚行业追求的高雅相契合。最被人津津乐道的是奢侈品牌香奈儿与芭蕾舞多年的合作。2017 年蒙特卡洛芭蕾舞团的《天鹅湖》来到中国演出。这一版本的《天鹅湖》不仅在编舞、编曲上有所突破,在舞台设计上完全颠覆了传统《天鹅湖》的舞台结构,用立体几何式的舞台设计出了巧妙的戏剧空间,它的服装设计则出自香奈儿品牌的设计师。设计师将传统《天鹅湖》造型中纯白的纱裙替换为立体剪裁搭配细碎流苏的夸张设计风格,强调了天鹅的凶猛。而剧中的国王、王后及王子造型则体现了"朋克金属"(punk metal)风格。

事实上,香奈儿与芭蕾舞的结缘从 20 世纪 20 年代就开始了。1924 年,加布里埃·香奈儿(Gabrielle Bonheur Chanel)就开始和俄罗斯芭蕾舞团合作。这个传统一直延续到现在。在 2019—2020 年巴黎歌剧院的舞剧揭幕演出中,香奈儿再次以服装设计的身份成为其赞助商。在演出中,六位明星舞者的服装就出自香奈儿创意总监之手并在香奈儿旗下的工作室制作,六套美轮美奂的衣服,每一件都以一朵花作为主题,昂贵的材质与精致的工艺与芭蕾舞表演的气质完美契合(见图 1-4)。

图 1-4 2019—2020 年巴黎歌剧院的舞剧揭幕演出

三、戏剧舞台美术的经验为时尚展示与演出提供了经验

现代时尚评论认为,当代观众已经无法分出戏剧舞台与时尚 T 台之间的界限。时尚舞台越来越像一个剧场,通过全面的舞台手段在一个原本空空如也的舞台上创造出一个新的世界。

在当代时尚秀的经典案例中,约翰·加利亚诺(John Galliano)作为首席设计师执掌迪奥(Dior)时期,推出的 1998 年秋冬高定系列便是其中之一。这场秀的主题是"迪奥特快列车,或波卡洪塔斯公主的故事"(A Voyage on the Diorient Express,or the Story of the Princess Pocahontas)。国内曾有媒体将这场秀的主题误翻译为"恋爱中的莎士比亚",事实上并无主题上的直接关联。唯一可能的是,那一年上映的环球电影公司的并最终获得六项奥斯卡奖项的电影《恋爱中的莎士比亚》在西方掀起了一股文艺复兴的潮流。通过戏剧化的舞台设计,整个秀场被布置成一个火车站;秀开始时,一辆被改造的装置——迪奥特快列车(Diorient Express)徐徐驶来。在音乐声中,身着 16 世纪文艺复兴时期的服装扮演成乘客的模特们走下站台,与身着现代服装的其他模特一道构成了一幅时空交错的戏剧场景(见图 1-5)。这场秀将文艺复兴元素融入舞台美术的各环节,成功改变了传统时装秀的形式。

图 1-5　Dior 1998 年秋冬高定时装发布会现场

四、中国传统戏曲造型的审美元素成为当代时尚设计中的灵感来源

在西方时尚领域的设计中,中国戏曲所代表的典型造型元素常常是设计师青睐的灵感来源。中国戏曲的色调、妆容、服装都满足了西方受众对东方世界神秘的想象。已宣布停办的维多利亚的秘密(Victoria's Secret)(简称"维密")内衣秀,在鼎盛时期多次将中国戏曲元素运用到设计中来。维多利亚的秘密是来自美国的内衣品牌,产品线主要包括女式内衣、睡衣及各种配套服装,产品以性感为主要特征。维多利亚的秘密从 2001 年起,每年会由品牌方主办一场面向全球直播的时尚大秀,在时尚秀与品牌的相互映衬下,收视率多年来一直都很高。许多顶级名模与知名艺人都以登上维密大秀的舞台作为荣誉。但 2019 年因为维密品牌收视率下滑以及女权主义者对维密秀物化女性的强烈批判,该时尚秀宣布取消。

2016 年,维密大秀首次离开美国,在法国巴黎大皇宫举办。这场秀首次运用中国传统戏曲服饰元素。在六大主题中,其中一个名为"前路奇缘"(The Road Ahead),主打中国风,不仅舞台灯光勾勒出了红色、黄色为主色调,在服装设计上大量以传统戏曲中的凤冠霞帔、宫廷纹饰、彩色流苏等为设计元素,搭配现代女性的内衣,形成一种跨文化的奇特视觉效果。当然,这种满足西方世界对东方的神秘想象的设计,大多是在不充分理解中国符号的情况下被随意拼贴而形成的设计。

五、传统剧场演出从现代时尚审美中汲取营养

当代实验戏剧、先锋戏剧本身就脱胎于西方现代文化的土壤,不论是现代派戏剧中对传统戏剧形式的抵抗,还是在内容上对现实世界的质疑,都与现代时尚具有观念上的同质性。但越是传统的剧场演出,越与现代时尚审美具有距离,也越能感受到需要与时俱进的压

力。正如前文在剧场时尚化的动机中谈论的那样，传统戏曲演出"被时尚化"成了一种趋势。

所谓戏曲时尚化的描述，容易使人产生误读，在实践过程中也的确存在对戏曲创新简单化的倾向。戏曲时尚化，既包括了对传统戏曲文本的现代解读和对传统戏曲人物的再认识，也包括了对传统戏曲舞台、戏曲表演、戏曲唱腔、戏曲服装的现代性改革，还应该包括网络媒体、社交媒体如何参与到传统戏曲的传播并吸引年轻观众等问题。与此同时，作为非物质文化遗产的古老剧种的保护和抢救也不应该被忽略。

近年来，一些戏曲演出推出了经典剧目的"青春版"。所谓青春版，是指主要担纲的演员甚至创作团队由年轻人挑大梁，更意指用年轻观众喜欢的方式去讲故事。在国内率先进行这一尝试的当属白先勇版的《牡丹亭》。他首先将全本《牡丹亭》进行了大幅度缩减，舞美设计完全摒弃了传统戏曲一桌二椅的形式，布景气势恢宏、灯光精致唯美，传统昆曲的丝竹之声也被专业乐团的管弦乐器代替。在白先勇看来，他和导演王童尽量保持昆曲的抽象写意，适当利用现代剧场的种种概念，来衬托这项古典剧种的创作理念，打造出综合之美。此外，研究者对该剧既符合现代审美又忠实于原剧精神的服装造型颇感兴趣。总的来看，该剧服装设计总基调定为苏州水乡式的"柔"：采用淡雅的色调，如浅黄、粉红、淡绿、天蓝等主色调，且使用了昂贵的材质，再用手工苏绣完成。美轮美奂的服饰造型既将汤显祖原著中的古典美凸显出来，又将纯美的爱情主题通过造型语汇烘托出来。

在《牡丹亭》青春版的带动之下，许多戏曲剧目都效仿其创作模式推出了所谓的青春版，如黄梅戏《天仙配》青春版、黄梅戏《梁祝》青春版、湘剧《拜月记》青春版、京剧《白蛇传》青春版、京剧《党的女儿》青春版等。但是戏曲研究学者对媚俗式的简单化时尚多有苛刻的批评之声。其中有代表性的观点有：戏曲时尚化并非新问题，在百年来戏曲发展进程中对"是否西化"与"如何西化"这一话题始终无法得到

答案;还有观点认为,今天传统戏曲的'时尚化'也同样是套用小剧场戏剧模式和各种来源于欧美及港台的大众流行文化概念和元素,只是在技术上更为生硬、粗糙。本书认为,这一批评是对传统经典艺术简单西化或对时尚化片面曲解的批判,而不是对戏曲艺术创新的批评。戏曲也需要创新,正如梅兰芳早年在齐如山的协助下参照西方话剧、歌舞剧的模式,为梅兰芳创造了一戏一装、一人一装"古装戏"的艺术实践一样,虽然梅兰芳在后期仍然回归到传统老戏的演出中,但"古装戏"的创新实践的确开拓了京剧样式的可能性。

第一批被国务院列为国家级非物质文化遗产名录的越剧近年来在创作和创新上作出的实践值得借鉴。越剧,虽被看作第二大剧种,但其也是地方戏,被称为绍兴戏。浙江小百花越剧院隶属于浙江省文化旅游部,2019年实现了剧院的机制改革,实行党委领导下的院长负责制。剧院下辖两个演出剧团——浙江小百花越剧团(女子越剧团)和浙江越剧团(男女合演)。小百花越剧团积极将弘扬传统戏剧艺术与服务国家主旋律思想相结合,主要创作排演了大量现实题材作品。为了拓展市场,除了舞台剧目的创作生产,剧团还进行影视拍摄,打破剧场的局限。为适应现代媒体的传播,浙江小百花越剧团拥有自己的自媒体平台并依托其他媒体平台形成了传播矩阵,拥有浙江戏曲微频道、星访谈、新闻头条、戏曲星播报、网络星剧场、名家名段点播、星课堂、演出推荐等丰富多样的板块。剧院的一些著名演员还成立工作室,更有开创性地进行戏曲时尚化的创新,如著名演员茅威涛在2020年和腾讯游戏旗下的网络游戏《王者荣耀》合作,推出了跨界合作:游戏人物上官婉儿将采用茅威涛扮演的越剧梁山伯的装扮,包括妆容、衣袖、扇子和玉佩。在宣传中,上官婉儿这一虚拟人物还向茅威涛拜师学艺,茅威涛亲自为游戏中的人物配音,并且参与游戏人物的动作捕捉。

第五节　当代剧场的观念嬗变与时尚价值

　　时至今日，越来越多的剧场选择了往时尚化的方向靠拢，从某种意义上可以看作当代中国剧场全面拥抱大众文化的趋势。与此同时，理论界对此现象却表现出沉默。站在艺术角度来看，戏剧的时尚化很容易从本体论和发生论上被看作低级的和肤浅的。而对"戏剧时尚"缺乏概念性研究，就会导致剧场艺术在时尚化实践和传播过程中出现诸如创作平庸、内容媚俗、过度商业、明星中心制等问题，最终影响到大众对时尚剧场的误读。因此，学术上亟须从戏剧学、传播学、社会学、心理学、管理学等复合视角来厘清剧场艺术时尚化和时尚传播的内涵与外延。

一、当代剧场的观念嬗变

　　相比于西美尔，赫伯特·布鲁默（Herbert Blumer）建立在自我驱动上的时尚观更容易解释当代剧场艺术时尚化的问题。布鲁默认为的时尚存在并生成于集体选择的过程中，与阶层或阶级无关。按照这一观点，戏剧时尚化倾向并不是精英阶层刻意设置的。精英阶层对戏剧时尚的趋同，是精英阶层外在形象的体现，是发生在时尚运动内部的，而不是时尚的成因。换言之，作为时尚的剧场之所以可以流行起来，归根结底是因为剧场体验与公众品位之间存在契合，契合了当下大众精神层面的深层次需求。时尚之所以发生于戏剧，不是戏剧的刻意迎合，而是大众文化特别是都市文化发展的必然结果。

　　当代国内的剧场大致可分为三种基本形式：一是以国家体制为背景的大型剧院，二是民营资本运营的中小型剧团，三是非营利性的业余剧团。不论是哪一类剧场，在消费主义文化的冲击下，都需要从观念上去直面是否要时尚化以及该怎样时尚化的问题。

（一）大型剧院

以国家体制为背景的大型剧院过去依赖政府和体制支持，创作能力逐渐低下，与大众审美脱节。近年来通过改制，自负盈亏的压力反而促使了国家院团创作能力的提升。作为主流戏剧创作主体的国家院团，其艺术创作的质量势必会在一定程度上左右受众的消费趣味。主旋律戏剧和经典戏剧是国家院团的主要创作对象，但如果不从大众审美出发进行创作，主旋律戏剧势必显得教条、说教，经典戏剧势必显得老派、做作。反之，如果这些创作可以呈现当代中国都市空间发展逻辑的矛盾和冲突并挖掘当代人对自我价值的深刻反思，那么主旋律和经典完全可以以时尚的面孔抓住现代人的灵魂。"现代化发展并不妨碍人们在精神上拥有深刻而隽永的艺术经典。"①20世纪初，中国国家话剧院排演美国经典话剧《萨勒姆女巫》的时候，纽约百老汇、东京和香港地区的不同院团也都在竞相排演这一剧目。不论在全球的哪个国家、哪所剧院，由大型剧院创作和排演的经典话剧，都可以成为一种时尚。

以上海话剧艺术中心为例，该艺术中心于1995年由上海人民艺术剧院和上海青年艺术剧团合并，当时全年的票房不足100万元人民币，而10年后，2015年的票房已接近3000万元。到2019年，该中心全年演出总场次达到630场，观众约31万人次。20多年来，票房、场次和观众人数的几何数量增加体现了曾经的国营剧团在运营观念上的嬗变。以2020年为例，该中心排演剧目分为了四个不同的演出季，共计52部作品：有关注现代题材和时代主题的"人文之光演出季"，有关注国际戏剧新趋势、新潮流的"环球舞台演出季"，有鼓励先锋实验探索的"后浪新潮演出季"，还有关注本土原创作品的"新文本孵化演出"等。这四类演出季的剧目筛选兼顾了不同层次观众的审美需求，尽可能构建出一系列丰富的戏剧产品。这也解释了上海话

① 王晓鹰.戏剧新时尚与阅读经典[J].北京:剧本,2008(9):55-57.

剧艺术中心经费自给率为何在国内主要国有院团中处于领先水平的原因。①

　　另一个更具有全国代表性的案例是天津大剧院。天津大剧院于2012年4月22日正式投入使用，是天津市最大的综合性演出场所和国营剧场。与北京、上海、广州等具有充足的剧场观众基础的城市不同，天津大剧院所体现的剧场运营观念对国内其他城市剧场探索更具有借鉴价值。

　　产品是吸引消费者的关键因素。在原创能力不足、原创作品不够的背景下，天津大剧院充分发挥国有剧院体量大、社会知名度高、有政府部门支持等优势，主要通过积极引进高质量作品来丰富剧院的产品。2014年，俄罗斯歌剧作品《战争与和平》首次来华巡演，就将地点选在了天津大剧院。在话剧方面，《战马》中文版、《茶馆》《白鹿原》《理查三世》和《朱莉小姐》等一大批国内外优秀话剧也相继在天津大剧院的舞台上演出。在舞剧方面，来自俄罗斯圣彼得堡马林斯基剧院芭蕾舞团的《神驼马》和《安娜·卡列尼娜》，爱尔兰舞剧《大河之舞》，美国玛莎葛兰姆舞团（Martha Graham）的现代舞《二十世纪三大艺术巨匠》等，以及国际知名舞蹈巨星康多洛娃、伊万钦科的表演都让天津大剧院成为全国戏剧爱好者目光汇聚的中心。除了直接引进和演出戏剧外，天津大剧院还尝试通过举办三大艺术节的方式，吸引国内外优秀剧目参加，如2014年举办的首届曹禺国际戏剧节就成功吸引了国内外数部优秀作品在天津演出。

　　在确保演出产品质量的基础上，天津大剧院也积极尝试多种营销策略来拓展商业收入。策略一就是善用品牌营销的方法。事实上，作为天津城市文化的对外窗口，天津大剧院自然肩负着引领社会主流文化价值取向的使命。因此，剧院品牌化建设不仅对于剧院本

　　①　丁盛.突破与困境：上海话剧艺术中心的体制改革[J].上海：中国文化产业评论，2017(2)：151-164.

身,对整个天津的城市形象塑造也非常重要。天津大剧院通过创造品牌符号、构建品牌形象、确立品牌定位等品牌传播方式对观众进行品牌营销。策略二是利用名人效应促进市场营销。天津大剧院通过举办"当代名人大讲堂"公益讲座活动,邀请包括白岩松、杨澜、叶嘉莹等不同领域的名人参加。这些名人通过讲座,帮助普通观众认知艺术、了解艺术,从而引导观众消费艺术,为剧院创造经济收入。策略三是整合营销传播战略。天津大剧院通过线上线下相结合的整合营销传播理念,打造立体化的传播矩阵。天津大剧院的自主媒体包括官方网站、官方微博、官方微信公众号、官方 App 等,同时和包括《新京报》《文汇报》《天津日报》在内的多家纸媒报刊以及新华网、界面新闻、南都娱乐等网络媒体建立了全方位的合作关系。在户外广告方面,天津大剧院的 1 号门和 10 号门前挂有大幅宣传广告,同时一旦有热门大剧上映,天津市区部分街道的广告栏、公车站牌等也会定时出现剧院的宣传广告。

(二) 中小型民营剧团

由于民营剧团的规模都不大,在运营过程中流程短、机制灵活,因此成为当下戏剧演出的主流,主要排演的是小剧场作品。如 2011 年,北京小剧场演出总量超过了 2000 场,占全市总演出台数的 16.16%,已经超过大型演唱会。① 然而,因为民营剧团票房压力巨大,内容上大多倾向于娱乐和通俗。当精英阶层的消费文化主导话剧生产,戏剧成为小资文化与时尚消费的代言人时,戏剧势必遭人诟病。这一现状并非当前国内剧场的困惑,德国当代艺术理论家克劳斯·霍内夫(Klaus Honnef)对 20 世纪 80 年代西方艺术进行总结的时候,谈道:"艺术正变得越来越服从于时尚的支配,艺术家之中有一种不断增长的改变自己孤独者角色的趋向。"②要抑制这种时尚肤浅化的倾向,民营剧团应该有责任在追求商业价值的同时,探索时尚形

① 苏丽萍.30 年,小剧场成为都市新时尚[N].光明日报,2012-10-08(5).
② 霍内夫.当代艺术[M].李宏,滕卫东,译.南京:江苏美术出版社,1995:127.

式与艺术品格的双重实现。时尚化不意味着媚俗，要真正反对低俗，真正要有价值、要有意义，是要把精英文化通俗化、现代化。换言之，作为小众文化的剧场艺术，如果能站在大众语境上提供娱乐的价值判断，那也就体现了剧场时尚化的真正意义。

作为当代国内民营剧院的成果代表，开心麻花剧团（简称"开心麻花"）从创立之初就有着生存与盈利的压力，因此创造观众认同的喜剧作品成为开心麻花的首要追求。他们将自己的喜剧风格定为：精彩故事，动人情怀，智慧犀利。从 2003 年起，开心麻花推出了"贺岁舞台剧"的概念，靠故事吸引观众走进剧场。如今除设立在北京的总部，开心麻花剧团在全国多个大城市都设有子公司与办事处。

开心麻花的成功与他们对大众消费市场的高度重视有直接关系：

（1）戏剧营销与宣传推广。数据显示，开心麻花剧团在分配剧目制作成本的时候，将 40% 左右的投资用于广告宣传。在商业宣传上，他们也将传统媒体宣传和新媒体特别是社交媒体宣传相结合，力争覆盖最多的受众。近年来，开心麻花剧团将从剧场实践中获得票房成功的故事改编成电影，又通过大众化程度更高的电影影响力来宣传剧团和主演。例如沈腾、马丽等演员，正是在参演了开心麻花出品的第一部喜剧电影《夏洛特烦恼》扩大了知名度之后，才由喜剧明星转变成了家喻户晓的影视明星。

（2）票务销售与媒介合作。在票务方面，开心麻花不仅通过自己的官网售票，还积极与其他的票务网站合作，多方位拓展自己的售票渠道。例如剧团曾在售票的网站上投放视频广告，用视觉形式讲述剧团的核心理念和品牌观念。当然，商业剧场与媒介的票务销售合作不仅局限于此，我们会在第二章第五节进行专门讨论。

（3）会员管理与粉丝经济。会员管理实际上是商业剧团对消费者或潜在消费者的长期维护与管理。开心麻花拥有超过 10 万会员，并且随着网络普及和开放，具有黏性的消费者群体逐渐扩大，通过举办会员活动、日常信息分享、票价优惠等形式来建立和完善剧团专属

的会员体系。

（4）品牌传播与受众定位。由于开心麻花的受众定位是热爱生活的都市年轻人，这与很多潮流品牌商家的目标客户群重合，所以开展品牌联合宣传也是开心麻花常用的营销手段。如在话剧《乌龙山伯爵》中，根据剧情需要，一辆警车开上了舞台。而这辆警车则是由宝马旗下的 MINI Cooper 赞助的，在带给观众意外惊喜之余，也完成了广告的植入。值得注意的是，开心麻花在与品牌合作宣传植入型广告时，并不会因为商业广告的植入能带来巨大经济收入而放弃对于演出质量的高标准要求。开心麻花始终坚持寻求舞台表现与商业的结合，寻求更稳定成熟的双赢模式。

（三）业余剧团

业余剧团在国内也越发活跃，这些以戏剧爱好者和大学生为主体的剧团正是因为"非营利性"，使其作品不服务于商业和市场，而是着力探索理想的戏剧范式和表演及导演方法，所以他们的作品更具先锋性，也更激进。如前所述，先锋性既是当代戏剧的重要特征，又是为主流戏剧提供实验方法和培育戏剧观众的场所，还是孕育时尚性的必要条件。

一方面，应该通过政府支持与企业赞助等多种手段，维持业余剧团相对独立的实验品格，使其尽可能疏离于以消费者为中心的传播过程。2012 年，还是南京大学文学院本科生的温方伊创作的剧本《蒋公的面子》，以南京大学校园历史典故为题材，讲述了 1943 年蒋介石兼任"中央大学"校长时，邀请三位中文系教授赴宴，三位教授呈现的不同复杂心态的故事。该剧由南京大学艺术硕士剧团在国内多地巡回演出。南京大学艺术硕士剧团是南京大学戏剧影视研究所和南京大学文学院戏剧影视艺术系指导成立的业余戏剧团体，成立于2007 年。该剧团不仅承担艺术硕士培养过程中的教学和实践环节，还于 2013 年 2 月正式注册成为南京首个民营话剧团体，实现了由校园剧团向民营剧团的转变。

　　另一方面，业余剧团需要整合内外部资源，形成协同创新的品牌。我们考察了韩国首尔大学路上鳞次栉比的各式小型剧院，据称整个街区上的剧院有近 140 家，这其中以业余剧团为主，几乎每天都有剧目上演。许多后来登上大型舞台甚至影视剧的明星都曾经在大学路上的小型剧场中有过表演经历。而伦敦的克勒肯维尔区(Clerken-Well)是英国创意产业中最具代表性的社区，这里吸引了几百家创意设计和时尚企业进驻，涉及建筑、美术、音乐、展览、舞蹈等多个门类。其中也囊括了实验剧场，该区拥有的三个监狱被改成了剧院，常年上演着时尚先锋作品。除了形态的逐步健全，更需要着力于通过整合这些风格各异的剧目和剧团，将其先锋性、实验性最大程度地发挥出来，并有机融入包括服装、造型、美术、音乐在内的时尚创意产业链中。如今，以戏剧和剧场为主体发展成为产业聚集区的戏剧产业模式，也在俨然成为一种时尚，本书的第二章第三节将介绍上海戏剧谷的建设。

　　以上谈到的三类剧团在当代戏剧实践中呈现的观念虽然有差异，但却都体现着当代中国戏剧实践的一种总体观念。在 20 世纪剧场史中，戏剧向剧场的转向意味着文本不再是戏剧的中心，"空间"成为主导演出和观众交流的核心要素。当代剧场已经从传统的观演场所演变为一个真实的聚会场所，当观众走进剧场看戏时，舞台上的艺术创作与观众的日常现实交织在一起，形成了当代剧场的"总体文本"。"如果我们想生动形象地描述剧场艺术，就绝不能脱离这一总体文本的阅读。"[①]当代剧场的时尚化特征，必然要从舞台与观众席，甚至剧场外的行为汇合成一个总体文本。

二、当代剧场的时尚价值

（一）价值探索：求新与尚美的背后

　　有一些声音认为剧场时尚化会带来独立精神的丧失，会陷入媚

①　殷智贤.解密时尚[M].杭州：浙江工商大学出版社，2011：123.

俗、肤浅、灵性缺失的地步。这反映了当代戏剧对时尚的误认从而导致对戏剧时尚化的曲解。以都市情爱为主题的白领戏剧，或者以华丽服装为噱头的时装剧，甚而旧瓶装新酒地对传统剧目进行简单改良，如若不能触及时尚的本质，都无法算作真正的时尚。在时尚的历史上，现代文化的意义和价值，尤其是将新奇和人类个体的表达提高到具有尊严的地位的那些意义和价值，发挥着无与伦比的作用。①

因此，真正的戏剧时尚应是通过形式上"求新"与"尚美"来观照人类自身价值以及与客观社会环境的关系。求新与尚美从来不是戏剧的难题。除了现代派戏剧留给后世的演剧观念和技法的创新遗产，即便只是利用舞台、灯光、服装、化妆都不难实现对"新"和"美"的感官刺激。白先勇在青春版《牡丹亭》中，在视觉上将舞台、灯光、服装融于古典与现代美学之下，既青春靓丽又张弛有度。然而，这只是该剧能成其为时尚标杆的表征，在华丽的背后是白先勇对这部昆曲经典的现代性解构和重构。所以才有人指出："青春版《牡丹亭》是作为一项文化工程来制作的……一是指以昆曲表演为主体，相容音乐、舞蹈、绘画、服饰、园林等因素的古典综合艺术；二是指整个中国传统文化。"②

（二）时尚元素的符号化与非符号化

当代剧场更倾向于摒弃宏大叙事的传统，注重创作者的主体性诉求，采用那些更容易满足感觉刺激的符号来进行叙事表达，如游戏化和娱乐化的题材选择、戏谑化和陌生化的演剧方法、视觉化和简约化的舞美风格、口语化和广告化的题目等。一些元素最大可能融入了剧场，比如故事场景选择都市甚至虚拟空间，角色选择卡通、玩偶，演员起用影视明星，台词中出现广告、品牌与网络用语，舞美中大量

① Lipovetsky G. The Empire of Fashion[M]. Princeton, NJ: Princeton University Press, 2002: 3 - 12.

② 邹红. 在古典与现代之间——青春版昆曲《牡丹亭》之青春意蕴的诠释[J]. 北京：文艺研究, 2005(11): 102 - 107.

使用视觉冲击力强的色调和形式等。

青年导演往往更谙熟这种时尚符号。"80后"导演何念被看作海派戏剧的票房保证，"他的创作方法与赖声川的创作方法有许多暗合之处，只是何念的作品更时尚，和现实结合更紧密"[1]。从《人模狗样》《双面胶》《武林外传》到《资本·论》《撒娇女王》，何念作品与现实的结合主要体现在用时尚、流行的舞台语言契合年轻观众的审美。

按照西美尔的观点，时尚是可以符号化的，并且是以符号化来实现阶层区分的。戏剧符号的时尚化为从业者提供了一种看上去容易效仿的模板，然而那些只对时尚符号机械运用的戏剧作品，却常常被评论界看作廉价而低俗的。布鲁默的观点也许能很好地解释这个问题。布鲁默与西美尔的观点完全相反，他认为时尚是非符号化的，时尚事实上具有一种不理性或称之为非理性（non-rational）的维度。[2] 简言之，布鲁默认为时尚不产生于功利的、理性的、科学化的社会条件下。不同观众对同一部戏产生不同认知的原因或者大部分观众对某一部戏进行集体选择的理由，都很难用符号的理论进行阐释。因此，剧场的时尚化符号是不能简单照搬的，能在观众与演出之间建立的那种感觉是内在固有（intrinsic）的东西，学者无法用理性去阐述这种因果关系，但创作者却可以去揣摩这种关系如何才能更有效地建立，因为剧场创作本身就不属于理性的维度。

西美尔的观点解释了创作者对时尚符号进行归纳与梳理的必要性，布鲁默的观点则打破了创作者对符号简单化模仿的天真依赖，促使他们用更多精力去思考时尚符号如何整合为一个总体文本并与观众建立联系。不论是哪种观点，都为戏剧时尚化的方法探索提供了理论支撑。

[1]　李建平.何念的创作方法值得研究[J].中国戏剧，2010(9)：50.

[2]　Blumer H. Fashion：From Class Differentiation to Collective Selection[J]. Sociological Quarterly，1969，(10)3：275-291.

（三）走进剧场与时尚生活

在当代戏剧的极端实践中，可以没有舞台、灯光、音乐、台词，甚至可以没有演员和剧院，但是只要在剧场空间中有观众，演出就可以继续。早在19世纪末，法国人沙塞（Sareey）就提出了"无观众无戏剧"的观点；进入20世纪以来，观众被推到了极为重要的位置。观众早已不满足于成为"第四堵墙"外的看客，他们不仅需要通过"移情"来实现净化，还需要通过理性思辨获得智慧和思想冲撞，甚至需要进行身体的直接参与，最终影响行为。

为了吸引观众走进剧场，让他们获得多方面的刺激和享受，当代剧场尽可能调动多种元素，将戏剧艺术的综合化特征发挥到极致。比如阿根廷导演迪奎·詹姆斯（Diqui James）创作了风靡外百老汇和伦敦西区的作品《极限震撼》（*Fuerza Bruta*）便是成功案例，在近一个半小时的演出中，观众跟随场景的变化移动脚步，传统观演关系被完全扭转了。在演出形式上，该剧目将音乐、舞蹈、爆破、激光、多媒体等有机融入剧场。该剧从2005年首演以来，在全球巡回演出8年，已成为最新时尚及前卫艺术的指标。

20世纪末，上海的小剧场戏剧门可罗雀，曾经在肇嘉浜路出现的真汉咖啡剧场吸引了很多年轻白领。在西方，咖啡戏剧就是在咖啡馆中一边喝咖啡一边看业余剧团的戏剧表演，是司空见惯的大众娱乐活动。可这个中国首家私营咖啡剧场在上海出现时，立即让对戏剧知之甚少的中国观众，把看话剧与喝咖啡合为一体，并将其看作一种时尚的生活方式。十多年来，越来越多的观众走进了北京、上海的剧场。从某种意义上看，这正是戏剧时尚化的最直观证据。

第二章
作为商品的时尚：商业戏剧的生产与营销

我们所探讨的"时尚的剧场"，实际上包含了两组概念：一是"时尚"与"剧场"，指直接与时尚行业发生关系的剧场性实践，如受传统时尚行业影响的戏剧，或受到戏剧影响的传统时尚行业的剧场性行为。二是"时尚的"与"剧场"，"时尚的"作为形容词去修饰剧场，如当代戏剧创作中体现出的先锋的、潮流的现象，或是观众将观剧体验当作一种竞相追逐和效仿的文化消费行为。但不论是哪一种概念，剧场一旦向时尚趋近，研究它的思路就要跳脱戏剧学的单一学科视角，涉及社会学、传播学的人文社会学科更有助于我们理解这一复合多元的研究对象。

要考察并解释"时尚的剧场"这一现象，无法回避消费文化这一总体背景。戏剧的创作、营销、传播、消费都是围绕将剧场作为一种文化产品来展开的。在前一章中，我们谈到过西美尔关于时尚的滴漏论，这一理论用大量篇幅介绍了阶级分野与时尚传播的关系，提出"自上而下"是时尚的传播路径，并由此在时尚与大众流行之间树起一道界线。后来的学者对此既有批判也有补充，一方面因为时尚滴漏论的提出的确受到了西美尔所观察到的时尚现象所发生时代的限制，另一方面除了讨论作为服装的时尚，西美尔还用了一定篇幅去探讨存在于审美中时尚的社会价值，即将时尚和时尚现象看作一种涵

盖着产生动力、传播渠道和发挥功能的社会形式。如果将这两点放置在当代消费文化的整体语境下,我们会发现由于产生动力、传播渠道的整体改变,时尚滴漏论对解释当代时尚现象的适用性已被弱化,原来理论中对时尚的阶级分野、"自上而下"的路径解释、时尚与流行的界限也相应产生了变化,由此,一些当代学者才提出需要"还原西美尔"或"拼贴西美尔"。

如今,在消费文化背景下,时尚产生并存在于不同阶层之间的相互流动。时尚传播的路径在新兴媒体特别是社交媒体、垂直媒体的参与下呈现出多种可能,时尚与流行的界限也变得含混而暧昧。我们正是在这样的背景下,来探讨作为一种商品的剧场在生产、传播与消费各环节的特征,并重点考察在时尚场域下影响时尚文化生产与传播的利益相关者。

第一节　当代剧场的商业性与大众文化

剧场,是我国当前文化艺术产业的物理空间;剧场内提供的文化艺术演出,是多元精神文化产品的重要组成。近年来,我国文化产业蓬勃发展,戏剧市场总体趋势向好。中国演出行业协会①每年都会发布一份《中国演出市场年度报告》,报告显示从 2015 年起至今,每年的演出市场总体经济规模都在成长,从 2018 年起,这一数据就已经超过了 500 亿元,而且我国演出市场的经济规模已经连续多年保持稳定增长态势。

上一章,我们谈到有学者将国内戏剧类型称为"三驾马车":主旋律戏剧、精英戏剧和大众戏剧。以这种划分为基础,在本章的研究视域下,我们可以将这"三驾马车"重新表述为:主流戏剧、实验戏剧和

①　中国演出行业协会是由中国文化和旅游部主管的国家一级社会团体,是演出单位和演出从业人员自愿结成的全国性、行业性、非营利性社会组织。

商业戏剧。时至今日,由相关政府部门全额支持且不受商业市场检验的剧场演出比例已经非常低了,完全不受商业因素影响的戏剧创作和演出也越来越少。在阐述当代剧场的商业性之前,我们需要再以主流戏剧为基础,厘清这"三驾马车"中一组概念的区别与联系:主流戏剧与实验戏剧。

实验戏剧,英文为 experimental theatre,与其作为一种对戏剧样式进行描述的专有名词不同,主流戏剧并非被学术界认定的一种戏剧类别。我们查询了英美国家重要的戏剧词典,就连在维基百科中都无法查询到"主流戏剧"这一条目。但西方剧场实践中对主流戏剧一词提及的频率是非常高的,戏剧从业者对主流戏剧在形式或地位上的认同没有争议。如同中国人对主旋律戏剧一词的理解没有歧义一样,但主旋律戏剧很难在学术界形成研究共识。

但概括起来,有人对主流戏剧的特点进行过大致总结,包括在创作观念上承袭了戏剧传统并兼收并蓄当代艺术实践的创新,在表(导)演风格上以现实主义为核心,在内容上与社会主流意识形态、价值观和行为道德相契合,主要受众群体是社会主流人群且具有普及性,在传播过程中可以得到主流媒体的认同与主流艺术评论的支持。[①]

实验戏剧的概念则比较清楚,是指各种在形式和内容上进行先锋实验的戏剧类型。一般来说,实验戏剧因为创作观念的先锋尖锐,在表(导)演风格上也不遵从现实主义风格,常常与社会主流意识形态相悖,所以它并不具备在大众文化背景下传播的基础。但主流戏剧与实验戏剧之间的界限却常常不那么清晰,也会因为外部条件的改变而相互转换。实验戏剧中获得成功的手段、方法或题材,经常会经过适当调整后进入主流戏剧的创作范畴。

第三个概念是商业戏剧,英文为 commercial theatre,也被称作

① 王晓鹰.主流戏剧、经典示范与非赢利性[J].戏剧艺术,2004(1):5-6.

娱乐戏剧。有学者将它与主流戏剧、实验戏剧进行比较，认为主流戏剧扮演着在实验戏剧与商业戏剧之间的平衡角色：实验戏剧以牺牲广大受众为代价追求前卫和极端，而商业戏剧以牺牲艺术为代价追求营利，因此主流戏剧介于二者之间可以处理好艺术实验和大众接受这一组"水火不容"的关系。

本书认为，这种划分方式事实上将商业戏剧狭义化了，它并不应该是并列于实验戏剧与主流戏剧之间的一个概念，如不论是主流戏剧还是实验戏剧，都可以通过商业营销手段推向大众消费市场而成为商业戏剧。实验戏剧中的成功实验是商业戏剧创新剧目的重要来源。近年来，主流戏剧与商业戏剧的界限更为模糊，一些符合主流价值观的剧目也以商业戏剧的创作和营销方式推进，西方商业剧场管理的模式已经被我国各类院团接受。由国家院团承担的主流戏剧的创作和演出虽有可能仍是非营利性的，但这些高成本、大制作的剧目必须要经过票房和口碑的双重检验，商业性在主流戏剧创作演出中的因素有增无减。

对戏剧从业者来说，对艺术作品具备的商业性常常小心翼翼，似乎多了商业性就势必弱化其艺术性，更不愿意将自己作品轻易归纳为商业戏剧。但事实上，当代戏剧具备的商业性因素以及商业戏剧的蓬勃发展已成为普遍现象。要解释这一现象及当代剧场商业化的相关问题，应该把当代剧场放置在大众文化的整体背景下。

（一）从精英转向大众的当代剧场

我们所讨论的剧场艺术的形式，既包括了诸如话剧、歌剧、舞剧、音乐剧等西方剧场形式，又包括了戏曲、曲艺等东方剧场形式。不论是东方或西方，它们的存在已超过千年。研究剧场历史的人可以发现，早期的剧场艺术是偏向精英文化的，戏剧创作者和欣赏者都以受教育程度较高的知识分子或经济条件较高、可自由支配时间较多的社会阶层为主，戏剧作品表达了他们的审美趣味和价值判断。戏剧，作为那时候由阶级更高的人生产并享受的艺术形式，再逐渐受到普

通人的效仿，最终形成全民流行的文化娱乐方式，与西美尔所说的时尚滴漏论倒是不谋而合。

以古希腊悲剧为例，三大悲剧家埃斯库罗斯、索夫克勒斯、欧里庇得斯享有崇高的地位。一方面，他们借用古希腊经典神话故事去探讨人生、命运等严肃话题，不论是普罗米修斯拯救人类、阿伽门农世代家族悲剧或是美狄亚的复仇，真正具有影响力的是他们对耳熟能详的故事的重新解读。另一方面，统治者也利用这些戏剧演出，将其发展为普通民众公共娱乐的形式，并借此进行公民教育。常常被后人羡慕不已的伯里克利时期的戏剧节，政府甚至会出资鼓励民众观看戏剧，实际上就是统治阶层制造文化产品"自上而下"教化民众的早期案例。这些剧场看上去是大众的，其实戏剧的创作、传播和目的都是为精英阶层服务的。

如今，放眼全球，戏剧作为一种能够丰富人们精神生活的娱乐方式变得更为普及。在英国，仅仅是伦敦地区的戏剧观看人数，一年就超过 1500 万人次，总销售额超过 7000 万英镑。在商业戏剧最为发达的美国，纽约曼哈顿百老汇一年创造的经济收入就超过 10 亿美元，这还不包括与剧目相关的周边产品带来的额外收入，从全世界慕名而来的游客的旅游消费和创造的数万个工作岗位。在中国，随着近年来人们生活水平的提高以及消费观念的改变，以往被认为只有少数人或者闲暇人士才能消费观看的戏剧也变得更加大众化。走进剧场不再是少数人的专利，它和看电影、逛商场、去歌厅一样，变成了每个人都消费得起的时尚生活选择。那么，这些商业性的戏剧是由精英阶层主导的吗？

有一种针对大众文化的观点认为，大众文化不仅仅意味着广泛流传的、居主流、占支配地位或商业上的成功，它是指"这一些艺术与风格，它们来源于普通人的创造力，并根据人们的兴趣、偏好和品位

流传于人们之间。这样,大众文化来自人民;它不只被给予人民"①。换言之,这一观点将文化的生产者和消费者区别开来,解释了大众文化从何而来的问题,即大众的审美旨趣和喜好才是这些商业性戏剧的内容和形式来源。因此,从本质来看,主导商业戏剧形式和内容的不是精英阶层,而是普通大众。

(二)谁在选择和组合大众文化符号?

从大众文化需求发展为大众文化产品的过程难以用标准化的方法描述。大众文化产品是依靠阐释和使用反映大众文化需求的象征性符号来实现的,在这一过程中,大众媒介所扮演的角色不是反映现实或创造现实,而是将这些具有象征性意味的符号碎片组合连贯起来,生产出与大众所处环境相似的形象和故事。

包括制作人、剧作家、导演等戏剧创作者具有选择和组合这些符号的权力,大众文化通过剧场这一空间载体而得以现实化。在整个戏剧项目的运作过程中,谁更具有话语权,谁就能选择和组合大众文化符号。检视我国当代剧场,我们可以看到话语权主导者正在发生的变化。

新中国成立后,我国剧团皆为政府主导。在特殊的时空背景下,政府主导的国有剧院涌现出许多优秀作品。但随之暴露出来的问题也很明显。第一,政府对剧院享有绝对控制权,剧作者和演出者的艺术创作则相对较弱。著名作家老舍后期的作品《全家福》《女店员》等都以歌颂政治生活为主,少了"戏剧源于生活"的创作理念,因此再也没能创造第二个像《茶馆》这样的艺术高峰。第二,改制前,国有剧院的人事制度缺乏流动性,死板教条的体制扼杀了艺术创作的灵感和创新。第三,国有剧院的经费全部由政府财政拨款,这导致了剧院对政府的过度依赖,同时,政府对文化产业的财政支持力度相对有限,也不利于剧院的发展。

① 罗尔.媒介、传播、文化——一个全球性的途径[M].董洪川,译.北京:商务印书馆,2012:90.

在国有剧院体制下,戏剧与市场没有建立实际的关系,演出不以市场需求为导向。随着市场经济的发展,暴露出的问题限制了文化艺术产业的发展,文化体制改革的呼声愈发强烈。正是在这样的背景下,国家将文化体制改革的任务分成了两步走的战略。1983年,国务院明确了我国文化体制改革的总体任务:"为促进社会主义文艺的繁荣,提高作家艺术家的思想艺术素质,提高作品的思想艺术质量。"①1988年,文化部又进一步明确文化体制改革的目标:"为进一步调动社会各方面兴办艺术表演事业的积极性,增强艺术表演团体的生机和活力。"那一时期,文化体制改革主要在国有艺术团体中展开。一系列的改革举措,使得我国的文化艺术产业开始"建立完善文化市场体系,形成以国营演出公司为主导的多种所有制形式并存的演出经营体系"②。

以公司和企业为主导的演出系统,使得文化艺术真正有机会与经济市场、消费市场打通。至此,文化产业被纳入我国经济发展的总体框架,文化市场的概念也正式形成。由此,国有剧院开始进入市场,全面试水商业化,剧院也开始多方面尝试与戏剧营销相关的戏剧票务、戏剧宣传、演出和巡演模式等业务。各大剧院以整体为单位,开始了争夺观众和票房的市场竞争。彼时的中国戏剧市场,虽然还没有形成高度商业化的运作系统,但是已告别了过去单一的经营制度,逐渐向市场经济迈进。

近年来,在公司制的剧团改革中,也存在不同角度和立场的利益相关者竞争剧目实际控制权的问题,即整个剧目的运作以谁为中心的问题。政府、投资方、赞助商、剧团、剧场和主创人员都可能因实际控制权的大小而直接影响剧目的最终呈现。走向市场的剧场,对剧目制作实际控制权的争夺比以往更加激烈。

① 文化体制改革发展历程回顾[N].中国文化报,2009-11-13(03).
② 韩永进.中国文化体制改革32年历史叙事与理论反思[D].北京:中国艺术研究院,2010.

　　以谁为中心的问题并不是当代剧场独有的现象。中国戏曲历史上也发生过从剧作家中心制向演员中心制的移动过程。以在清朝备受重视的昆曲为例,剧作家洪升、孔尚任都因题材或剧情的敏感遭到罢官或惩罚。因此,剧作家只能写浅薄庸俗的男女情爱故事或当朝提倡的礼义、忠孝、道德的题材。有学者认为,随着四大徽班进京,受到皇家财力支持,戏剧在表演技巧、服装造型上日渐精细。"最高统治集团一方面不允许官吏进入戏园看戏,不准蓄养家班;另一方面又攫取传奇艺术为己用……乾嘉时期的传奇,失去了昔日的思想底蕴,内容干瘪无味,只有在表演以及服装道具上下功夫,已经出现了由剧作家中心向演员中心转变的趋势。"①事实上,这一转变的背后是政治权力的作用。

　　剧场到了现代,出现了较为明显的从演员中心制向导演中心制转移的趋势。在导演中心制下,演员并非不重要,但他们成为导演依据剧本进行二度创作的"工具"。导演权力的扩张,是伴随戏剧的综合性逐渐替代文学性而出现的。我国著名的戏剧高等学府上海戏剧学院,原本的英文名为 Shanghai Drama Institute,后改名为 Shanghai Theatre Academy,由此可看出端倪:现代戏剧教育的观念已经从以文学性为核心的戏剧(drama)向以剧场性为核心的戏剧(theatre)转向。不过汉斯—蒂斯·雷曼在他的著作《后戏剧剧场》里对 drama 和 theatre 作出了更明确的界定,他把戏剧历史分为前戏剧剧场、戏剧剧场和后戏剧剧场(postdramatisches theater)三个时期。这是一种不以文学史为基础的划分方法,前戏剧剧场时期是指各民族的原始戏剧形式,戏剧剧场时期是指中世纪后以剧本为中心的戏剧形式,后戏剧剧场时期是指萌芽于 20 世纪初,在 20 世纪 70 年代蓬勃发展至今的戏剧。后戏剧剧场时期的戏剧已经彻底颠覆了戏剧文本和剧本阐释在剧场实践的中心地位。在雷曼的观点中,文

　　①　华生.中国戏剧文化的一大嬗变——从剧作家中心制到演员中心制[J].文艺研究,1991(12):89.

本、音乐、舞蹈、动作、美术等其他手段应该平起平坐,共同服务于剧场实践,[①]而剧场实践的主导者则是导演。导演将剧作家所提供的文本,与大众文化的审美趋势相结合,再用极其个人化的方法将文学、表演、音乐、美术等综合为一套符号作为独特的表达系统。在这一时期,导演在剧场中处于绝对中心的地位。之所以会出现很多令观众"看不懂"的作品,是因为这些作品过于复杂和晦涩的表达,严重脱离了大众文化审美。这不是观众在解码时出了问题,而是没有受到抑制的导演在选择或组合大众文化时出了问题。

导演中心制向制作人中心制的转移主要是迫于作为文化商品的戏剧必须从商业运作的其他维度进行考量。所谓制作人中心制,是指以制作人为中心的团队要承担起策划、制作、推广、营销、演出、评估等一系列剧目演出的全部环节。以制作人为核心,配备具有舞台监督、宣传推广、票务营销等功能的工作人员,以此形成一个制作群体。制作人中心制意味着剧目从资金筹集、艺术创作、营销推广的每一个环节都以制作人为最终决策者。因此,制作人是整个剧目的权力中心。当然,不同剧院的制作人制度仍然有所差异,有长期聘任的制作人,也有短期聘任的项目制作人,还有剧院用区别于制作人的其他职位如艺术总监、总经理从一定程度上约束制作人的权力,也是根据剧院情况的差异来探索不同的艺术生产模式。总的来说,制作人中心制是戏剧商业化催生出来的一种被验证了的有效文化生产机制。

在制作人中心制的框架下,理想的创作方式是活跃剧作家、导演等艺术创作的主要利益相关者实现协同合作。通过合作、协商的方式制作出兼顾艺术和票房的文化艺术产品。以百老汇音乐剧为例,制作人虽然是整个项目的最高负责人,但他们在艺术创作过程中会充分尊重导演和剧作家的意见。从文化符号的选择和组合功能来

① 雷曼.后戏剧剧场[M].李亦男,译.北京:北京大学出版社,2010:vi.

看,制作人更多的是从社会外部环境入手,站在投资方的立场去理解大众的审美需求和消费行为,由此来制订出产品风格和推广计划;而导演则基于制作人的思路与判断,利用现有艺术表现资源进行组合并尽可能契合制作人的意图。

服装设计师是所对应场域的时尚原创者和时尚发布者,他们在整个时尚传播的过程中具有特权;设计师个人化的风格和偏好与其服装品牌的审美常常融为一体,成为该品牌时尚意涵的构成要素。但对百老汇来说,不论是服装化妆的造型设计师、舞台设计师、灯光设计师,甚至主要演员、编剧、导演,都不是整个时尚传播链中的决定性因素。真正对百老汇的时尚化与商业性具有决定权和裁判权的是制作人。制作人深谙整个商业戏剧产业链,既包括产业链上游的剧目策划、融资、项目选择,中游的演职人员的挑选和培训、营销模式,还包括下游的剧目衍生品开发以及与其他品牌的跨界合作。制作人这一角色串联起了剧场、保险公司、工会、营销公司,也将其对舞台艺术的深刻理解渗透在整个产业链的每一个环节。

之所以戏剧比其他商品更有创作的难度和魅力,是因为不同的制作人、导演或剧作家在处理每一个作品的时候都会有独特的规则。这套规则可以借鉴,但难以像工业化产品一样去复制。美国戏剧制作人哈罗德·普林斯(Harold Prince)曾经在采访中谈到了他在不同成功剧目创作背后的不同动力和基础。在20世纪80年代的音乐剧《理发师陶德》(*Sweeney Todd*)中,依赖舞台布景将原剧的故事移植在工业时代的背景下成为他表达的动力。他认为每个观众都能从工业时代对现实和人的压迫式情境中"感受到同样压抑绝望的生活状态"①。

《贝隆夫人》(*Evita*)是哈罗德·普林斯制作并导演的另一代表作。他曾表达过对在剧场中使用投影等高科技设备的反感。但在

① 音乐剧真的不是以我为中心制![EB/OL].https://zhuanlan.zhihu.com/p/28547580.

《贝隆夫人》中，他却将高科技手段用于舞美设计，利用电影化的转场技巧参与叙事过程。他解释说，这部戏讲述的是一个成为偶像的普通人的故事。非传统戏剧手段介入到剧情，可以起到陌生化效果，使偶像和普通人的双重身份区别开来，也就是说选择和组合的手段依然是为剧情的主旨服务。

《贝隆夫人》在1978年首演大获成功后，导演手法和编排技巧经过了消费市场的验证。如，在"阿根廷面貌一新"（"A New Argentina"）中，哈罗德·普林斯使用了电影化的分屏技巧，将贝隆夫妇和一般民众的群像同时展现在舞台上，仿佛是影视画面中的快速剪辑，快速而有节奏地呈现出一场大规模游行的细节，最大限度地省去不必要的场景过度留白。这被称作"点面结合"与"蒙太奇"的方法很快运用在了罗德·普林斯制作的另一部作品，也是全球观众耳熟能详的《剧院魅影》（*The Phantom of the Opera*）中。《剧院魅影》的第一幕表现了法国巴黎歌剧院的舞台上正在排演的歌剧《汉尼拔》，但因为魅影的干扰导致剧团惊慌失措，在魅影的支持和指导下，女主角克里斯汀脱颖而出，最终在公演时收获了掌声。该剧通过导演技法快速而精准地展现了一部歌剧排演的台前幕后，并把时空凝练在短短十几分钟内。评论普遍认为，离开了罗德·普林斯的导演，作曲家安德鲁·劳埃德·韦伯（Andrew Lloyd Webber）的才华是不会如此精妙地体现在《剧院魅影》这出浪漫悲剧故事中的。哈罗德在这部剧中将丑陋、恐怖的魅影转换为一张符号化的面具来呈现，女主角克里斯汀从抗拒、排斥、厌恶的本能到最后结局亲吻了魅影，其实都是人性的戏剧化表达。

（三）媒介重构了大众文化产品并推动了大众文化的建构

不论是大众审美主导了文化产业，还是文化产业影响了大众审美，在商业文化背景下，大众文化与文化产业的变化都是在同样的轨道上发展并成为社会文化的总基调。而在这个过程中，媒介起着决定性的作用。

麦克卢汉的"媒介即讯息"这一概念的中心思想是指从人类历史发展的角度看,真正起重大作用的并不是各个时代传播媒介所传播的信息内容,而是传播媒介本身,以及它所带来的社会变革。该理论把关注的视角聚焦到媒介对人类生活的影响之上。在传统的剧场观演形式中,利用口碑宣传吸引观众走进剧场从而实现面对面交流的形式在大众文化的背景下被迫改变。

观众和演员在同一闭合场域内,传授双方可以进行直接的交流。即便是 20 世纪现代派戏剧在对传统剧场形式反叛式的创新中,也是在剧场原有框架下来实现的。而现在,媒介技术的进化让戏剧的传播脱离了场地和时间的限制,通过转播技术,即使远隔千里也可以观看到自己感兴趣的戏剧表演,虽然观看感受可能会大打折扣。媒介,从人际传播的角度改变了剧场这一文化产品本身。

此外,媒介也从大众传播的角度倒逼剧场艺术向大众文化靠拢。媒介功利地呼应了文化产品的生产者在围绕迅速抓住公众的好奇心并获得短期效益的诉求。现代商业戏剧的制作人、广告商都在挖空心思猜测观众愿意看到什么,并专注于根据他们的需求去量身定制符合他们口味的产品,而较少关注到产品本身的艺术价值,这是整个文化产品初期的策划过程。商业类策划的过程成为一门独特的学问,所以才有戏剧营销这样横跨管理学、传播学、文化学、艺术学的复合学科产生。在戏剧营销中,策划是商业戏剧的核心团队最关切并且耗费时间最多的事情。

策划需要做什么? 策划团队实际上完成的是非常具体的工作,主要分为艺术创作和市场运作既泾渭分明又彼此关联的两个体系。有时候,两个体系在运作过程中会产生矛盾且互相牵制,如资方会对剧目艺术创作提出具体要求,而剧目创作过程中会与大众市场的喜好相违背。相反,好的剧目策划团队可以让这两个体系相互协作。媒介则需要在两个体系协同合作的基础上实现有效传播,也是打通商业剧场的各个场域之间的手段。

　　综上所述，纵观 21 世纪以来全球剧场艺术的总体格局，比起 20 世纪现代派、后现代戏剧在演剧观念、演剧形式上具有的标志性革新，当代戏剧在创新性上乏善可陈。相反，在全球化市场推动与资本运作的背景下，商业戏剧维持着相对稳定的成长态势。不论从票房数据、代表剧目数量和质量来看，中国的商业剧场也呈现出良好的增长态势，这与中国当下商业文化发展的整体环境有直接关系。

第二节　场域视角：商业剧场的文化生产法则

　　戏剧艺术家们对将剧场艺术从少数精英的象牙塔中推向商业市场的排斥集中反映出精英阶层对大众文化的抵触。从 20 世纪初期开始，对大众传播媒介和娱乐形式的批判就没有停止过。有西方学者甚至直言不讳地批评大众文化的生产者"除了迅速抓住公众的好奇心并获得短期效益以外，没有谁会忠实地生产任何事物"[①]。在 20 世纪，大众文化及其产品异军突起，西方精英阶层所界定并广泛接受的文化样式、风格与标准被摧毁了，对文化起主导作用的是中产阶级与更底层的民众，他们喜好的通俗、简单的文化品位成了社会主流文化的核心。当然也有西方学者的观点呼应了"经济基础决定上层建筑"，认为大众文化的形成是受到新的文化产业影响。戴维·查尼（David Chaney）在《文化的转向》一书中研究了为什么当代社会的文化支配着社会现实，并探讨了具体的形式。在谈到大众文化时，他说："人们担心新的文化产业将影响大众的审美品位，使得它变得荒谬可笑。事实上，大众不仅不能欣赏文化创新所释放出来的潜力，反而会被具有魔力的领导潮流的新形势所奴役。"[②]

　　① 罗尔.媒介、传播、文化——一个全球性的途径[M].董洪川，译.北京：商务印书馆，2012：90.

　　② Chaney D. Cultural Turn： Scene-Setting Essays on Contemporary Cultural History[M]. London： Routledge，1994：14.

法国社会学家皮埃尔·布迪厄（Pierre Bourdieu）的场域理论从文化社会学的角度阐释了作为文化实践空间的场域概念，为分析当代文化提出了基本的理论分析路径。虽然场域理论的提出和发展已经过去多年，但当我们沿用这一理论框架来理解当代剧场艺术时，就会发现它与其他诸如时装、珠宝、展览等传统意义上的时尚现象具有相似性。本节将以场域理论为基础，主要以百老汇为例，并辅以国内北上广等代表性商业剧场来说明商业戏剧的文化生产法则。

百老汇是全球最具代表性的商业戏剧样本。一百多年来，商业至上的市场经济催生并强化着百老汇的娱乐性，也因为美国文化的多元让百老汇一直在不断适应和改变：既从内部创作机制上推出大量风格迥异的作品，又从外部传播过程中与不同产业、不同媒介形态进行融合。然而，放眼全球，商业戏剧正面临着被其他娱乐产业、数字媒体产品、跨界艺术瓜分市场份额的窘境。在商业压力下，不断妥协的剧场从形式上不断向演唱会、时装秀、展览、多媒体等艺术形式靠拢，从内容上则呈现出过度娱乐化、弱文本性的倾向。在当代社会的复杂语境下，理解商业戏剧的功能、价值并探索出新的发展需要时尚传播提供的一种视角。

布迪厄的场域理论中的"有限生产的亚场域"和"大众生产的亚场域"相互牵制又相互流动，成为推动消费文化的驱动力。按照这一分析路径，在时尚文化生产背景下，我们可以清晰地看到纽约戏剧所处场域中的各种元素（见图2-1）。

在商业剧场所处的"大众生产的亚场域"内，不同层级结构的主要功能是实现内部协作和互动，但彼此间对权力的争夺也从未停止。这其中最突出的是场域内诉求创新的势力与诉求保守的势力之间的冲突与较量。创新一方在场域内处于相对弱势，通常是艺术家背景出身，大多是来自"有限生产的亚场域"中的新锐，他们不惜在商业戏剧中加入先锋和冒险的艺术尝试，当然也常常遭到戏剧评论的贬低或票房的惨败。保守一方在场域内处于相对强势，通常为掌握着资

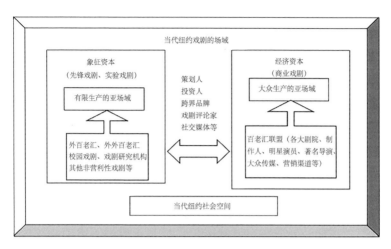

图 2 - 1　当代纽约戏剧的场域

本和运营实权的制作方或业已成名的资深艺术家,他们谙熟传统商业戏剧的创作套路和营销手法,鲜有艺术创新但保障一定的商业票房。

　　与那些在"有限生产的亚场域"的实验戏剧、先锋戏剧不同,商业戏剧不是一个用于艺术实验的场所。那些待验证的、尚未获得主流认可的戏剧实验不会被商业戏剧接纳。动辄使用豪华明星阵容的大制作戏剧,无法面对前卫实验带来的风险。实际上,作为一种时尚文化产品,商业戏剧并不依靠作品本身的先锋实验去谋求主流观众的价值认同。在商业剧场中,观众通过富有吸引力的媒介宣传获知剧目信息,通过分层营销渠道购买价格不菲的门票,通过呼朋唤友进入剧场进行审美和社交体验,通过各类媒介平台分享观剧感受的过程正是时尚传播的体验过程。

　　从场域视角看,对商业戏剧的批判可以归纳为两个方面:一个是两个亚场域内结构上的失衡,另一个是两个亚场域之间的流动受阻。

　　两种戏剧类型分别是两种亚场域的主体。在大众生产的亚场域中,营利性戏剧与商业戏剧几乎是同义词,它主要受到经济资本的影响,并借助场域内其他要素将经济利益最大化。人们批判商业戏剧

的重点是营利性,但却忽略了在有限生产的亚场域中的非营利戏剧在平衡整个剧场艺术中的功能。在有限生产的亚场域中,不以赚钱为目的的创作受到大量非营利组织的支持,它为商业戏剧提供了艺术实验的支持,也为商业剧场培养了戏剧的职业人和潜在观众群体。

事实上,两种戏剧是紧密关联且应该达到相对平衡的。以美国为例,全美演艺机构数量在 4000 个左右,非营利性与营利性几乎各占一半。一个剧院在成立注册时,可以选择营利性或非营利性两种不同的组织类型,所享受的权利和义务也截然不同。非营利性剧院不能以营利为目的,因此在票价、成本上有诸多限制。非营利性剧院依靠对艺术的高标准探索去获取公众和相关机构的资助,而所有资助除了维持剧院的基本运营外,主要应用于艺术实践的探索。非营利性剧院有义务将传播戏剧观念和培育戏剧观众作为剧院的使命,比如将戏剧课程带入学校,并力所能及地支持在学校进行的戏剧演出。以上海话剧艺术中心为例,在其转为企业运营后,仍然致力于将自己打造为非营利性剧团。上海话剧艺术中心著名编剧,现任上海文广演艺集团副总裁喻荣军说,他自己的作品都会免费授权给一般非营利剧团进行非商业演出,甚至一般大学剧社上演的为数不多场次的售票演出他也可以授权。

非营利性剧院能否充分发挥非营利性,实际上对营利性剧院的商业剧目具有牵制作用。美国的非营利性剧院早就积累了丰富经验。由苏格兰导演蒂龙・古瑟里(Tyrone Guthrie)创立的古瑟里剧院(Guthrie Theater)是一个很有代表性的非营利性剧院。在创办该剧院之前,古瑟里已经是享誉盛名的导演,尤其是在对莎士比亚剧作中人物关系的重新诠释、对大型群戏的舞台调度和对服装造型的处理方面独树一帜。他在剑桥节日剧院(Cambridge Festival Theatre)、老维克剧院(The Old Vic)担任过导演,20 世纪 50 年代来到北美,在加拿大创了斯特拉特福莎士比亚戏剧中心。从此,古瑟里开始频繁接触百老汇。1959 年,古瑟里和两位同事奥利弗・雷亚

(Oliver Rea)和彼得·泽斯勒(Peter Zeisler)进行了一系列对话,结论是他们对沉迷于商业的百老汇不再抱有幻想:百老汇的气氛既不利于创作伟大的文学作品,也不利于培养艺术家的才能,更不利于滋养观众。因此,古瑟里和他的团队想与一家常驻演艺公司合作,以最高的专业水准,轮流演出经典剧目。1959 年 9 月 30 日,他们在《纽约时报》戏剧版发布了一段广告文字,向美国公众介绍了一个大型常驻剧院的构想,并邀请对古瑟里想法感兴趣的城市积极回应。不久后,马萨诸塞州的沃尔瑟姆、克利夫兰、芝加哥、底特律、密尔沃基、旧金山和明尼阿波利斯与圣保罗这七座城市表示了强烈兴趣。古瑟里携两位同事参观访问了这七座城市,并最终选择了明尼苏达州著名的"双城"——明尼阿波利斯与圣保罗,理由是该地位于美国的中心地带,社区文化充满活力,周围有许多大型州立大学和小型学院。不仅如此,这个项目的真正落实获得了财务支持。T.B.沃克基金会捐赠了沃克艺术中心旁的土地作为新剧院的建设地址,明尼苏达州政府为该项目筹集了超过 220 万美元的捐赠。剧院由建筑师拉尔夫·拉普森(Ralph Rapson)设计,1960 年夏天开始施工。经过近三年的建设,该剧院于 1963 年 5 月 7 日开幕,首演剧目是古瑟里本人执导的《哈姆雷特》(见图 2-2)。

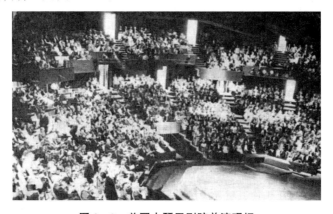

图 2-2 美国古瑟里剧院首演现场

半个多世纪后的今天,更加现代化、功能性更全面的古瑟里剧院已经替代了原有剧院,新剧院由法国建筑设计师让·努维尔(Jean Nouvel)操刀(见图2-3)。如今的古瑟里剧院将融入社区作为剧院的主要宗旨。他们认为戏剧是为社区的每个人服务的。通过戏剧这一桥梁,剧院将社区中不同的组织和人群在舞台上下团结起来。①古瑟里剧团重视社区人群的联系以及土著文化的传承与保护,也与社区居民一起创作了很多作品。与此同时,作为非营利性组织,剧院强调自身的教育功能,向整个社区不同年龄和阶层提供各式各样的教育类课程。比如,剧院的其中一门课程叫作探索课程(Exploratory Classes),面向所有层次开放,旨在通过沟通技巧、剧本写作、舞蹈、配音等戏剧灵感的课程来支持个人和专业成长。

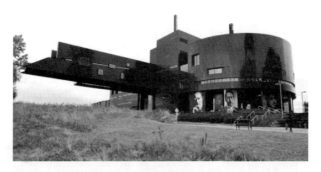

图2-3 古瑟里剧院新址外观

古瑟里剧院的创办,首先源于对百老汇商业剧场的深深失望。剧场过度商业行为所造成的失衡,促使戏剧从业者做出一种自发的、意图恢复平衡的努力。从场域的视角来看,只有非营利性剧院获得了成功,才能使天平另一端的商业戏剧获得潜在的创作来源、市场和

① 参见古瑟里官方网站相关信息:https://www.guthrietheater.org/about-us/in-the-community/。

受众。因此，建立两种戏剧的平衡结构至关重要，也影响着戏剧生态的健康发展。而这个平衡机制的建构和完善，主要由当地政府、行业协会等权力机构来把控。他们出台的文化政策、法规对市场的协调起着决定性的作用，尤其是对活跃商业戏剧的机制与非营利性戏剧的扶持政策起着决策与引导作用。

在西方商业戏剧的实践过程中，有一个机制可以说明平衡机制的重要性。一般来说，大型商业戏剧耗费的成本极其巨大，失败的可能性也很高。所以不论在美国百老汇还是在伦敦西区，在大型商业戏剧正式推出前都会在非营利性剧院内举办少数场次的试验性预演（pilot run），通过小范围、小规模的试验来获得关于票房、剧评的反馈，从而调整和改善制作。也有不少作品因为无法在非营利性剧院获得好的演出口碑而无法登上商业剧场的大舞台。这也说明了两个亚场域之间的相互协作的重要。

首先，大量具有先锋性和实验性的非营利性演出保证了纽约戏剧独特的象征资本，在这个"有限生产的亚场域"中云集了众多专业的戏剧从业者和戏剧观众。如果没有这个场域内高度自主性的纯艺术实践而创造的象征资本，庞大的商业戏剧就失去了根基。百老汇的长盛不衰得益于自身结构与美国戏剧结构的稳定：外百老汇和外外百老汇的小成本、实验性的演出是百老汇的练习场；非营利性剧团或社区、高校的戏剧演出为百老汇储备人才和观众。这些非营利性剧团每年都可以从各种途径申请到不同类型和不同层次的基金供其创新实践。"有限生产的亚场域"不仅从观念、技术和教育上提供了创新，还为戏剧产业储备了人才和观众。

其次，在纽约这个全球最开放的都会，在两个亚场域之间有更多的资源和要素。相比于服装设计行业，戏剧舞台对打开封闭的亚场域边界、有限接纳其他社会要素持更为开放的态度。成功的先锋戏剧实践可以通过评论家、制作人、社交媒体等途径进入"大众生产的亚场域"，参与到商业戏剧中来。

最后,百老汇所处的"大众生产的亚场域"具有不断成熟与完善的机制。从 20 世纪 90 年代起,看衰百老汇的声音就从未停止。过分商业化、过度娱乐化、丧失独立思辨、票价虚高等批评成为描述当代百老汇戏剧的关键词。但与此同时,随着迪士尼等娱乐集团加入其阵营,百老汇每个演出季的演出量却逐年递增。根据克莱恩通信公司(Crain Communications)的相关统计数据,以 2014 年为例,百老汇观众人数达到了 1313 万,比 2013 年增长了 13%。时至今日,百老汇依然是纽约最重要的文化品牌。当代百老汇则依赖庞大成熟的文化生产法则,在"大众生产的亚场域"内机制化地追逐时尚和市场。

百老汇的商业属性决定了它对观众需求和市场变化更为敏感,从而倒逼行业机制的创新:

(1)规模扩张与品牌跨界,体现在既吸纳诸如迪士尼进入百老汇体系,又接纳华人文化集团公司(CMC Inc.)这样的中国资本进入。

(2)全媒体营销体系的建立。百老汇早就摆脱了票房窗口购票的单一传统销售模式,建立起一套健全的以新媒体为主的全媒体营销体系,网络营销占据了票房相当的比例。

(3)从剧场到城市。百老汇业已成为纽约城市文化生活的组成部分,它关注城市每天正在发生的事情,每一个剧目都锁定了独特的目标观众群。每一个演出季,它既保留部分长盛不衰的经典音乐剧,还会推出一部分兼顾娱乐性和思辨性的历史题材或现实题材作品。

从连接两个亚场域的中间地带来看,诸如周边商业品牌方、策划者、投资者、戏剧评论者等重要的利益相关者可以为打通两个亚场域使其得以顺畅流通起到关键作用。前面所述的试验性预演就是投资方和制作方打通两个亚场域所惯用的举措。戏剧评论的作用也不可忽视。戏剧评论首先可以起到对两种戏剧形态的监督和引导,著名评论家在各大媒体上对非营利性剧场公演的新剧目的专业评论可以吸引商业戏剧投资人和制作人的注意,对营利性戏剧的表扬或批评则对票房有直接影响。在戏剧营销的宣传策略中,引用各大媒体具

有标志性的评论或排行榜的分数从而吸引观众的好奇心，是常用的策略。

在当代剧场文化现象中，对戏剧的批评也包括对戏剧评论的批评。出于利益诱导或其他因素，戏剧批评变得更加温和，对商业戏剧的评论更像是戏剧营销的某种软文。戏剧评论的监督和引导功能被弱化。戏剧评论不应该只局限于对当下热门剧作演出的评论，它更应该是从理论层面对戏剧创作的观照。在西方戏剧历史上，戈特霍尔德·埃夫莱姆·莱辛（Gotthold Ephraim Lessing）的《汉堡剧评》就是从戏剧评论的理论高度推动了整个时代戏剧创作的方向。国内有专家对戏剧评论的功能进行过梳理，认为应该包含对总体方向与特点的宏观总结、对某剧作或演出的微观评价和对新上演剧目的宣传推广。就目前来看，国内对戏剧评论的前两个功能较为忽视。①

事实上，一个剧目从精品到经典的转变，需要依靠戏剧评论的助力。戏剧批评对作为文化产品的商业戏剧而言，是艺术作品经过创作生产、营销、传播之后，在观众审美接受过程中的一次转化。马克思主义观认为消费制约着生产并成为生产的目的，由此可见戏剧批评对于创作的价值，也凸显了戏剧评论作为连接有限生产的亚场域和大众生产的亚场域之间的复合属性，即兼顾艺术性（非营利性）和商业性（营利性）。除戏剧评论外，其他重要利益相关者或利益相关要素也同样需要兼顾社会效应和经济效应两个维度。当前对商业剧场的批判，在一定程度上也与这两个维度的失衡有关，尤其是过分倚重经济效应。

因此，营利性戏剧与非营利戏剧并非对立关系，相反，两者是相互依存的。如何打通两种亚场域使其良性互动，成为回应对当代商业剧场批判的首要任务。"时尚"成了一个选项。时尚文化的功能体现在"引领"与"示范"上，商业戏剧完全可以依靠既符合主流价值又

① 蒋中崎.从精品到经典的转化——戏剧评论如何助推戏剧创作[J].戏友，2018（12）：103.

超出现有范式的作品来引导主流社会对真善美的认同,从而引领新的风尚。虽然当代百老汇遭受批判,但回顾百老汇发展的历史,在这个引领和体现美国文化风向的剧院群中,百老汇在赢得票房收入之外,还通过一个个人物、一段段故事、一个个剧场空间和一次次的观演过程,实现了多重功能:

(1)为不同类型的艺术门类提供正名的平台,如20世纪30年代帮助乔治·巴兰钦(George Balanchine)等编舞家争得了在音乐剧舞台的一席之地,60年代通过《毛发》《啊!加尔各答》等剧帮助摇滚音乐登上大众舞台,80年代起帮助安德鲁·韦伯等作曲家确定了这一工种在音乐剧中的核心地位。

(2)体现美国社会的情感与情绪,如20世纪30年代的作品体现美国社会的激进理想与美国梦的宣扬,50年代通过作品反映第二次世界大战前后美国社会"麦田守望者"的焦虑、彷徨与希望。

(3)为美国社会提供高质量的视听娱乐生活,如迪士尼公司出品的《美女与野兽》《狮子王》《阿伊达》《钟楼怪人》《蜘蛛侠》等音乐剧具有极具流行性的旋律和好莱坞的模式化情节,这对当代百老汇影响深远。

(4)成为极具包容性的文化介质,为其他商业要素提供一个跨界融合的平台。旅游、服装、广告、电影、体育等行业都与百老汇形成过各式各样的合作。

遗憾的是,当下的商业戏剧大多只是强调了视听和感官娱乐,而忽略了作为"引领"与"示范"的其他功能。而只有实现了以上四种功能,商业戏剧才显得完整并具有价值。商业戏剧处在"大众生产的亚场域"中,它所面对的场域内的冲突、对抗和融合便更为复杂。时尚对商业剧场不会是唯一选项,但不啻为一种方向。其意义体现在两个方面:

第一,为商业剧场的文化生产提供了一种方法论。以服装设计为核心的时尚传播实践形成了一套固有的商业运营模式和时尚产业

体系，尤其是在时尚生产、把关和普及的层面贡献巨大。时尚的普及理论解释了时尚如何透过人与人的交流和体制网络而散布开来，并且将这种看似复杂和难以预测的现象清晰化为步骤、程序和方法。这一套适用于服装设计时尚传播的方法论也适用于包括商业戏剧在内的其他时尚传播过程，因为"时尚体系有关时尚生产，无关服饰生产"，而包括服饰生产在内的其他艺术生产却都可以被囊括在时尚体系的框架内。

第二，为商业剧场的时尚化提出了社会学和美学要求。肤浅的题材、媚俗的表演、过度视觉化的舞美、浮躁的广告宣传等都是商业戏剧追求表面时尚的误区。引入时尚传播的相关理论，可以为研究商业戏剧提出更具理论性的思考，如是追求表面的感官娱乐还是追求内在的审美愉悦？是追求形式的花哨还是追求内容的丰富？社会批判题材是否应该存在于商业舞台？如何在美丑、雅俗这些审美要素中维持平衡等。商业剧场的时尚化不是让商业戏剧简单化，而是给它增加更多的维度。

与此同时，纵观西方现代时尚历史，几乎所有的新观念、新技术、新产品都打着"创造性"的旗号在时尚生产序列中扮演着重要作用。时尚生产的合法性来源于其所在社会环境的时代性，顺应时代性的创新便被时尚生产接受，而与时代性相悖的创新则受到时尚生产的排斥。

这一观点解释了何种艺术创新可能被商业戏剧接纳。百老汇代表的商业戏剧代表着美国主流戏剧的形态，其作品需要在最大程度上反映和贴合美国当代社会现实；而只有代表着观念创新和技术创新的剧目产品才可能获得票房的肯定。因此，百老汇深知创造性对它的作用。以百老汇网络票房排名第二的舒伯特集团（Schubert Organization）为例，集团所属的基金会常年资助包括剧院、舞蹈、教育等非营利性组织，特别是其对非营利性剧院的资助金额占据其业务的近七成。通过这种资助，集团吸引了大批非营利剧院的创意人

才、创意题材、创新演出模式,一旦酝酿成熟,就可以直接通向百老汇的舞台。这既是百老汇的造血机制,也是它的创新机制。

综上所述,时尚化与时尚传播作为当代商业戏剧的特征,既是当代戏剧在面对互联网娱乐对受众接受和受众审美冲击下的自我救赎,又是通过跨界合作、品牌联动等模式规范化商业戏剧的生产机制,使其成为标准的时尚文化产品的资本运作的必然选择。面对媒介演变,数字媒体融入商业剧场丰富了剧场的内容和形式,又能助力商业戏剧的营销手段与传播方式。最后,符合商业规律的机械化戏剧生产在创造市场收益的同时,也因其"功利"和"媚俗"饱受质疑,时尚传播的相关研究对商业戏剧的介入,可以从本质上为其提供审美层次和方法论上的解释。

第三节　权力博弈与合作共赢:商业剧场的利益相关者

如今,时尚传播的研究已经脱离了"衣着"或"服饰"研究的范畴,更倾向于用"泛文化"的观点来看。商业剧场作为一种与消费文化休戚相关的综合艺术样式,其复杂性和多元化本来就涵盖了时尚的要素。从场域理论来看,剧场艺术的"有限生产的亚场域"虽具有高度自主性,但其边界更为模糊、态度更为开放,从艺术实践转向商业演出、从先锋实验走向潮流引领的过程更为便捷。

时尚产业在西方特别是国民经济构成中具有战略地位,它涵盖了服装、香水、珠宝、化妆品等奢侈品领域,同时又带动美食、旅游、室内设计等领域,但却很少涉及剧场艺术。这可能与长期以来,戏剧艺术保持在相对封闭的环境中并排斥经济资本的过度渗入有关。而百老汇和伦敦西区等西方剧场的实践更为开放,致力于在对文化生产法则的适应和对艺术创作实践的独立之间寻求适度平衡。前两节,我们讨论了大众、大众文化、大众文化生产之间的相互关联,也探讨

了两个亚场域中两种戏剧类型的区别与关联,但还没有说明剧场这一大众文化产品在具体生产过程中重要利益相关者的功能。

一、作为剧场监管者和支持者的各级政府

商业化的百老汇并不被美国政府直接管理,但美国政府对百老汇始终持正面扶持的态度。美国国会曾提出国家文化艺术发展的四大目标:帮助美国自我认同;提高生活质量,促进经济的发展;提高公民素质;改进个人生活。

美国各级政府并不排斥为"政治正确"的作品背书。近年来百老汇票房冠军《汉密尔顿》便是以美国首任财政部部长汉密尔顿的史实改编而成,用具有时尚感的音乐、舞台和表演形式呈现。时任总统奥巴马是该剧的忠实观众,甚至邀请该剧进白宫演出。

百老汇还为美国带来巨大的经济效益和社会效益。以 2014 年演出季为例,百老汇为纽约经济贡献了 125.7 亿美元,其中演出收入近 27 亿美元,而近 98 亿美元为观众的附带性消费。与此同时,在这一演出季中,百老汇还为城市提供了 9 万个工作岗位。[1] 更为重要的是,作为既具有美国精神又有全球影响力的文化产品,那些从时代广场中走向全球的音乐剧已成为美国文化对外传播的手段。

在我国,各级政府对戏剧的指导就更为明确而具体,政府对剧场艺术的参与程度影响着戏剧呈现的样式。除了对主旋律戏剧创作的指导之外,评奖是中国大中型院团绕不过去的现实,从文化和旅游部到各级地方政府文化部门、戏剧行业协会,多年以来陆续推出很多戏剧奖项,这些奖项大多只考虑到新剧目的评选,客观上就会引导各地剧团把大量的精力和资源投入新剧目的创作过程中。国内戏剧圈的一个奇怪的现象是,剧团只重视新剧目创作,甚至大量出现仅为参与评奖活动而创作的新剧目,参与了评奖演出后,这些剧目就被丢弃一

　　① 李怀亮,葛欣航.美国文化全球扩张和渗透背景下的百老汇[J].红旗文稿,2016(13):34.

旁,既无法进入演出市场,也没有在经常性的演出中不断打磨提高的机会,剧目积累与建设就无从谈起[1]。各级政府针对戏剧创作和演出出台的任何政策,都会直接影响戏剧演出市场。不管是从历史经验还是现实情况来看,我国政府在戏剧场域中扮演的作用,比西方国家更特殊更复杂,我们将在下一节集中讨论。

二、作为权力机构的行业联盟

在时尚领域,具有权威性的时尚行业组织具有场域内的最高权力。如以"法国高级时装公会"为代表的时尚行业组织对法国现代时尚产业的形成具有决定性意义。时尚行业组织的基本任务是确立行业的规范、界定行业环节的权责、保障行业知识产权、建立行业教育体系。而由百老汇联盟、百老汇协会、百老汇艺术家联盟、演员基金等协会组织建立起来的行业联盟成为百老汇的权力机构,它管理和保护着整个百老汇的产业链。

成立于1911年的百老汇协会是一个非营利性的商业协会,其成员不仅包含了各大剧院,更是囊括了出版商、广告商、酒店、银行、工会、公民协会等。其中,百老汇负责售票和酒店预订服务,也有维护消费者关系的粉丝俱乐部,还有兼顾普及教育、拓展与社区功能的商业戏剧研究所、戏剧发展基金会、全美高中音乐剧奖等机构。一百多年前,该协会致力于维护百老汇的文化品牌,如今则更关注剧场商业演出机构与其他社会组织特别是公共机构的合作,用以提升百老汇戏剧的整体水准并服务于城市发展。

而联盟中的其他协会也都具有各自的功能,特别是在保障百老汇的行业利益方面发挥巨大功效。这些协会所组成的权力机构实际上掌握着百老汇的话语权。比如,一年一度的托尼奖是美国戏剧界的最高殊荣,专门表彰过去一个演出季中百老汇的优秀剧目和艺术

① 傅谨.优秀保留剧目大奖与巡演的意义[N].光明日报,2013-10-12.

家。托尼奖的主办方为纽约戏剧联盟（League of New York Theaters），颁奖典礼也在百老汇的某个剧场内。被提名和最终获奖的剧目和演员通过盛大的托尼奖颁奖典礼的电视直播成为全美最耀眼的明星，也成为戏剧圈内的意见领袖。

更为重要的是，这些权力机构直接控制着演出的商业成败。美国剧院和制作人联盟主席罗伊·索姆（Roy Somlyo）称，数据显示，基于观众市场和消费能力的饱和程度，每个演出季全美音乐剧演出中只有20%会获得商业上的成功。[①] 而纽约的百老汇控制着这20%的市场份额，他们通过所把持的权力机构成功引导大众传播媒介对热门剧目的宣传，驱动着观众的审美趣味，从而使有限的几台剧目实现高票房。

在国内，戏剧行业的权力机构主要分为具有官方性质的各级戏剧协会与民间参与度更高的行业联盟。成立于1949年7月24日的中国戏剧家协会是我国级别最高的官方戏剧家组织，云集了国内戏剧行业知名的理论家、编剧、导演、演员、舞美设计等专家。从中国剧协的官方表述来看，它们承载着活跃戏剧理论批评工作；组织联系戏剧院团和专业社团进行戏剧艺术的各项专业活动；加强戏剧工作者的学习和团结，关心戏剧家的福利，维护戏剧家的正当权益；编辑出版各种戏剧书籍和刊物；加强对国外的戏剧文化交流活动等功能。每年中国剧协所评出的梅花表演奖、曹禺剧本奖、理论评论奖都是这个行业的最高殊荣。

而民间参与度更高的行业联盟与戏剧产业的关联更紧密。2004年，由上海戏剧学院和上海话剧艺术中心等剧院联合打造了具有戏剧文化聚集区性质的"戏剧大道"。当年，在戏剧大道的带动下，由上海戏剧学院、静安区政府、徐汇区政府、上海话剧艺术中心、中福会儿童艺术剧院联合成立了"戏剧大道演出联盟"。这个由政府、高校、剧

院成立的联盟试图效仿百老汇的运作机制推动上海文化创意产业的发展。① 如今,戏剧大道已经蜕变为另一个更为丰富的聚集体——现代戏剧谷。现代戏剧谷以上海瑞金二路和南京西路附近的9家剧院和22座剧场为基础,还设立了现代戏剧谷艺术家工作室,被称为"功能集成型戏剧文化服务平台"(见图2-4)。

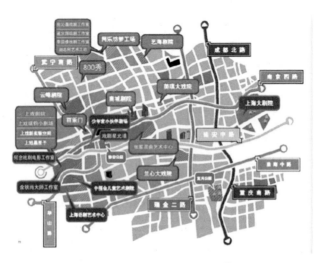

图 2-4 上海现代戏剧谷地图②

三、作为戏剧文化代言人的明星

一旦获准进入百老汇,戏剧从业者就跨入了美国商业戏剧的金字塔端。2015年百老汇话剧《触摸上帝》(*Hand to God*)大获成功,2016年则成功登陆英国伦敦西区。该剧最初上演于外百老汇的舞

① 上海市静安区人民政府公告."戏剧大道演出联盟"在上戏揭牌成立[EB/OL].(2006-10-18)[2020-10-18].http://www.jingan.gov.cn/xxgk/016018/016018001/20061018/eb8157f0-8cf8-4c9f-8702-adba9e279bca.html.
② 上海现代戏剧谷,路漫漫其修远兮[EB/OL].[2021-10-18].https://www.sohu.com/a/115746280_417856.

台，被百老汇制作人发掘并进行商业包装整合后再次推出。我们在纽约采访了该剧的"80后"编剧罗伯特·阿斯金斯（Robert Askins），在《触摸上帝》之前，他还创作了许多名不见经传的作品，但这些未能进入商业剧场的戏剧根本无法维持他的生计。因此，他的第一职业是酒吧的酒保。阿斯金斯以自己童年的经历为蓝本，虚构了一个关于宗教的具有隐喻色彩的黑色幽默故事。当该剧上演于百老汇以后，阿斯金斯获得超过10%的票房提成，摇身成为百老汇当红剧作家。

当然，百老汇中最耀眼的还是那些明星演员们。百老汇的舞台孕育了大量明星，有的明星在好莱坞获得成功后也会回到百老汇来反哺舞台艺术，比如休·杰克曼（Hugh Jackman）在2003年主演了音乐剧《来自奥兹的男孩》（*The Boy from Oz*），摩根·弗里曼（Morgan Freeman）则在2008年主演了百老汇话剧《乡下姑娘》（*The Country Girl*），2009年凯瑟琳·泽塔—琼斯（Catherine Zeta-Jones）主演音乐剧《小夜曲》（*A Little Night Music*）……一方面，明星们在舞台内外的穿着、打扮成功影响着观众的审美，成为时尚的代言人；另一方面，这些明星和他们所扮演的角色还是美国不同时代的精神感召者。

在国内，孟京辉率先发现了明星效应在戏剧商业化发展中的可能性，越来越多的娱乐明星开始出现在他的戏剧舞台中。2003年《恋爱中的犀牛》上映时，孟京辉就邀请了郝蕾和段奕宏两位影视明星加盟；2005年《琥珀》上映时，孟京辉邀请了影视演员刘烨和袁泉出演男女主角，同时还邀请了著名的舞蹈艺术家金星的加盟，音乐则是由著名歌手许巍负责创作，这豪华的主创阵容体现了孟京辉对于商业的考量。高投入也带来相应的回报，《琥珀》自从确定演出阵容后，一直到正式演出，都受到了外界极大的关注，许多媒体争相进行报道。受邀加盟孟京辉戏剧的影视明星们，也将长期以来一直跟随他们的粉丝从荧幕前带到了舞台前，为孟京辉戏剧的成功贡献了不

俗的支持。

在国内商业戏剧市场中,孟京辉之外的另一个招牌当属来自中国台湾地区的导演赖声川。赖声川自从 1998 年首次将他的话剧《红色的天空》引入大陆,到 2006 年《暗恋桃花源》在大陆首次公演获得成功,再到之后越来越多的话剧和演出在全国不同城市上映,赖声川逐渐在大陆树立起属于他自己的戏剧品牌。赖声川本人就是他作品的最佳代言人。

赖声川长期以来一直以其独特的创作手法,善于挖掘角色内心深处的情感而受到非常多的观众喜爱和追捧。他注重和观众之间的交流与沟通,每次演出前,赖声川和他的团队就会召开一次新闻发布会,在新闻发布会上赖声川和主演们会向观众宣传这次演出,新闻发布会也会通过新闻、网络等方式传达给更多观众。同时,赖声川还会不定期地在巡演时开设讲座,和到场的剧迷们互动,向他们讲述戏剧的创作经历和创作轶事。这种互动的方式不仅可以帮助现场的观众更好地理解戏剧剧情,了解创作背后的故事,还能加深粉丝与导演、戏剧之间的情感维系。

四、场团分离、场团合一还是场团合作:剧院和剧团的关系

剧院和剧团是两个不同的概念。剧团与剧场是一种天生的依附关系。有了剧场的剧团,才能有计划地安排演出、有规划地描绘蓝图。过去,我国的剧团与剧场体制不同于国外,国外的剧院发展多建立在剧团、剧场一体化的基础上,为剧目的正常演出提供了可靠保障,即所谓的“场团合一”。而在我国,只有少数大规模的国有剧团配备有自己专属的剧场。如 1954 年建造的首都剧场,自建造之日起就一直作为北京人民艺术剧院的专业剧场,对北京人艺的品牌建设发挥着重要作用。《茶馆》《万家灯火》《旮旯胡同》等诸多获奖剧目,都在这里上演。作为主旋律戏剧创作主体的剧团,由于其本身剧目创作所需耗费的巨大人力、物力,要想真正在市场化进程中实现可持续

发展，必须以剧场为依托，才能有效降低人力资源成本和管理成本，实现剧目生产、演出、营销的"一条龙"运营模式。①

　　然而拥有专属剧场的剧团在我国毕竟是少数。长期以来，剧场的短缺成为戏剧院团融入市场的一大瓶颈。相较于"场团合一"的模式而言，剧团与剧场相分离的形式虽然更为灵活，但是在实际运作过程中具有不稳定性和不可控性，剧场不仅租金贵，演出旺季时还很难租，剧团都渴望拥有自己的剧场。随着文艺院团体制改革的深入发展，加强剧团与剧场的合作成为改革的一项重要议题，许多文化部门开始致力于建立"场团合一"机制，改造、新建了一大批剧场，以配置、委托经营等多种方式提供给剧团使用。隶属于上海话剧艺术中心的话剧大厦于 2000 年建成，此后，上海话剧艺术中心就采取了"场团合一"的运营机制，包括一个可容纳 530 人的艺术剧场和两个小剧场，在此上演的原创剧目《商鞅》《秀才与刽子手》《中国制造》等，作为主旋律经典戏剧，不仅体现了"上海原创"的艺术品质，更成为社会核心价值观念的经典示范。另外，国家话剧院、北京歌舞剧院、北京儿童艺术剧院等众多文艺院团的剧场也都先后建设起来。"场团合一"模式一方面有利于激发剧团活力，另一方面能够形成特定的演出场所，培养固定受众，使演出项目的落地保障性更强，为经典剧目的可持续演出创造条件。

　　而没有剧团的独立运营的剧场大多采用"出租制"，这种错位催生了一种尴尬局面：一些戏剧院团尤其是民营剧团往往由于缺少场地，导致剧目无法正常演出；而独立剧场往往因为长期闲置无用，导致经营成本增加。如何建立起剧团与剧场的有效合作机制成为剧团与剧场解决问题的关键。尤其是在国有剧团实现"转企改制"的过程中，他们不得不寻求与剧场的长期合作以实现效益最大化。2009 年 5 月 27 日正式揭牌成立的北京演艺集团有限责任公司于 2013 年宣

① 祁建."场团合一"：向市场要效益？［N］.人民日报（海外版），2010－07－12.

布将以"场团合作"的形式进驻北京民族文化宫大剧院,这是其打通演出产品从创制、营销到演出落地的整条通路,实现演出综合效益的重要措施。北京演艺集团副总经理李龙吟表示:"一个没有剧场的剧团很难常出精品。北京演艺集团进驻民族宫大剧院正是实现场团合作,联手打造艺术精品,满足人们需求的有效途径。"①入驻剧场建立长效合作,"场团合作"已经成为剧团面向市场化发展的重要途径。

剧团与剧场的相互合作不仅对于两者的发展起着良好的促进作用,也成为政府实现社会资源优化配置的重要手段。鉴于剧团与剧场信息沟通机制的不完善,2015 年北京市文化局推出了"剧院运营服务平台",该平台对文艺作品进行严格评审,为入选的剧团方协调场地、加快报批手续、申请低场租和低票价补助、进行演出营销推广等。截至 2016 年 11 月,北京市注册的各类文艺院团已经达到了 640家,绝大部分都有租赁剧场的需求。由文化局推出的服务平台对接了供需双方,实现调节供需。如国家京剧院的复排作品《江姐》就通过这一平台获得了在梅兰芳大剧院两场演出零场租的待遇……据统计,一年内,剧院运营服务平台遴选出了 100 余台剧目,安排超过 200场演出,演出团体来自全国 13 个省市。② 原先使用率不高的一些剧场,如中国评剧大剧院、北京天桥艺术中心、大兴剧院等通过参与到平台都提高了剧场的使用率。该平台在北京的建立与实施对于其他城市剧团与剧场的合作模式具有借鉴作用,通过合理整合剧场与剧团的优势资源,提升剧团优秀剧目的市场运作能力,形成剧场、剧团、观众等多方受益的多赢局面,真正拉近主流戏剧同老百姓的距离。

另一个现象是,近年来戏剧演出市场日益繁荣,众多国内外的知名戏剧作品不再仅仅满足于一城一地的演出,开始打造多城市的巡回演出机制,而院线剧场便是其中非常关键的参与者之一。目前我国的剧场建设为主流戏剧演出走向更为广阔的市场创造了良好的条

① 刘小艾."场团合作"盘活北京民族宫大剧院[N].北京商报,2013 - 09 - 12.

② 李洋.北京"剧院平台"让院团剧场两不闲[N].北京日报,2016 - 11 - 17.

件,以保利院线、万达院线、中演院线等为代表的演出管理公司的出现,将戏剧演出的模式带入了"新院线时代"。院线剧场的连锁经营方式将戏剧演出的高成本均摊到多场次的演出中,同时维持合理票价,使得更多的观众可以走进剧场。

北京人艺的《茶馆》多年来因演员人数众多、布景复杂等原因,无法展开全国巡演。2013年3月,北京人艺与保利院线采取了全程合作的方式,将这部经典名剧带到了更多的城市。《茶馆》在武汉琴台大剧院、深圳保利剧院和重庆大剧院的演出获得了巨大成功,从而找到了成本控制与票房营销的平衡点,这不只是一次巡回演出的胜利,更开启了北京人艺走出北京、优秀剧目走向全国的新篇章。无论现在还是未来,巡回演出都将是戏剧院团所选择的重要演出模式。高品质的戏剧作品走入院线剧场,一方面针对大制作的精品剧目可以分摊演出成本,另一方面作品将极大程度地赢得口碑,得到更为广泛的认知。院线剧场所带来的互动效益,将为主流戏剧走向商业化发展提供广阔平台。①

第四节 "把关人"视角:我国政府对剧场管理的功能变迁

"把关人"理论是传播学的基础理论。早期由库尔特·勒温提出,之后被引入新闻传播学研究,再拓展到企业管理、社会服务等领域。把关人理论经历了围绕个人行为层面、媒介组织层面、社会层面的不同阶段的探索。进入21世纪后,随着互联网兴起,更多学者开始围绕网络传播对传统把关理论进行重组和再诠释。时至今日,"把关人"的概念已经为学术界所认同,尤其是在大众传播现象中传者与受者之间决定着信息传递的内容、速度和效率的个人或组织,被当作

① 郭琪.院线剧场:中国戏剧演出市场发展新平台[J].艺术教育,2014(9):116-117.

大众传播现象考察的关键指标。在商业戏剧的两个亚场域内的一部分重要利益相关者是剧场艺术在传播过程中的"把关人"。但是，不同政治、经济和文化语境，起决定性作用的"把关人"会有很大的差异。那么，当代中国剧场艺术的"把关人"是谁？在历史发展进程中，"把关人"的角色有着怎样的变化？在推动我国戏剧文化传播的过程中，"把关人"起到了怎样的作用？本节将展开叙述。

中华人民共和国成立初期，在文化艺术领域，我国借鉴了苏联的剧团管理模式——苏联大剧院模式，在全国及各省市建立或改组成立各种类型和规模的国有剧团，将其纳入事业单位体制，归政府所有。剧团内部的艺术生产、人事、财政均由政府主管部门以行政命令的方式进行直接管理，实行党委领导下的院团长负责制。此外，政府还对剧团内部行使着诸多与艺术生产无关的公共管理职能，如离退休人员的社会保障等，这使剧团在一定程度上更像是政府的一个分支机构，而非仅仅是政府管理之下的一个艺术组织。

在此漫长的过程中，政府作为文化事业建设的指引者，在文化发展的过程中一直担任着一个重要角色——"把关人"，将符合社会主义价值规范或价值标准的戏剧作品作为优秀的文艺作品进入大众传播渠道，进行全国性的传播。在这种体制下催生的剧团管理模式，其产出的戏剧作品无疑对于社会主义的建设具有极强的导向性、代表性和示范性，其剧目和风格也代表着国家、民族的水准和艺术实力。

然而这种管理方式实际上对政治和经济背景具有高度依赖性。由国家大包大揽的剧团管理机制使得国有剧团长期以来管理权高度集中，在资金和人才来源上严重依赖于国家，如此一来，就容易造成剧团缺乏市场意识、剧目内容单一、机构臃肿、人财物浪费和严重平均主义等一系列问题。尤其是在我国进入改革开放以后，随着市场经济的初步发展，这种事业体制下戏剧的生产经营不再符合市场经济发展规律，无法真正发挥其作为繁荣社会主义中坚力量的作用。

为了革除计划体制的弊端，改善国家统包统管下剧团的生活状

况,我国从 1979 年开始对文艺院团进行体制改革,起初主要是借鉴经济体制改革的经验,打破"大锅饭",实行"承包制"。至 1984 年,改革取得了一定进展,省市一级的戏剧院团大都实行了以承包经营责任制为主的改革试点。但这种改革只是剧团内部的一种局部关系重组,并没有真正减轻剧团的负担。1993 年,文化部颁布的《关于进一步加快和深化艺术表演团体体制改革的通知》,针对社会主义市场经济的新形势对剧团的改革提出了新的意见,指出要改革完善内部经营机制,建立健全剧团的人事制度,改善经营演出管理以增加收入,培育发展演出市场等。21 世纪以后,改革向着市场化的方向不断推进。2003 年,我国正式开始实施剧团改革试点工作,逐步将原先的国有剧团培养成为独立运营、自负盈亏的市场主体。2011 年 5 月,由中宣部、文化部下发的《关于加快国有文艺院团体制改革的通知》更深一步明确了国有文艺院团的改革任务,由此,改革进入全面攻坚阶段。

改革期间,中央倡导以剧团的转企改制为核心,多种方式并存的改革方针,鼓励改制的剧团建立起现代企业制度,推行股份制,针对剧团底子薄、需求少等现状,国家从财政投入、基础设施建设等方面给予剧团各种扶持与优惠政策。同时,各省在政策指导下积极推动各剧团的资源整合,组建大量演艺集团,建立起各类演出院线和演艺联盟。

改革过程中,政府致力于权力的下放,鼓励戏剧作品的创作要从百姓中来,到百姓中去,真正走入大众,走进市场。正如习近平在文艺工作座谈会上强调的:文艺创作必须坚持以人民为导向,文艺作品必须坚持为人民服务、为社会主义服务。2017 年两会期间,雒树刚也指出,在公共文化服务内容提供上,要把"政府送文化"和"群众要文化"结合起来,只有这样,公共文化服务才能提高效率,增强实效

性,群众才能点赞。①

　　人民需要艺术,艺术更需要人民,这就要求文艺工作者必须深入生活、扎根人民,始终将文艺作品的社会价值放在首位。由此,以政府为支撑,以社会、观众为主的文艺作品把关体系开始建立。戏剧真正走下"神坛",开始受到市场的检验。

　　戏剧管理中"把关人"的作用,一方面决定了什么样的戏剧能够进入市场,另一方面支撑着戏剧的持续发展。在以美国为代表的许多发达国家中,企业赞助、个人赞助已经同国家赞助一起,成为非营利戏剧院团外部资金来源的三大支柱②,它们形成一个完善的艺术资助体系,同时共同为优秀戏剧作品的发展与传播把关,这些与剧团通过自身演出和相关服务所创造的经济收益共同维系着剧团的生存与发展。③ 社会赞助对剧团发展的贡献是不可低估的,特别是在政府资助逐渐减少的前提下。当然,这种社会赞助艺术的现象并不是完全自发的,而是政府扶持艺术发展政策的产物,例如美国采取了减免税的方法来激励企业和个人的自愿捐赠的积极性。个人对艺术赞助的动机往往源于其获得的超越物质的精神回报,包括责任感、满足感、社会存在感、个人价值实现的优越感等。目前,剧团吸引个人赞助的主要手段有实物性回馈,如票面折扣和一些艺术衍生产品,也有精神性回馈,如预留座位、邀请参加剧团的艺术交流等其他社交活动。而企业的艺术赞助,会更加注重实质性的回报,赞助的对象多与企业的整体战略相结合以达到宣传企业文化、提升企业品牌价值的

　　① 雒树刚.把政府的"送文化"和群众的"要文化"结合[EB/OL].(2017 - 03 - 12)[2021 - 10 - 20].http://www.china.com.cn/lianghui/news/2017-03/12/content_40444625.htm.

　　② Wilkerson M. Using the Arts to Pay for the Arts: A Pro-posed New Public Funding Model[J]. The Journal of Arts Management, Law, and Society, 2012(3):107 - 113.

　　③ 钱志中.非营利表演艺术院团经济支撑体系的构建——西方艺术赞助形式对当下国有文艺院团改革的启示[J].艺术百家,2015(5):43 - 47.

目的。① 多形式的社会赞助有利于维护剧团的自主性和民间性;有利于汇集社会资源,减少政府的财政压力;并且能够形成良好的社会风气,弘扬传统道德。

在我国计划经济体制时期,国家通过社会资源再分配的行政手段源源不断地将资金注入文化单位。这种体制构成一种自上而下的权力配置系统,国家的大包大揽使得剧团的官僚化严重、机会主义盛行、效率低下。在此背景下,体制改革要求文艺院团面向市场发展、自主经营,这并不意味着政府甩手不管,只是财政投入的方式相比之前有了明显变化,打破了之前的"绝对平均主义",逐渐由"养人"向"养事"转变。政府把实现良好社会效益和经济效益作为财政扶持的重要标准,通过政府购买服务、项目补贴、定向资助、以奖代补等方式,鼓励和引导剧团参与公共文化服务。据原文化部在全国文化系统国有文艺院团体制改革电视电话会议上消息,凡是涉及政策宣传、重大节庆、送戏下乡和拥军慰问等公益性演出活动,政府主要以采购的方式公开面向各剧团招标,同时按照演出场次和演出质量给予剧团一定的补贴。与此同时,如"文华奖""舞台艺术精品工程"等各种评奖机制和专项资金的介入,也是政府为了鼓励与扶持优秀艺术创作所采取的重要手段。作为主旋律戏剧创作主体的剧团承载着弘扬高雅艺术、传承优秀民族文化的使命,契合国家文化建设发展的目标,对它们的资助无疑是国家和政府的责任。

参照西方发达国家的文艺体系,我国在 2013 年成立了艺术基金,旨在繁荣艺术创作、打造和推广原创精品力作、培养艺术创作人才、推进国家艺术事业健康发展。自成立以来,有大量优秀戏剧作品都成为了国家艺术基金的资助对象。从经验来看,我国的艺术基金运作模式与国外相比,以政府的直接投入为主,包含较强的政府职能,没有很好地配合市场的调节,关于其资助的戏剧作品能否经受市

① 沈亮.美国非营利戏剧艺术管理模式的早期探索[J].戏剧艺术,2007(6):15 - 23.

场的检验,是否真正为大众所喜爱,尚有待商榷。相比之下,美国的各类艺术基金会的运作相对灵活,它与民间机构的合作更商业化。[①]类似地,英国政府的文化资助主要通过政府委托非政府公共文化机构(或称准官方机构)来进行,机构由文化艺术界的专家组成,受国家财政支持,负责向政府提供文化政策咨询、对政府文化财政项目进行分配和评估。政府与非政府公共文化机构之间不存在行政领导关系,两者之间保持"一臂间隔"的原则,相互独立运行。这种政府资助方式避免了政府直接与资助对象发生关系,有利于检查监督,防止腐败。

而至今为止,我国政府对于戏剧这种特殊的艺术存在,并未真正构建起完善的社会把关与资助体系。国家除了建立相关艺术基金之外,还应建立起与之协调运行的社会赞助体制,建立属于民间的第三部门,从而协调好剧团与政府、社会的关系。完善与之相关的法律法规、金融、税收等激励政策,对于社会组织与个人的艺术赞助予以政策上的优惠与支持,从而广泛运用民间资本,大力提高民间对戏剧的资助比重。这在一定程度上能够推动并完善市场竞争与激励机制,在此环境下,作为主旋律戏剧的创作主体必然将改变过去"政府唯大"的创作导向,将目光更多地放到社会与市场中去,创作出真正贴近社会需求的主流戏剧。在政府的引领之下,社会各路投资方应认识到自己在推进社会文化繁荣过程中所肩负的责任和使命,多参与到有社会价值的高品质戏剧创作中来。

另外,为保证优秀戏剧作品能在市场经济的运作空间之外,保证公益性和非营利性演出的数量和质量。从 2008 年 1 月起,国家发改委、文化部联合下发了《关于构建合理演出市场供应体系促进演出市场繁荣发展的若干意见》,其中明确提出:"各级财政要适当增加对到

①　Besana A. Alternative Resources: Revenue Diversification in the Not-for-Profit USA Symphony Orchestra[J]. The Journal of Arts Management, Law, and Society, 2012 (2):84

基层进行公益性演出团体的补贴,支持举办针对青少年的低票价或免费的爱国主义教育专场演出,支持'高雅艺术进校园'等艺术普及类演出。"以目前国内各大院团常常推出的公益性演出季为例,在各级政府、党委的支持下,许多国有剧团开始对演出市场化运作模式进行全新探索,实行了"公益性演出季",一方面以优质且低价的演出满足广大群众日益上升的文化消费需求,另一方面也成为剧团培育市场、增强市场开拓意识的手段之一。

第五节 从票务销售到关系整合:戏剧营销的方法与策略

有"现代营销学之父"之称的美国市场营销专家菲利普·科特勒(Philip Kotler)在其专著《营销管理》中这样定义营销:"市场营销就是识别并满足人类和社会的需要"。[①] 市场营销的目的是从洞察消费者的需求出发,既在研发和生产端提供对消费者洞察的反馈,也在营销端通过有策划、有创意、有目的地整合传播来促进销售行为。因此,为了最大程度上契合消费市场的需求,剧场经营者会根据大众审美需求来选取或创作剧目,并对剧目进行包装和推广。在这一过程中,决定剧目最终呈现形式的往往不是来自创作团队的创作意愿,而是卖方市场的需要。通过定制化的剧目生产和销售流程,使得戏剧文化产品得以流通,获得市场的认可,从而产生消费,并以此来获得利润。

对艺术产品的营销,国内外学者多有讨论。菲利普·科特勒和乔安妮·雪芙(Joanne Scheff)在其合著的《票房营销》中谈到了营销对商业艺术的意义:"通过运用营销,一个想要在客观因素条件下满足消费者的艺术团体会变得更有创造力,也更能从市场上获利,营销

的目标就是如何让观众采取行动。"①具体而言,戏剧营销的主要目标是那些在精神思想层面有追求的人,通过某种方法,使观众认同并喜爱这部戏剧,从而为其消费。这就把戏剧创作者的艺术创作成果变为具体的经济利益,也就达到了营销的目的。在戏剧产业高度商业化的欧美国家,包括纽约曼哈顿百老汇和伦敦西区在内的商业剧场,绝大多数的剧院往往自负盈亏,靠票房收入负担整个剧院日常的支出和员工工资。从营销模式的特色看,百老汇在以下方面表现突出:

(1)丰富的票务销售系统。百老汇既有独立的官方售票网站和实体票房窗口,又和各大第三方票务网站合作推出形式各样的促销活动,包括买一赠一、抽奖、开演前余票折扣等。再如与非营利性组织戏剧发展基金(Theatre Development Fund,TDF)合作,为全美戏剧专业的师生和戏剧从业者提供最低 9 美元、最高 47 美元的戏票。②

(2)夺人眼球的宣传攻势。时代广场周边的大型霓虹灯广告牌,大多被百老汇演出宣传占据,成为纽约城市景观的组成部分;另外,他们还通过传统手段(车体广告、传单广告、地铁广告等)和社交媒体(每个剧目都开放独立网站和社交媒体账号)来丰富其宣传形式。

(3)消费者关系的长期维系。除了诸如由百老汇联盟设立的百老汇粉丝俱乐部这样的传统形态,百老汇发达的线上数据库还会统计每个剧目的实时票房、上座率、观众来源构成、观众年龄和性别构成等,为优化演出质量、调整传播策略提供准确的大数据支持。

相比于百老汇,中国的戏剧营销既借鉴了百老汇的营销经验,又因为近年来社交媒体、电子商务、互联网经济的蓬勃发展,呈现出自身的特色。

① 　菲利普・科特勒,乔安妮・雪芙.《票房营销》[M].北京:中国人民大学出版社,2004:10.

② 　参见美国戏剧发展基金官网 https://www.tdf.org/nyc/105/About-TDF。

一、票务与促销

票房是传统剧场营收的主要来源。国内外运营规范的剧场都建立了完备的营销、宣传和市场团队,剧场的演出规划、品牌赞助、媒体关系、渠道建设、会员维护都由自己的团队来完成,当然他们的主要工作目标是围绕票房展开的。一个优质的演出项目,不仅需要具有创意的剧本和完美的舞台作为支撑,同时也需要通过合适的渠道组合方式向目标观众群体传递相关信息,演出的票务销售人员也要通过合理定价、选择恰当的销售方法、适时促销等策略以期潜在观众转换为真正购票的观众,从而使演出产业链能够运转起来。[①]

戏剧最常见的售票方式是线下剧场售票窗口售票。剧场在某一场戏剧表演之前,通常会在剧场门口摆上巨幅的宣传海报和票价信息,也会开设专门的售票窗口进行售票。这种售票方式的好处是观众买票之前可以和售票的工作人员进行交流,观众可以通过交流更多地了解即将上映的剧目,工作人员也有机会向顾客介绍剧院的其他戏剧和服务。在网络不发达的年代,剧场口是非常普遍的售票方式。随着网络购票的普及,剧场票口售票的方式已经不是一般演出票房销售的主要渠道。相比于线下的购票方式,网络购票方便、快捷、安全、省时、免排队的优势被无限地放大。目前戏剧行业的线上网络购票大致分为三种,第一种是剧院自行卖票,第二种是剧院和演出机构与票务公司合作卖票,第三种则是成立票务联盟。

剧院自行卖票是指剧院开设官网,统一在官网上进行戏剧演出的票务销售。所有的收入全部由剧院获得,同时剧院自己负责票务信息的宣传推广以及票务网站的维护。此类方式由于需要投入大量的资金和精力进行维护,因而比较适合大型的剧院和演出公司。例如,北京人民艺术剧院在其官方网站中,单独开辟了演出购票的链

① 何勤勤.戏剧演出的宣传与票务销售策略[J].戏剧,2016(1):103.

接。有购票需求的观众,登录北京人民艺术剧院的官网(www.bjry.com)后,第一步需要注册账号,接着在演出信息栏中,挑选自己想要观看的演出剧目和时间。初选完毕后,进一步选择具体的座位、票价,确认无误后,可以使用银行卡网银支付或者移动支付完成购买。购买后,消费者会收到确认信息,提示已完成购买。需要配送的消费者,填写收货地址后即可在 24 小时内收到纸质票;无须配送的消费者,在演出开始前,使用短信回执的确认信息,即可在剧院现场的票务中心完成取票。

第二种常见的网络售票方式是剧院和演出单位与专门的票务网站合作售票。二者的合作大多数采取直接让利的方式,剧院分出一定数额的票房收入给票务网站,并将网络售票全权委托给网站。这种方式的优势在于剧院可以依托专业的票务网站进行销售,不必自己负责票务系统的维护管理,省时省力。此外,票务网站拥有非常大的访问量和流量,对于一些知名度不够高的戏剧演出,也可以起到推广宣传作用。剧目制作方想要将自己的演出推销出去,得到更好的票房收入,就必须和票务公司开展全方位的战略合作,精准详细地提供包括演员阵容、出品方简历、导演简历、台词剧照等信息。目前市场上比较知名的票务网站有大麦网、摩天轮票务网、永乐票务网等。以大麦网为例,成立于 2004 年的大麦网是目前中国行业内最大的综合类现场娱乐票务营销平台,业务涵盖包括演唱会、戏剧、音乐剧、体育赛事等领域。打开大麦网的网站,在首页推荐上可以看见近期比较热门的戏剧演出,对于小众剧目也可以用站内搜索的方式进行查找。和剧院网站一样,在大麦网上购票需要提前注册账号并完善个人信息。此外,大麦网拥有专业的客服人员,购票过程中如果遇到问题或者需要咨询,可以随时询问。此外,大麦网也在手机上推出了App 客户端,买票抢票更方便。2017 年 3 月,阿里巴巴集团宣布全资收购大麦网,这也意味着大麦网正式加入阿里大文娱战略板块,通过线下内容落地与渠道触达服务,助力大文娱各大板块协同发展。

网络购票在给消费者带来方便和快捷的同时,对部分消费者却又形成了消费障碍。首先是购票的门槛变高了,很多对网络不熟悉尤其是年长消费者购票时会遇到一定的阻碍。其次,购票网站服务器不稳定等因素严重影响消费者的购票体验。特别是知名度和人气都很高的热门演出场次,演出票长则几分钟,短则十几秒就会被抢购一空。拥挤的访问量造成服务器拥堵后,绝大多数的消费者都不会有良好的用户体验。最后,网络购票虽然同样是实名制购票,但是因为网络匿名的特点,可操作性大,给了很多黄牛或者不法分子可乘之机。这些黄牛或者不法分子利用网络外挂等辅助软件,对热门的演出票进行批量抢购,再加价卖给没有抢到票的粉丝们赚取利益;更有甚者,还利用二手高价票进行诈骗。这些所作所为都实实在在地损害了消费者的合法权益,同时对演出市场的秩序和演出机构的利益也造成了不可估量的损失。解决网络购票所带来的问题应该从两个方面去应对,一是如何改进现有技术条件,规避因为网络不稳定、技术不完善所导致在购票、使用方面产生的漏洞;二是从消费者媒介使用行为、消费心理的角度去制定具有兼容性的票务销售策略,网络购票和线下购票相结合为消费者服务。

最后一种常见的票务销售模式是票务联盟分销模式。票务联盟是指几家拥有票务销售渠道的票务销售公司,相互间制定相关规则,以盈利为目的构成的组织。这些组织内部往往共享演出资源,同时利用不同公司各自的资源,共同承担演出的成本和风险,共同经营演出,同时共享利润收入。目前中国市场上有包括西北票务联盟、保利院线在内的多家票务联盟。演出机构与票务联盟合作分销,可以极大地分摊成本,缓解经济上的压力。

除了单人购票的渠道外,很多演出机构和经纪公司也会发售针对特定人群的团体购票。这些特定人群包括影迷会、观影会、戏剧发烧友等,如绿野仙踪、新浪观影团等。这些团体购票,一般由团体管理员和演出方负责人联系,以低于单人购票的市场价购得团体票再

分发给观众。这些团体观众除了购票观看演出外,通常还会在微博、贴吧、票务网站评论区等网络社区内发表观看感受,并为戏剧的二次传播和口碑传播贡献宣传材料。

促销,从字面上可以理解为"促进销售",即商家根据内外部环境,通过制定销售策略,利用传播媒介和销售渠道,激励消费者购买兴趣并转化为实际购买行为,从而提升销售额的一种商业行为。在文化产品领域,实行促销活动是为了让艺术作品有机会能够接近目标观众群体,进而提升观众的观看和购买欲望,最终刺激观众消费。剧院或剧场为了扩大演出的票房收入,也会采取一些促销的方法来回馈消费者。最简单的促销方式是降价促销,这是最直接的手法,能够让观众享受实实在在的优惠,包括学生优惠、演出当日买票优惠、套票优惠等。学生优惠一般是面向收入较低或者暂无收入的学生群体,以低于市场价格的票价出售给学生。虽然学生群体并不是消费的主力军,但是通过这种优惠方式,一来可以培养潜在的观影客户群,为剧院的长期可持续发展奠定基础,二来也可以为剧院进行宣传,在社会上塑造一个充满社会责任的形象。演出当日买票优惠主要针对的是非热门剧目,在演出当天给予买票优惠,可以处理一些还没有售出的剧票,减少空场率和票房的缺失。例如:美国百老汇和英国伦敦西区都有当日折扣票在特定售票处出售,目的主要在于拓展观众群体,本土观众和游客都可能被优惠的票价吸引,从而体验到优质的舞台剧演出,至于看哪部剧目或者选择什么座位不是他们特别关注的问题,此举为这些商业性演出获取了人气和票房收入。①

套票也是一种常见的促销手段,对很多演出公司来说,这也是每年最普遍和常见的票价促销方式。套票的促销方法最早来源于国外,包括百老汇剧场在内的众多国外的演出机构,为了吸引顾客消费,都会推出类似套票的优惠活动。推出套票服务的演出公司,通常

① 何勤勤. 戏剧演出的宣传与票务销售策略[J].戏剧,2016(1):104.

都会提前制定演出剧目的具体排期,这说明有能力售卖套票的演出公司,其运营水平和演出质量有基本保障。上海东方艺术中心早在2006年就引进了套票销售政策,当年推出了东方市民音乐剧套票和未来大师系列套票,通过让给观众一部分利益的方式,来吸引更多的观众购票。套票的设计不仅能够加强对潜在消费者的吸引力,同时能够培养观众对不同类型戏剧的观看兴趣和艺术鉴赏能力。

除了最直接的降价促销外,通过发放物品来促销的方式在戏剧行业也很常见。创建于2005年的戏逍堂是北京第一家规模化民营艺术生产经营管理机构,主要业务包含了剧目的策划、创作、生产和演出,同时还对有潜力的剧目进行投资,并为有潜力的艺人担任经纪人。戏逍堂还拥有一个专用的小剧场——"嘻哈小剧场"。戏逍堂曾经推出过票根折扣的活动:为每一位购买演出票的观众都提供了票根,凭借票根就可以在之后购买任意戏逍堂演出的时候享有一定的优惠。这种方式培育了用户黏性和消费者对品牌的忠诚度,有利于戏逍堂这一戏剧品牌的提升。许多剧院尤其是儿童剧院,会给入场观看戏剧的小朋友们赠送礼物,如大型儿童剧《海宝》就将充当世博会吉祥物的"海宝"玩具赠送给小朋友,这些细微的举动都会博得观众的好感。

二、传统营销策略:广告与宣传

"酒香不怕巷子深",说的是产品的质量只要过硬就不怕没人知晓,也不用担心销量的问题。在生产力还不够发达的年代,这句话被从事商业活动的人们奉为圭臬。但是随着生产力水平的提高,当产品产量极大丰富时,市场竞争加剧,消费者拥有更多选择权,市场转变为买方市场。这时,如何让产品在竞争激烈的市场中脱颖而出就成了商家需要思考的问题。当"酒香不怕巷子深"转变为"酒香也怕巷子深"时,广告与宣传的功效就开始逐步显现。与传统物质商品的营销不同,戏剧营销往往包含一整套服务体系,即始于演出的创作阶

段,终于最后的表演呈现阶段,包含立项、创作、排练、票务、宣传、演出等,戏剧生产的每一个步骤其实都包含营销的理念。

戏剧产业的发展也离不开大环境的趋势变化,因此,广告市场的火爆对我国戏剧产业的发展繁荣也起到了助推剂的作用。纸媒市场比较知名的戏剧类期刊除了中文社会科学引文索引学术类期刊《戏剧艺术》《戏剧》等,还有一些北大核心期刊《戏剧之家》《戏剧文学》《四川戏剧》等。但这些期刊偏向于学术研究,一般不刊登商业类软文或广告,文章较演出滞后严重。一些热门商业剧目的宣传,大多利用报纸或流行期刊来介绍。但即便是日报型的纸媒对于上新剧目的宣传也经常出现"剧票已经售卖一空,报纸和杂志才刚出版发行"的尴尬局面。

相较于纸媒广告,广播和电视的时效性有了非常大的提升。广播和戏曲在传播效果和受众人群方面天然契合,老年人仍是目前广播的重点目标受众之一,他们通常也是戏曲的爱好者,目标对象的高度重合使得运用广播宣传戏剧无比贴切。电视比广播多了画面感,这对充分展现戏剧舞台的精彩纷呈有很大的帮助。国内的地方戏剧频道包括河南的梨园频道、上海的七彩戏剧频道等。中央电视台戏曲频道是以弘扬和发展我国优秀戏曲艺术为主的电视频道,于2001年7月9日开播。中央电视台戏剧频道自开播以来,历经四次改版,逐渐发展成为国内最权威、受众最广的戏剧频道。其姐妹频道中央电视台海外戏曲频道也于2004年10月1日开播,面向全球海内外华人华侨传播戏剧。

三、消费者关系:会员制与俱乐部

会员制一词在经济学概念中是一种营销方式,所以也被称为"会员制营销",起源于20世纪80年代的欧洲社会,于90年代传入我国。会员制是从某个组织发起并在该组织的管理运作下,通过某些方式吸引客户自愿加入,目的是与会员保持定期联系,为他们提供具

有较高感知价值的利益权益。[①] 会员制是为了加强会员对企业的忠诚度。因此，会员制营销在很大程度上适应了当前商业社会的发展需求。百老汇最早将会员制引入戏剧行业，传入我国后，在行业内引起了普遍模仿和学习。

会员制之所以能在戏剧行业被广泛认同和接受，原因就在于会员制不仅能从根本上解决戏剧观众的问题，同时还能解决戏剧运作中的盈利问题。在戏剧管理中实施会员制可以留住观众，在观众与剧院和剧团之间建立起一个长期且稳定的观演关系，进而能把他们转变为最忠实的戏剧观众，以保证剧团拥有固定观看人群。同时，会员制还能吸引新的观众加入。通过加入会员制才能享受到价格优惠和服务升级，以及老会员的口碑营销，源源不断地吸引新会员加入。这些新会员的不断加入同时又给剧院的长期发展注入了活力与动力。

会员制模式之所以得到广泛推广，在于其建立在消费者和潜在消费者的基础上，通过关系建立、关系维护保持用户黏性获取经济利益和社会效益的营收模式。一种非学术化的表达将其称为"粉丝经济"。在剧场行业，按照操作模式的不同，"粉丝经济"的实现形式分为以下三种：

第一种是以剧院或者剧团的名义来运行，这种模式是从传统的会员制模式发展进化而来。以剧团的名气为主要卖点，吸引对剧团出品的剧目感兴趣的观众。这种模式的前提是，剧院拥有悠久的历史和底蕴，已经培养了一大批会员和粉丝；或剧院虽历史底蕴不足，但因为近期出品过剧目，具有高知名度和美誉度，在行业内具有非常好的口碑。前者以大型的国有剧院为主，比较知名的有北京人民艺术剧院、中国国家大剧院等；后者最具代表性的是开心麻花剧团。

① 白雪皎，李昕芮.戏剧管理范畴的会员制管理策略——以国家大剧院为例[J].四川戏剧，2018(2):29.

　　第二种模式是以某名人的吸引力来运行粉丝经济，这也是最接近传统粉丝经济的一种模式。通过名人效应，吸引观众对戏剧演出消费或者购买相应的周边产品。这里说的名人，不仅包括常见的演员，也包括编剧、导演在内的其他创作人员。著名歌手张杰 2019 年参演的话剧《曾经如是》在上海举行首映典礼时，来自全国各地十几个不同省份的几十名张杰歌友会的歌迷自发赶到位于上海上剧院的首映现场，为张杰的舞台首演呐喊助威。舞台剧《白夜行》的男女主演分别是韩雪和刘令飞，全国巡演的时候，就有众多韩雪和刘令飞的粉丝购票观看。这些为自己偶像参演的戏剧买单的粉丝们，很多都是第一次近距离接触戏剧。对于这些粉丝来说，为自己的偶像花钱接触新鲜事物是值得的，对于剧院和剧团来说，这些初次观剧的粉丝们也是未来潜在的客户群体。孟京辉和赖声川是国内非常知名的剧作家和导演，他们的作品有着非常强烈的个人烙印和演出风格，也吸引了一大批为其着迷的粉丝们。目前，赖声川和孟京辉的戏剧作品，特别是热门场次，在国内几乎是场场满座的状态。

　　第三种模式，也是目前戏剧市场正在探索发展的新模式——戏剧 IP 化(intellectual property)，即知识产权，也被称为知识所属权，指"权利人对其智力劳动所创作的成果和经营活动中的标记、信誉所依法享有的专有权利"。通俗来理解，IP 可以是故事、影视文学、游戏动漫等任意可以随时进行二次或多次改编的事物。IP 改编在影视行业非常普遍，各种漫画改编的电视剧、小说改编的电影、游戏改编的动漫都属于此类，如 2019 年末热播的古装玄幻剧《庆余年》，就改编自起点中文网网络小说排行榜前十的同名小说。

　　在见识了影视剧行业 IP 改编的热门后，有不少演出公司和剧团都开始尝试将人们熟悉的 IP 带上舞台。这其中，根据网易公司旗下手游《阴阳师》改编的音乐剧是一个非常成功的案例。2018 年 3 月，音乐剧《阴阳师之平安汇卷》在日本东京上演首映，之后便在中日两地开启了 34 场巡回演出。这场高品质的巡回演出，成功地让非常挑

剔的日本观众心满意足,实现了逆向"文化输出"。之后,在深圳、上海、北京三大一线城市进行了巡演,一举赢得了大批音乐剧爱好者和《阴阳师》玩家的赞赏,许多粉丝甚至为此剧二刷、三刷买票。有了第一年的成功经历,2019 年 6 月 14 日,音乐剧第二季《阴阳师·大江山之章》在上海人民大舞台开启序幕。第二季巡演将重点涉足第一季未上映的城市。

四、新媒体对戏剧营销的影响

新媒体的快速发展对于戏剧在营销环境的影响和改变是巨大的,它不仅催生了戏剧营销产业链的形成,同时伴随着新媒体的发展也诞生了多种新的戏剧营销方式。

（一）大数据技术

大数据是最近几年热门的新技术,被广泛地运用于信息科技等领域。在戏剧营销中,依托大数据技术的数据库营销也在近年来被各大剧团和演出公司开发使用。数据库营销的通常做法是,在新剧目上映前,通过相关的促销方式,收集愿意观看本剧团、剧院或者公司剧目的观众信息,建立数据库,最后通过大数据技术对收集到的数据进行挖掘和分类,例如会员的性别、年龄、曾经观看戏剧的种类、兴趣爱好等。

数据挖掘的过程是整个数据库营销的重点,对于剧团来说也是至关重要的环节,它的一般操作步骤是:首先,了解观众群体特征,这有利于剧团弄清楚某个戏剧的目标观众群体,能根据目标群体的消费特征来实现有针对性和差异化的销售。其次,可以尝试根据众多观众群体的共同偏好,来制定将来的剧目创作方向以及营销宣传的方向。最后,可以根据收集到的数据分析和预测观众未来可能的购买行为,分析单个群众乃至观众群的购买趋势,也可以预测未来剧目的销售情况,以便做好及时的应对策略。

（二）流媒体视频

流媒体视频是伴随着移动媒体的出现和普及而逐渐被人们所认识和接受的新事物。强大的 4G 与即将商用的 5G 传播技术和逐年下降的运营资费催生了当前流媒体的蓬勃发展。多媒体视频、短视频、Vlog 等多种形态的流媒体对于戏剧的商业传播具有深远的影响。戏剧是视觉享受与听觉享受相结合的艺术，这与短视频强调在有限的时间内通过吸引力的画面和声音赢得受众注意力的理念不谋而合。

当前，利用短视频技术宣传即将公演剧目的宣传方式比较常见。以短视频平台抖音为例，作为当前火爆、用户群体众多的短视频平台，抖音早已成为各类商家进行商业宣传的主战场之一。例如票务网站大麦网就专门在抖音开设了官方账号，适逢有热门戏剧上新或者即将巡演时，就会在抖音上发布相关的宣传视频。戏剧演员也会在抖音上发布视频，利用自身的知名度和热度为戏剧进行宣传。另外，通过其他大 V 用户有计划地投放短视频，从而形成剧目在短视频上的传播矩阵。如歌舞剧《昭君出塞》在巡回演出期间，就利用抖音全方位宣传作品，既包括了主演李玉刚个人账号发布的长视频，在抖音上获得了超 68 万的点赞数和 1.6 万的评论数；还包括李玉刚艺术工作室和其他大 V 用户发布的视频。

（三）社交媒体

社交媒体是互联网上基于用户关系的内容生产与交换平台，是人们彼此之间用来分享意见、见解、经验和观点的工具和平台。如今，社交媒体逐渐替代传统媒体，不仅成为人们休闲娱乐的工具，更在当下成为维护社交关系的必要工具。因此，越来越多的企业和公司也开始将社交媒体营销纳入企业的营销计划。以新浪微博为例，作为国内使用人数最多的社交媒体之一，2018 年第四季度财报显示新浪微博月活跃用户达到 4.62 亿，连续三年增长超过 7000 万。新浪微博的超话社区中，话剧超话的阅读超过 3000 万，戏剧超话的阅读

也超过了 4000 万。

在戏剧营销视角下,众多戏剧公司和从业人员也积极地在微博上发表意见,传播声音。著名导演孟京辉在微博上拥有超过 337 万的粉丝量,其旗下的孟京辉戏剧工作室官方账号粉丝也超过 12 万;开心麻花的官方微博拥有接近 85 万的粉丝,而沈腾和马丽作为从开心麻花话剧团走出来的演员,如今的粉丝关注量已经达到了千万级别。

"互联网+"是当下和未来发展探索的新模式。时任总理李克强在第十二届全国人大会第三次会议政府工作报告全文中首次提出"互联网+"行动计划:"制定'互联网+'行动计划,推动移动互联网、云计算、大数据、物联网等与现代制造业结合,促进电子商务、工业互联网和互联网金融健康发展,引导互联网企业拓展国际市场。"2016年 3 月,第十二届全国人民代表大会通过了《关于国民经济和社会发展第十三个五年计划规划纲要》。该文件指出:"要尽快发展现代文化产业,大力发展创意文化产业。"正是在这样的背景下,"互联网+"的兴起也让沉寂了许久的文化产业迎来了新的转型契机。文化产业应该利用互联网资源对整个产业链进行升级,从创作生产开始,到传播推广,直到观众消费,每一个环节都可以利用互联网带来的便利。除此之外,互联网还为戏剧与其他艺术、商业领域的互融互通提供了媒介基础,戏剧文化产业出现了多种发展的可能。

在演出市场的产业布局方面,越来越多的演剧院和剧场开始立足于自身优势,瞄准戏剧生产的产业链上下游,试图建立一体化的戏剧产业生态。例如北京保利剧院管理有限公司,作为国内最大的院线管理公司之一,也在这一年开始积极加强集团内的院线管理,确保能够在竞争越来越激烈的戏剧影视市场保有领先的市场份额。具体措施有:通过对集团下属的演出分机构进行改革和重组,保利剧院把自身定位从第三方的演出经纪调整为原创演出主体。再依靠自主建立的票务平台,逐渐将企业营收向票务代理、演出中介、版权交易、线

上剧院等模式转型。

　　商业戏剧离不开消费文化的背景,经济资本和受众需求是商业戏剧强大的创新驱动力。在这一背景下,商业剧场将"有限生产的亚场域"中积累的先锋实验创新灵活地引向"大众生产的亚场域",通过政府、行业联盟、明星、剧场等场域中的利益相关者,依靠庞大而成熟的运营机制和营销机制获得了巨大的成功。时至今日,被推向市场的剧团和剧场,探索和依赖营销手段将剧目推向商业流通领域成为了普遍的共识。

第三章
作为媒介的时尚:剧场内外的传播

　　1964 年,麦克卢汉的《理解媒介——论人的延伸》出版,他以超前的眼光看到了广播电视等新兴媒介对人类生活和社会关系的根本改变。在当时,人们普遍对麦克卢汉提出的媒介讯息论、延伸论和冷热论等前瞻性论述难以理解。有趣的是,麦克卢汉表达观点时,对当时西方盛行的现代派戏剧作品及其演出都进行了饶有兴致的阐述,如莎士比亚、萨特、贝克特等。麦克卢汉也对艺术家报以期望,他认为艺术家是具有整体意识(integral awareness)的人,他们能"避开任何时代新技术的粗暴打击,完全有意识地避开它强暴的锋芒——艺术家的这种能力是非常悠久的"[①]。在戏剧领域,这种能力既有戏剧人固守自身传统的坚持,又有面对时代环境进行创新并将艺术功能和价值发挥到最大化的能力。

　　事实上,面对新媒介,1964 年的剧场已经发生改变。

　　1964 年,在英国伦敦西区的奥德维奇剧院(Aldwych Theatre)上演了德国剧作家彼得·魏斯(Peter Weiss)的《马拉/萨德》,导演是英国人彼得·布鲁克(Peter Brook)。这座始建于 1905 年的剧院如

　　① 马歇尔·麦克卢汉.理解媒介——论人的延伸[M].何道宽,译.北京:商务印书馆,2000:102.

今常年上演商业化的音乐剧,但在 1964 年,彼得·布鲁克还能把自己的戏剧观投注在戏剧实验上,将《马拉/萨德》这部根据法国大革命历史文献而虚构的故事进行了二度创作。有批评家认为彼得·布鲁克的导演处理毁掉了彼得·魏斯的原作初衷,但实际上彼得·布鲁克在借助该文本表达自己的戏剧理想。不论是在《马拉/萨德》中用精神病式的导演处理,还是后来在露天剧场长达九个小时的《摩诃婆罗多》的实验,或是在论著《空的空间》中对剧场、空间的阐述,都表达了用戏剧传统去面对新媒介冲击的坚持。

也是在 1964 年,当时中国最大的剧场——人民大会堂万人礼堂上演了一部为庆祝中华人民共和国成立 15 周年的作品《东方红》大型舞蹈史诗。在周恩来总理的指导下,全国精挑细选的 3000 多名艺术家集中创作了近两个月,终于将这部精品之作带上了舞台。这部作品在两个小时内融合了 50 多个节目、近 40 个场景,复杂的舞台调度和多样的节目形式创造了中华人民共和国演出历史的奇迹。虽然《东方红》连演 14 场,但也无法形成全国范围的影响力。次年,由八一电影制片厂拍摄的电影版本的《东方红》在全国上映。通过报纸、广播、电视、电影等大众传播媒介,这个原本在剧场内的歌舞演出依靠新兴媒介成了影响一代中国人的精神文化作品。

同样在 1964 年,英国的披头士乐队开始了他们的全球巡回演出。在美国,每到一个城市,乐队都会选择当地最大的礼堂、剧院作为演出场所。即便是后来在纽约的演唱会,他们破天荒地将剧场设在了露天体育场,却仍然一票难求,固定剧场能容纳的观众始终是有限的。披头士乐队之所以能成为具有全球影响力的标志性文化符号,得益于广播、电视等大众传播媒介的推波助澜。他们所到之处引起的狂热追慕是音乐和媒介共同作用而成。

剧场,已经不再是那个狭小的物理空间,它真真实实地被媒介彻底改变了。事实上,从现代影视艺术蓬勃兴起开始,对戏剧会不会死掉的担心就开始出现。忧心忡忡的学者们发现,这一延续了两千多

年的艺术形态依然延续着自己的轨迹在发展。戏剧之所以无法被轻易取代,很大程度上源于剧场所提供的赋予观演关系实现的这一方空间。这个空间既是演出艺术完成的物理空间,也是一种使观众的审美体验得以完成的媒介。

而剧场这一空间并非僵化不变,尤其在消费文化影响下,作为媒介的剧场从形式和内容上向时尚倾斜;当代剧场更重视身体这一最基础的媒介来进行观念表达;现代审美的要求与现代科技手段的发展,使剧场中的视觉和听觉手段得以丰富,音乐剧、多媒体秀形式等便是当代戏剧的典型形式;剧场手段与"剧场性"还以跨界的方式灵活运用到展览艺术中;作为媒介,剧场还承担着文化传播的使命。本章将围绕以上内容展开讨论。

第一节 从表达到审美:身体在剧场中的运用

不论从时尚文化的角度,还是从剧场艺术的角度,理论家与实践者以身体为人类进行情感和意义表达的媒介作为研究对象的成果林林总总。但我们发现,这两种基于不同对象的研究其实有着相似性。

在麦克卢汉看来,服装是人"皮肤的延伸"[①]。在时尚领域,身体一直都是时尚设计师进行表达的载体。狭义的时尚与身体有关,它是人类遮蔽身体、美化自我的载体。设计师通过服装来表达对美的判断和对价值的主张。正是因为时尚以身体为载体,所以通过身体来表达与人类本性、欲望相关的现代性主题成为时尚表达最便捷的途径。英国心理学家约翰・卡尔・弗吕格尔(John Carl Flügel)的观点被称为"性感地带的转移理论",他研究了女性服装的变迁历史,提出时尚的变化就是女性性感部位的变化过程,比如最初强调乳房,再

① 马歇尔・麦克卢汉.理解媒介——论人的延伸[M].何道宽,译.北京:商务印书馆,2000:160.

到强调腰部,从而保持男性与女性身体的新鲜感。这个观点虽不是当代时尚研究的主流,但影响了一批学者从性的方面去探讨时尚的意义。这类研究将时尚看作一种承载性欲表达的符号。[①]

性别的主题,自然与身体相关。这也是女性主义(feminism)借时尚来进行表达的惯用议题,如时尚用中性设计或"去性别化"来体现对性别、种族和身体的包容;用极端化的反向设计来批判传统审美的固化思维。时尚秀中的一个经典场面是 2001 年亚历山大·麦昆(Alexander McQueen)沃斯春夏发布会的开场,一位演员头戴面具露出符号化的肥胖身体,赤裸斜靠在一把椅子上,与此同时,还有许多飞蛾从身体旁边飞出。另一位更大胆和激进的设计师叫瑞克·欧文斯(Rick Owens),他习惯于在艺术、时尚和性别的融合中表达价值观,而服装只是艺术表达中的一种工具。他曾经尝试用裸体、偷窥、生殖器等符号来对抗中产阶级的传统价值观。在 2015—2016 年斯芬克斯秋冬男装的秀场上,在一个系列的男装的裆部开了一个孔。欧文斯的创意灵感来自于一部法国电影里的潜水艇。这个系列服装中扭曲的风衣和防水短上衣设计与电影中潜水艇上船员们的制服有关,而裸露生殖器的设计来自于他对潜水艇的想象。他认为,潜水艇上的水手在远离社会的纯男性空间中可能会存在大量的越轨性行为。因此,欧文斯用这样的设计来影射水手们的色情行为。[②]

身体当然也是时尚表达其他社会议题的场所。让·保罗·高提耶(Jean-Paul Gaultier)在 2020 年 1 月正式以服装设计师的身份退休,转而将时尚、服装、演出等元素融合起来,相辅相成又相互作用,充分表达了他所谓的"差异美"。他开始更多关注社会的新议题,如整容手术对人的影响,社交网络与虚荣心,阴柔的女性气质与阳刚的

① 亚当·盖奇,维基·卡拉米娜.《时尚的艺术与批评》[M].孙诗淇,译.重庆:重庆大学出版社,2019:187.

② 亚当·盖奇,维基·卡拉米娜.《时尚的艺术与批评》[M].孙诗淇,译.重庆:重庆大学出版社,2019:177.

男性气质的关系,两性之间的边界问题等。而时尚圈中越来越多的表现形式都考虑到身体表达与剧场空间的关系问题,这与传统时装秀的形式越来越远,更趋近于一场戏剧演出(见图 3‑1)。

图 3‑1　让·保罗·高提耶时尚秀演出图(2020)

从时尚回到剧场,当代戏剧也习惯利用身体来讨论性、性别的话题。这在现代西方戏剧的舞台中司空见惯。我们可以举几个典型的作品来说明:

彼德·谢弗(Peter Shaffer)的《伊库斯》(*Equus*)早已被翻译和介绍到国内并多次公演。但在大多数西方舞台的正式演出中,为表达主人公渴求亲近神性而造神,又因渴求亲近肉体而弑神的矛盾,男主角都采用全裸表演。裸体的出现为戏剧舞台提供了一种类似于感官戏剧的震惊效果,由裸体引发的震惊使得逻辑思维中止,从而暴露出来自人本身的力量,将人完完全全暴露在现实社会中,“裸体迫使我们在戏剧舞台虚构中直面现实:在一个戏剧人物的构架中存在着

一个暴露的、无防御能力的真实的生命，一个完全裸露的演员。"①

在纽约外百老汇戏剧中心（The Theater Center）小剧场常年上演一部叫作《裸男歌唱》（*Naked Boys Singing*）的小成本作品。这部作品从 1998 年公演至今，曾获得五座托尼奖。剧目只有十名演员，分为多个剧情不相关的独立故事，勾勒出美国当下同性恋群体的生活群像。演出最特别的地方是十名男演员尽可能涵盖了不同种族、不同体型、不同职业，但全部为裸体演出。裸体演出一方面成为了该剧营销的噱头，但更重要的是创作者希望通过卸下服装等外在修饰呈现作为人的当代处境。

当然，也有作品不展示身体，而是谈论身体并把身体作为剧情讨论的核心。美国女作家伊娃·恩斯勒（Eve Ensler）的女性主义剧作《阴道独白》（*The Vagina Monologues*）被引进到国内也有很多年了，但因为语言、主题和内容的大胆很难在国内进行大规模公演。② 恩斯勒通过采访 200 多名不同年龄、族群、职业、性取向的女性，通过对阴道的感受为切入口展示了当代女性的生存全貌。这部戏已成为全球"妇女战胜暴力"（Victory Over Violence）运动的标志事件。

对身体的讨论之外，西方现代戏剧中还将一些具有相似特点的戏剧概括为身体剧场（physical theatre），也译作形体戏剧或肢体戏剧。身体剧场的形成来自于戏剧实验者对以语言为主要交流方式的戏剧的对抗，是对语言的驱逐。后现代戏剧认为，倘若完全放弃语言本身，继而转向于可以表达意义的戏剧语言就是一个值得的尝试。限制语言，甚至驱逐语言，为其他的非语言表演形式腾出自由的空间，正是后现代戏剧的一种策略。在当代西方剧坛中出现的很多戏剧类型都与驱逐语言这一观念有关，如苏珊·史卓曼（Susan

① 罗伯特·科恩.戏剧[M].费春放,译.上海:上海书店出版社,2006:300.
② 2004 年上海话剧艺术中心排演过该剧,由雷国华导演,但很快停演。后来国内一些民间剧团、校园剧团进行过小范围的演出。

Stroman）的舞蹈戏剧、蓝人剧团（Blue Man Group）等。[①]

美国的蓝人剧团是一个以类似于杂技的高难度动作技巧为主要表达方式的剧团，他们认为"表演中节奏、音响、颜色和纯粹的动作竞技要比情节、人物和语言重要……蓝人剧团以低科技含量为乐，演员们嘭嘭地敲着家居用品，用点心相互抛打，然后用嘴接住，向观众举起打印好的卡片来表达想法或警告，他们也邀请观众上台来，有时会把观众头朝下吊起来，并把各种东西扔向他。"[②]在演出中，演员不再有角色的扮演，他们的面部用蓝色的统一标识遮盖，再配以统一的着装。演员的身体只是一种符号。

应该说，把身体作为一种媒介是西方现当代剧场实践的重要特点。放眼国内，以此为风格的剧目或剧场的表演者大多具有现代舞的背景，创作者也越来越意识到身体在戏剧艺术表达中的作用，一部分特点与西方戏剧实践相似，但也具有自身特点。

一、用身体来丰富舞台语汇

身体当然是戏剧舞台综合语汇的表达手段之一，越来越多的导演将肢体元素作为戏剧情节中表达复杂情绪的一种方式。将现代舞的肢体表达作为一个完整段落安排在话剧舞台中成为许多导演经常使用的技法。2013年，孟京辉导演的《一个陌生女人的来信》中，演员黄湘丽便在剧情中表演了自己创作的现代舞片段。后来，孟京辉旗下的孟京辉工作室还推出了舞蹈剧《怪谈》，该剧由当代舞蹈家赵梁导演，讲述关于人生苦难和超脱轮回的哲学命题。2014年，在根据导演娄烨的电影《苏州河》改编的同名话剧中，由上海歌剧院的舞蹈演员王田田扮演的"美人鱼"用现代舞的肢体化表达将两个女性角色的对峙气质表达得淋漓尽致。

① 叶长海.布莱希特与贝克特之后——论叙事体戏剧与荒诞派戏剧剧作理论的发展[D].上海：上海戏剧学院，2008：73.

② 罗伯特·科恩.戏剧[M].费春放，译.上海：上海书店出版社，2006：322.

二、身体表达与语言表达的融合与冲突

也有创作者不满足于此，干脆把话剧和舞剧毫不避讳地融合在一起，并大胆地命名为"现代舞话剧"。2000年，一部剧名为《跳舞的太阳》的作品讲述了一个舞者坎坷的一生。导演是旅美舞蹈家、上海现代舞拓荒者胡嘉禄。主演则是来自上海话剧艺术中心的话剧演员白永成和丁丹妮。当时这部剧的推出引发了不少议论，观众对舞台语汇来表达话剧人物内心以及语言对白是否影响舞蹈艺术的独立审美产生了质疑。这种舞蹈和话剧进行相对机械组合的实验并未掀起太大波澜。

跟《跳舞的太阳》类似，2009年，在中法文化之春的开幕演出中，法国电影演员朱丽叶·比诺什（Juliette Binoche）与英国现代舞大师阿库·汉姆（Akram Khan）表演了舞剧《我之深处》（In-I）。这部作品既是舞剧，也是话剧；融合了现代舞、话剧和影像为一体的舞台语汇将人性中关于疯狂、怀疑和摩擦的复杂一面展现出来。但实际上比诺什从未接受过任何舞蹈训练，且要与现代舞大师阿库·汉姆合作，可想压力之大。不过她说："人的身体是一种现实存在，我无法躲在身后，正如你无法隐藏在情感之后，你只能置身其中。"①这部作品在国内上演后，也引发许多议论，其中主要的质疑声音还是来自对这种机械融合式实践的不理解。传统舞蹈中的编排和技巧被话剧叙事肢解了，观众看到更多的只是一部加入了舞蹈元素的话剧。

三、与身体相关的性欲或情欲叙事

演出中不展示身体，但会聚焦于身体的感受，衍生到与性欲或情欲相关的话题，这在国内先锋戏剧中多有尝试。孟京辉从早年的创作开始就一直围绕这个话题展开。在《思凡·双下山》中，孟京辉就

① 田偲妮.朱丽叶·比诺什首部舞台剧，来了！[N].新京报，2018-05-29.

把两个毫不相关的中外故事以拼贴的方式集合在一起，探讨了性、本能、道德桎梏等问题。不论是剧情中年方二八的小尼姑还是皮奴乔与情人的性爱，孟京辉借用布莱希特式的陌生化手法尽可能让这一主题变得诙谐轻松：利用讲解人解说、表演者用动作来解释；利用模拟亲吻声音符号化性爱场面；利用"此处删去114字"这样的隐晦诙谐表达既谈及了性爱场面又规避了尺度问题；段落结束时，还有剧中人跳出剧情和观众交流"怎么一到这儿就删了呢？"，嘲讽了当代社会舆论对性爱问题的不宽容。

　　讲解人：她再走几步，摸到了摇篮，就爬上床去，睡在阿德连诺身边，把他当作自己的丈夫。阿德连诺这时还没睡熟，心里好不欢喜，将她一把搂住，和她百般亲热，那女人十分快乐。

　　【女人上床，阿德连诺摸索间不免大惊，复大喜。演员摹拟吻声。

　　【讲解人用一面旗帜遮挡住男女。上写：此处删去114字。

　　【阿从旗后探出头，恼火地："怎么一到这儿就删呢？"】①

　　孟京辉创作的成熟是以妻子廖一梅的剧本"悲观主义三部曲"为标志的。前两部作品《恋爱的犀牛》与《琥珀》以年轻一代的爱情为主题，更多描写年轻一代对爱情的渴望、失望与迷茫。此时，台词已经大量充斥着对身体和欲望的描写：

　　马路："我在想你呢，我在张着大嘴，厚颜无耻的渴望你，渴望你的头发，渴望你的眼睛，渴望你的下巴，你的双乳，你美妙的腰和肚子，你毛孔散发的气息，你伤心时绞动的双手。"②

　　明明："你可以花钱买很多女人同你睡觉，同很多很多

①　选自孟京辉剧本《思凡·双下山》。

②　选自廖一梅剧本《恋爱的犀牛》。

萍水相逢的女人上床,但你还是孤单一人,谁也不会紧紧的拥抱你,你的身体还是与他人无关。"①

到了《琥珀》,已经从年轻人对爱情空洞反复的直白演变为一个设定了具体情境的故事:男主人公高辕完成了心脏移植手术,器官捐赠者林一川的未婚妻小优因此而接近了高猿,慢慢爱上了他。在这部作品中,廖一梅并没有描写性,而是把性作为男女主人公生活的整体社会背景,探讨高猿所说的"我只做爱,不恋爱,只花钱,不存钱,只租房,不买房"是他不愿面对的世界里年轻人对爱情的选择和疏离,是当代社会中年轻人关于欺骗与诱惑的故事。

2010 年,到了三部曲的完结篇《柔软》,距离廖一梅写《恋爱的犀牛》已经过了整整 11 年。这部作品直接将性作为主题,揭示出当代中国中产阶层性爱不可言说的痛与罚。故事围绕三个人物展开,一位是跨性别者——想要变性的男人;一位是自诩为性解放者——性生活放荡不羁的女医生;一位异装癖者——以扮演女歌手为乐趣的男设计师。这三位人物的台词赤裸裸地将身体和性描述出来。以下节选部分台词:

"如果我爱他,我的鼻子,我的额头,我的皮肤都可以是性器官。"

"我看着你,我的眼睛就在跟你做爱。"

"可以跟你上床的人有很多,可以跟你交谈的人很少,而既能上床,又能交谈的人就少之又少了。"

"男人认为他们的阳具是点石成金的魔棒。那是男人的神话,他们以为那也是女人的神话。""不是的,那东西的大小软硬跟女人的快感和爱情都没有那么直接的关系。"

"我可以送一个处女膜作为你的结婚礼物,如果你想要的话……你知道我对那东西的看法,上帝无聊的设计,增加

① 选自廖一梅剧本《恋爱的犀牛》。

了男人的变态。"

"女人的生殖系统不仅仅是一个洞，它的阴道壁上布满了 8000 根神经纤维，比手指、舌尖都要多，密度是阴茎的两倍。当这些神经丛受刺激时，女性的身体就会分泌出使她们感觉快乐的多巴胺。"①

作为先锋戏剧的开拓者，孟京辉的一系列作品都有着清晰的情欲叙事的烙印，围绕着身体、欲望、性、性别、爱等来展示都市青年的内心。除了以上作品，在他的《水月镜花》《艳遇》《一个陌生女人的来信》中也都体现着这个风格。更重要的是，孟京辉的创作还影响着一批批后来的戏剧实践者。

四、通过身体表演介入时尚

前文叙述了时尚领域利用身体进行表达的动机和形式。因此，以身体自由律动为基础的现代舞在形式上最容易被时尚所接纳，而以现代舞为基础的剧团也最容易主动或被动介入时尚。2008 年，我国成立了一个名为陶身体剧场的现代舞团，创始人为陶冶、段妮、王好。陶冶认为身体是命运给予人们的功课，在力行中产生思索与创造。② 陶身体剧场的核心理念是身体，试图用舞蹈来解释人与身体之间的关系。在他们眼中，戏剧化的表达依靠语言是贫瘠而无力的。

而他们通过将身体凝聚的力量打散，在创作过程中糅合重组为具有力量的舞蹈，他们自称为"表达身体的艺术"。翻阅陶身体剧场的艺术简介，他们在全球众多著名艺术节上进行过表演。有趣的是，他们的艺术观念也深受西方时尚领域的关注。2015 年，受到日本设计师山本耀司的邀请，他们在 Y－3 的巴黎时装秀上将自己的作品《6》进行了贯穿表演，这是首个在巴黎时装周表演的中国剧团（见图

① 选自廖一梅剧本《柔软》。
② 参见陶身体剧场官网 http://www.taodancetheater.com/Index/Index/home.html。

3－2)。2018年舞团的主要演员还以现代艺术家的身份参加了爱马仕春夏男士服装的走秀。知名时尚杂志 *VOGUE* 对他们也格外青睐,曾六次专访主要演员并为他们拍摄时尚大片。

图3－2　陶身体剧场作品《6》并参加巴黎时装周演出图

五、从身体艺术到身体美学

在现代戏剧理论和实践中,对身体的运用特别重视的不少,但对中国剧场影响力很大的不多。近年来,铃木忠志在国内有一定影响力,也培养了一批跟随者。许多观众最初接触铃木忠志剧场,便被表演时庄重神秘肃静的仪式感所震撼,但仪式感只是铃木忠志戏剧观的一种表现。他在自己的论著《文化就是身体》中对身体、表演、仪式、传统、社会有这样一种逻辑表述:

　　"我认为一个所谓有文化的社会,就是将人类身体的感知与表达能力发挥到极限的地方,在这里身体提供了基本的沟通方式……现代化已经彻底肢解了我们的身体机能……我现在所做的,就是在剧场的脉络下恢复完整的人类身体。不仅要回到传统剧场的形式,如能剧、歌舞伎,还要利用传统的优点,来创造优于现代剧场的实践。我们必须将这些曾经被肢解的身体功能重组回来,恢复它的感知

能力、表现力以及蕴藏在人类身体的力量。如此，我们才能
拥有一个有文化的文明。"①

铃木忠志的戏剧观是以演员的身体为基础而展开的，他把演员
的身体作为连接剧场与社会的媒介。如今，每一年铃木忠志都会来
中国开设工作坊或排演剧目，这套被称为"铃木方法"的表演训练体
系其实就是实现其戏剧观的基本手段。铃木忠志从日本传统的能剧
和歌舞伎中汲取营养，把对身体的重心控制、呼吸节奏作为控制身体
能量的核心训练方法，并且引入了"动物能量"的概念。近年来国内
出现了很多铃木忠志的忠实跟随者。

当代中国剧场艺术实践过程中，将身体作为剧场核心的表达载
体，体现着以下几层价值：

第一，让剧场回归到最质朴、最本质的媒介，而不是靠现代新兴
媒体的助力。前文所述的英国国家剧院现场的推广固然解决了戏剧
普及化和大众化的媒介障碍，但许多戏剧从业者对传统剧场的"身体
的现场性"逐渐被"媒介的现场性"取代也深感忧虑。因此，在当代剧
场中不论采用何种形式去探索身体在剧场中的可能性，都是恢复"身
体的现场性"的努力。

第二，对剧场中身体潜能的挖掘，与其他当代艺术中对身体的挖
掘殊途同归。当代艺术以身体媒介为主题的创作不胜枚举，不论是
当代艺术创作还是理论批评，都把身体艺术作为核心主题，并由此作
为切入口去关注性别、族裔、阶级等社会问题，甚至探索人性的母题。
而时尚又和当代艺术有着天然的联系，这就是专注于身体表达的身
体剧场可以和时尚产生连接的原因。

第三，探索身体的媒介表达，有助于厘清身体对剧场艺术的重要
性。在近年来的实践中，出现过盲目将肢体表演、舞蹈表演强行与话
剧嫁接的剧目，大多反响平平；也有把现代舞的段落完整植入话剧演

① 铃木忠志.文化就是身体[M].上海：上海文艺出版社，2017：123.

出中,不少作品从总体效果看非常突兀;还有作品打着探讨身体相关的隐秘话题而推出的剧目,实则是以此为幌子作为营销的噱头。

第四,回到身体,可以促使我们去回溯中国传统剧场艺术中的精华。在铃木忠志的戏剧观中,他不是简单地把传统日本能剧或歌舞伎表演移植在现代化的舞台上。他的戏剧观和一整套表导演方法都来自于日本传统艺术,再把它运用于当代表演的演绎。按照这个逻辑,以身段和唱腔并重的中国传统戏曲表演所具备的一整套关于身体表达的戏剧观和表导演方法,也可以被当代剧场实践所汲取营养。

当代中国的戏剧实践者当然不必全都追随铃木忠志的演员训练方法,也不必都以身体表达作为戏剧观进行创作。但是,以身体作为戏剧表达中心的实践告诉我们,身体作为剧场中最基础的符号系统,我们对它的认知还远远不够。要面对以现代新兴媒介支撑的新娱乐方式和新艺术样式的竞争,挖掘身体在舞台上的潜能是一种以柔克刚的策略。

第二节　虚拟与现实:多媒体对剧场的介入

多媒体技术,是指"通过计算机把文本、图形、图像、声音、动画和视频等多种媒体综合起来,使之建立起逻辑连接,并对它们采样量化、编码压缩、编辑修改、存储传输和重建显示等处理"[1]的技术。作为一项综合性技术,多媒体在信息表达和传递中告别了简单的信息叠加,而是对信息进行了重新编码与组合,将最初的应用效果诉诸于视听。随着多媒体的广泛应用,多媒体对人们接受信息的影响已从最初的视听深入到态度和行动中来。

在多媒体被作为舞台表现的核心手段之前,能够供导演在剧作上施展自己的意义表达的媒体寥寥无几,即便有,也只是几种不同元

① 李兴国.影视技术与高科技运用[M].北京:中国传媒大学出版社,2015:12.

素在形式上的简单组装和运用。还有一些对多媒体持抵触态度的导演、舞美设计师和灯光设计师,他们认为多媒体对舞台的过度介入会严重破坏戏剧舞台依靠虚实结合形成的审美意味。但随着多媒体技术的迅速发展和对剧场的快速而深入的介入,舞台艺术主动或被动地像海绵一样不断吸取着来自手绘舞台布景、计算机绘图软件、投影仪、LED 灯等技术的营养,为自身舞台的发展汇聚力量,实现了舞台美术从静态向动态、由单一表演向多元多维共同展现的表现样态,被赋予了全新的语言符号系统。多媒体还提供了绘画的视觉感与建筑的空间感,大范围地应用于话剧、戏曲、秀以及实景演出中,不仅打破了"镜框式"舞台的界限,同时将虚拟与现实完美结合,给观众带来了全体验、超震撼、大奇观的观演体验。另外,除了视听效果的全面提升,多媒体还有助于剧情的延伸、冲突的推演和人物命运的变化等,可以说多媒体技术已经熟练地在剧场中找到自己生存壮大的平台。总而言之,多媒体对当代剧场的改造体现在以下三大方面。

一、从舞台视觉到沉浸式体验

目前看来,多媒体主要通过传统投影技术、LED、全息影像技术、虚拟互动技术来服务舞台视觉,并与舞台灯光、装置艺术、音乐音响等相配合来整体性提升舞台的视觉效果。更进一步,这些视觉效果可以轻松实现传统戏剧舞台中借用各种导演技法才能实现的舞台幻觉,从而打破虚拟与现实的界限。随着艺术和技术两个维度的交替发展,戏剧舞台也出现了真实演员与演员影像的结合。在多媒体技术的介入之下,虚拟影像可以取代演员的表演,将剧情所需的内容通过多媒体技术进行影像化展示。有学者甚至认为:"在数字化剧场中,虚拟身体活跃在数字化剧场之中,使精神与身体、内心与外物、真实与虚拟之间的界限越来越模糊"。①

① 代晓蓉.数字化剧场艺术身体画面的理论溯源与现象读解[J].戏剧艺术,2017(5):80.

谈到真正把"多媒体"这一技术手段放在剧目的标题中并将其作为演出的核心表达工具的国内演出,不得不提到由上海马戏城出品的《ERA——超级多媒体舞台剧"时空之旅"》。这台演出被称为"超级多媒体舞台剧",剧中采用特殊机械装置以及声、光、电、水幕、烟雾、特效等现代化手段打造充满惊奇和魔幻的神奇效果,特别值得一提的就是剧组为了使观众产生沉浸感和参与感,将多媒体技术全方位与舞台演出进行结合,舞台立体化、多维化,其独创的大型水幕、全息投影等让国内观众耳目一新。实际上,这样的舞台效果在拉斯维加斯的各大歌舞秀中司空见惯。依靠多媒体技术,剧场中出现了LED的多维呈现、根据剧情加入相对应的画面、音响,从而实现了角色和环境的高度融合,也赋予了舞台更加令人着迷的沉浸感。

在沉浸式演出中合理使用多媒体,可以将戏曲的"写意性"和"虚拟性"表达得愈加淋漓尽致。2018年2月,由冯千卉担任导演、舞台空间和互动设计的剧场实验,选取《牡丹亭》中的《游园惊梦》一折,实现了一场沉浸式空间装置与昆曲相结合的实时互动表演项目。装置内动用了五台高清投影机、三个Kinect体感动态识别技术、计算机交互设计等技术。演出通过细绳和纱幕隔绝为梦境和现实两个空间,通过对时间、空间、身体的数字化表现,增强戏剧张力。

二、对戏剧叙事传统的颠覆

在多媒体出现前,线性叙事、非线性叙事占据着戏剧叙事的主流,不论是擅长线性叙事的写实主义戏剧还是擅长非线性叙事的现代派戏剧,目的都是有意识地构建和加强叙事性。多媒体借用电影语言,轻易就解决了叙事中的难点。如舞台影像所处的时间可以任意调控,静止、慢动作、倍速、倒放……传统舞台上必须煞费苦心的叙事技巧或导演调度,在多媒体影像面前已不再是难题。

在被冠名为新媒体京剧的创新戏曲剧目《梅兰霓裳》中,创作者利用三维图像重现了梅兰芳在庭院中练习身段的场景。整个演出通

过视频、音频和真人现场表演互动的形式，在舞台上再现从梅兰芳再到他的梅派第三代、第四代传人教学传承的全过程，以动漫展示与舞台呈现相结合，屏幕上的影像与舞台上的道具实现了无缝衔接，恰到好处。除此以外，当代剧场还倾向于反线性叙事，去故事化、去角色化的反叙事戏剧也偶有发生，但多媒体借助电影化的表现方式，可以轻松将观众的焦点从剧情中剥离出来，聚焦于影像所提供的环境氛围或人物表情特写。原本反线性叙事就是影像语言的独有技巧。

在国内，随着多媒体技术从最初配合渲染舞台剧美术效果的边缘功能，逐渐发展成为具有举足轻重的关键因素，甚至能决定一部戏的舞台基调。孟京辉的《琥珀》被称为"大型多媒体音乐话剧"。在舞台上，舞美影像全景再现了名画《最后的晚餐》，导演设计了舞台上的演员按照画作进行表演，演员的表演和画作交替同时进行，将演员的舞台表演和新媒体技术深度融合，二者共同推动剧情叙事。在该剧中，多媒体技术贯穿整部舞台剧的始终，也正是由于多媒体技术的参与使观众在欣赏之余情绪与剧情高度契合，赋予舞台剧本身的强大冲击力外，也使多媒体在剧中对气氛的营造、情绪的宣泄、剧情的推波助澜发挥了重要作用。

三、对观演关系的改变

最初的实践，只是数字媒体的简单介入，如青年导演王婷婷执导的讽刺喜剧《拉黑》讲述了一段网恋的故事。该剧在表演中引入了直播和弹幕，创新的表演方式获得了许多观众的赞誉。观众可以一边观看，一边参与直播并发弹幕，演员也会实时通过弹幕信息与观众互动。在上海国际艺术节青年艺术"扶青计划"中，委约作品《双重》也利用手机 App 来引导观众参与剧情。依赖于互联网，多媒体让舞台表演与观众之间进行及时互动成为了可能。多媒体技术营造的数字化、集成性、交互性等特性，赋予了戏剧本身的可看性，观众能够体验到比以往更加现场、更加真实、更加直观的戏剧表演。当然，我们也

应该看到当前多媒体对剧场的融入尚处在简单初级阶段,演员依然作为舞台的主要叙事动力。尽管在表演中,真实演员和虚拟技术有互动、有配合,虚拟技术也的确赋予了前所未有的现场感,但是在其结合中,我们也要认清二者的关系,无论是技术还是演员都要服务于戏剧本身,多媒体的的确确在改造着我们的剧场,包括创作生产、表演、传播等方面都因为多媒体形成了新的内涵和意义。

以科技与艺术碰撞的动态沉浸式戏曲演出《梦回·牡丹亭》于2018年10月在北京园博园上演。该剧将全息成像、人机互动、动态捕捉等技术手段运用在戏曲表演中。演出中,表演者与360度的全息画面产生互动。通过动态捕捉技术,画面上的抽象自然元素设计符号将伴随着演员的肢体和表演实时变化。另外,剧场中的音响效果也会随全息画面而跟随观众的移动而变化。整个演出的中心,并不是演员、舞者甚至剧情本身,而是依靠观众的行动引起全息画面与声音变化,并最终形成一种整体效果,而这个效果来自于观众的现场参与。

然而,戏剧从业者在面对多媒体的深度介入时却显得心态复杂而矛盾,既对多媒体提供的无限可能性充满兴奋,又对传统舞台技艺的危机感到紧张。他们认为多媒体在剧场中的滥用并非好事。

2009年,由意大利籍导演杰寇默·拉维尔根据《白蛇传》改编的多媒体舞台剧《蛇诗慢——青白娘子传奇》就以充满想象力的多媒体效果描述了一个西方人眼中的白蛇传说。故事讲述了白素贞为了人间真情促使自己修炼成人形的蛇精,并牺牲自己的本性来和人类和平共处的爱情故事。演出由一位作画的少年娓娓道来,故事主体与原故事基本相同,但在结尾时进行了延展——在历经磨难之后,许仙和白素贞的爱情终究经住了考验,而窃用佛祖法器的法海也受到了应有的惩罚。这位导演非常擅长在剧场中灵活使用电影理念和技巧,从而赋予舞台特殊的感染力。舞台上,导演只保留了七块多媒体屏幕,其他所有的舞台设计都被去掉了。多媒体为整个剧情的舞台

呈现提供了一种影视化而非戏剧化的视觉效果。当作画少年挥动手中的毛笔，投影上慢慢浮现各种水墨丹青的视觉意象，西湖、断桥、梅兰竹菊等中国写意风格的画面逐渐展现。为了满足多媒体设计与呈现的需要，小小的剧场内配备了两台高流明的投影设备和多台计算机，并聘请了设计师专门为剧目进行中国画风格的视觉设计。杰寇默·拉维尔营造出的剧场视觉效果已经很接近东方传统艺术的审美。但是，也有人批评该剧因为多媒体的过度使用影响到戏剧本身，使得"视觉效果比话剧本身出色"①。

2009年，上海东方艺术中心上演了多媒体京剧音乐剧场《白娘子·爱情四季》。同样是《白蛇传》题材，同样因多媒体画面的"滥用"导致了类似的批评。通过数字科技下的声、光、影、电特效尝试创造一种泼墨"写意式"的舞台意境。该剧是由上海音乐学院牵头制作的一部实验作品，试图将西洋作曲与中国京剧曲调相结合。但评论认为，该剧在音乐融合上的成功尝试不能掩盖多媒体画面与舞台叙事的格格不入。在舞台上，乐队分散在舞台左右两侧，京剧演员只剩下中间一块狭小的表演空间，指挥则只能站在一侧的乐队前方，另一侧乐队完全无法正视指挥。身着现代西式服装的乐手和身着京剧戏服的演员毫无关系地同台表演，再加上舞台上时不时降下的多媒体画面，让整个舞台视觉杂乱无章。

这两个案例所代表的多媒体过度介入戏剧演出的现象体现了技术和艺术伦理冲突问题，除此之外，戏剧研究者还对观众在场感的缺失问题有所担心，即传统剧场所营造出来的在场感以及观演关系形成的情感与思想交互一定程度上也会被数字媒介的介入剥夺。然而，科技催生了多媒体，但多媒体并没有能力改变剧场。如今，多媒体只是成为剧场表达的一种媒介，而如何使用多媒体取决于创作者本身，创作者才是多媒体的使用者和主导者。正如汉斯－蒂斯·雷

① 话剧《蛇诗慢》——西方导演重塑四角关系[EB/OL].(2009 - 07 - 16)[2021 - 10 - 21]. https://yule.sohu.com/20090716/n265255227.shtml.

曼在 2019 年接受采访时所说："剧场是唯一允许我们用我们的身体交流的形式，不是通过科技，不是通过虚拟技术，而是通过真实的接触。我们越是生活在数字环境里，我们就越需要剧场。我并不担心戏剧未来的命运。"①

第三节　繁荣背后：音乐剧在中国的本土化传播

作为一种商业性和流行化程度很强的戏剧形式，音乐剧具有高度包容性。在戏剧内部，它可以开放地吸纳任何有价值的形式；在戏剧外部，它很容易传播到不同国家和地区落地生根并本土化为适合当地受众喜闻乐见的音乐剧样式。

音乐剧是 20 世纪西方工业社会剧场自我创新的产物。一方面它继承了古典戏剧传统中的某些类型，另一方面它又融合了当时的流行文化元素。朱利安·梅特（Julian Mates）在 1985 年出版的《美国音乐剧舞台——音乐剧剧场两百年》是理解美国音乐剧历史和成因的重要论著。在这本论著中，朱利安厘清了美国现代意义上音乐剧的发展源流：是因为多种元素的共同作用才成就了音乐剧舞台的多姿多彩，喜歌剧、严肃歌剧、芭蕾舞剧、马戏都是造就音乐剧形态的因素，除此之外，社会文化的变迁、观众审美的变化甚至某个具有影响力的天才演员都会导致音乐剧发生变化。② 另外，他对音乐剧如何处理流行艺术与高雅艺术之间因冲突造成的审美问题及音乐剧与流行音乐之间的关系都进行了批判性的论述。

当然，朱利安的论述和结论仅基于 1985 年之前的音乐剧实践。

① 浅草,肖婷.活在数字世界,我们更需要剧场——访德国著名戏剧学者汉斯-蒂斯·雷曼[J].上海戏剧,2019(2):21.

② Mates J. America's Musical Stage: Two Hundred Years of Musical Theatre[M]. Santa Barbara: Praeger,1985:10.

这 30 多年来,音乐剧在英美国家的市场化程度,与音乐剧在全球的传播扩散并实现了在许多国家的本土化现象,是朱利安并未预料到的。时至今日,音乐剧不仅是美国和欧洲商业戏剧市场的票房基础,也是这些国家进行文化传播的重要手段。

在日本,常年表演音乐剧的有四季剧团和宝冢剧团。四季剧团成立于 1953 年,如今主要在东京、大阪、名古屋、京都等城市进行驻场演出。据统计,每年有近 300 万观众,年均演出场次在 3000 场左右,即剧团平均每天都会在全日本各地上演至少 7～8 场演出。在东京,四季剧团为常年上演的音乐剧《猫》修建了非永久性的可拆卸剧场。2004 年 11 月 11 日—2009 年 4 月 19 日在五反田演出期间,就为这部剧量身定制了专用剧场;2009 年 11 月 11 日—2012 年 11 月 11 日演出搬到了横滨,现在又在大井町驻演,依然延续该传统,将剧场命名为猫剧场(见图 3 - 3)。走过近 70 年的四季剧团是西方音乐剧在全球传播过程中的成功范例。最初,剧团引进已在西方获得成功的作品,如《猫》《狮子王》《剧院魅影》等经典作品,再加以本土化演绎。所有歌曲和台词都被翻译成日文,不倚重明星演员而是靠规范化、程序化的科学管理来运营包括演员在内的创作团队。之后,四季剧团开始尝试进行原创音乐剧的尝试,也推出了一些本土音乐剧经典剧目。

图 3 - 3 日本四季剧团《猫》剧场

除了四季剧团外,日本还拥有宝冢歌剧团这种完全由未婚女性演员组成的歌舞剧团。宝冢歌剧团的发展有一条较为独特的生长路径,从100多年前那个为了振兴当地温泉旅游行业而成立的少女歌唱团体,通过兼收并蓄吸收国外作品和发展创作本土化题材,再配合日本现代流行文化中偶像塑造的经验,才一步步培养了庞大的粉丝群,成为了日本独特的流行文化现象。特别值得一提的是,宝冢歌剧团的人才培养模式采用一种叫金字塔模式的组成结构,主演男役在这个金字塔的顶端,然后是主演娘役、男二号。一般情况下,男役得积累足够的经验,充分表现自己的能力,才有机会在入团十年后成为大剧场的主演男役,而娘役则凭借资质和努力程度,有机会在第二年就成为主演。整个剧团分为花、月、雪、星、宙五个组和一个专科,各组有自身的传统定位,特色不同。宝冢歌剧团正是用主演这一因素激发了演员的动力。今天,歌剧院许多明星演员也成为了日本时尚圈的意见领袖,经常登上日本时尚杂志。

在中国,西方音乐剧的影响最早可以追溯到20世纪初期。一部分观点认为中国戏曲影响了中国音乐剧艺术样式,如20世纪中后期常常制作的民族歌舞剧,其整体艺术风格吸收了戏曲歌舞表演的唱腔、主题、旋律、叙事和意蕴。而受到西方音乐剧影响的音乐剧实践最早可以在20世纪20—30年代的演出记录中找到。真正现代意义上百老汇的引进要从20世纪80年代末期开始。1987年,中央歌剧院在北京天桥剧场首演了百老汇音乐剧《异想天开》(*The Fantasticks*),在民族宫剧院首演了《乐器推销员》(*The Music Man*),联合主办单位为中国戏剧家协会和美国尤金奥尼尔戏剧中心(见图3-4)。

从此,怀着对西方流行音乐文化的憧憬,中国戏剧人让西方音乐剧开始在中国生根成长。近30年来,一大批西方音乐剧或以原版引进,或以翻译改编的方式搬上中国舞台,也有一批中国音乐人和戏剧人创作了原创剧目,中国的高等艺术院校也纷纷开设音乐剧专业,还

图 3 - 4　1987 年中央歌剧院上演音乐剧《异想天开》《乐器推销员》海报

成立了一大批以音乐剧引进、创作、演出为业务核心的专业公司。如今,甚至有中国原创的音乐剧在百老汇上演,标志性事件是 2017 年原创音乐剧《犹太人在上海》(*Shimmer*)在百老汇的演出。这是当代中国音乐剧历史上,首次向百老汇输出自主创作的版权。

回顾中国音乐剧发展之路,国内音乐剧制作人初期因抱着对音乐剧探索与求证之心,创作多以原创为主,模仿为辅,推出了一系列本土题材的作品,比如《芳心草》《搭错车》。但因为年代久远,商业性不高,传播力度也不够。改革开放以来,除了西方优秀音乐剧剧目原封不动引进之外,制作团队开始将其进行改编,并尝试融入中国元素。如在引进音乐剧《妈妈咪呀》时的本土化尝试,并命名为中文版:中国对外文化集团从英国方面购买了中文版权,并与上海东方传媒集团、韩国希杰集团共同成立亚洲联创(上海)文化发展有限公司。

在商业化文化创业机制的推动下,《妈妈咪呀》将剧情、人物移植到中国,原版中的 22 首歌曲也被改编为中文唱词,再从中国本土挑选演员,完完全全实现了这个关于西方当代女性自由逐梦故事的中国化。①

2018 年,湖南卫视推出了一档名为《声入人心》的歌唱选秀节目,依靠综艺节目的收视率,一批国内优秀音乐剧男演员被人熟知,如郑云龙、阿云嘎等。依靠这些音乐剧演员的影响力,由他们主演的音乐剧票房明显增长。依靠个别明星演员激发音乐剧的市场潜力,似乎是音乐剧在全球进行市场营销的普遍规律。但当前中国音乐剧偶尔火爆剧目的荣景背后并不能掩盖它存在的危机。中国音乐剧的本土价值探索仍然任重道远。

一、薄弱的本土化音乐创作

我们对 2015—2020 年在国内上演的音乐剧进行了不完全统计(见附录一)②。通过对这 286 部作品的统计分析,我们发现原创剧目的比例并不低,但除去一些经典的民族歌剧作品外,真正形成影响力的作品数量却很少。本土化创作能力薄弱的现象尤其体现在本土化音乐创作的缺陷。

具有影响力的本土原创音乐剧中,由流行音乐作曲家出身的三宝创作的《金沙》和《蝶》算是一例。这个作品从 2005 年在成都金沙剧场首演以来,成为"迄今为止演出场次最多的本土化音乐剧作品"③。《金沙》的故事源自于四川金沙遗址出土文物,按理说应该巧用四川音乐元素的特点,但三宝在配乐中却基本脱离了四川当地的民俗音乐样式,而是运用了融合古典和流行的创作风格来进行民族

① 李昆.音乐剧《妈妈咪呀!》的成功之路[J].群言,2019(2):34.

② 共统计了 286 部音乐剧,部分作品虽在名义上冠以民族歌剧、歌舞剧,或形式上具有歌剧化倾向,但都归纳入本附录中。

③ 刘楠楠.音乐剧《金沙》对中国本土化音乐剧创作的启示[J].四川戏剧,2019(9):65.

化的音乐叙事。在三宝流行音乐样式的带动下，这部音乐剧中的歌曲《飞鸟与鱼》《总有一天》《天边外》也得以传唱。类似的音乐剧作品还有 1997 年张学友担任艺术总监并主演的《雪狼湖》，虚构了穷困潦倒的花匠与富家小姐的故事，其中的歌曲《雪狼湖》《爱是永恒》《不老的传说》都广为传唱。但这些作品从音乐特征来说，都是流行的。

　　迄今为止，一批音乐剧人也尝试过将民族民间音乐样式放置于整体流行音乐的架构中，也涌现出如《五姑娘》《米脂婆姨绥德汉》《马兰花》等较为成功的尝试，但并没有引导音乐创作上的本土化趋势。比起利用成熟的流行歌曲样式作为音乐剧作品的主基调，走民族民间化音乐的探索所耗费的难度和面对的风险实在大了很多。严格说，打着民族音乐剧、民族歌舞剧的剧目，也不是真正意义上在音乐剧范畴内的实践。

　　音乐剧中音乐的本土化必须要在民族音乐和流行音乐之间找到契合点，并形成既呼应中国传统音乐之美又适应当下时尚音乐节奏的独特风格。对音乐剧来说，音乐不只是剧中角色形象和情绪表达的一种媒介，它更应该是整个作品的文化和象征符号，它是音乐剧这种包容性媒介中最重要的元素。音乐剧要真正在中国实现本土化，必须要实现音乐上的本土化。

　　近年来在百老汇口碑和票房最佳的音乐剧《汉密尔顿》将说唱音乐、历史讲述与音乐剧三种不同的艺术样式巧妙融合在一起。从语言角度看，带有鲜明美国街头语言文化特色的说唱音乐登上戏剧舞台后，带动了全剧舞台语言的丰富性，并为演员阵容的多样化提供了平台，更与故事主旨交相呼应。同时，百老汇也为说唱艺术提供了在戏剧舞台嬗变的可能，使其演绎出一部别具特色的时尚之作。在剧情发展中，《汉密尔顿》主人公的经历与说唱音乐在美国的发展交相呼应。"10 美元上的国父"汉密尔顿出生于加勒比海上一个偏远贫穷地区，努力想要改变自己的命运，他从社会最底层一步步奋斗到人生巅峰，成为开国元勋；说唱音乐的发展也是从底层街头文化，逐渐

发展成为在美国和全球都有巨大影响力的音乐样式。该剧的编剧兼主演林—曼努尔·米兰达(Lin-Manuel Miranda)在早期采访中曾表示,很多说唱音乐家的奋斗史和这个流派本身就是一种从底层走向主流的精神。从某种意义上看,两者都是典型美国精神的实现方式。两段历史,看似巧合地交相呼应,实则是创作者对政治与历史的深刻洞察。难怪该剧在宣传海报中称其为"一部美国人的音乐剧"。《汉密尔顿》在音乐创作上的思路应该为我国音乐剧创作所借鉴。

二、平庸的本土化文本创作

题材、叙事和人物塑造也是一部音乐剧的基础。以《金沙》为例,在文本方面暴露出剧本叙事能力的弱点:戏剧矛盾与冲突不集中凝练、戏剧高潮缺乏支撑、四幕之间结构松散,人物关系粗糙。基本的剧作技巧都存在瑕疵的情况下,对文本价值的更高要求就显得不切实际了。音乐剧并不是只提供娱乐,它能否用音乐化的方式去阐述和探讨人类母题或当代社会生活议题,决定了音乐剧在当代剧场的地位。

人类母题,是指关于爱与恨、生与死、忠诚与背叛等不分国别、种族、年龄都共同关切的人性问题。如有的学者将《猫》《悲惨世界》《剧院魅影》和《西贡小姐》称为四大音乐剧,并认为"他们始终着一根主线:人类的情感或爱是永恒的"①。这四部耳熟能详的作品虽然来自不同国家,也呈现出不同的音乐剧风格,但都围绕着人类母题展开叙事。这就是为什么这几部作品能在全球不同国家、不同城市巡回演出皆获得高票房的原因,因为不论来到哪里,这些事关人类母题的故事都能获得共鸣。

社会议题体现着音乐剧创作者对社会问题的关注,并通常用轻松幽默的娱乐方式针砭时弊或提出解决方案。如 2003 年的百老汇

① 王一川.痴爱动人定律及其他——从《大红灯笼》看民族音乐剧故事元素[J].艺术百家,2013(3):42.

音乐剧《Q大道》(*Avenue Q*)讲述了一位从纽约大学毕业却找不到工作的年轻人，在虚构的纽约Q大道上住下来，并且认识了一群同为"失败者"的邻居。从吐槽、调侃、争吵，到相互鼓励去继续追求自己的梦想。这个作品描述了美国大都市生活的真实现状，却又用专属于音乐剧的方式来揭示，并在叙事结构中给人以希望，乐观地展现了当代美国梦的现实与落差。《Q大道》也曾来到中国，并用中国演员、中文和中国歌曲上演了中文版本，原剧的故事也全部移植到了中国的城市。但因为故事的戏核与美国都市文化有关，中文版即便在剧情和表演上进行了本土化改编，但仍然显得突兀。

　　近年来，我国在音乐剧文本中也有过本土化的大胆尝试，但流传下来并成为经典的作品几乎很难找到。如《蝶》看似以经典传说梁山伯与祝英台为原型，但实则只借用了梁山伯与祝英台的名字，完全毫无根据地虚构了一个西方神话故事的叙事模型，偏离了原著中生死相依的爱情主线。这种以西方叙事方式去套中国经典故事的文本创作还有很多，如《摇滚·西厢》《水浒之紫石街》等。而另一种创作倾向则是社会现实题材作品大多只以都市爱情为主，如《隐婚男女》《如果爱》《因味爱，所以爱》等，虽在剧情部分作品比较准确地抓住了都市情感中的特质，但总的来看，比起西方现实题材音乐剧作品的辛辣、讽刺，实在乏善可陈。

三、失衡的本土化产业结构

　　在舞美方面，《金沙》共耗资1600万，在当时可谓是庞大的制作成本。舞台硬件、电脑特效的综合使用为这个神话故事提供了一套宏大的视觉背景：软硬景的结合形成了丰富的立体感，数量庞大的电脑灯形成了多层次、多色彩的灯光造型。在具有科技化和时尚感的舞台视觉支持下，古蜀文化背景下的芙蓉古城、古蜀战场还有神秘的水下世界都被渲染得波澜壮阔。

　　大投入、大制作成为了当前我国音乐剧制作的理想配置，但却暴

露出不少问题:在市场不够成熟的情况下,把有限的资金投入在舞美和演员方面,不利于产出高质量的音乐和文本,相反,有很多学者专家坚持小成本制作是当前我国音乐剧发展之路,如上海戏剧学院原院长荣广润认为"只有坚持小制作原创音乐剧,民营院团才能生存并可能盈利"[①]。

具有资本介入的音乐剧制作团队,可以聘请著名的创作团队和明星演员,也为其进行市场营销和广告宣传提供了便利。但与此同时,大制作、大投入的另一面则是投资的高风险。纵观近年来的大制作剧目,不仅因为音乐剧目标消费者基数太小,还因为许多客观条件,使真正实现盈利的大制作剧目屈指可数。

另外,硬件设施的缺乏集中反映出我国音乐剧产业结构的突出问题。目前,我国专业型剧场稀少,运作成本与票价高昂的问题在音乐剧上展露无遗。当前音乐剧的专业剧场主要集中在经济发达的北上广地区,对于二、三线城市或者经济更为落后的地区剧场则是少之又少。音乐剧的剧场租金正成为一部音乐剧的主要成本。按西方音乐剧运营成本为参考,场租成本需要控制在票房的10%以内。而国内的现实情况则是,因为专业场地稀缺且演出安排非常密集,动辄每天十多万的租金让一般小成本制作的剧目难以接受。如此一来,缺乏资金的小成本制作因为没有专业剧场的硬件支持,演出效果大打折扣;或为登上专业剧场,只能压缩演出场次或为配合市场营销需求将有限资金投入到场地租金、大牌演员演出费、营销渠道购买等与创作本体无关的部分,久而久之形成了恶性循环。

那么,如何应对在剧团和剧场供需关系不平衡的背景下,剧场成本虚高的情况呢?第一种策略是政府和文化艺术主管部门,应该为小成本、小制作的音乐剧演出尤其是非营利性剧团提供创作专项支持,事实上我们也注意到国家艺术基金、上海文化艺术基金等基金都

① 郦亮.小成本制作将成原创音乐剧主流[N].青年报,2018-12-29(7).

专门设置了音乐剧扶持的项目,但就数量和经费支持力度来说仍然远远不够。第二种策略是要盘活各大城市的中小型剧场资源,特别是闲置程度较高的剧场,有关部门应该搭建供需关系的平台,解决"剧团没有场地,场地没有演出"的矛盾。第三种是依托市场资源和平台,实现剧场与文化旅游产业的共享。《金沙》就是一个成功的案例:立足金沙遗址博物馆的金沙国际剧场驻场演出,既共享依托旅游资源的观众群体,又为金沙遗址乃至成都的城市旅游品牌服务。

四、畸形的本土化音乐剧教育

音乐剧教育的普及是音乐剧实现本土化的基础。高质量的音乐剧教育从三个层次提供了支持:一是高等艺术院校音乐剧及相关专业的教育提供了专业音乐剧的创作人才储备,二是在作为教育戏剧组成部分的音乐剧教育为提高青少年综合素质提供支持,三是音乐剧通过各类途径参与到全民艺术审美教育可拓展音乐剧目标观众的基数和音乐剧市场的潜力。

从 1995 年中央戏剧学院开设音乐剧本科专业开始,二十多年来开设音乐剧专业的高校如雨后春笋一般。不仅在知名艺术院校开设了音乐剧本科专业,在许多综合性大学、专科类艺术学校都开设了音乐剧专业。每年毕业生不计其数。据统计,中央戏剧学院音乐剧专业在校生为 50 人左右,北京舞蹈学院为 100 人左右,上海音乐学院为 80 人左右,四川师范大学则达到了 200 人以上。[①] 因为国内几乎没有专业的音乐剧剧团,即便在百老汇,音乐剧都是以项目制的方式聘请临时雇员。如今,每年数量庞大的毕业生很少有人可以直接从事音乐剧演出,一是市场上没有与毕业生数量成比例的用人单位,二是培养的毕业生并不能适应一线音乐剧演员的高素质和高要求。这集中体现了我国音乐剧高等教育在人才培养过程中的问题,人才培

① 郭宇.高等院校音乐剧人才培养(本科)课程现状审思[J].当代音乐,2016(2):19.

养与行业需求的严重脱节制约了音乐剧行业的人才储备。

戏剧作为学校教育的重要形式,在西方教育体系中发挥着重要功能。目前我国在中小学或高校中都有艺术教育的相关课程,虽占比不高,但已经有老师有意识将音乐剧相关课程带到课堂。这些课程多以赏析类课程为主,并未充分发挥音乐剧寓教于乐的功能。从西方国家音乐剧在学校教育中的功能来看,它通过音乐剧赏析、体验、排练、演出等一体化教育系统,对学生的表现力、思辨力、想象力、观察力和模仿力都有全方位帮助。

要吸引观众购票进入剧场,不应只依赖某些明星的引导效应,而是应该寄希望于庞大而稳定的音乐剧观众基数。非营利性剧团是帮助音乐剧深入社区和校园的主力,在基金支持下,这些剧团组织开展各式免费或象征性收费的音乐剧欣赏和体验活动吸引民众的参与,扩大潜在观众群体的基数。但纵观我国目前面向普通百姓和大学生开展的戏剧活动,音乐剧专项活动的比例严重偏少。可借鉴的案例仍然集中在北上广等音乐剧有一定市场基础的城市。上海市目前有"上海国际音乐剧节"这一固定的文化品牌项目,依靠展演、论坛、计划、活动四大板块,将高水平原创华语音乐剧、高端音乐剧论坛、原创华语音乐剧孵化计划和面向普通民众的音乐剧演唱大赛融合在一起。目前,我国这样的涵盖了多个层次的音乐剧活动不是太多,而是太少。

除此而外,要加速音乐剧本土化的步伐,还需要借助社交媒体,利用音乐剧专业类账号,有意识、有计划地推广和普及音乐剧。在新浪微博上,音乐剧专业账号数量不多。大致分为四类:一是知名音乐剧演员或有音乐剧背景演员的个人账号,如孙红雷(3255万)、阿云嘎Musical(348万)、陆宇鹏LUK(225万)、郑云龙DL(133万)、郑棋元(68万)、音乐剧女王影子(31万)等;二是音乐剧作品的官方账号,如音乐剧妈妈咪呀(7万)、音乐剧变身怪医中文版(6万)、白夜行音乐剧(6万)音乐剧水浒之紫石街(2万);三是音乐剧专业机构的官方账号七幕人生Seven Ages(12万)、亚洲联创音乐剧(1万)、聚橙音

乐剧 ACOMusical(4 万)、上海音乐剧艺术中心 SMC(2 万);四是音乐剧专家、学者、爱好者开设的音乐剧自媒体,如音乐剧 bot(26.4万)、东区音乐剧(53 万)、音乐剧表情包(28.5 万)、生活就是音乐剧(13 万)等。[①] 总体来看,比起影视、音乐等流行艺术,音乐剧社交媒体账号的类型和粉丝基数都非常少。由于第一类账号偏向个人生活,可控性差,第二类账号偏向商业营销,可信度低;因此,第三类和第四类社交媒体账号应该发挥在音乐剧普及和教育中的功能,但目前从内容和影响力看还亟待提升。

第四节　从静态到动态:展览与剧场的跨界

余秋雨在《观众心理学》中提到,在传统戏剧的领域里,面临着艺术家或艺术本身被观众适应了的现象,这种现象会导致表演艺术中最让人悲哀的"厌倦心理"。"适应先造成舒适,后造成厌倦,越到后来,厌倦越甚。"[②]传统的戏剧人尝试着离开戏剧,转向其他相关艺术门类,如电影、电视。相似的情况也发生在博物馆、美术馆等展览领域,会展从业者也尝试向其他艺术形式求助,寻求跨界。为此,我们看到了会议、展览行业借鉴戏剧的有益实践。

站在戏剧的立场,向会展行业的跨界在一定程度上消解了传统剧场的限制,为戏剧表演带来了更广阔的演出空间、更多元的表演形式以及更广泛的受众。从历史角度来看,戏剧艺术的表演方式和特点不断演进,呈现出文化变迁的特质。戏剧与展览结合所产生的博物馆剧场、美术馆剧场在某种程度上属于戏剧艺术变迁的产物,满足了现代受众的精神文明需求,为戏剧的传播开辟了一条新的艺术之路,丰富了博物馆与美术馆的场域意义,起到了更为生动形象的宣传

① 前为微博账号名称,后为粉丝数(截至 2020 年 6 月 15 日)。
② 余秋雨.观众心理美学[M].北京:现代出版社,2012:183.

教育功能。

一、博物馆剧场

博物馆作为展示人类文明记忆的重要窗口,具有搜集、保存、修护、研究、展览等基本功能。随着现代化进程的演进,博物馆的意义呈现多元化,宣传教育与休闲娱乐的功能成为了博物馆的重要职能,这与当代剧场的功能具有高度重合。

博物馆剧场是在博物馆场馆内,通过戏剧演出的形式,达到传播博物馆内容的宣传教育目的。一方面,它通过戏剧表演的形式吸引观众对博物馆本身的关注;另一方面以博物馆里"搭戏台"这种新颖的跨界组合形式更有利于保护和传承经典,增强文化认同感。根据演出空间与观众身份的区别,可以将博物馆剧场划分为"封闭式"和"开放式"。前者指的是演出环境与传统剧场相似,戏剧演员在博物馆中固定的剧场或固定的常设展馆内进行演出,观众与演员泾渭分明;后者指的是演出空间是开放式的,通常以博物馆内其他开放性空间作为演出场地,观众体验感更强,演员与观众的互动更密切。

（一）封闭式博物馆剧场

封闭式博物馆剧场普及性较高,被应用于各类型博物场馆,如:北京自然博物馆、南京博物馆、中国昆曲博物馆等,以满足社会公众对博物馆发挥娱乐和宣教功能的期待。

2013年,四幕原创科普剧《小蝌蚪找妈妈》在科学与技术类博物馆——北京自然博物馆的4D影院进行公演。该剧改编自国产经典水墨动画,由北京自然博物馆首届"戏剧表演培训班"平均年龄只有9岁的学员们进行演出,学员们通过科学讲解、人物扮演、剧情还原等方式为观众演绎了经典动画片《小蝌蚪找妈妈》中所蕴藏的科学知识,用科学表演的方式传播科学知识,达到了寓教于乐的效果。近几年,北京自然博物馆还编排了《科摩多岛疑案》《原来如此》《小白的故事》等原创科普剧面向公众,由戏剧表演班的学员们在馆内进行演

出，使自然科学的魅力和戏剧表演的艺术性能够被更多观众在博物馆剧场中体验。北京自然博物馆的博物馆剧场以科普剧为载体，传播科学思想，提升了观众科学素养与艺术素养，使观众在观看的过程中认识和理解相关的科学知识，从而达到传播科学知识和弘扬科学精神的目的。

在南京，去博物馆看戏已然成为市民们的主要休闲生活方式之一。南京博物院的非遗馆将动态的非遗表演与静态的非遗展陈相结合，运用"动态展"的表达方式，将戏曲文化原汁原味地呈现于观众眼前。南京博物院非遗馆划分为非遗综合展厅、民俗艺苑、小剧场等部分。老茶馆与小剧场作为"动态展"的主要展区，每年有 300 多场戏曲演出，每周都会上演不同的传统戏曲演出，受众覆盖面广泛。非遗展馆内上演的剧目既有世界级非遗昆曲《牡丹亭·游园》、国家级非遗京剧《霸王别姬》、越剧《孩儿巷的传说》等全国性大剧种，也有省级非遗锡剧《秋香送茶》、扬剧《孟母三迁》、淮海戏《钗钏记·讨钗》、徐州梆子戏《三断胭脂案》等江苏地方戏，还有平常难得一见的外省非遗剧种如婺剧、秦腔等，演出人员多为非遗传承人或剧团的专业戏曲演员。在老茶馆内，观众点上一份茶水套餐，可以尽情享受休闲娱乐时光，欣赏戏台上精彩的戏曲表演；在小剧场内，观众不仅可以欣赏非遗 3D 片《苏韵流芳》，还能观看各类非遗演出。南京博物院通过在馆内"搭戏台"的方式，赋予了戏曲新的生命力，不仅实现了宣教功能，更满足了观众精神领域的需求。

（二）开放式博物馆剧场

与封闭式博物馆剧场相比，开放式博物馆剧场赋予了演员、观众和展演空间更大的"自主权"，有利于戏剧与展览紧密结合，使观众身临其境。

以博物馆讲解与话剧艺术手法相结合的博物馆戏剧《1927·广州起义》于 2018 年在广东革命历史博物馆下辖的广州起义纪念馆进行公演。在呈现形式上，《1927·广州起义》突破了以往博物馆较为

单一、线性的参观模式,加入多元立体的话剧表演,使观众零距离地体验剧情,迅速沉浸到历史情境中。《1927·广州起义》以广州起义曾经发生的地点——广州公社为舞台,由纪念馆讲解员、专业话剧演员、高校大学生及观众共同参与完成。观众进入博物馆内便仿佛进入了一段"真实"的历史场景中,表演者身着20世纪20年代的民国服装,观众在博物馆讲解员及演员的引导下,随着演出人员穿梭在馆内的不同区域,与剧中人物进行互动,穿越时空的烟云与革命时代的先辈对话。例如,在《1927·广州起义》中,为解救革命志士,观众在演员的引导下,跟着剧中的工人、农民攻打堡垒。经过艰苦战斗,广州苏维埃政府终于成立。在欢呼的声浪中,观众与主演激情合唱起《国际歌》。现场场景鲜活逼真,还巧妙地加入重温入党誓词、佩戴广州起义标志红布带等互动环节,宛如回到当时,亲历波澜壮阔的广州起义。广州起义纪念馆的创新性尝试,不仅起到了红色文化宣传和教育的作用,而且使纪念馆展现了全新的活力与生机,吸引了大批受众的追随,演出场场爆满。

同样以博物馆展览与戏剧艺术结合的戏剧《美狄亚》于2018年4月在上海博物馆进行公演。这部戏剧以上海博物馆的大堂作为戏剧演出空间。上海博物馆将原本展览式的空间改造为一个戏剧演出空间,在上海博物馆展厅内,观众围坐在半圆形空间,舞台中央是两件主题为"典雅与狂欢"的文物。演员在文物周围表演,并将原本生活化的场景变成行为艺术的疆场。观展观众在短时间内被这种即时的表演产生代入感,随着剧情的推演,表演、互动也在展品周边进行,展品成为表演的一个背景、一个可有可无的道具、一个推进剧情发展的哑剧演员。作为一部经典戏剧艺术,为了使观众更好地通过零距离的表演实现经典话剧的传播推广,创作者以古希腊三大悲剧家之一欧里庇得斯的原著《美狄亚》为基础,尽可能还原故事并保留剧中的经典情节。但一味忠于原著,很容易照搬原著的叙事方法和叙事节奏,很难在有限的空间和有效的时间内完成故事的讲述。该剧在形

式上寻求与观众互动的突破口,有意识地让歌队和仆人等原剧中的
叙事者与在场观众互动交流。观众也融入现场,现场场景鲜活逼真,
随着演员情景化的表演,让观众对美狄亚"弑儿报仇"的情感感同身
受,这种情感共鸣的叙事在推动观众对故事本身认知和了解外,也在
一定程度上激发了现场观众对男女关系以及婚姻关系的思考(见图
3-5)。

图3-5　上海博物馆《美狄亚》展览与演出现场

博物馆剧场以戏剧艺术为载体,用跨界创新的方式,将博物馆静
态展与动态展有机结合,给观众们提供了一个全方位互动的参观模
式,以更加多元立体的呈现方式吸引观众,讲好博物馆的历史故事,
让观众近距离地感受到埋藏在时间里的历史记忆。

二、在美术馆中表演

传统观念中,受众所认知的在美术馆中的作品"展览"是静态的。
与剧场表演中的动态演出相比,静态展览经常会显得被动而枯燥,只
能通过观看和阅读的方式来获取信息。汉斯-蒂斯·雷曼在《后戏
剧剧场》中提到"展演"的概念时写道:"展演艺术和后戏剧剧场一样,
重要的是一种现场性(liveness),是具有挑衅性的人的存在,而不是

要扮演角色。"①随着时代的进步,传统美术馆单纯靠依赖单一展示功能,完全忽略观众感受的行业标准在市场面前显得心有余而力不足,跨界形式的新型美术馆开始涌现。当表演走出剧场,进入美术馆后,突破了传统的展陈方式,通过"在美术馆中表演"的形式,再现人类生活或者提供幻象的空间,将艺术家的观念直接点对点地传达给受众,让展览表演化、剧场化、体验化开始成为美术馆在激烈的市场竞争中安身立命的新突破口和时尚的风向标。近几年,无论是上海双年展的"理论剧院",还是明当代美术馆"为什么表演"的展演以及上海的外滩美术馆的"Live@RAM"项目,都是用戏剧的手法为原本静态的展览赋予动态的呼应与解读,可以说是后戏剧剧场在美术馆的拓展。

（一）双年展"理论剧院"

上海双年展是当代中国最重要的国际艺术展览之一,从 1996 年首届展览开始,迄今已 20 多年,并逐步具有国际影响力。除首届展览外,之后的所有展览都在上海当代艺术博物馆举办。2017 年,上海双年展关注到了剧场与当代艺术的关系,专门开设了一个特别的单元——"理论剧院"。在"理论剧院"中,观众所能看到的表演形式不仅仅只是舞台上单一化和体制化的戏剧形式,美术馆中的表演也许是一场编排过的歌剧,是一场充满哲学意味的对话,抑或是精心设计过的行为艺术。例如,理论剧院《泥洪灯下的哨兵》借《霓虹灯下的哨兵》这一经典作品的谐音,以歌剧的形式,呈现世界人民最鲜活的生活。《看不见的哲学》演出中,艺术家们将"每日劳动者的哲学写作"项目重新组合、拼接文本,转化为对话式的演出。演出中由三位演员交叉的中英语独白与对白呈现,使观众在风趣、幽默、荒诞的语言冲击中,感知平日"听不见的哲学"。《动动像之西游记 3.0》改变了观众以往对主流媒体的影像呈现方式。演出过程中,五个演员各自

①　汉斯-蒂斯·雷曼.后戏剧剧场[M].李亦男,译.北京:北京大学出版社,2010:5.

推动一个可以移动的木架，架上都有一部电视机，电视机中播放着西游记的不同版本以及不同片段，表演的主角就是这些电视机。它们的影像与移动在舞台空间上构成了一个叙事活动，重新演绎了《西游记》的故事，试图颠覆观众接收、理解影像的方式。

（二）明当代美术馆"为什么不表演"

2016 年，上海的明当代美术馆曾推出了为期两个月的"为什么不表演"展演项目。这个项目利用装置艺术、影像艺术和动态雕塑的交叉融合，为现场发生的表演活动提供了环境支撑和意义延展。对于表演在美术馆发生所存在的别样意义，明当代美术馆馆长、"为什么不表演"展演活动的策展人邱志杰所持的观点是："在剧场里见不到'物'的表演；科技在美术馆表演里起了很重要的作用；美术馆的观众和剧场里不能说话的观众是非常不同的，他们可以现场游走、互动、批判、反思；美术馆不是那种剧场单向灌输的模式，它可以组织起更广泛的社会互动。"[①]

在展演项目中，明当代美术馆所上演的表演艺术行为印证了邱志杰对表演发生在美术馆中的观点。在美术馆实物展陈中，美术馆的所有装置在动态中实现自己的"表演"，比如"会呼吸的书""会转动的旗帜"，实现了"物"的表演。通过影像展出的作品没有按照固定的单元划分展区。同一位艺术家的作品可能在墙上、天花板上、角落里同时展演。此次展览集中播放了约百个影像屏幕，就连药水袋里也会播放影像，科技感十足。在"为什么不表演"的现场表演中，艺术家们带来自己的现场项目进行展演，并与观众互动交流。如在 UFO 媒体实验室表演《安全距离》中，表演者将自己装进透明的球体内，让身体与外界保持相对隔离的状态。表演者可驾驭球体自由活动，身处在仿佛象征电子屏幕的透明体后，被无数追逐者观看、指点、记录、追

① 鲍文炜.作为馆长的邱志杰："为什么表演？"以对抗这个被简化的世界[EB/OL].（2016 - 09 - 21）[2020 - 05 - 04]. https://www.artnetnews.cn/art-world/zuoweiguan-changdeqiuzhijieweishenmebiaoyanyiduikangzhegebeijianhuadeshijieartnetzhuanding-44399.

踪、无处遁形。姚尚德创作的 Be My Guest 以表演讨论"观众"的定义与自主性,从社交礼仪的主客关系讨论演出者和观者在演出空间里的权力关系。表演现场,观众可以 2～3 位为一组,自愿加入表演中。然而,所有的表演内容却是无法预计的,根据观众的反应,演出者会按照既定框架进行调整,与观众进行互动。奥利弗·赫尔宁的作品《行动区域:叙事》是一个由日常表演、即兴雕塑及志愿群体通过现场互动和即时创作组成的表演体系。展演过程中,强调作品里的互动、未经加工的材料和创造性过程。

让表演走出剧场进入美术馆的确是一个"跨界"的行为,但在美术馆中表演,存在着大量的可能性,传统的美术馆展览方式正朝着"动态化"和"体验化"发展,不断地突破"物"的静态展示枷锁。新型美术馆中参展的艺术家们利用多媒体的技术手段,以表演和观众互动的形式,一方面传达了作品的精神理念和创作目的,另一方面丰富了受众的多元审美和体验需求,满足了受众的猎奇心理和对美术馆艺术创作的期待。

综上所述,戏剧跨界的艺术形式将戏剧从传统的框架中解放出来,当戏剧与其他艺术展现手法相碰撞时,便形成了新的艺术形式和场域意义。在展览与戏剧中,静态展览与动态表演的有机结合给观众们提供了一个全方位互动的参观模式。

第五节　讲好中国故事:对外传播视域下的"音乐现场"

"讲好中国故事"在宏观层面上是一个如何增强文化软实力、塑造国家形象、推进中国文化对外传播能力建设的战略性问题,同时也是一个社会各界人士如何 结合中国传统文化来推动文化创新与国际交流的技术性问题。针对我国的文艺创 作者和各类表演艺术院团而言,则是如何打造一个既结合当代中国传统文化特色,同时又

能真正获得国外观众认同艺术表现形式的问题。目前,我国不少艺术院团都在积极寻找结合自身特色、能够"讲好中国故事"的艺术范式,国际文化交流也日益频繁。因此,在"讲好中国故事"的对外传播战略背景下对当代剧场中出现的新作品和新形式进行研究,对深化当代剧场对外传播具有借鉴意义。

在新闻传播和文化交流领域中,"对外传播"(international communication)是一个为官方和从业人员所常用的词语,但是其概念在学界一直较为模糊。学者王帆指出"对外传播"在学界中存在着传播要素难以概括、概念不够清晰、在学界中缺乏一定的共识等问题①。如果将"对外传播"等同于"对外宣传",则放大了宣传的政治意涵,有传播宣传化的嫌疑、而若将"对外传播"等同于"国际传播",则无意中忽略了"对外传播"蕴含的自上而下的政策与战略和国家现实发展需要。另一方面,程曼丽对中国对外传播40年的发展进行总结,指出对外传播领域的变化包括传播主体、传播内容的多元化、国外受众群体的扩大、传播媒介的多样化和复杂化等,所以已经很难再从传播要素对"对外传播"进行学理上的界定。② 因而本节所涉及"对外传播"概念不会过多地在传播要素上进行限定,而是侧重以传播目的来定义"对外传播",即为了让世界各国各地区的受众了解中国的传播行为都可以被称作"对外传播",因而也包括艺术演出、巡演之类的文化交流活动。

国家层面的战略规划在我国对外传播的过程中起着至关重要的作用。政府作为我国文化对外传播过程中起领导作用的传播主体,对文化走出去的发展形势有着最为宏观、全面、准确的论断,因而能够在战略层面对艺术作品的创作策划、演出推广、对外交流等领域进行规划与指导。另一方面,目前我国对各类大中型剧院和各类优秀作品都提供了不同渠道,支持他们创作"讲好中国故事"并适合对外

① 朱鸿军,蒲晓,彭姝洁.中国对外传播40年回顾[J].对外传播,2018(12):3.
② 程曼丽.国际传播主体探析[J].中国传媒报告,2005(4):83-85.

传播的剧目,并鼓励他们在国际国内巡回演出。如,国家艺术基金设有传播交流推广资助项目。以 2019 年为例,共资助 166 个项目,其中 56 个项目为巡演类项目,占比近三分之一。资助项目中,以戏剧(话剧、戏曲、音乐剧、舞剧等)为主,这些剧目大多为主流戏剧,在第一章中已经进行过较为详细的阐述(见附录五)。除此而外,一些地方政府文化主管部门或地方艺术节会有意识地资助一些剧目创作,尤其是综合了不同艺术样式的创新作品。本节,我们将介绍上海在形式和内容上都呈现出时尚与创新的剧场演出,并重点以上海民族乐团创作并首演的"音乐现场"《共同家园》来进行分析。研究认为,《共同家园》以中国外交理念(同时也能够代表中国在国际上的价值观)为内容,创新性地融合多种艺术元素为表现形式的创作模式是当代中国剧场在对外传播视域下的具有代表性的一种类型,对我国文化对外传播具有借鉴意义。

一、创新创作主题,讲好中国故事

根据文化分层理论,文化的层次从下到上主要可以分为物质层面文化、制度 行为层面文化、精神层面文化,其中包含价值观念、思维方式、宗教信仰、哲学 思想等价值层面的精神文化占据着文化的最高层次。学者潘荣成指出,过往我国 文化对外传播的内容层次偏低,进行"走出去"文化交流的演出与作品一般都是 物质层面的文化,例如武术、戏曲表演等,而反映中国人的价值观念等价值层面的高层文化则显得匮乏。[①] 文化对外传播流于器物和行为文化层面,也间接导致国外受众对当代中国的理解不够全面。总的来看,当前我国有组织的剧场演出对外文化交流历史不长,且国内主要艺术团体并不将对外文化交流作为院团的主要使命,每年出国演出的数量不多、质量不高。例如在有些剧团的海外巡演中,将经济效益置于社

① 潘荣成.中国文化对外传播面临的问题及其对策——基于文化层次性的研究[J].理论月刊,2018(5):167‐173.

会效益之上，打着"文化交流"的名义，前往国际知名演出场所进行"镀金"式的演出活动。① 广泛流行的"镀金式"演出只是通过国外知名演出场所来增加自身的名气，实际上无助于甚至有损于中国文化软实力的提升，也间接损害了中国文化的国际影响力和竞争力。② 可见，文化对外传播的内容并不仅仅停留在文化符号层面，而应触及文化符号背后所蕴含的中国人的价值观等精神文化，也就是所谓的"文化内核"。

我国文化艺术在对外传播中遇到的另一个问题是传统文化缺乏现代化的表达。学者马骁毅认为，由于社会巨变导致了传统文化与现代话语体系之间的割裂，目前传统文化急需被赋予新的时代内涵和现代化的表达形式。研究认为，传统文化的当代化表达不仅有助于建构一个更为全面客观的国家形象，也有助于帮助国外观众更好地理解中国的变化，从而增强我国文化在国际上的影响力。

在这样的背景下，党和国家领导人提出了"讲好中国故事"的文化对外传播战略。2014 年 10 月，习近平在文艺工作座谈会上指出："文艺工作者要讲好中国故事……让外国民众通过欣赏中国作家艺术家的作品来深化对中国的认识、增进对中国的了解。"③2016 年 11 月，习近平在中国文联第十次全国代表大会、中国作协第九次全国代表大会上呼吁文艺工作者"创造出丰富多样的中国故事……为世界贡献特殊的声响和色彩、展现特殊的诗情和意境"④。

研究认为，针对传播内容文化层次低、缺乏当代表达的现象，"讲好中国故事"战略解决了文化对外传播中"传播什么"的问题。从传播内容上看，"讲好中国故事"包括民族复兴故事、中国道路故事、中华文化故事、文明交融故事、人民友好故事、国家交往故事、和平发展

① 陈原."镀金"之风为何依然盛行[N].人民日报，2013－10－10(17).
② 马骁毅.传统文化当代发展的困境及应对[N].中国教育报，2017－06－01(005).
③ 十八大以来重要文献选编[M].北京：中央文献出版社，2016；128.
④ 习近平在中国文联十大、中国作协九大开幕式上的讲话[N].人民日报，2016－11－30(01).

故事、全球化故事等,体现出了很强的时代特征。另一方面,"讲好中国故事"要求文艺工作者在创作时注重展现传统文化中的精神与价值观念,则是强调文化对外传播中应注意价值观,即文化内核的传播取代仅有文化符号的传播。[①]

二、创新对外话语表达,服务对外传播

对外传播是一种跨文化传播,因为各民族思维模式和价值体系的差异,文化冲突(culture conflict)的现象常常发生。由于我国文化对外传播很长一段时间内都是由政府主导的"宣传"行为,常常强调文化对外传播的意识形态属性而忽略了文化作为商品的属性,没有对具体国家受众审美需求、价值观进行细致的了解,也缺乏对国际热点议题的呈现和表达。

《中共中央关于全面深化改革若干重大问题的决定》指出,要"加强国际传播能力和对外话语体系建设,推动中华文化走向世界"。对外话语的创新致力于解决我国过往对外传播忽视受众文化差异从而导致传播效果不佳的问题,是文化"走出去"的重要保障。正如习近平主席所强调的:"要创新对外话语表达方式,研究国外不同受众的特点,采用融通中外的概念、范畴、表述,把我们想讲的和国外受众想听的结合起来。"[②]在对外宣传等新闻传播领域,对外话语体系建设主要解决的是国际传播形势"西强我弱"之下介绍中国发展的问题,而在文化对外传播领域则主要是找到一种既能适应世界文化交流和传播的普遍规律,又能展示和体现中华文化丰富内容和独特魅力的艺术表现形式。综上所述,从受众的角度出发,找到中外文化的共同点,围绕共同点来进行传播,在本质上是创新对外传播话语的关键,解决的是文化"怎么传播"的问题。

① 张福海.坚持讲好中国故事,传播好中国声音[J].求是,2018,21(1):13-14.
② 中共中央宣传部.习近平总书记系列重要讲话读本[M].北京:人民出版社,2014:210.

（一）立足自身传统特点,反思西方创作手法

近年来,采风和调研工作在当代中国文艺院团创作中得到了充分的重视。2015年上海民族乐团开展了结合音乐采风进行创作的大型计划,带领演奏员、作曲家前往云南、新疆、西藏等地进行实地采风。采风活动的广泛开展意味着艺术创作对于文化传统的重新发掘,而采风过程中整理发掘的大量民间音乐素材得以在作品中反映,而最终的结果是文艺作品的民族性更加鲜明浓厚,价值立意也更为深远。在对西藏地区的民乐生态进行考察之后,上海民族乐团在其西藏主题音乐会《天域神韵》创作中吸纳了藏族人民生活中的仪式音乐和传统的藏族酒歌元素,而在子作品《雪山上飞翔的鹰》中巧妙地运用双竹笛搭配管弦乐队,优柔和壮美的两支竹笛交织在一起,呈现了雄鹰飞过圣洁之山的景象,反映了藏族文化中对神山的敬仰之情。

重新发掘文化传统的过程也从侧面反映了对民族音乐发展过程中全盘西方化的反思,不少乐团重新探索了更适合中国传统审美意境、更契合民族乐器物理特性的表现形式。自中华人民共和国成立以来,在"洋为中用"的指导下,我国的民族管弦乐团曾系统地借鉴了西方交响乐的和声与旋律创作技法并沿用至今。然而近几年来一些大型民族乐团却逐渐改变过往的作品组织形式,进行了一些更贴合中国传统审美的小、精编制的创作尝试,以从独奏到多组小编制乐器轮流表演,最后以管弦乐队齐奏为结尾的表现形式受到关注;配器上不再简单套用,而更加关注不同乐器组合之间的相似特性,力求通过和声与响度上的平衡去呈现旋律之美。上海民族乐团团长罗小慈在谈到新疆乐器与汉族乐器融合时表明了类似的观点:"(现在的)民歌改编……要重新编创,仔细琢磨维吾尔族乐器与汉族乐器的特色。"①

① 廖阳.上海与新疆民乐团上演"双城协奏":我们新疆好地方[EB/OL].(2015－10－11)[2021－06－12].https://www.thepaper.cn/newsDetail_forward_1383819.

（二）积极整合外交理念

近年来具有当代国际视野或是整合我国外交理念的民乐作品层出不穷。根据国家艺术基金官方网站的数据，2014—2017年，"一带一路"成为国家艺术基金最为侧重资助的主题项目，资助资金总额超过1.1亿元，累计资助超90项。其中舞台艺术创作资助项目22项，传播交流推广资助项目37项，累计占比超6成。在主题内容上最为突出的是"丝绸之路"。直接描绘、或通过历史人物表现丝路之美的剧目创作接连涌现，如中央民族乐团的《玄奘西行》(2017)，以中国文化中颇具传奇色彩的玄奘西行故事串联整台演出，展现了丝绸之路沿线各地的风土人情和多样文化；广西演艺集团的《海上丝路》(2016)不仅融入本省的民乐传统文化，还融入了"一带一路"合作伙伴各具特色的民族音乐，以交响组曲的形式呈现海上丝绸之路的文化特色。

（三）结合舞台技术，创新表现形式

近年来，得益于舞台技术的发展，民乐创作愈发关注一部作品的视觉呈现与叙事能力，在主题表达上出现了不少新形式，有的是通过引入新技术，也有的通过改进、融合现有表现形式进行二次创新。例如中央民族乐团首创的"大型民族乐剧"系列，是近几年来民族乐团首次较为大型、完整的舞台创新作品系列。该系列中《印象国乐》(2013)与《又见国乐》(2015)这两部作品结合雕塑、纱幔等空间艺术，并通过赋予演奏员以一定的角色，既演奏乐器，又通过台词、肢体语言等丰富了故事性，极大探索了民乐表现形式的边界。通过故事情节和视觉元素的植入，此类作品在易接受度和通俗性上都达到了新的高度，体现了院团对于加深对外文化交流、开拓年轻市场、结合受众喜好的创作宗旨。但从严肃音乐欣赏的角度出发，创新艺术表现形式对艺术价值的影响还有待进一步检验。

三、"人类命运共同体"主题下的"音乐现场"叙事

上海民族乐团是中国第一支现代编制民族乐团，是经费预算由国家财政全额拨款的事业单位。近年来，乐团确立了"民族音乐、当代气质、国际表达"的创作方向，不断推出新作，积极展示民乐文化、中国价值。也正是在民乐与乐团创作转型的背景下，上海民族乐团推出了"音乐现场"这一全新的音乐演出形式，融合了音乐会、戏剧、多媒体等形式于一体的创新剧场。迄今为止，该乐团已经创作并首演了四部"音乐现场"（Music Scene）剧场作品，按照时间顺序分别是《海上生民乐》（2016）、《冬日彩虹》（2016）、《栀子花开了》（2017）以及《共同家园》（2018）。作为上海民族乐团"音乐现场"系列的第四部作品，《共同家园》在规模、编制、作品主题都上升到了全新的高度，可以看作是"音乐现场"系列制作中较为成熟的代表性作品。

《共同家园》于2018年11月5日亮相第二十届中国上海国际艺术节，并于上海大剧院进行了世界首演。作为上海市重大文艺创作基金资助项目和上海民族乐团重点原创剧目，《共同家园》在表现形式上将海派民乐与世界音乐相融合，并通过舞台技术等创新手段展现人类历史变迁和文明的发展交融，以此表达中国政府"构建人类命运共同体"的呼吁。

（一）篇章结构中的叙事

分乐章的运用对于大型音乐作品来说并不陌生，在西方交响音乐的语境下，作曲家一般也会选择多乐章结构来构思创作整部作品。一般而言，西方交响音乐的乐章之间在结构上彼此相互联系，乐思和音乐主题在全曲不同位置的不断出现，体现了叙事上的严密性和有序性；然而《共同家园》的篇章结构展现了截然不同的叙事路径：章与章之间不是靠音乐主题的发展与结束来划分的，而是依靠表达内容上的不同来划分，因而和西方交响乐常用的数字标题不同，《共同家园》的每个"篇章"都有独立的文字标题和所对应的叙事主题，体现出

很强的叙事性。与西方交响乐相反,《共同家园》在结构上相对独立,内容上却联系紧密,有明晰的叙事线索,四个篇章在功能上契合了中国传统的"起承转合"叙事习惯;在内容上,首章《万物之源》以风、水、火的视角展现地球生命原初的悸动;次章《文明之光》继而穿越时空,回顾世界文明发源地的艺术特征;第三章《和合相谐》接着探索了世界不同民族音乐的交流与碰撞;终章《共同家园》用《风与鸟的密语》与《家园》两个管弦乐团编制的子作品寓意现代社会与自然万物之间的平衡与融合,为整台演出画上句号。

不仅如此,这种内容上的延续性,由叙事旁白加以强化。《共同家园》中的旁白以全知的视角,于各篇章与子节目之前通过舞台周围的立体声音箱播放。研究发现,这些旁白的内容体现出很强的概括性:由篇章旁白引出篇章主题,而子节目旁白则侧重介绍该子节目里所涉及到的乐器,以下举两个例子加以详细说明。

如第三篇章《和合相谐》一开始的旁白(节选)念道:"不同的文明编织成一幅色彩瑰丽的画卷,你中有我、我中有你、美美与共、和合相谐。"这段旁白交代了该篇章的主题;而第三篇章第二个子作品《踏浪》的旁白则念道:"琵琶和西班牙吉他,这是一场超越语言的对话。这样的对话仿佛从数千年前的海上丝绸之路承延至今,续写踏浪前行的篇章。"这段子节目旁白强调了该子节目所用到的乐器。

研究发现,"四篇章+旁白"的叙事结构已经较为成熟地被上海民族乐团所完善和运用,是"音乐现场"系列作品的一个特点。如在早《共同家园》两年首演的《海上生民乐》中,创作团队采用了《风》《雅》《颂》《和》的四篇章结构构思全作,分别表达了"古风自然""雅韵天成""千古之爱""乐和天下"的主题。值得一提的是,由于叙事结构的宏大,加上多媒体、多艺术形式的融入和不断切换,篇章之间需要不断进行演奏人员的更换和舞台场景的重新布置,"音乐现场"中对旁白的运用不仅帮助叙事更好地进行展开,也为舞台布景更换提供了必要的时间,可谓一举两得。

（二）多媒体展现叙事环境

《共同家园》叙事结构中另一个增强音乐叙事能力的手段是舞台美术与多媒体技术。由于《共同家园》叙事时空的不断转换，因而交代"故事"所发生的空间环境的任务由舞台美术和多媒体完成。如第二章《文明之光》中第一个子作品《传奇》这一片段，在首章结束时的空白舞台之后，首先由叙事旁白交代了故事主题："从遥远的埃及，到古老的巴比伦，这动人的音乐仿佛流动的风，时空流转，风还在舞动，传奇还在继续……"随后舞台大幕拉开，子作品《传奇》的13名演奏员就位奏响音乐。同时，多功能舞台的LED大屏幕和悬于舞台正上方的四块冰屏一同亮起，投射出古埃及文明的代表性物件，并随着音乐的进行而不断切换（见图3-6a）；相似地，第三篇章子作品《相遇》中，在叙事旁白"俄罗斯的三角琴，不同色彩的音乐交相辉映……"之后，屏幕上出现了莫斯科经典的克里姆林宫和红场背景（见图3-6b）。然而，虽然大部分子作品都利用了大屏幕交代出叙事空间，但仍有小部分作品没有使用。例如当舞台上有其他视觉类艺术元素出现时，此时大屏幕如果提供更多信息会对观众造成视觉干扰，因此在这类型的作品中，大屏幕上呈现的内容并没有包含过多信息，而是采用了一般的视觉特效，一方面延续整体舞美的连贯性，另一方面也是为了避免视觉呈现上的"喧宾夺主"。如第三篇章《踏浪》这个子作品使用了弗拉明戈舞蹈这一依赖视觉感知的艺术形式，此时大屏幕没有如之前的作品一样交代空间，而是使用了在视觉上烘托舞蹈的视觉特效，使得视觉效果更为平衡（见图3-6c）。

（a）　　　　　　　　　　（b）

（c）

图 3-6 "音乐现场"《共同家园》演出图

然而，一种新媒介的引入必然将影响音乐这种主要的传播媒介，叙事旁白、多媒体与音乐这种主要媒介的关系应该从辩证的角度加以分析。尽管旁白和多媒体作为一种叙事的补充使得作品主题的传达变得通俗易懂，甚至可以说提供了唯一的解读，继而在某种程度上剥夺了音乐意义阐释的多重可能性，一种音乐的模糊美（ambiguity）被剥离。音乐不再是观众唯一关注的主角，而在意义的传达上成了从属的"配角"，因为当语言、文字已经交代了一切，又有什么留给音乐来抒发呢？音乐的审美特性在于音乐的不确定性和可变性，在音乐的行进中，观众凭借自己的经验和文化背景进行个人解读。《共同家园》通过叙事旁白为音乐进行"权威的解读"，无疑也在某种程度上瓦解了观众主观想要对音乐进行更深层次分析、理解的动力。

（三）"融合"表现"人类命运共同体"主题

媒介融合的引入，是《共同家园》构建主题的第二条路径。而同时"融合"也是"音乐现场"《共同家园》中的关键概念，作品寓意通过不同音乐的"融合"实现"对话"，并在"对话"中体现合作，最后展现"人类命运共同体"在文化观上关于尊重文化多样性与坚持文明互鉴的阐释。可以说，"融合"在这部作品中体现的是"构建人类命运共同体"的过程，而这个过程应当是和谐平等的，这样才能呼应"人类命运共同体"中关于世界发展的愿景。

《共同家园》中的融合是多种多样的。从整台演出来看,有其他
艺术元素(舞蹈、器乐、人声、电子音乐、多媒体技术)与民族音乐的融
合;单纯考虑音乐的配器和作曲,还有世界民族乐器的融合,世界民
族音乐作曲风格的融合以及器乐演奏形式(独奏、重奏、合奏)的融
合。融合的程度也很深,整场演出共计使用了69件民族乐器,涉及
109位演奏家,其中包括13位特邀嘉宾和1个特邀艺术团体。具体
在各作品中出现的组合可以参考如下(见表3-1):

表 3-1　《共同家园》各子作品概况

篇章	子作品	作曲类型	配器	其他形式
首章《万物之源》	《风吟》	独奏	竹笛	无
	《水行》	重奏、伴奏	尺八、手碟、打击乐	无
	《火舞》	重奏	非洲笛、打击乐	无
二章《文明之光》	《传奇》	独奏、重奏、伴奏	中阮、笙、竹笛、二胡、高胡、中胡、琵琶、大阮、大提琴、低音提琴、打击乐等	无
	《天籁》	重奏	琵琶、塔布拉鼓、大阮、低音提琴	无
	《欢舞》	独奏、重奏	笙、二胡、爱尔兰锡笛、竹笛	无
	《国风》	领唱、合唱	无	合唱团
三章《和合相谐》	《奔腾》	重奏、领唱	马头琴、二胡、打击乐、吉他、低音提琴	呼麦、长调演唱、电声
	《踏浪》	重奏	琵琶、吉他	弗拉明戈舞蹈
	《相遇》	重奏	三角琴、阮族乐器	无
	《超越》	重奏	唢呐、爵士鼓、贝斯、键盘、吉他	电音 DJ

（续表）

篇章	子作品	作曲类型	配器	其他形式
四章《共同家园》	《风与鸟的密语》	管弦乐队合奏	管弦乐团编制中所有乐器	手机、灯光与拟音
	《家园》	管弦乐队合奏	管弦乐团编制中所有乐器	无

第一，世界民族乐器的融合。坚持对话协商是推动构建"人类命运共同体"的重要途径。要想在音乐作品中实现"对话"，首先需要赋予音乐的发声者即乐器以特定人格，将其拟人化，以此模拟对话的传播主体。音乐叙事学学者科恩以"器乐人格"（instrumental persona）来描述这种音乐中具有叙事、对话动机的行为。科恩在《作曲家的人格声音》一书中指出，器乐人格被广泛地运用于非语词性（例如歌剧）的音乐作品中，代表具有人物特征的行为者，例如一种乐器可以代表一个叙事主体。[①] 在《共同家园》中，乐器的人格表现为国籍或民族，或者是具有某种特征的人物：作品中融合的丰富的世界民族乐器被比作一个个不同民族的个体成员，他们被安排处在同一个空间，互相"对话"，互相"合作"。例如《踏浪》中吉他（西班牙）与琵琶（中国）的对话，《相遇》中三角琴（俄罗斯）与阮族乐器（中国）的对话，《超越》中唢呐（传统）与电音（现代）的对话。这种隐喻充分调动了"音乐是人类共同的语言"的特性，使主题表达自然而富有活力。而由各民族的艺术家所演奏的民族乐器更是强化了这种人格，演出中世界民族乐器的演奏员大部分来自乐器原产国，进一步强化了这一印象。值得注意的是，在民族乐器的选择上，创作团队并没有选择家喻户晓的西方乐器（如钢琴、小提琴等），而是选择了马头琴、非洲笛、三角琴（俄

① 　Cone E T. The Composer's Voice[M]. Berkeley：University of California Press，1974：24.

罗斯)、琵琶、吉他(西班牙)、唢呐、亚美尼亚管(土耳其)等这些和"丝绸之路"以及"一带一路"合作伙伴有着密切联系的乐器。① 研究认为,这种搭配很自然地将民族乐器的合作与"一带一路"沿线国家的合作联想起来,因而使得"人类命运共同体"的政治与文化理念愈发清晰:即构建一个文化交流与区域协作紧密的未来。

第二,作曲形式的融合。对话要想达到"人类命运共同体"中所倡导的文化平等、互相尊重、互相借鉴的状态,也需要在作曲上体现"合作"和"和谐"。在《共同家园》里,"对话"通过重奏的形式展现,乐曲旋律多为大调,采用明快简洁的编曲;在作曲上不仅有全新编曲,也有改编的经典民族音乐,在乐器的选择上没有一味地混搭,而是充分考虑乐器特性,选取在演奏方式、响度上具有相似特性的乐器。如《相遇》中阮族乐器和俄罗斯三角琴的合作,这两种乐器均为弹拨乐器,在表现手法和演奏技巧上具有相似性;而演奏曲目则取材于俄罗斯经典民歌《莫斯科郊外的晚上》与《卡琳卡》,加深了乐曲的民族性。经过改编,脍炙人口的俄罗斯民歌旋律由两种乐器共同演奏,彼此"对话",喻示了"和合相谐"的篇章主题。此外,器乐人格还得到了来自其他艺术形式的强化:在子作品《踏浪》中,琵琶和吉他的对话由源于西班牙民间的弗拉明戈舞蹈表演所强化,诸如此类视觉元素的调用同样增强了音乐的艺术感染力。总的来看,《共同家园》塑造了一个富有生机、科技创新导向、积极进取的中国国家人格化形象,也成功展现了我国当代民乐创作的无限可能。

第三,多媒体技术的融合。本场演出的音乐在形式和内容上具有创新性,先锋前卫的时尚感破除了年轻观众群体对民乐的刻板印象。首先是演奏乐器的创新,如子作品《水行》中发明于 21 世纪初的手碟,子作品《超越》中的电音 DJ,以及末章子作品《风与鸟的密语》中乐队演奏员全体举起智能手机播放的提前录制的鸟鸣声。这些音

① 琵琶、唢呐均经丝绸之路传入我国。

乐元素的融入立足多媒体技术,形式新颖又兼具科技感,极大地拓宽了民族音乐的表现力。除此之外,在舞台视觉呈现上,《共同家园》打破了过往民乐演出的传统表现手法,引入了音流交互装置、音流学、生成艺术等多种多媒体设备,运用可视化技术对音乐进行实时的视觉投射,增强了音画交互的体验,因而是十分具有先锋性的尝试,也塑造了一个理想的当代中国国家形象:创新、开放、包容。

第四章
作为体验的时尚:剧场空间与美好生活

从 1999 年美国经济学家 B.约瑟夫・派恩(B. Joseph PineⅡ)和詹姆斯・H.吉尔摩(James H. Gilmore)出版了《体验经济》一书起,体验经济就成为现代商业中的一个热点。与传统商业传播过程不同,品牌传播者从受众期待的情境出发,依靠感官体验创造观念认同,从而为产品增值。

戏剧,从来离不开体验。在传统的剧场,人们购买门票后和亲朋好友在都市的一个密闭空间内,花两个小时共同体验一段喜怒哀乐的人生故事。作为数千年来的文化娱乐方式,不论在西方还是东方,这种单纯的体验一直没有大规模的变化。西方现代剧场对传统戏剧的反叛,诸如第四堵墙的打破导致观演关系的改变,也没有从根本上改变这种体验的过程。

随着电影电视蓬勃发展进入大众文化娱乐的视野,从 20 世纪末期开始,戏剧从业者和剧院经营者意识到原本单一的剧场体验已经不足以吸引受到现代娱乐文化影响的受众走入剧场;也不足以承载公共文化服务需求与应对大型商业制作的成本压力了。当代剧场向时尚靠拢的过程,其实也是各类剧场实践持续不断强化差异性、感官性、延伸性、参与性的过程,而这也正是体验经济的主要特征。

本章我们将从当代中国剧场围绕体验进行的实践展开探讨:原

生态剧场通过将民族文化和本土文化元素的现代性处理或辅之以实景表演,营造出其他艺术样式无法比拟的感官享受;沉浸式戏剧通过时空的模拟并活跃观众参与的路径营造出前所未有的戏剧真实性与观众参与感;通过将戏剧演出、剧场设计与旅游地标的结合推陈出新的戏剧节,延展了剧场作为商业品牌的价值;通过把传统戏剧文化与群众艺术相结合的公共文化服务的创新,实现了剧场的服务性;通过将城市剧场与城市建筑、城市生活、城市文化的全面融入,实现了剧场体验作为城市体验的组成。

　　从古至今,人们一直在探讨戏剧是什么。经过现代戏剧和后现代戏剧的洗涤,当代剧场的面孔呈现出前所未有的多样性和多元化。提供时尚体验,是当代剧场的重要功能。美国社会哲学家刘易斯·芒福德(Lewis Mumford)曾说:"城市是一座舞台,其上演的每台戏剧,都具有最高程度的思想光辉、明确的目的和爱的色彩。"①而我们的剧场,正是这五彩斑斓又矛盾突出的城市生活的最集中缩影,囊括了社会生活中艺术、政治、教育、商业的各个方面,而时尚不啻为一种创造性的表达方式,更是这拥有着两千多年历史的古老艺术在当下的一种昂扬姿态。

第一节　原生态戏剧:实景、民俗与剧场空间

　　如今,当人们去一个著名旅游景点,都可能会看到这个景点的标志性演出,且成为景点旅游的名片。在云南丽江,《印象丽江》倚靠皑皑雪山为壮阔的背景,由当地居民扮演的角色饮酒骑马,在辽远的空间中歌舞作乐;在江西井冈山,《井冈山》也以山水为背景,再现了革命岁月的宏大场面和镰刀、斧头、红米饭等历史记忆。人们将这一类

① 刘易斯·芒福德,宋俊岭.城市发展史——起源、演变和前景[M].倪文彦,译.北京:中国建筑工业出版社,2005:586.

型的剧场称之为"实景演出"，顾名思义是在室外自然的真实风景中展现当地风土人情。除了张艺谋、王潮歌、梅帅元、黄巧灵等为代表的高度商业化的实景演出团队的印象系列作品，冯小刚、陈凯歌等电影导演也创作过实景演出，甚至普通老百姓也开始在自己的家乡自发组织实景演出，如以陕北农耕文化为创作主题的实景演出《高高山上一头牛》就是以赤牛坬村的室外山水为舞台，由当地村民自编自导自演完成。

　　实景演出受制于外部环境，对地理环境、天气状况都有较高要求，也因此导致制作成本偏高，收回成本的难度加大。于是，有创作者尝试将剧场搬回室内，以原汁原味的民族元素的现代化创作来吸引观众。最有代表性的当属舞蹈家杨丽萍的《云南映象》。舞蹈家杨丽萍通过整整一年在云南民间的采风，捕捉民族舞蹈中的精华，强调整个演出的原汁原味：服装、道具都来自民间，唱腔和舞蹈虽有编排但不刻意雕琢；在现代舞台美术的配合下将云南民族风情展现出来。这种类型的创作接近于传统舞台演出，但它在内容上也强调原生态，在戏剧营销和传播过程中也有浓厚的商业属性。与实景演出品牌化一样，《云南映象》也成为了云南旅游文化推广的重要品牌。

　　第三类剧场介于实景演出和原生态戏剧之间，依靠在室内为本土化题材打造的独特演出空间，通过原生态戏剧的演出来提供特殊的观赏体验。具有代表性的作品是《又见平遥》。制作团队为剧目建造了一个迷宫一般的剧场，剧场内是不同形态的主题空间，观众并没有固定座位，而是在一个半小时的演出过程中通过在不同主题空间穿梭去体验清朝末期的平遥古城的风情。与实景演出相比，这一类型的演出不受外部环境影响，在室内演出过程中可以更方便使用舞台美术手段，创造出更为壮观的视觉。王潮歌的"又见"系列，如今在全国多个旅游景点都按照这一模式在演出：在敦煌莫高窟兴建的又见敦煌剧场中常年上演着《又见敦煌》，在山西五台山风铃宫剧场常年上演着以佛教为主题的《又见五台山》。

我们将这三类有相似风格却在形式上有所差异的剧场统称为原生态剧场,虽然各有侧重,但都通过空间、欣赏、参与实现了民族元素和本土元素在现代剧场中的高度融合并实现了商业化传播。原生态剧场与美国戏剧家理查德·谢克纳(Richard Schechner)所提出的环境戏剧有很多相似性,如打破剧场表演空间与观赏空间的界限;剧场活动不仅是演员和观众的交流,参与构建剧场的其他元素如环境、声音等都可以纳入到剧场活动中来;弱化甚至取消文学性剧本在演出中的功能,戏剧性情节不是最终目标。但是,环境戏剧的概念不能概括我们所谈论的三类戏剧的另外两大特征,其一是创作内容以本土化、民族性、原生态为核心,是对当地文化、艺术、历史、思想的挖掘;其二是演出在创作、营销和传播的环节中倚重商业性,也尽可能做到了在艺术和商业之间谋求平衡。因此,我们的讨论不是基于环境戏剧的理论框架而展开,而是基于这三种类型的特殊性而展开的。

一、观念:原生态的现代价值

"原生态"一词,来源于生态学科中的"生态概念",至今成为一个新生的文化名词而广泛流传。当然,用原生态一词去界定某种艺术样式并未得到学术界的广泛认同。实际上本文所说的原生态不是一个学术概念,而是一种创作倾向。

杨丽萍认为"原生态"不是指原始的,而是原本的。作为出生在大理的白族人,杨丽萍深受云南淳朴的民风感染,对原生态艺术抱有崇敬之心。她担心民族古老文化和舞蹈艺术淹没在历史洪流之中。作为艺术从业者,有责任和义务去保护和传承民族文化传统。杨丽萍认为,原生态其实就是发生在身边的点点滴滴,它是一种生活方式。尊重原生态就是尊重生命和自然。[1] 在少数民族地区,打着原生态旗号创作的民俗风情演出不在少数。以九寨沟为例,《九寨千古

① 杨丽萍:用舞蹈描绘"中国式美丽"[EB/OL].(2011-03-22)[2022-04-25]. https://www.chinanews.com.cn/cul/2011/03-22/2922903.shtml.

情》就用藏族和羌族特色的歌舞再现文成公主汉藏和亲的历史故事。另一台以藏族文化为特色的原生态歌舞表演叫作《藏谜》，用藏区不同的音乐舞蹈元素讲述了一位藏族阿妈在朝圣路上的见闻，贯穿起一幅波澜壮阔的藏族文化的风情画卷。除了这些大型演出外，九寨沟众多大型宾馆都会推出以民俗风情为主题的文艺表演或篝火晚会，如《印象九寨（原高原红）藏羌歌舞晚会》《藏王宴舞》《九寨羽毛情》《情归九寨》等。

然而，并不是所有的原生态演出都达到了较高的艺术水准。有的演出中，原生态只是一个幌子，不过是廉价展示一些民族文化的简单符号。像杨丽萍在商业和艺术之间找到平衡点的作品并不多。因此，理解原生态并用现代艺术视角去重新诠释原生态就显得格外重要。艺术创作者能否找到适合这部作品的当代视角，关系着能否帮助原生态文化与现代观众之间建立起沟通的桥梁。

（一）对原生态文化的创新传承

近年来，随着对非物质文化遗产保护与传承的重视，在国务院出台的《关于加强文化遗产保护的通知》的推动下，我国已基本建成了"国家＋省＋市＋县"的四级保护体系。通过搜集、整理、重新编排，将非物质文化遗产进行表演展示，是非物质文化遗产保护与传承的方式之一，每年各级各类政府和组织都会举办各类集中展演活动。如2019年，在山东济南举办了由文化和旅游部非遗司主办的全国非遗曲艺周。在一周时间内，131个曲艺项目和492位传承人云集在三个专业剧场内展示其作品。与此同时，为配合国家形象传播和文化旅游事业推广的战略，也会有非物质文化遗产项目走出国门，集中向国外公众进行表演展示。以上形式是在政府主管部门的牵头下，非营利性模式推动的文化保护和传承行为，以原汁原味保存非遗文化的原生态为首要考量，在演出过程中不考虑商业性和市场反馈，因此从演出效果看，它更像是一种博物馆艺术的展示。

然而，对非物质文化遗产的保护需要意识到，原生态不是一成不

变的,作为一种流动的文化,它不可能像博物馆文物一样被保存。有人认为:"非物质文化遗产的原生态性是就其与周围环境的关系而言,它不是孤立的信息或事件,而是开放在周围的生态环境中,接受外界信息的刺激和影响,并对外作出反应,或是发生相应的变化。"①因此,对原生态文化的传承迫切需要"再创作"的眼光。对原生态艺术那些所谓陈旧样式的现代化处理,目的不仅是为了现代观众的审美,更是为了传承。

当前,原生态艺术的实际生存状态并不乐观,村民们甚至都不再唱跳那些民族的传统艺术,也不愿穿民族服装。杨丽萍创作《云南映象》的初衷就是把那些掩埋在尘土里快要消逝的民间艺术拯救出来,并致力于给下一辈留下一个活着的民俗文化博物馆。古老的舞蹈在村落中所剩无几,仅存的那些也都是为了带动旅游业而幸存。传统文化受到流行文化的冲击而让村民们感到不合时代。比如"海菜腔"的唱法渐渐被村民嫌弃太土了,但当《云南映象》把"海菜腔"带到当代剧场之后,村民们又继续唱了起来。再如,绿春哈尼族的神鼓是表现哈尼族对人类繁衍历史认识的表演,在杨丽萍创作调研过程中,她发现会演奏这套神鼓的老人已不超过三个。也是因为《云南映象》,神鼓被以艺术作品的形式完整融进一个恢宏壮阔的现代舞台,因为商业化的剧团构成,有了专业表演者、承袭者专注于神鼓的学习和演奏。

对原生态文化的传承还体现在原生态剧目中大量采用剧目所在地土生土长的本地居民,在一些倚重表演的剧目中,村民们因从小生长于自己民族的歌舞环境中,受到原生态文化氛围的熏陶,甚至比起许多专业舞者更有对艺术的感悟。原生态剧场不仅为这些本地居民提供了就业机会,更重要的是也找到了民俗文化传统的继承者。

①　何华湘.《非物质文化遗产的传播研究——以女书为例》[M].北京:中国书籍出版社,2013.

（二）建立原生态文化与当代观众的联系

郭庆光在阐述商业体验过程时说，"由物质消费变成精神消费，人们购买某种商品或服务主要不是为了它的实用价值，而是为了寻找某种'感觉'，体验某种'意境'，追求某种'意义'。"①不从当代观众的体验出发的"原生态"表演只是将大量民俗活动和祭祀仪式堆砌贯穿其中，虽然包含民族文化的历史记忆和文化底蕴，却与现代观众的生活缺乏联系。当前，有一类原生态表演，为现代观众"度身定制"所谓的情爱故事，或是硬生生编造出神话故事，只是把原生态艺术作为某种点缀的元素去修饰现代故事，让人啼笑皆非。"原生态"艺术触动人心的不是大众文化和快餐文化那些浅层的喜怒哀乐，而是人类对文化的热忱、对自然的敬仰和对生命的追溯，这种民族记忆是历史性的沉淀，深深烙印在人类内心中。

有人在评价杨丽萍的艺术实践时认为："以'原生态'的名义把民间舞搬上舞台，无意中契合了民族民间舞在当代的发展特征，也契合了民族民间舞蹈所要表达的'真、善、美'。"②再如，非物质文化遗产川江号子是川江流域船工们为指挥船行，根据流域不同水域特征，伴随摇橹扳桡的节奏自发创作且口口相传的节奏、音调、情绪不一的号子。近年来，川江号子作为重要的艺术元素被纳入演出创作中去，如重庆市江北区创作了大型情景交响合唱《川江号子——船工原生态生活画卷》。不过在大型实景演出中，运用川江号子最成功的当属《印象武隆》。舞台上，纤夫们在号头子带领下，喊着"穿激流哟，跨险滩喽，号子一响，声震天哟"，宏大的气势把纤夫面对湍急限流坚韧不拔的性格彰显出来。要建立原生态文化和当代观众的情感纽带，不能只依靠符号的简单展示，而是要揭示符号背后的文化内涵，尤其是关注到人的价值。原生态文化承载的是不同时代不同地域的中国人

① 郭庆光.传播学教程[M].北京：中国人民大学出版社，1999：52.
② 尹建宏，江东.中国民族民间舞的原生态情结与时代变革——从杨丽萍的艺术创作说起[J].北京舞蹈学院学报，2009(1)：87.

对生活、自然和人生的感悟与展现。

二、创作:原生态的现代演绎

除了从观念上对原生态认知的改变,如何从艺术创作上去体现我们对原生态艺术的创新就更为具体。优秀的原生态剧场之所以获得成功,就在于找到了创新的路径。在我国大型实景演出之前,西方剧场早就有过类似的实践。最接近实景演出概念的是景观歌剧。1986 年,在埃及金字塔的狮身人面像前,威尔第的歌剧《阿依达》被以景观歌剧的方式演出。2003 年,这部歌剧以原版引进的方式在首届北京国际戏剧演出季在中国演出,其中包含着一座 40 多米高的金字塔也从国外运抵北京。1998 年,张艺谋在紫禁城的太庙前创作了改编自普契尼的歌剧《图兰朵》。如今,中国的原生态剧场焕发的生机,不仅继承了景观歌剧的特点,还体现着独特的创作风格和特点。

(一)对原生态符号的艺术创新

杨丽萍认为,舞蹈就好像在种庄稼一样,挖地、插秧、收割,然后卖出去就能吃饱,是自然的过程。她认为拥有对民族舞蹈的热爱与熟知,就能创作出更多更好的作品。而这些新作也会具有流行性,不一定只能保存在村落里。她觉得村民们继续"刀耕火种"是不现实的生活,要保留的应该是民族舞蹈最根本的东西,然后继续创新。①

以《云南映象》为例,在表演者、舞蹈内容、道具和服饰等方面都进行原汁原味的本色呈现。但在不影响民族舞蹈"原生态"特色的前提下,采用了更多大众喜欢的艺术手法。用适当的舞蹈编排和舞美设计,经过现代的科技手段增添舞台特效,结合灯光和音响强化整个舞台效果的感染力。62 面鼓、180 个面具、牛头、玛尼石、转经筒等具有民族特色的道具,在层次分明的光影效果中宛如时空错位,产生一种视觉冲击,在舞台上进行传统文化生态场景的构建。

① 杨丽萍:用舞蹈描绘"中国式美丽"[EB/OL].(2011 - 03 - 22)[2021 - 06 - 21]. https://www.chinanews.com.cn/cul/2011/03-22/2922903.shtml.

"太阳"中的太阳鼓，是西双版纳州基诺族的舞蹈道具。在演出过程中，一轮红日作为背景好似还原了真实的场景一般，5个太阳鼓整齐地排成一排，舞者们穿着传统的民族服饰，向着太阳的方向同时奋力跃起击打鼓面，动作充满气势磅礴的爆发力。在5个聚光灯亮暗不一的投射下，舞者们的舞姿极具张力，给这一仪式渲染上神秘色彩。

在第二场"土地"中，重点展示了石屏县花腰彝的舞蹈。花腰彝的姑娘们穿着自己亲手缝制的衣服，唱着"海菜腔"，缓缓从地下升到舞台上。后面的背景就好像是彝族家家户户的模糊影子，姑娘们出海捕鱼，边划船边歌唱，歌声像水中随波浪起伏的海菜。交错下蹲站立的舞蹈动作，形成波浪的视觉效果。之后表现的烟盒舞，是彝族尼苏支系的青年男女谈情说爱的一种活动。以传统装烟丝的盒子为道具，左右手各持一面，手指弹奏来打节拍。可以看到，舞者们双人、三人或多人一起，在聚光灯的照映下跟着四弦声、笛子声的音效奏响烟盒清脆的节拍。弥漫的雾气模拟着密林的场景，一对对男女们在聚光灯下舞动，好似看到他们在快乐地幽会。

在杨丽萍的独舞表演"月光"中，灯光聚集在一个巨大月亮的背景上，看不清细节，只看到杨丽萍舞动的身影倒映在月亮上，增加了女人的柔美和月亮的圣洁的渲染效果，展现着杨丽萍内心丰富的情感。

总结而言，《云南映象》以传统文化为基础，在把握整体风格紧跟时代审美的同时，借助现代技术手段对舞台表演进行舞美包装，在舞台上呈现出虚拟的民族生活场景，宛如身临其境的真实感受，适应了现代大众对文化消费的娱乐性和直观性。这是一种"源于真实，高于真实"的文化创作。

（二）抒情写意为主，叙事写实为辅

中国文化艺术讲求写意和写实的结合。在原生态剧场中，写实叙事退居于抒情写意之后，一般不提供复杂的人物关系和冗长的情

节,而是倾向于以简单情境下的情节和人物为基础,利用视觉效果勾勒出写意意蕴。

杭州的实景演出《印象西湖》全剧分为五幕,分别为:相见、相爱、离别、追忆和印象。整个剧目并不提供明确的情节纠葛,而是以许仙和白娘子在西湖的爱情故事为蓝本,片段地展示江南风情下爱情的悲欢离合。2016年,为配合在杭州举行的G20峰会,该剧经过重新编排,升级为了《最忆是杭州》。在保留原剧很少一部分内容和剧场实景地之外,新创作了富有时代特色的户外实景秀,给全世界奉献了一台视听盛宴。全剧分为《春江花月夜》《采茶舞曲》《梁祝》《高山流水》《天鹅湖》等节目,完全摒弃了写实的情节,而是重在呈现江南民俗文化符号的视觉审美。如今,《最忆是杭州》作为杭州固定的文化旅游项目保留下来(见图4-1)。

图4-1 实景演出《最忆是杭州》演出图)

（三）多媒体舞美视觉设计

实景演出集合高科技多媒体技术,以声、光、电及大型机械设备加工出一场演出,令观众在游园体验与沉浸交互表演上获得极大的满足。

大型沉浸式实景剧《寻梦牡丹亭》就是利用媒体舞美视觉设计等多种手段创作的实景演出。《寻梦牡丹亭》选择以江西抚州的5A级

旅游景区作为文化背景。以一面超过 150 米宽、近 10 米高的山水墙围绕着的湖面作为演出舞台。整部戏分为《游园惊梦》《魂游寻梦》《三生圆梦》三折篇幅,融入戏剧、舞蹈、武术、杂技、音乐等传统元素,结合全息数字影像技术、灯光艺术装置、布景设计等。除了因地制宜地利用和开发好当地的旅游资源外,为了更好地让观众看懂、听懂《寻梦牡丹亭》的三个篇幅,导演还在台词、音乐、灯光等层面进行了改编和创新,使这部实景剧更加符合当下观众的审美,真正实现了"入其梦、触其行、感其情"的沉浸式艺术效果。

除了《寻梦牡丹亭》等近年来较有代表性的实景演出外,还有这几年在南方认可度比较高的"千古情"系列:《宋城千古情》《吴越千古情》《三亚千古情》《丽江千古情》《九寨千古情》等。该系列以宋城为主题公园,在这个主题上结合文化演艺的形式,达到了让观众既能发挥多种表现手段来传播文化历史的效果,又能让观众体验到风格迥异的体验和感受。"千古情"系列演出的模式是每到一个地方,都以当地的文化作为基点,并在这个基础上运用多媒体舞美视觉技术和手段对当地的文化历史、人文内涵进行视觉化的呈现。以《宋城千古情》为例,该剧融合歌舞、杂技艺术于一体,分为"良渚之光""宋宫宴舞""金戈铁马""美丽的西子,美丽的传说"以及"世界在这里相聚"五场。导演将三维数字影像、多媒体舞台同步控制等科技手段融入舞台演绎中,结合舞台大尺寸 LED 屏、高端投影设备和舞台机械,将杭州的历史与文化进行了大胆的展现。在舞美影像中,加入了极具特色的当地历史文化元素,利用数字特效技术,通过与物体同步实现灯光、音响、表演等多种要素的全面整合。在"良渚之光"中,多媒体画面呈现了新石器时代的景观,灿烂的史前文明在吴越大地被一点一滴诉诸眼前,观众在技术的参与下深刻地感受到先民刀耕火种、男耕女织的历史画面,在此过程中还通过舞美影像与舞台机械、置景的结合,再现南宋时期宏伟宫殿、抗击金兵的铁血战场,还有白蛇许仙的美丽传说以及神话场景在舞台上也一一成为现实。

（四）重新定义剧场空间

除了部分原生态演出仍然拘泥在传统剧场空间中的观演关系，如今许多原生态演出的实践已经突破剧场空间和观演关系，更接近理查德·谢克纳所说的环境戏剧观念。如在《印象大红袍》中，为展示武夷山的茶文化主题，在山水之间的剧场观众席中设置为360°旋转，观众被强行改变视角"转着看演出"。

如今，王潮歌团队在完成了"印象"系列和"又见"系列后，开始了第三个"只有"系列作品。第一部作品叫作《只有峨眉山》。这部作品分为三部分，"云之上"剧场、"云之重"园林景观剧场和"云之下"实景村落剧场。通过引导观众行走，巧妙将传统剧场空间、园林景观空间和实景村落空间打通，共同成为整个观剧体验的剧场。在观赏过程中，观众已经很难分清虚拟故事观赏与真实旅游体验之间的界限。其中，"云之上"剧场可以容纳1400人，剧场内部大量使用大面积投影、装置艺术等现代科技手段，营造出一种全息影像冲击；"云之中"剧场拥有共计17000平方米覆盖满白色砾石的表演区域，其中包含近一半区域为如梦如幻的云雾景观。而"云之下"剧场则根据峨眉山川主镇高河村旧遗址的27个院落和395个房间改建而成，观众在其中漫步可以通过沉浸式的历史场景和虚构的故事情节去体验20世纪80年代的四川民俗风情。①

三、传播与管理：原生态的市场路径

杨丽萍认为："我们的身体形态与环境的关系可以是原生态，但是我们的心灵在感受时代的脉动；我们的情感有对于先人的回望，但我们的理智却是现实的；我们的历史是根性的，但我们的思维却是当下的。"②优秀的文化产品值得被大众认知、欣赏，而在当今时代背景

① 《只有峨眉山》全球首演[N].四川日报，2019－09－07.
② 尹建宏，江东.中国民族民间舞的原生态情结与时代变革——从杨丽萍的艺术创作说起[J].北京舞蹈学院学报，2009（1）：86.

下，文化产品的推崇离不开大众传播的帮助。除了需要文化产品的独特性和艺术性足够契合受众需求之外，还要走商业传播的路线以保证传统文化得以传承和创新，并且被大众普遍接受认可，达到社会效益与经济效益的双赢。

要想保留传统文化，还在于能够按照社会经济发展来运作。比如广西本土民族音画剧《八桂大歌》，用40首广西民歌体现广西民族文化。该剧由著名舞蹈编导张继刚担任导演，以广西民歌为主，配以奇特的舞蹈、丰富绚丽的造型，画面展现了苗、瑶、侗、壮、京各族人民的历史风貌和当代人文场景。作品的艺术性无可厚非，但因为没有进行市场运作，未能通过商业传播手段去塑造艺术品牌，导致该剧的影响力有限。品牌打造与传播需要通过一整套科学的方法，对品牌进行塑造和管理。品牌是传播者与受众之间沟通的桥梁，建立起持久稳定、互相需要的关系。这并不是盲目的，需要在产品定位、传播策略、品牌建设等方面，把握产品的独特性、传播的广泛性以及受众对品牌的价值认同。

（一）以文化传承为使命的商业传播

在对文化产品进行商业传播时，应遵循文化真实性的基本要求，以客观真实的态度进行市场包装，围绕民族文化的本真构建出能被受众认同的内容。如今不少原生态剧场，片面从所谓市场需求出发去影响创作，追求舞台视听效果的花哨，反倒使原生态文化中的自然朴实被应接不暇的视觉冲击给弱化了。因此，原生态剧目在进行商业传播过程中应该首先避免这一现象的出现。

（二）发挥主创团队中意见领袖的商业影响力。

如《云南映象》主打杨丽萍，"印象"系列主打张艺谋，他们的个人影响力不仅对项目融资，还对市场宣传发挥巨大作用。杨丽萍是《云南映象》的艺术总监、主要演员和主要投资者。在其发展之初，杨丽萍除了投入大量资金周转，她也充分发挥其个人魅力。自从她以独特的孔雀舞得到较多观众的认可之后，自身也成为这一时期民族舞

蹈的一个标志。由于她的名人效应，人们在接受这个新文化产品的时候，多了一份认同和信任，在进入市场时提供了巨大的影响力和号召力。她在《云南映象》中带来的"月光""女儿国""雀之灵"等表演也是吸引广大受众关注的原因之一。杨丽萍也充分发挥自身的能力，作为艺术总监，她用自己对舞蹈和民族文化独到的艺术见解，再借助现代科技的手段，把传统舞蹈的魅力发挥到极致，演绎着一场场精彩绝伦的歌舞。

（三）明确产品理念与市场定位

优秀的原生态剧场都有独特的产品理念和目标市场定位。如《云南映象》致力于打造"原生态"的民族歌舞集，致力于建设"活的民俗文化博物馆"，并且强调"原生态"的意义和对社会的作用。产品的设计风格也秉持着民族特色为主，舞美包装为辅的原则，树立出一个为保护和传承民族文化而进行再创作的品牌形象。国内目前的几大以原生态剧场为主题的演出公司，均是以打造"原生态"与民族性为核心价值，利用广告、公关、人际等传播方式，以建立民族品牌形象。

（四）清晰的传播计划和有层次的传播渠道

《云南映象》有着非常清晰的传播计划：从云南昆明到全国再到全世界。第一步在云南立足，第二步面向国内进行市场营销，第三步面向海外进行针对性推广。根据不同的市场需求，即云南、中国、海外这三个层次的市场，把《云南映象》分为三个版本。创作团队依循三个步骤：首先从本地定点演出进行预热、再通过外地巡回演出不断磨合，最后进行大规模的全国巡演。最终目标是推向海外市场。为此，其传播渠道也交给三个不同的公司来执行。一是通过专门企业，由云南山林文化负责国内市场，北京派格太合环球负责海外市场。二是充分利用各地媒体，包括中央电视台的采访，以不同形式、不同风格、不同视角的全方位宣传报道发布信息，使人们能在更多场合了解到《云南映象》，达到传播的广度。三是引起政府的重视，与云南旅游业相结合，打造民族品牌获得政府的支持与帮助。

（五）依托重要事件，建立丰富的新闻源

传统戏剧演出，只是在预演或正式演出时，会小范围安排媒体专场，接待媒体采访。对媒体而言，剧院并不是一个富有新闻性的新闻源。而纳入到商业市场的剧场必须要持续不断提升自己的吸引力，使媒体时刻对剧院、剧场、剧目、演员等元素保持兴趣。

《云南映象》充分利用"原生态"和"民族性"这些传播要素对受众"诉诸感性"，引起政府的重视和企业的支持，并展开商业传播。它的传播过程主要有以下几点：第一，把昆明会堂作为定点演出的场所，把这一文化产品打造成一个标志性的品牌和城市形象相联系。第二，在云南省政府的支持下，南美之行成功演出，引起国际轰动，国际上的演出商们争相与之合作。第三，以此为契机进京演出，成立了专门的宣传小组进行公关活动，让演员们穿各自的民族服饰在街头宣传。通过在北京的表演，很快在全国知名，并开始了全国巡演，迅速巩固了它在中国文化产业中的地位。第四，在全国大型比赛《荷花奖》上，一举夺得五项大奖，进入了专业人士的视线。第五，从国外市场考量，基于"香格里拉"在西方观众的影响，对节目进行重新包装，并将《云南映象》改名为《寻找香格里拉》，控制时长、重新增加舞美，以全新形象推向全球演出市场。

品牌因获得公众的认可而产生价值，而当它能给受众提供更多价值时，人们才会选择。在这些商业传播活动的作用下，《云南映象》产生了其独特的品牌价值，在艺术和民族文化领域得到了广泛认同，艺术价值得以提升。品牌打造和传播最重要的原则就是要使品牌的内涵与产品、服务和公司形象相吻合。《云南映象》打造的不仅是一个云南的城市文化品牌，还是一个弘扬少数民族文化魅力的民族品牌，在走向国际市场之后，更是塑造了一个中华民族的国际品牌。

（六）现代化、科学化的戏剧管理

任何在市场上长时间受到好评的产品，背后都有一套科学化的运营管理机制作保障。大多数原生态剧场都采用了投资方、制作方

与本地政府或组织成立公司,以企业化方式来运营一个剧场项目的模式。当然,不同项目的运营和管理机制略有不同,但都在摸索一条适合旅游文化产业发展规律的科学管理模式。除了实景演出外,一些已经具有知名度的演出剧目分为两个团队,一个团队在全国甚至全球范围内巡回演出,既为中国文化走出去贡献力量,又能为自身剧目品牌增值;另一个团队就在本地驻守,为当地的旅游发展做出贡献。

通过现代化的科学管理,原生态剧场实现了原生态文化的再生和重现,成为了一个个时尚的剧场。通过艺术创作和商业传播,在大众文化市场中成功地将民族文化资源转化为民族文化资本,取得社会效益与经济效益的"双赢"。

第二节　沉浸式戏剧:游戏化与娱乐化的参与体验

B.约瑟夫·派恩和詹姆斯·H.吉尔摩在谈论体验经济时指出,当代社会"人们更愿意以一种新的思考方式来看待他们所提供的事物",也就是说通过体验带来消费者思考的过程是体验式商业的逻辑。① 如今,一种被命名为沉浸式戏剧的类型,赋予了观众一种全新的戏剧参与方式,用游戏化和娱乐化的体验延展了都市人内心深处的需求,再通过富有隐喻的场景设计和情节升华,为整个体验过程赋予更多意义。

沉浸式戏剧(immersive theatre)是近年来风靡全球的商业戏剧形式,从剧本、表导演、舞美设计乃至观演关系都颠覆了传统演剧模式。理查德·谢克纳所谈到的环境戏剧所应遵循的原则中,包括"戏剧是一整套相关的事务";"所有空间都为表演所用";"戏剧事件可以

① B.约瑟夫·派恩,詹姆斯·H.尔摩.体验经济[M].毕崇毅,译.北京:机械工业出版社,2008:13.

发生在一个完全改变了的空间里或一个'发现的空间'里";"所有制作组成部分都叙述它们自己的语言"①……相比于前一节所述的实景剧场,沉浸式戏剧把环境戏剧的理念体现得更淋漓尽致。

从戏剧演出的票房上来看,国内观众对于沉浸式戏剧的追捧和狂热程度节节攀升。虽然沉浸式戏剧是当代剧场的一种全新概念和形式,但与沉浸式戏剧类似的概念早在几个世纪前就已被提出。

一、沉浸式戏剧概念的提出

有学者认为,沉浸式戏剧的观念并非出自当代剧场,早在西方戏剧历史上就有类似沉浸式戏剧的实践,最早可以追溯到文艺复兴时期托马斯·基德(Thomas Kyd)的《西班牙悲剧》(1594)和莎士比亚的《哈姆雷特》(1601);1917—1922 年俄罗斯内战时期,苏俄的互动式戏剧也与沉浸式戏剧有相似之处,通过让观众参与到工人对沙皇及其军队的胜利重演中来完成意识形态的传播。②

关于沉浸式戏剧概念的提出,学术界尚有三种主要观点。

第一种观点认为,沉浸式戏剧概念来源于理查德·谢克纳的环境戏剧。早在 20 世纪 50 年代,有一批戏剧家编排并推出了一系列环境戏剧、偶发戏剧以及互动戏剧等全新的戏剧形式,对传统的戏剧形式产生了极大的冲击,其中对当代剧场影响最为深远的便是谢克纳。环境戏剧,也被称为特殊场景戏剧,表现形式有三种:一是采用独特的方式运用于传统剧院,将传统与创新进行完美融合,如演员在观众席演出,而观众在台上观看等;二是在特殊的非戏剧用途的环境中演出,如在森林里演出《仲夏夜之梦》;三是按照戏剧内容的具体场景布置和装饰对非戏剧场所进行布置,真实呈现剧情中的环境,使戏剧的演出更加真实形象,如《不眠之夜》将三幢仓库改造模拟为故事

① 理查德·谢克纳.《环境戏剧》[M].曹路生,译.北京:中国戏剧出版社,2001:27.
② 周泉.东渐与嬗变:中国近几年来浸入式戏剧[J].戏剧,2018(2):118-127.

中 20 世纪 30 年代废弃酒店的装潢,并以此作为情节与演出内容的来源。①

第二种观点认为,沉浸式戏剧的概念最初来源于美国心理学家米哈里·契克森米哈赖(Mihaly Csikszentmihalyi)。米哈里在 1975 年提出的"心流理论",是一种全身心融入的体验和感觉,在这一沉浸的过程中使体验者从感官的体验进入到认知和情感的体验与交流,从而达到让体验者流连忘返沉浸其中的状态,即心流状态。②

第三种观点认为,沉浸式戏剧是环境戏剧的后现代延伸,是 20 世纪以来反传统演出方式实验的必然结果,是戏剧对自身意义的演化和形式的反省,也是艺术家们在新的演出方式上做出的不同探寻。在环境戏剧的经验里,通过观演合一的共享活动,创造出整体的"沉浸"感。环境戏剧在当下的后现代语境里,也更多地开始强调这种"沉浸"感,并在改变观众被动接受演出的固定模式的同时,使观众主动参与发掘和探索剧情。由此,促成了"沉浸式戏剧"的诞生。③

二、国内沉浸式戏剧的发展

国内的沉浸式戏剧发展至今经历了孕育、开端及发展的过程。

国内沉浸式戏剧的孕育要回到 20 世纪三四十年代。当时在上海南汇,一些先进知识分子和青年学生为了宣传抗日、保家卫国曾编排了很多内容丰富的街头剧,街头剧顾名思义是在街头巷尾进行演出的戏剧模式。我国著名剧作家陈鲤庭在 1931 年执笔写成了一部具有时代意义的街头剧《放下你的鞭子》。这部街头剧创造了中国乃至世界观剧史上的纪录,它的演出场次最多、演出地点最广泛、观众人数也是最多的。故事主要讲述的是因战争而无家可归的一对父女

① 白艳颖.浅析沉浸式戏剧:身临其境的观剧体验[J].戏剧之家,2018(17):24 - 26.
② 孔少华.从 Immersion 到 Flow experience:"沉浸式传播"的再认识[J].首都师范大学学报,2019(4):75.
③ 杨子涵.中国式沉浸——沉浸式戏剧在中国的成长[J].艺苑,2017(1):26 - 28.

在街头卖艺时的各种经历，以此激发人民群众的抗战激情。当父亲训斥因饥饿劳累而昏倒在地的女儿时，在观众中观看已久的演员就站出来阻止老父亲："放下你的鞭子！"青年演员这种路见不平、见义勇为充分感染了围观群众的情绪，接着老父亲就开始申诉，并对日本鬼子进行了严厉的控诉，这使观众们感同身受，更加深了他们对日本鬼子的痛恨从而激起抗战热情。这部戏因地制宜，街头与广场的表演场地恰好符合卖艺为生的流浪难民的身份，在一定程度上具备沉浸式戏剧的特点。

中国首部以沉浸式戏剧为宣传卖点的原创商业剧目是 2015 年由孟京辉导演的《死水边的美人鱼》。它的问世意味着中国首部完整意义上的沉浸式戏剧诞生，是国内沉浸式戏剧的开端。谈到沉浸式戏剧，孟京辉说："以往戏剧都是演员在舞台上表演，观众只能被动接受。而浸没式戏剧①是解放观众，让观众有主动权、选择权，每位观众都是这出戏的一部分。即便共同观剧的两个人，因为旅程中的关注重点不同，理解也不同"。②

《死水边的美人鱼》讲述了一个探讨身体和感情出轨的爱情故事，围绕着 2 条主线、3 个梦展开，还有 49 条情节支线，几条重要的情节线还会重复上演。《死水边的美人鱼》首演在北京的蜂巢剧场，共20 多名专业演员参演。观众在剧场内可以停留在某个场景内看该场景发生的故事，也可以选择跟着一名演员，去了解这个角色身上发生的故事，当然也可以不理会任何事物，随性地在空间内任何地点游荡、驻足观看。在音乐、灯光和布景下，演员会穿梭于观众之间，在任何区域表演。例如，在电梯内，一袭黑衣的女演员可能会喃喃自语，用诡异的表情注视电梯内的观众；在楼梯上，观众会看到演员在楼梯

① 沉浸式戏剧在国内有多种翻译，也翻译为浸没式戏剧、浸入式戏剧。
② 孟京辉与中国美院跨界合作《死水边的美人鱼》：享受观戏旅程［EB/OL］.（2017-12-15）［2020-5-04］. https://baijiahao.baidu.com/s? id＝1568080526357360737&wfr＝spider&for＝pc.

过道突然上演"厮打""缠绵";在演员表演的过程中,主演还会向某位观众提问或者邀请其一起帮忙完成剧情。观众在剧场中,作为演出的一部分参与到剧情中,零距离感受剧情的发展和变化。

随着虚拟现实、增强现实、全息投影等新技术的快速发展,助力沉浸式戏剧在国内的推广。如何念执导的《消失的新郎》被称为超维度戏剧,实际上只是沉浸式戏剧的另一种用于商业宣传的表述。还有观众根据提示表演的自动戏剧,探索文献剧、超文本戏剧等。沉浸式戏剧来到中国,不仅给予了观众与众不同的观看体验,同时也赋予了戏剧在这个时代更自由多变的表达创作空间和传播方式。

当然,沉浸式戏剧真正引起群体性关注要追溯到 2016 年。风靡纽约的沉浸式戏剧《不眠之夜》(*Sleep No More*)在上海麦金侬酒店剧场进行了亚洲首演。它是由英国实验戏剧公司 Punch Drunk 于 2011 年对莎士比亚四大悲剧之一的《麦克白》进行改编。观众在观看演出的过程中只需戴上面具,便可任意穿梭于与原剧场景十分相符的演出空间中。整个场地有七层,整体环境灯光幽暗且烟雾缭绕,再配上诡异的音效与独特的气味,就形成了 100 多个独立的小场景,观众有充分的自主权,可以随心所欲地选择去哪里观看、看怎样的故事。整个演出过程几乎没有对白,仅靠演员们的肢体动作及面部表情进行演出,可以直观地表达出所有的情绪、情节及人物关系。演员们的每个肢体动作甚至极其细微的面部表情都经过了精心的设计,并由制作团队严格把关,整个演出空间的布置与设计随处都体现出对细节的把控,每一处道具和布景也都与演员、环境氛围浑然一体。当然,一些主要演员会有设计地与观众进行互动,甚至会邀请观众一起来扮演角色。① 本身独特的剧情结构以及演员与观众之间不同形

① 作者在《不眠之夜》纽约的演出观看过程中,被剧中扮演国王邓肯的演员随机挑选,当作他的儿子马尔科姆。邓肯邀请我前往一处密室,取下我的面具,认定我为其儿子,告诉他他预感自己将被麦克白杀死,并在他的带领下手持宝剑,举行仪式,然后诀别,将我推出密室。

式的互动,让这个作品令人回味。在不断引进一系列国外沉浸式戏剧的刺激下,我国沉浸式戏剧市场逐渐繁荣。^① 近几年来,沉浸式剧场就像雨后春笋一样成长。

三、沉浸式戏剧中的观演关系

沉浸式戏剧突破了传统观演关系的定义,打破了受众与演员之间的限制,使观众成为"演员"。同时,沉浸式戏剧突破了以往表演空间和形式的条条框框,让戏剧变成了一场全感官的"游戏"体验。

2019 年 11 月,沉浸式戏剧《秘密影院:007 大战皇家赌场》(以下简称《皇家赌场》)在上海公演。秘密影院作为英国沉浸式娱乐体验的先锋曾把《星球大战》《银翼杀手》《肖申克的救赎》等影片带入现实,数十年来将近 50 部影视作品变为"现实",吸引近 60 万观众走进剧场。

(一) 观众"我"的消亡,角色"我"的觉醒

相比于其他沉浸式戏剧,《皇家赌场》的观众被充分激活,成为剧情的直接推动者。进入剧场时,每一位观众会扮演成特工,根据任务卡的提示或与剧中演员面对面交谈,找到指定线索或人物,影响剧情发展。这与《不眠之夜》相比又是一种突破。《皇家赌场》彻底打破演员与观众的界限,迫使观众成为电影里驱动剧情发展的角色。在当代剧场,活跃观众参与的实践不胜枚举,但真正达到《皇家赌场》的观众参与程度需要制作团队从技术和创意层面耗费大量巧思,也从一定程度上实现了观众"我"的消亡和角色"我"的觉醒。

(二) 娱乐化:全感官的游戏体验

在《皇家赌场》中,由于观演关系的改变,观众体验到的是一种全感官体验的沉浸效果,其刺激感远胜于影视中 3D 眼镜、4D 座椅,也不依赖于蒙太奇叙事,而是靠真实"存在"于剧情。

① 白艳颖.浅析沉浸式戏剧:身临其境的观剧体验[J].戏剧,2018(17):24-26.

　　观众购票后，会收到短信并被告知当天演出的角色和着装。当观众身着戏服，走进被高度还原的电影场景时，体验正式开启。剧中，主要有巴拿马、马达加斯加、威尼斯、皇家赌场和迈阿密机场五个场景。以巴拿马为例，现场炸弹是否爆炸与作为角色的观众是否完成任务产生关联，只有观众提供了正确的密码，炸弹才会被解除。另外，场景中还设置了吧台、赌桌以及歌舞表演，观众可以主动或被动与角色进行互动从而获得推动剧情的线索。紧张、刺激、焦虑、放松……这些依靠"参与"所带来的体验式娱乐正是该剧商业成功的法宝。

　　然而，《皇家赌场》也不乏质疑之声，尤其围绕着作品弱文本化现象：戏剧性伴随着娱乐化和游戏体验被拆解得支离破碎。有观众表示，被割裂的情节影响了意义表达；现场观众拥挤不堪影响了互动效果；还有人戏谑地称这个演出"对社交恐惧症患者非常不友好"。该剧的碎片化、去中心化的效果虽然看起来好像有后现代的影子，事实上既非改编又非解构，只是因片面追求票房和噱头所带来的商业后果。实际上，如果制作团队再精雕细刻，完全可以在游戏化和情节性、娱乐体验和意义表达、商业性和艺术性之间找到相对平衡。

　　打破观演关系是沉浸式戏剧最新颖的亮点，娱乐性和游戏体验是沉浸式戏剧最响亮的噱头。但是，沉浸式戏剧的发展不能为了一味追求商业元素和利益而舍本逐末，应当重视戏剧的本质，强化沉浸式戏剧的文学性与艺术性，才能达到艺术与商业之间的平衡。

四、从沉浸出发：沉浸式戏剧的延伸

　　有学者提出，模拟真实环境的空间设计、主动体验、互动性、多感官体验是沉浸式的四大特点。沉浸式戏剧与传统戏剧相比，更强调互动和体验。而沉浸式戏剧除了拥有上述特点之外，根据剧情设定、演出场地特点以及多媒体技术的介入，可以将沉浸式戏剧的延伸类型分为以下三类，即沉浸式戏剧＋游戏、沉浸式戏剧＋科技、沉浸式

戏剧+文旅。

（一）沉浸式戏剧+游戏

该类型强调的是将观众在演出中的参与度发挥到极致,以游戏的方式将观众带入到戏剧中,将娱乐性无限放大。2016 年 10 月 1 日,作为国内首个沉浸式互动娱乐戏剧体验项目,《触电·鬼吹灯》落地于上海大悦城,拥有 1000 多平米的演出场地,集电影、戏剧、游戏、密室的优势于一体,为受众提供了前所未有的新视角与新体验。在体验项目内,设计师匠心打造的古墓场景完全还原了小说《鬼吹灯》的千年墓室。在该剧的实景体验中,不仅还原了场景、细节、剧情,还给观众分配了剧情和角色,观众在任务卡的指引下,跟随剧中角色完成探墓、守墓的体验。参与者既是剧情的观赏者,又必须在短时间内完成探索,找到隐藏在剧场内各个角落中的探墓线索,逃出古墓。沉浸式戏剧+游戏的娱乐体验项目强调观众的体验感,满足了观众休闲娱乐的需求。

（二）沉浸式戏剧+科技

随着多媒体技术在戏剧演出中的不断介入,许多沉浸式演出便开始借用高科技手段增加戏剧的可看性和奇观性,从而催生出了沉浸式戏剧+科技的演出类型。近年来,几乎所有的沉浸式戏剧都动用了多媒体的技术手段,而"沉浸式戏剧+科技"主要指沉浸式戏剧的情节推动和卖点依附于科技手段,以科技的注入大大提高了戏剧本身的附加值。

2016 年 10 月,由中国上海国际艺术节中心、上海戏剧学院、新西兰 Story Box 三方联合制作的 App 浸没式戏剧《双重》上演。该作品是中国首部观众直接作为角色扮演游戏(role-playing game,RPG)主角参与演出的浸没式戏剧,也是首例利用"移动 App+浸没式演出"方式完成的戏剧作品。每次演出可容纳 10 名观众,所有交流内容都是通过手机 App 传导,观众通过查看手机中的新闻弹窗、微信小视频、电话通信等进入剧情,并引导推动剧情的发展。

此外,在青岛 SIF 砂之盒沉浸影像展中,展出的最新大空间＋动捕戏剧作品《浮生一刻》利用虚拟现实技术,将观众带入戏剧。在体验中,观众佩戴虚拟现实头戴式显示设备,通过手中的交互手柄,在大空间内进行互动和创造,并可以跟体验中的神秘角色进行互动。

（三）沉浸式戏剧＋文旅

沉浸式戏剧除了将全感官体验带给观众之外,还通过在文化旅游景点中进行演出,带动当地的文化和旅游产业,并吸引受众了解、探寻演出所在地的文化历史,实现了"沉浸式戏剧＋文旅"的演出形式。前一节所述的部分实景演出,实际上就是用沉浸式戏剧与文化旅游结合的案例。

2019 年 6 月 15 日,清代文人沈复名作《浮生六记》的昆曲版实景演出在苏州城内与沧浪亭毗邻的可园上演。沧浪亭是沈复夫妇成婚后,每逢中秋必去的赏月之地。整部昆曲分为"春盏""夏灯""秋兴""冬雪"和"春再"五折。演出开始,观众起步于一间茶室,随着剧情的发展,观众在指引下分别前往沧浪亭的不同角落。除此之外,在观剧过程中观众还能品尝苏式点心。此外,在宁波月湖心宿·月湖公馆上演的《极夜·月湖》以及武汉汉口江滩知音号码头上演的沉浸式戏剧《知音号》都利用其天然的地理优势,向观众展示了城市的风貌和文化内涵,两者都属于"沉浸式戏剧＋文旅"的延伸演出类型。

第三节　剧场的公共文化服务:基于政治逻辑和生活逻辑

戏剧,特别是传统戏曲、曲艺、小品,是中国老百姓喜闻乐见的艺术样式。这些走入群众文化生活的小型演出,或由群众自编自导自演的剧目,不是以大制作大成本的感官娱乐为主,而是以小成本小制作的群众参与为主。

1996 年以来,我国开展了送戏下乡、文化惠民的活动。通过地

方群众文化主管部门的推动，将各式各样的普通老百姓喜欢的戏剧节目送到都市之外，尤其是农村、山区等偏远地区。送戏下乡有助于构建公共文化服务体系，丰富和活跃群众文化生活，是实现公民文化权益的重要举措。在送戏下乡的过程中，一个个简易的临时剧场被搭建起来。没有华丽的舞美、灯光所制造的舞台幻觉，而是用最质朴、最简单的戏剧形式实现了观众与剧场的融入。

除此之外，各级地方群众文化主管部门，也根据当地群众的文化需求，积极挖掘本土戏剧资源，为当地量身定制戏剧文化服务。如组织传统戏曲的学习和研修，搭建各类舞台为群众自娱自乐进行戏剧表演。在一些经济相对发达的地区，围绕着戏剧而策划展开的群众文化活动目不暇接。在这里，剧场不再只是属于象牙塔中的高雅艺术，而是为普通百姓营造精神文化需求的空间。

党的十九大明确了当前我国社会主要矛盾已经转化为"人民日益增长的美好生活需要和不平衡不充分的发展之间的矛盾"，而为人民提供优质的公共文化服务是满足人民生活需要的关键路径。从时尚体验的角度来看，作为文化传承与公共服务的剧场比其他艺术样式更能发挥独特的优势。通过观摩、欣赏、阅读、排练、演出等剧目排练的过程，群众的参与感和体验感更强。

而公共文化服务的主体不是剧团，而是各级政府的相关职能部门。公共文化服务领域中的文化治理，是国家治理体系中的重要一环。它是指通过各种意识观念的表达与实施，对文化领域的各类资源进行分配，通过多元主体的相互作用，对文化生活参与主体的思想意识和行为方式施加影响，它是一个持续的动态过程，是维护统治、实现社会有序运转的一种治理机制，其参与的主体除了政府以外，还有各种社会组织、个人等。其中，文化既是治理的对象，也作为治理的工具。

本节将从"文化治理"所具有的政治属性和生活属性来探讨戏剧如何参与到公共文化服务中，并为传承优秀传统文化、丰富人民美好

生活追求而服务。

一、基于政治逻辑：戏剧参与传承传统文化与塑造地方精神

从政治逻辑上看，弘扬传承优秀传统文化对于公共文化服务强化意识形态、塑造公共精神具有基础性作用。按照马克思主义的基本观点，意识形态是一种具有鲜明阶级属性的思想文化。意识形态的基本作用在于维护执政的合理性与合法性。优秀传统文化自身所包含的道德价值观、爱国情怀等在长久历史发展中为各族人民所接受，并深深扎根于人民的思想生活之中，在无形之中大家相约成俗，并为坚守。在公共文化服务过程中注重优秀传统文化的传承，潜移默化地将这些优秀传统文化融入意识形态建设，必然增强和加深人们对以社会主义核心价值观 为根本的意识形态内容的理解，从而增强文化认同与文化自信。

弘扬优秀传统文化，是我国当前文化政策的重要内容。在出台的各类政策扶持和指导下，全国各地围绕优秀传统文化的戏剧创作数量众多。以上海市为例，2016 年 12 月，上海市人民政府印发《上海市基本公共服务体系"十三五"规划》，明确文化改革的指导思想是要"进一步坚定文化自信、增强文化自觉，传承中华文化精髓……"，将弘扬传承优秀传统文化置于重要地位。在城市发展进程中，上海依托其特有的历史土壤，拥有红色文化、海派文化、江南文化等多重传统文化血统。挖掘与传承这些优秀传统文化，无疑对巩固社会主义核心价值、加强城市人民思想道德建设有着重要作用。2020 年 3 月修订的上海文化发展基金会《上海文艺创作重点选题推荐》明确将中国梦、爱国主义、重大革命和历史题材、弘扬中华优秀传统文化、公民道德建设和青少年教育题材、上海特色题材确定为六大主题，从基金会公示的历年资助项目也可以看出对这几类题材的关注。

多年来，我国各级文化主管部门对非遗传承在内容和形式上积累了宝贵经验。通过剧目创作和演出的形式可以将非遗项目综合而

立体地表现出来。我们在少数民族地区的调研和考察过程中，看到了地方小型文艺团体围绕少数民族地区珍贵的非遗文化元素进行创作演出的实践。乌兰牧骑是在 1957 年成立的蒙古族民间文艺演出团体。乌兰牧骑在蒙语中的意思为"红色的嫩芽"，是活跃在内蒙古牧区、乡镇、农村的红色文化工作队。六十多年来，在内蒙古自治区的不同地区都成立了小规模的乌兰牧骑。我们在 2015—2016 年采访了内蒙古阿拉善右旗乌兰牧骑。演出队的队员们翻沙丘越戈壁，把大到完整的剧目，小到歌曲、舞蹈等节目输送到阿拉善右旗数万平方公里的每一个角落。在创作过程中，呼麦、马头琴、长调等内蒙古非遗艺术都是他们重要的元素。同时，他们还尝试从阿拉善传统故事中进行完整的剧目创作，推出了蒙古语的歌舞剧《巴丹吉林传说》。2020 年，该剧入选了"第三批全区戏曲进乡村剧（节）目推荐目录"。

在经济发达的大都市，致力于传统文化保护和传承的地方政府可以做出更多元化的尝试。上海市嘉定区围绕嘉定丰富的非遗文化资源进行了大量实践。截至 2020 年 5 月，嘉定区已拥有共计 28 项非物质文化遗产，包括国家级 4 个，市级 7 个，区级 17 个，涉及美术、音乐、传统技艺、习俗、戏曲、体育、医药等诸多方面。依托这些资源，嘉定区大力推进非遗代表性传承人评定工作，结合时代需求探索非遗传承的有效形式。

在戏剧方面，2018 年 4 月 27 日，"中国曲艺名城"授牌仪式在嘉定区文化馆举行。嘉定成为全国第四个获得"中国曲艺名城"的城市。嘉定区本身具有深厚的历史底蕴，民间曲艺的多彩风华构成了这座城市的独有韵味。而百姓们也发自内心地喜爱曲艺，氛围浓厚，这是嘉定区成功创建"中国曲艺名城"的重要条件与前提。为此，嘉定区共创建曲艺基地 57 个。全区共有嘉定区总工会"职工曲艺工作室"、嘉定区文化馆曲艺基地、安亭镇"中国曲艺之乡"、嘉定新城（马陆镇）"老乐汇"曲艺基地、上海顾竹君说唱艺术中心南翔基地、上海评弹团"乡音书苑"江桥镇基地、菊园新区老茶坊、嘉定工业区企名星

曲艺创作基地等 8 个区级曲艺基地的主阵地,以及 14 个街镇级曲艺基地,35 个村居曲艺文化站,各街镇级曲艺基地实现全覆盖,发挥曲艺基地主阵地的引领作用,让曲艺文化深入民间,百姓们随时随地都能感受到传统戏曲的魅力。

例如,嘉定区安亭镇于 2012 年成功申报创建了"中国曲艺之乡",这是一个从江南水乡发展为现代化的城镇,而曲艺是根植于该地区的乡土文化,同城市发展一脉相承。在当地政府积极推动和群众的广泛参与下,安亭镇形成了包括故事、沪书、上海说唱、评弹等曲艺门类在内的地方文化特色,曲艺团队每年创作作品超过 100 项,下基层进行巡回演出 150 多场,同时面向青少年举办各类公益曲艺培训。2016 年安亭镇成功申报为"上海市曲艺创作基地",之后还获评2018—2020 年度"上海民间文化艺术之乡"。

以安亭镇为代表的嘉定区曲艺基地正是依托自身宝贵的戏剧文化资源,致力于曲艺保护和传承,不断在公共设施建设、人才培养、基层文化服务等方面进行探索与创新。

二、基于生活逻辑:剧场参与构建机制化的文化服务平台

什么是戏剧?什么是剧场?古今中外的戏剧理论家和戏剧从业者给出了不同的回答。如今,深入到乡镇、社区的各类简朴的戏剧表演,甚至没有像样舞台的戏剧可以算作剧场吗?实际上,20 世纪前苏联戏剧导演杰齐·格洛托夫斯基(Jerzy Grotowski)提出的"质朴戏剧"的理想至今仍然产生着影响。格洛托夫斯基认为,华丽的服装造型、舞台布景等营造的舞台幻觉事实上扼杀了剧场中人与人的直接交流。因此,格洛托夫斯基试图通过身体技巧的训练来展现人的本来面目。在他的剧场训练中,各种古老传统文化戏剧的演出技巧被借鉴和采用。当然,格洛托夫斯基的表导演训练有一套完整的理论体系和戏剧观作为支持,他所采用的极简尝试是为了最大可能剥离表演中的花样和伪装,以此揭示人的主体性。普遍认为,他的观念

和方法为当代剧场开拓了一条全新的道路。虽然初衷不同,但如今中国民间的各类小型演出,在形式上与格洛托夫斯基倡导的却非常相似。通过非遗展演进万家、送戏下乡的形式,依靠演员技艺而非舞台幻觉的演出走入普通民众中。话剧、曲艺、杂技、歌舞等传统剧场中的演出,每天都在中国的社区、乡镇和农村发生。

当前,我国致力于构建宏大精神文化的目标,关注对行动者即人们的日常生活与行为中文化价值取向的建构是各级政府实施文化治理的重要意义。突破传统固化的剧场空间,让剧场灵活地参与到文化服务平台的构建,是各级政府拓展公共文化服务网络的重要举措。以上海市为例,《上海市"十三五"时期文化改革发展规划》中要求:推动全市公共文化服务机构等各类文化服务平台积极弘扬优秀传统文化;支持社会各界各组织举办各类优秀传统文化传承活动,推动优秀传统文化进入市民日常生活。

(一)搭建属于百姓的剧场

群众文化事业要遵循"独乐乐不如众乐乐"的原则,公共文化服务做的是人民群众的文化,而传统文化正是植根于民间,更需要融入群众生活。在城市,推动群众文化的工作一般由当地文化馆具体执行。2017年,我们调研、采访了多次被文化部评为全国一级文化馆的上海市嘉定区文化馆,以了解他们如何为老百姓搭建各类舞台的举措。

嘉定区文化馆始建于1952年,经过历史变迁,如今的文化馆新址坐落于嘉定新城,毗邻上海保利大剧院,是一栋传统江南院落式建筑组合。目前,文化馆除了拥有现代化的剧场、录音棚、展示厅之外,还拥有一定数量的教室、琴房、排练厅和工作室,总体面积超过上万平方米(见图4-2)。

近年来,嘉定区文化馆在全上海范围内首先实施了"总分馆制",构建了以区文化馆为总馆、街镇文体中心为分馆、以村居文化活动室为延伸服务点的垂直体系,建立起上下联通、服务优质、有效覆盖的

图 4‑2 上海市嘉定区文化馆(新址)办公区与剧场

群众文化服务模式。① 在总分馆制推动下,文化馆每年要求开展 2～3 项舞台类百姓活动以及 3～4 项平面类百姓活动,总馆及各分馆举办了百姓大舞台、百姓大展台、百姓梦想秀、百姓说唱团、百姓艺术课堂等许多丰富多彩的百姓系列活动,活动自下而上,贯穿各分馆—总馆,各类活动比赛从村居开始进行海选,经村居、街镇进行层层选拔,最后在区文化馆进行决赛,实现分馆联动,多场次、多内容地为百姓呈现文化饕餮。该系列活动涵盖戏剧、曲艺、评弹、小品、书法等各类传统文化门类,深入各街镇、村居,极大提升了百姓的创作热情,这就促使根植于百姓生活的民间传统文化得以更好地展示与传播。

　　除此以外,为了更加充分地利用好群众文化资源,近年来,各街镇相继探索出"文化走亲""街镇互访"等交流模式。以 2006 年成立的百姓说唱团为例,形成了区内街镇互访,外冈镇和太仓市城厢镇、安亭镇和昆山市花桥镇互相"结对",定期交换文艺骨干,打造出"跨界文化行"等主题品牌文化活动,以走乡串镇巡演的形式深入街镇、社区等,为百姓送去精彩的文艺演出,极大促进了优秀传统文化的交流与传承。

　　① 区文化馆成为全市首家实施文化馆"总分馆制"单位[N].嘉定报,2017‑11‑07(4).

（二）依托社区,建设具有地方特色的戏剧基地

社区是我国目前城乡生活相互关联的基层集体,而社区管理部门则是我国各项政策落实和日常管理的主体单位。要让戏剧真正走进寻常百姓家,需要依靠社区现有的整体架构,并把戏剧文化体验纳入到社区文化生活中去。

在嘉定,依靠"总分馆制"实现了全区范围内曲艺基地的全面覆盖。全区 12 个街镇,每个街镇均建有标准化社区文化活动中心。此外,还建有 2 个社区文化活动中心分中心。各社区文化活动中心和分中心全部建有街镇级曲艺基地,用于曲艺艺术培训、曲艺演出展示和曲艺团队的日常业务活动。每年开展各类曲艺活动千余场,仅 2017 年就开展了 1500 场次,参与人次达 50 万,较大程度地推广沪书、说唱、评弹、相声、快板等曲艺艺术,深受广大市民和曲艺爱好者的喜爱。

（三）走进学校,打造以戏剧为内容的文教结合大平台

高雅艺术进校园是从 2006 年起由教育部、文旅部、财政部面向高校学生推出的普惠艺术教育项目。教育部发布的《高雅艺术进校园五年成效报告》中对项目的总结是"在丰富高校学生的精神世界与学习生活,提高学生艺术修养等方面具有重要的意义与价值,获得了预期的效果与影响,同时许多学生也在活动中感受到对优秀民族文化的强烈认同感与传统文化的魅力,获益匪浅。"①从数据来看,2013—2017 年,每年都有 300 场左右的剧目走进高校剧场,其中,三分之一左右的剧目为中国传统经典剧目,三分之一左右为中国现代经典剧目,三分之一左右为民族优秀剧目和西方经典剧目。这些剧目均来自全国知名文艺团体的高水平剧目,演员们用相对简化版的演出走进高校的剧场,普遍受到高校师生的欢迎(见表 4-1)。

① 高雅艺术进校园五年成效报告[EB/OL].(2018-04-16)[2021-06-21]. http://www.moe.gov.cn/jyb_xwfb/xw_fbh/moe_2069/xwfbh_2018n/xwfb_20180416/sfcl/201804/t20180416_333204.html

表 4 - 1　高雅艺术进校园剧目类型占比统计表(2013—2017)

单位:%

剧目类别	2013	2014	2015	2016	2017
中国传统经典剧目	31.3	16.2	19.9	28.3	27.8
中国现代经典剧目	33.7	43.6	33.3	35.9	37.5
民族优秀剧目	11.8	8.5	19.2	12.4	10.5
西方经典剧目	23.2	31.6	27.5	23.4	24.2
合计	100.0	100.0	100.0	100.0	100.0

　　但是,依靠高雅艺术进校园项目所支持的剧目和场次远远无法满足学校的需求,尤其是中小学学生的需求。为此,许多地方政府也投资兴建了大型公共文化设施并强调把青少年艺术素质的提升作为设置的主要功能。在嘉定区,立足于自身资源,促成文化界与教育界联手搭建"文教结合"大平台,鼓励学校与文化单位开展点对点文化项目,打破围墙,实现资源共享,不断丰富"教化嘉定"的品质内涵,同时形成嘉定区文教结合三大机制(见图 4 - 3)。

图 4 - 3　嘉定区文教结合机制示意图

自 2016 年起，嘉定区文化馆每年承办嘉定区"文教结合"系列活动。包括 非物质文化遗产项目巡展、中华梨园经典"赏戏团"进校园等。非物质文化遗产项目巡展将嘉定区区级、市级和国家级的非物质文化遗产的区级项目以图片展 示和实物展示的方式在各中小学校中进行教育推广，实现学生与非遗的零距离接 触，提升中小学生对非遗的认知，加强对学生群体的优秀传统文化知识灌输；中 华梨园经典"赏戏团"进校园活动邀请上海市京剧团、沪剧团、越剧团、昆剧院、淮剧团和滑稽戏团的数十位名家名角走进嘉定区的多所学校与师生共同开展戏 曲赏析活动，将专业院团师资组建的京剧社、沪剧社等文化社团引入校内，以互 动讲座、实践交流、汇报演出等多种形式，不断增强学生对传统文化的了解，提 升学生对传统戏曲的兴趣、理解、表达力和创造力，推动嘉定文教共建共享、传 承发展。

综上所述，文化治理强调治理主体力量的多元化，需要政府与社会组织及个人的多主体共同参与、协同合作，从而形成"自治网络"，在传承优秀传统文化的要求下，以多元力量共同挖掘和生产优秀的公共文化作品，并使之与公众文化品位相协调，是公共文化服务所要遵循的生产逻辑。

第四节　时尚嘉年华：戏剧节的价值与喧嚣

戏剧节，是指在一定时间内按照同一主题汇集多种类型的剧目，通过戏剧展演、戏剧竞赛、论坛对话、学术研究等核心形式，再把文化创意、旅游会展等周边要素融入进来，汇集成丰富的嘉年华活动。经过多年运作，目前国内已经涌现出多个具有品牌影响力的戏剧节，成为了戏剧爱好者一年一度的固定节日。

当前我们所熟悉的戏剧节来源有两条脉络，一条是历史发展脉络，一条是现实发展脉络。早在古希腊时期，艺术节的雏形就已产

生。有观点认为,戏剧节的历史与原始戏剧的祭祀活动、宗教仪式有关。"原始戏剧的演出活动是和原始人的宗教仪式密切地联系着的。"①在祭祀活动的狂欢中,人们酩酊大醉,抛开现实的种种,沉浸在艺术的感悟和体会之中。从古希腊各种庆典、节日、祭祀活动中,能找到许多戏剧比赛的影子。古希腊城邦每年有四个酒神节,在每一个酒神节中都会举行全民范围的戏剧竞赛。节日气氛浓烈,戏剧比赛火热。政府不惜释放罪犯、停止公务、制定假期等措施,积极鼓励民众去剧场里看戏。古希腊的戏剧竞赛主体与现代戏剧比赛类似,也是由作品、主办方、赞助方、固定场所组成。

现实发展脉络与世界各地举办的形式各异的艺术节有关。许多国家的大型城市都有自己的艺术节,比如纽约、柏林、新加坡市、上海、香港等。这些艺术节大多涵盖领域较多的门类,是综合类较强的艺术活动。后来,为强调品牌的差异化,一些艺术节会强化某一类艺术样式并以此作为艺术节的特点,也有艺术节转向为某一艺术领域的专门艺术活动,如舞蹈节、音乐节或戏剧节。当然,也有在这一门类基础上作进一步细分的活动,如布拉格四年展就是以四年为一个周期的舞台美术专门展览,也配合演出、论坛等内容。

现代意义的戏剧节成长于20世纪40年代。第二次世界大战席卷了全球60多个国家和地区,造成9000多万人伤亡,在全球范围内带来了巨大冲击和深远影响。战后,美苏两个"超级大国"为争夺世界霸权又展开了"冷战",直到苏联解体方才结束。现代意义的戏剧节便是在"冷战"背景的铁幕之下逐渐兴起的。彼时各国在政治上虽然四分五裂,戏剧节作为搭建文化交流的载体却得以让各国文化在民间蔓延。这也形成了一个有趣的现象,包括爱丁堡艺术节(1947年)、阿维尼翁戏剧节(1947年)以及国际戏剧节(1957年)在内的几个声誉颇显的戏剧节几乎都是在这一时间段产生的。第二次世界大

①　廖可兑.西欧戏剧史[M].北京:中国戏剧出版社,2001:1.

战后出现的各种艺术节、戏剧节、舞蹈节基本都带着振兴和抚慰的诉求。"艺术节的举办如同是在痛苦与磨难中进行的一种涅槃,带有心灵疗伤、文化重建、地区振兴等方面的意图。"①

一、国外的主要戏剧节介绍

从 20 世纪 70 年代初期开始,种类繁多的艺术节、戏剧节在全球范围内发展起来。如今,各大戏剧节的格局模式也在不断完善中基本确立。各大戏剧节的赛程差异不大,节日内核有的以城市为中心,有的以名人为依托,有的以其定位特点而著称。国内外具有鲜明特点的主要戏剧节概况介绍如下:

(一)国际戏剧节

自 20 世纪 30 年代起,一群致力于戏剧发展和传播的戏剧界学者提出了"国际戏剧节"的构想。经过漫长的探讨与努力,终于在1948 年成立了国际戏剧协会(International Theatre Institute)。国际戏剧协会获得了联合国教科文组织的大力支持,常年开展各类国际的戏剧活动,宗旨是加强世界各国在戏剧创作、表演、理论研究等领域的交流。作为与联合国教科文组织正式建立了工作联盟的国际合作机构,该协会目前拥有会员国逾百名之多,是国际戏剧教育和传播的重要渠道。我国于 1980 年正式加入该协会。

经过国际戏剧协会的努力,第一届"国际戏剧节"于 1957 年在巴黎成功举办,有来自于 10 个国家的戏剧团体参加了首届戏剧节。随后的 15 年间国际戏剧节的总部和主要演出场地都设置在巴黎,其间在巴黎演出了来自世界各国的不同种类剧目,将戏剧艺术的多样性充分体现出来。如中国的戏曲、日本的歌舞伎等亚洲艺术作品都是通过国际戏剧节首次出现在西方观众眼中。后期,国际戏剧协会不再固定戏剧节的举办城市,改为每年由不同国家承办该项盛会。

① 方军.城市节日——走进中国上海国际艺术节[M].上海:上海交通大学出版社,2016:12.

2015年,国际戏剧协会总部的会址由巴黎迁至上海。众多西方的戏剧作品通过上海在东方世界大放异彩,与此同时更多亚洲的戏剧艺术被吸引加入该盛会,在国际舞台上可进一步推广亚洲艺术,使东西方文化得到更好的融合辉映。

（二）阿维尼翁戏剧节

在艺术气息浓郁的法国境内,有一座地中海小城——阿维尼翁。城中拥有众多历史建筑,其中的教皇宫殿曾在14世纪作为罗马教皇的居所。1995年阿维尼翁被列入世界文化遗产,是广受欢迎的旅游城市之一。1947年,第二次世界大战的阴霾尚未完全褪去,戏剧导演让·维拉尔为了实现大众戏剧的理想,发起了阿维尼翁戏剧节。

整个戏剧节以教皇宫殿为主舞台又不局限演出地点,演区覆盖到整个城区。街道和所有能去的空间都可以进行表演,整个城市化身为舞台,极大地拉近了人们与艺术的距离。它的核心不在于剧场而在于民众。阿维尼翁戏剧节有"IN"和"OFF"两个单元,其中由官方出资邀请来的剧目被称为"IN",剧组自费参加的视为"OFF"。阿维尼翁戏剧节提供了一个节日的背景,这个节日接管了整个城镇,在街道上和所有其他可用的空间进行表演,为大众带来新的和未知的艺术。它吸引了成千上万的游客蜂拥至阿维尼翁,不仅因为那里的环境、阳光明媚的天气和美妙的布景,还可以看到一些伟大的剧院。

（三）柏林戏剧节

在首届柏林戏剧节（Berlin Theatertreffen）举行的前一年,柏林电影节组委会邀请了5所来自德国不同城市的剧院携其作品到柏林进行戏剧比赛的项目试点。随后,首届戏剧节于1964年10月作为第14届柏林电影节下的一个单元以柏林戏剧比赛为名推出。旨在展现德国、奥地利、瑞士三国的戏剧作品现状,同时为散落在各个城市的表演团体开启一扇观摩、学习、比较的窗口。在柏林墙倒塌前,柏林戏剧节一度被称为"西方的橱窗"。随着东、西两德的统一,这一口号变为了"德国戏剧的现状展示"。可以说柏林戏剧节为战后的柏

林重塑了积极正面的城市形象。

柏林戏剧节的基本赛程结构自第一届沿用至今：由戏剧评论家组成的评审委员从上个演出季中的数百个德语戏剧作品中选出 10 个他们认为"最值得关注"的剧目在柏林进行演出。那么什么样的作品才是"值得关注"的呢？"评委选出的作品在某一方面须有独到之处，对戏剧的探索和发展具有一定借鉴意义。除了表演出色、表现形式多样的剧目之外，当某一出戏正好契合了当时的一个政治、社会和文化事件，也有可能得到评委的青睐。"①随着社会的变迁和科技的进步，戏剧艺术的表达也在不断前行，柏林戏剧节就是要让人民关注和促进戏剧艺术的多样性。在戏剧节上还会颁发"年度剧院/导演奖""最佳戏剧创新奖""最佳青年演员奖"三个重要奖项。

1965 年柏林戏剧节成立了国际戏剧论坛。这是全球连续举办的历史最久的戏剧论坛活动。最开始只是一些德国年轻职业导演的研讨会，后来基于瑞士、奥地利、德国三国戏剧界长期密切的学术交流活动，自 1970 年开始瑞士和奥地利的专业人士也参与到论坛研讨中来。十年后，论坛向全球开放，并逐渐衍生出研讨会、戏剧节博客、剧本朗读等交流活动。

作为德语区最重要的戏剧比赛，柏林戏剧节与其他戏剧节相比更注重戏剧的专业性，演出作品聚焦当前社会问题、美学立场和先锋的戏剧思想，体现当代戏剧的前进方向和最高水平。"德语戏剧注重的是戏剧的文化反省，注重对人的内在的精神生活极其深刻而真切地挖掘与表现。一句话，德语戏剧崇尚的是文化的理性价值以及对社会洞察、反思与批判的意识。"②

（四）锡比乌戏剧节

锡比乌戏剧节（Sibiwu International Theatre Festival）始于 1993 年，至今已经成功举办了 26 届。这一盛会于每年 6 月在罗马尼

① 陈燕.当代德国文艺评奖的运行机制和价值取向[J].中国文艺评论,2016(3):100.
② 卢昂.德国当代戏剧生态的启[J].中国戏剧,2012(6):46.

亚的锡比乌市举行。锡比乌拉杜斯坦卡国家剧院的演员康斯坦丁·希拉克以其对城市和戏剧的热爱发起并领导团队大力促成了锡比乌戏剧节的诞生。

锡比乌戏剧节集戏剧、舞蹈、马戏、电影、书籍、会议、展览、表演、音乐等艺术形式于一体，每次为期十天，每一届都会设置一个主题并围绕主题开展艺术规划。节日期间开设讲习班、研讨会和戏剧节的名人访谈，并同时面向专业人士和普通市民开放，为罗马尼亚和全球的戏剧专业人士提供自由对话的机会。剧目演出场所散布在城市各个角落，露天广场、街头巷尾等等都可能成为艺术家们的舞台。古城范围不大，当全球各地的专业戏剧团体和戏剧爱好者们蜂拥而至时，整个城市热闹喧嚣，节日氛围格外活跃欢腾。

锡比乌戏剧节初创伊始便吸引了大量罗马尼亚的优秀剧团前来参加并且快速成长为一个具有很大影响力的国际活动，吸引众多国际上最优秀的剧目。这座被人们称之为"橡树之城"的百年老城，拥有中世纪修建的城墙和众多巴洛克式、哥特式古建筑，浓缩见证了这座城市的历史。城市独具的中世纪风情遍布在古老的教堂、广场、石径之上。成千上万的爱好者蜂拥而至，街道、广场、大教堂、教堂、公园和剧院挤满了来自世界各地的客人。往往在节日正式开始之前，门票和酒店就销售一空。锡比乌戏剧节飞速地成长着，到 2005 年参赛国已达到 68 个之多。得益于节日蓬勃的艺术影响力，锡比乌于2007 年被评选为"欧洲文化之都"。锡比乌戏剧节也成为这座百年古城的一个标志性品牌。

锡比乌戏剧节与这座城市及其市民的牵绊十分深刻，市民们可以说是自发积极参与到戏剧节的各项活动中。锡比乌人民为这个节日和他们的城市骄傲、自豪，锡比乌戏剧节理念从它的城市和市民中汲取着力量和养分。城市、民众和节日三者交织密切且融洽。

从历年来锡比乌戏剧节的主题就可以看出，戏剧节的主办者关注全球人类所面对的重要议题，既有环境、社区、遗产、暴力、文化等

外部问题，也有信任、激情、宽容、奉献等涉及人性的母题（见表4-2）。通过戏剧来凝聚共识，又通过戏剧节所倡导的文化改变了城市和社区。通过人群的聚集，赋予了古城历史和古老建筑新的属性，废弃的厂房也可以成为新潮的文化工厂。一群人、一个节日、一片社区、一所剧院、一座城市、一腔热爱就在锡比乌戏剧节。

表4-2　锡比乌戏剧节历年主题

年度	主题	年度	主题	年度	主题
1995	宽容	2004	遗产	2013	对话
1996	暴力	2005	标志	2014	独特的多元化
1997	文化遗产	2006	一起	2015	健康有效的成长
1998	链接	2007	下一个	2016	信任的建立
1999	创意	2008	能源	2017	爱情
2000	另类	2009	创新	2018	激情
2001	挑战	2010	问题	2019	奉献的艺术
2002	桥梁	2011	社区	2020	授权
2003	明天	2012	危机：文化带来的改变		

二、戏剧节与城市发展

探讨城市品牌化的艺术节与城市发展的关系，我们离不开一个典型案例——爱丁堡艺术节（Edinburgh International Festival）。世界闻名的爱丁堡艺术节首届举办于1947年，它作为世界三大戏剧节之一被中国戏剧爱好者所熟知。二战后的英国一片狼藉，百废待兴。各大城市中随处可见的是被炮火轰炸之后而重建的排排小楼。为了抚平战争的创伤，重新建立起与欧洲各国的和谐联系，艺术家想

要找到一座没被战火侵袭的城市来开办艺术节，最后他们选择了苏格兰的首府历史名城爱丁堡。爱丁堡是个古都，它的城市规模并不大，市政府在文化艺术发展中的资金倾斜也不大。然而它在 2014 年却和纽约、巴黎、上海、伦敦等全球一流的大都市比肩，受邀成为世界城市文化论坛成员。要知道无论从城市规模、公共交通、人口数量还是基础设施等方面看，爱丁堡都难以与那些国际一流的超级大城市相比。但是爱丁堡何以成为全球文化的领袖，这与爱丁堡艺术节对城市文化的推动有直接关系。

另外，从开办艺术节以来，每年都有大量的游客来到爱丁堡。前来爱丁堡旅游的游客通常把苏格兰风光和人文体验与艺术节各种演出观摩叠加在一起作为自己的旅行原因。越来越多的城市也建立起直飞爱丁堡的航班。与周边城市相比，爱丁堡人口增长十分突出。1995—2015 年，其人口增长速度较快，20 年间总人口数增长了近10%。2015—2020 年，这五年每年人口增长速度也稳定保持在 0.8%左右，相较于欧洲大多数地区的负增长已经非常可观。艺术节的开展无疑对爱丁堡的城市生活带来了长期影响，无论是空间建设、经济发展还是人文心理等方面其回报都是丰厚而积极的。游客和当地人口的增加更是从侧面体现了艺术节的成功。

（一）城市文化提升

随着现代社会的城市化进程日益加剧，全球一半以上人口的现居地是城市。人们在城市生存空间里的竞争变得越来越激烈，城市与城市间的竞争也是如此。城市自身内涵则从聚集型居住场所不断延伸到文化符号的体现上。

一座现代城市可以说是建筑空间、经济空间、人口空间、文化空间的集合体。每座城市都具备其独特的氛围，文化作为当地民众的共同认知，就是这座城市所固有的灵魂特质。戏剧节这类城市节庆活动就像狂欢嘉年华，短时间内通过大量人群、艺术作品、艺术理念的聚集提升城市形象，在搭建国际交流平台、促进当地文化多元发展

以及产品创意孵化等方面产生巨大推动力。当量变堆积到一定程度，文化上的导向性必然引发文化的重构。按下重启键后的文化建设将为城市带来生机和繁荣。但是这样的成效是短期的，文化的发展具备一定的过程，既需要时间也需要沃土。真正完成一个地区的文化重启，唯有长期可持续发展独具特色的文化项目，才能真正为当地艺术繁荣注入活力，打造出符合城市定位的形象，增强城市的竞争力。

戏剧节是一个城市在文化上做出的选择，是一场文化的盛宴。这种盛会相较于戏剧比赛这类行业内部专业性极强的活动，更能在当地民众间产生广泛的联系。我们必须认识到文化不是少数人的特权，需要有一定的人数基础达成某种一致性或成为集体性的行为后，才能被称为一座城市的文化。它存在于区域民众的喜乐好恶和举手投足之中，影响着当地人群的思想意识、价值观念、审美情趣。众所周知，艺术拥有巨大的感染人心的力量，赋予参加其中的居民以活力和快乐。对自身所在区域的感情是人们获取幸福感的重要来源之一。居民与城市的感情牵绊越深，整座城市就越充满健康、活力、自信。如果本地居民都不能很好地参与到活动中，戏剧节则很难健康地持续下去。让文化节日化身为群众文艺活动，为民众提供更多种类艺术行为的参与方式不仅能为当地民众带来审美情趣的提升，还能建立起人与城市间的深层次牵绊，从而培养出一批忠实的艺术行为消费者，从而提升整个地区的文化意识和水平。让戏剧属于城市、属于大众，不管是参与演出的主体还是观众，人的参与才是最重要的。一旦节日缺乏公众参与，则很难作为城市品牌建立起来，民众的参与和自豪赋予了戏剧节人文内涵。

（二）城市品牌塑造

如果说一座城市的形象是自然发展、进化、沉淀的结果，那么一座城市品牌形象的建立则离不开精准的定位，有意识地经营和被大众接受认可的过程。这不仅体现在城市的市容市貌打造是否美观，更重要的是连接着政治、经济、文化等方面的发展，在文化发展、吸引

资金、促进旅游、招揽人才等方面发挥作用。当代城市的文化软实力在相当大的程度上支撑起城市的品牌构建和传播。打造一个具有影响力的戏剧节,可以作为该地区文化的代表,成为城市符号和城市品牌,以及城市形象展示的重要部分。戏剧节的存在让原本需要完成的城市宣传变得简单。游客们的到来不仅可以欣赏艺术,也能借此了解当地历史、民众生活、民俗文化,他们自然会成为信息的二次传播者。在戏剧节举办期间,同步完成了将艺术变成产能和完成城市品牌传播的双重任务,将城市文化符号更好地植入其中扩大城市影响力和文化辐射力。通过戏剧节打开城市知名度和美誉度,抓住契机把新的形象传递出去。

前文提及的锡比乌戏剧节就是一个很好的例子。锡比乌将戏剧节打造成为一块金字招牌,为巩固罗马尼亚的国际声望和发展文化旅游现象做出了很大贡献。它的成功得益于其城市、民众、节日三者的紧密交织以及对城市文化根源的准确涵盖。这种文化根源也许是城市古建筑、也许是特有的环境特点或者是区别于其他地方的某种文化上的特质。总之,锡比乌建立起自己独特的文化氛围从而脱颖而出。

以前文提及的首届大凉山国际戏剧节为例。举办时就将演出分为了金、木、水、火、土五个空间,相继安排在包括火把广场、听涛小镇、邛海宾馆、建昌古城等 26 个场地,最大限度地将舞台在城市空间中进行延伸。大凉山国际戏剧节的标识选择也十分具有品牌辨识度,使用了距今 2700 多年前西周时期颂鼎铭文的"彝"字。

品牌虽然是一种无形的资产,但是它能带来知名度和美誉度方面的收益。在这里我们如果把城市品牌形象看作是种商品,它带给消费者更多的是印象及体验。良好的城市品牌形象塑造,对于提升城市形象,促进当地经济发展,建立良好的人文、旅游以及商业环境发挥着重要的作用。

（三）城市经济建设

戏剧节具备商品的属性,但是也不能忽视其本身的艺术性。有很多戏剧节和艺术节都成为了过度商业的牺牲品,昙花一现就此消失。一味放大戏剧节的商业属性始终将盈利摆在首位,选择性忽略其艺术价值,是一件非常危险的事情。文化内涵才是决定戏剧节延续能力的根本,找到自己的文化特质和持续运转的健康机制运作下去,对城市形象塑造和地区文化发展尤其重要。缺乏创新意识、同质化明显的活动是难以具备生命力的。直面地区的文化内涵或者问题进而确立明确目标,通过持续的艺术活动带动文化、建筑、环境方面的提升。

国际国内现今的众多戏剧节都在走上日渐产业化的道路。戏剧节的开办对一个地区的发展具有许多积极的作用。依托于文化、民俗、风情,重振经济的积极效应有直接的收益,也有潜在的商机。大量人群的涌入让当地的房产、旅游、住宿、交通、餐饮、广告等行业收到节日的红利,商家和市民均能获益。在推动旅游发展、吸引外界投资、促使经济进步上具有巨大作用。

戏剧节与城市的发展建设相关联匹配,持续良好的节庆活动能促进艺术空间的建设。同样,如果能抓住城市建设的机遇,适时进行艺术空间的拓展对公共文化发展和赞助资金吸引来说都是新的机遇。现在很多戏剧节均选择了让演出场地与人们的生活紧密联系,靠得近一点再近一点。戏剧可能会发生在我们日常走过的街道,甚至是转身的街角。当它进入了日常生活,就有可能成为一种欣赏习惯进而改变人们的生活。有了戏剧活动的参与,城市的建筑和空间也将赋予更多文化内涵和属性。

（四）城市人文交流

戏剧节的活动交流方式是多样的,有民间合作和官民合作。艺术带来交流机缘,以艺术为载体实现宣传互动。从世界各地来参与节日的不同年龄、不同身份的艺术家向观众们展示世界各国的前沿

艺术,开阔地区民众视野。同时也为本国艺术家搭建平台,提供到国外演出的机会。当地的观众们参与其中,各种思想碰撞出火花,创造新的事物,产生各种机缘。

看清当地历史、生活、文化所拥有的魅力时就发现了一大笔财富。地区的活力不可能全凭外来人员帮扶,最根本的还是要引领、推动当地的优秀人才一起工作。当地青年的加入,同时也是教育艺术的一种潜移默化。青年们在帮助艺术家工作和游客们解说等活动中得益。一般参加志愿者活动的都是当地青年和大学生们,这部分人群也刚好是戏剧节想要对其进行艺术兴趣和鉴赏熏陶的主要人群。另外还有通过各种论坛、路演、校园演出等方式,把戏剧教育浸润到群众当中去,培养出忠实的、持久的观众让戏剧节的活动可以持续开展下去。

三、中国特色的戏剧节探索

我们以近年来国内发展最好、影响力最大的乌镇戏剧节为例,来探讨具有中国特色的戏剧节的经验。

乌镇戏剧节举办的历史并不长。2013 年,由赖声川、黄磊等人发起,文化乌镇股份有限公司主办。十年来,乌镇戏剧节依托拥有1300 多年历史的乌镇,已经发展成为国内辨识度较高的戏剧节。

不同于其他水乡,被称为"枕水江南"的乌镇经由公司统一收归经营,并聘用原乌镇居民参与乌镇内民宿的住宿、餐饮等标准化管理。同时,乌镇也善用商业传播手段打造自身独特的品牌。因为具有良好的硬件设施和服务接待水平,乌镇每年还承办由国家互联网信息办公室和浙江省人民政府共同举办的世界互联网大会。

乌镇戏剧节在自我定位中分为了三个层次。首先,强调专业性,定位于"艺术家的专业戏剧节";其次,强调了面向年轻受众,定位于是一个代表年轻人、代表未来的戏剧节;最后,强调戏剧节超越剧场之外的使命,是一个展示小镇文化自信,让世界看到具有中国传统。

在清晰的定位下,乌镇戏剧节形成了以特邀剧目、青年竞演为核心,包括了戏剧论坛、戏剧峰会、戏剧工作坊、诵读会、展览艺术在内的古镇嘉年华、小镇对话为延展的模式。

(一)得天独厚的环境优势

乌镇戏剧节的成功离不开其所拥有的得天独厚的优势。文化环境优势尤为突出。戏剧节的举办地是具备 1300 余年的水乡小镇——乌镇。该地本身具备非常丰富的文化生态资源,不仅拥有大量名人故居、传统生活、生产遗址、格式文化、艺术纪念馆、园林艺术等,还拥有诸多非物质文化遗产资源,如花鼓戏、桐乡"三跳"、皮影戏、花灯、印染、蚕桑纺织等,以及众多传说、习俗、神话类传统民俗文化资源。浙江省嘉兴市的乌镇地处江浙沪"金三角",水系发达、交通便利,与上海、苏州、杭州等城市距离较近且辐射区域大。其所处区域属于我国经济发达地区,该区域内人群的文化消费需求也高于我国西部地区。整个小镇的建筑风格是典型的江南水镇,文化和品牌风格独特,辨识度高。乌镇戏剧节还乘上浙江省大力扶持和推动文化产业发展的东风。以上所述种种优势都为乌镇戏剧节的戏剧扎根以及当地文旅发展起到至关重要的作用。

在乌镇戏剧节主办方的策划下,在乌镇内外集中规划了七个剧场。有被称为"全国最美大剧院"的乌镇大剧院,也有根据乌镇原有建筑结构改建的具有江南古典文化特色的小剧场,还有一个大型户外剧场(见图 4 - 4)。在集中的空间内,乌镇戏剧节吸引了来自海内外的戏剧从业者、戏剧爱好者。在戏剧节期间,既可以欣赏游览古镇,又可观看高水平的剧目。

(二)资本战略与艺术的合作

一般来说,戏剧节的资金来源渠道无非是通过政府、基金会、赞助、票房和周边产品。乌镇戏剧节的主办方虽然获得了乌镇当地政府的支持,但归根结底是一种公司化的行为。这样的好处在于来自民间的资金不需要政府审批,赋予戏剧节本身的政治目的较少,只需

图 4 - 4 乌镇戏剧节的乌镇大剧院与大型户外剧场

经济与艺术,可以使艺术表达和思考更加纯粹。弊端也很明显,就是如何在没有大宗资金注入的情况下保证戏剧节健康持续运作下去。

依托于此,乌镇戏剧节的独到之处便是它的市场定位——"艺术家的戏剧节",基于对艺术纯粹性和自由度的追求,在没有如今市场传统资本运作的干扰下,成为以艺术家主导的最具专业性及权威性的国际性戏剧节。乌镇戏剧节的运作资金来源一开始主要是靠公司的资金投入和票房、周边产品的收入。

从第二届才开始接受外部的赞助,包括爱奇艺、宝马、农夫山泉等企业开始参与到整个戏剧节商业品牌赞助中,形成了战略合作伙伴关系。战略合作是出于长期共赢考虑,建立在共同利益基础上,实现深度的合作。也就是说,这些商家在乌镇戏剧节上看到了巨大的商机和无限的潜力,同时商家资金的注入也使戏剧节可以更好地运作下去。战略合作模式产生协同效应,同时推动了乌镇戏剧节及合作方的知名度,扩大了行业市场占有率,逐步实现各自的专业化及低成本的发展策略。

乌镇戏剧节的资本运作模式与普通戏剧节不同,战略合作伙伴关系的建立是未来发展的最佳运作模式之一。赞助商和战略合作的根本不同在于资本投资模式的区别,赞助商只限于戏剧节本身提供自有产品或资金支持,通过戏剧节为自有品牌达到宣传的目的,而战略合作伙伴是从合作双方的整体产业布局层面出发,结合双方行业优势、业务特色等从各自行业领域底层至产业格局层面达成全面战

略合作,不仅为乌镇戏剧节本身可更深入地多方位打造独具乌镇特色的"艺术＋旅游"的水乡旅游战略升级,同时战略合作方的选择也是主办方最为重要的商业决策,目前达成合作的战略合作伙伴全部来自于各行业的佼佼者其中还不乏行业龙头,这也成为乌镇戏剧节主要的资本支撑。

（三）复合的节日营销模式

乌镇戏剧节作为戏剧市场的定位清晰并具独特性,沉浸式用户体验重新定位戏剧节。戏剧市场虽然趋于小众化,但近些年随着中国戏剧文化多元化的传播渗透,有更多人对文化艺术产生了浓厚的兴趣。作为乌镇旅游业最大的 IP 乌镇戏剧节快速成长,已经将戏剧从体制化成功转化为市场化。从市场定位来看,乌镇戏剧节的受众群体不仅针对戏剧爱好者,还结合旅游市场推广策略,带动式消费用营销场景感染用户,联合主流媒体视频渠道进行口碑传播。

作为营销策略的基础,价格营销在 4P 理论中成为销售闭环中的关键战术,任何营销手段都是以消费者为导向进行产品策划,以满足消费者需求为前提进行产品推广。乌镇戏剧节的价格营销从满足用户的基础需求出发,降低用户购买成本,创造购买及应用便利性,最终达到营销沟通,它以主题节庆的形式成为乌镇最具感染力的营销活动。它的品牌形象和定位为价格营销埋下了伏笔,小众戏剧节的形式不但控制过度商业化的价格体现,而且突出打造了差异化产品的价格营销体系,同时也打上了最富有情怀的价格标签。

乌镇戏剧节新媒体推广对前端用户第一时间进行心理引导性消费,同时通过分享进行二次传播,再次加深消费意识并同时输出消费理念,属于小规模病毒式扩散,宣传效果优化提高曝光量,因为其推广基因具有双向互动性,使新媒体消费者从中得到娱乐性,从而构成消费欲望。乌镇戏剧节的传统媒体推广用户针对性较强,一般来讲针对的年龄层也相对集中,同时因为其传播性较广,能够使宣传印象更加深刻,以权威性的姿态提高广泛信誉度。近几年户外媒体推广

形式也发生了很大变化,乌镇戏剧节的户外宣传加强了广告位置环境关联性,进一步做到精准投放,实现最大力度的宣传效果,利用广告的大小、形状、色彩等要素提高信息表现力,循环播放加深对特定人群的记忆点,最大程度地向消费者展示从而提高参与欲。

乌镇戏剧节的粉丝也可称之为忠实观众,他们的忠诚度与明星效应紧密相连,粉丝愿意为自己所追求的明星买单,因此为戏剧节带来不可估量的收益。同样的,每届戏剧节明星及演员所带来的拥趸也已成为戏剧节收入的基础保障,明星效应同时带动了产业的发展。

（四）品牌市场运作

乌镇戏剧节成为乌镇跨界整合文化资源的重要组成部分,一个戏剧乌托邦、年轻戏剧人的造梦之所与戏剧"孵化器"为乌镇水乡小镇的发展注入新的文化活力。

乌镇戏剧节每年如期而至,从 2013 年的崭露头角到 2015 年的蜚声中外,从 2017 年的继往开来到 2019 年的繁花簇锦,从最初对戏剧不同角度解读的探索到戏剧如生活般地上演,乌镇戏剧节成就了自己的品牌文化,成为乌镇新的文化符号,随之带来的是知名度和影响力的提升和受众群体的极速增加。爱奇艺与乌镇戏剧节携手走过几年风雨,作为互联网独家战略合作媒体,两大品牌达成战略联盟,不仅为前端用户带来一场场身临其境的文化艺术之旅,更有效提升了两大品牌的影响力使戏剧艺术融入娱乐生活。

在 2018 年年底市场运作发生了质的飞跃,大麦网作为乌镇戏剧节的长期合作方在第六届乌镇戏剧节拉开帷幕之时,既作为独家票务代理,又通过可售票品的无纸化推动了古镇节展的智慧升级。

阿里巴巴将依托自身的大数据分析科技,为乌镇提供多维度的游客画像,帮助乌镇能更深度了解各产品受众群体及潜在目标用户的消费习惯和行为特征。大麦网作为乌镇戏剧节的独家票务代理合作方,将依托其娱乐领域的充足资源、丰富经验和场馆软件及硬件管理系统能力,定制开发戏剧节专属票务系统及页面,平台化打通站内

及阿里生态环境中全渠道宣发资源，并在戏剧节基础上与乌镇展开更具深度和广度的全产业链文化合作。蚂蚁金服与乌镇就景区内以支付宝为基础的支付场景展开全面探索和深入合作，为打造完整智慧旅游特色小镇推出更多创新服务，满足游客多元化、智能化、便捷化的旅游需求；飞猪与其合作致力于打造乌镇未来景区，通过开发乌镇景区小程序平台，提升旅游接待售后服务能力，充分满足乌镇景区人性化、科技化、便捷化的需求；阿里云则从云服务器、云数据库、云安全、云企业应用等云计算服务入手，以及大数据、人工智能服务、精准定制基于场景的行业角度深入研发帮助乌镇建设开放式旅游场景下的"景区大脑"。

产业化以后的戏剧节，其市场主体的划分愈发具备市场规范性，即生产主体、经营主体和消费主体三个市场行为中的主要部分，其核心竞争力来自于它的"商品"。乌镇戏剧节的成功举办不但离不开优秀导演、剧团的剧目生产，更值得关注的是它不可复制性的文化产业市场化经营与运作。乌镇戏剧节是中国迄今为止唯一一个仅由企业作为支撑的文化旅游项目，它由乌镇旅业投资成立的文化乌镇股份有限公司主办，脱离常规性的政府和赞助商的规范与扶持，依托文化的多元化特性打造戏剧节的地方性、商业性，以及稳定可观的消费者市场。

已经成功举办几年的乌镇戏剧节并未达到收支平衡点，但乌镇戏剧节作为乌镇的名片之一，极大增加了用户体验感和用户黏性，2016 年乌镇已经在中国古镇中经营效益位列第一。在战略合作的长期推动下，充分利用资源共享、风险分摊，在借助双方核心力量的优势互补基础上创造新机会，最终在营收方面达到双赢发展。乌镇为乌镇戏剧节在商业运作方面提供了良好的环境，二者的结合相得益彰。从宏观的角度看，乌镇不仅是旅游业的地标产物，也同样具备更多商业化的开发潜质，乌镇高格局的统一开发及管理制度成就了乌镇戏剧节的国际性规模，艺术文化的注入为乌镇打造出一种新的

生活方式,即传统兼具时尚元素,大数据时代发展及具有互联网属性的乌镇又将为乌镇戏剧节的未来带来更多可能性。

综上所述,如今全球大大小小琳琅满目的官方和民间的戏剧节数量众多,质量却是良莠不齐。举办一场高质量的、具备持续性发展力的戏剧节面临着许多挑战与困难。仅仅靠吸引和聚集人群,简单地进行剧目堆砌已不能满足需求。找准自身的文化属性、功能定位和身份认同方能从众多斑斓多彩的戏剧节中脱颖而出。亚洲区的戏剧节初期较似西方戏剧节的"搬运工"。发展至今,依葫芦画瓢似的盗版连锁已经难以引起游客的兴趣、关注,节日失去活力,甚至本地民众与节日间的联系、对节日的热情也会有消磨甚至殆尽的危险。复制带来的后果是消减,在文化多样性的今天需要更多的文化自信,需要真正认识到东西方文化碰撞的内涵,在国际大背景下将本土的和舶来的融合再造。

第五节　开放的剧场:城市、空间与美好生活

大型剧场通常是都市地标,是城市的文化符号。这样的案例在全球范围内不胜枚举,如建成于 1973 年的悉尼大剧院以风帆造型坐落于澳大利亚悉尼港的便利朗角,于 2007 年被联合国教科文组织评为世界文化遗产,也成为了整个澳大利亚的标志性建筑。建筑学、社会学、文化学等领域的学者都探讨过剧场与城市在物理空间、精神品质之间的联系。

事实上,作为一栋建筑的剧场并不是封闭的。它们不仅通过日复一日的演出迎来一波又一波的观众,作为城市建筑群中的一员,它们也见证着一个城市甚至一个国家的历史变迁。上海的兰心大戏院最初建于清朝同治年间,被大火付之一炬后复建于虎丘路。1931年,迁址于茂名南路 57 号,也就是现在兰心大戏院的地址。许多历

史学者研究过兰心大戏院的历史,兰心大戏院数百年的历史就是一段上海开埠以来的文化交流史,从上演的各类剧目可以读解到时代的思潮,从欣赏剧目的观众变迁可以读解到上海经济发展所导致的主流阶层的变化,从剧场地址或名称的更迭过程可以解读时代变化。研究历史,我们从一个个剧场看到了社会的变迁。

如果说"开放"这个观念对传统剧场来说是受到外部环境变化而被动接受的话,如今的剧场已经明显发生了主动开放的转向。在剧场的空间设计、经营理念、整体观念上,剧场已经越来越主动向各方打开大门。当代中国的剧场,正以全新的面貌服务于中国人民对美好生活的向往。

一、开放的空间设计

在中国各大都市,大型基础建设是推动城市整体建设的抓手。而越来越多的城市把大型剧场的设计、修建当成城市必不可少的公共文化基础设施。大投入、大手笔是当前我国城市剧院修建的趋势,通常聘请世界知名建筑设计师进行设计,在高效率的市政规划团队与建筑工程团队的实施下,一个个富丽堂皇的,大面积、多功能的剧场在各个城市拔地而起。然而,并非每个大型剧院都能得到好评。

中国国家大剧院在设计和修建的过程中就遭遇批评。国家大剧院坐落于天安门广场以西,毗邻人民大会堂,整体建筑风格是一粒晶莹剔透的水珠造型,试图为古典庄重的北京增添现代气息。从方案中标起,来自国内一些院士和海内外建筑学家的批评就层出不穷,一是从经济考虑,巨型壳体的外观和大面积的水池从环保、节能等可持续性的角度看毫无必要;二是从文化上考虑,一个现代艺术风格的剧院与周围古典建筑的风格完全不匹配,甚至国际权威的建筑杂志《建筑评论》批评它的设计"无法无天",是一个"完美的粪团"。

如今,在中国各大城市仍然有许多剧院在修建。除了大型剧院外,许多中小型剧院开始将我国在大型剧院修建过程中对经济、环

保、文化等角度的反思作为经验,更多地从空间的功能性去思考剧场对城市的价值。开放的空间成为了 21 世纪之后剧场的主要理念。

开放,是建筑设计师并不陌生的观念。20 世纪 70 年代开始,"开放街区"的建筑设计理论就开始被广泛讨论。在这个理论的支持下,一个个建筑从空间、视线、功能向城市打开,从而保证建筑与城市高度融为一体。同时,建筑设计的空间不仅要满足建筑内人群的使用需求,还应该尽可能满足城市居民的多元需求,从而实现共享城市空间的观念。在这个观念的影响下,国外涌现出很多经典的与城市共享空间的建筑设计,这也成为当前建筑设计的主要潮流之一。

(一)公共文化综合体中的剧场:在剧场内规划共享空间

在该理念影响下,国外很多艺术剧场都做到了与社区连接,并开放一定空间给当地居民。比如英国国家剧院、伦敦芭比肯艺术中心、纽约林肯艺术中心等。如今,中国的剧场设计也试图从功能出发去打开剧场的空间。如上海话剧艺术中心正计划在现有格局不变的情况下打造"开放艺术空间"。按照这个计划,话剧中心将安福路沿街的二楼、三楼窗边区域向观众开放,再把六楼和七楼打造成展览空间,分别侧重于对上海戏剧历史和其他艺术家的展览。

而正在兴建中的剧场,将开放空间观念运用得更如鱼得水。在四川人民艺术剧院的设计方案中,将形象展示和商业功能作为重要的空间,商业空间、观众休息厅、前厅等空间错落有致,以求剧场空间的商业价值最大化(见图 4 - 5)。从右图空间规划可以看出,下半部分为公共空间,形成了颇具气势的挑高三层的中庭空间,同时也成为剧院的形象入口和商业入口。

(二)商业综合体中的剧场:从外部建筑规划剧场空间

在建筑群的国家和市政建设的总体规划中,剧场被作为重要元素设置其中。经典的案例是 2002 年正式落成并投入使用的新加坡滨海艺术中心(The Esplanade — Theatres on the Bay)。1989 年,新加坡政府认为国家的文化艺术主题公共空间不足,于是在滨海艺

术中心的助力下,建成了如今的滨海艺术中心。中心内包含了一座
能容纳 1600 人的剧院和一个能容纳 1200 人的音乐厅以及一个购物
中心。从城市规划的立场出发,将艺术剧场与商业服务集成于同一
个空间中,起到相互关联和促进的作用。

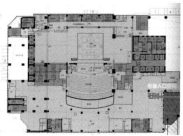

图 4-5 四川人民艺术剧院设计图

商业地产在空间规划中有更强的自主性。因此,我们看到近年
来众多城市剧场如雨后春笋般在各个商业地产中生长起来。2017
年,四川人民艺术剧院在成都华润万象城六楼建成了一个多功能剧
场空间——黑螺艺术空间。这个剧场具有小剧场演出、艺术展览、新
闻发布、艺术培训、学术研讨等时尚文化为一体的多重功能(见
图 4-6)。

图 4-6 四川人民艺术剧院黑螺艺术空间

（三）在教学综合体中的剧场：学校中的开放空间

在国内学校尤其是高等学校内，一座多功能的剧场是标准配置。教学综合体中的剧场一般用于学校师生的活动。如今学校中的剧场更多地面向学生开放使用，由学生事务的主管部门来协调和审核学生对剧场的使用。据了解，学校也会在一定周期内向教育部、省市教育部门申请专项基金来翻修剧场。而一些艺术院校或具有独立艺术学院的高校对剧场的功能性需求更高。近年来，一些按照对外营业标准的高规格教学综合体内的剧场也开始兴建。2019年，上海音乐学院修建的上音歌剧院正式投入使用。这个剧场"不使用任何扩声设备"，呈现原汁原味的建筑声学效果（见图4-7）。上海音乐学院院长廖昌永说："歌剧院按照'上音主体、歌剧特色、学术高地、市场运营'的方针，把引进节目和孵化原创相结合，积极促进上音产、学、演融合发展。"①

图4-7　上海音乐学院歌剧院外观

不论是为活跃校园文化建设而面向校内学生开放，还是秉承开

①　上音歌剧院正式启用，上海又多了一座有温度、高颜值的剧场[N/OL].上观，2019-09-16(8).https://www.jfdaily.com/news/detail? id=176269.

放办学、与市场接轨的思路面向社会开放，教学综合体中的剧场正逐渐成为城市剧场中的重要组成部分。

二、开放的经营管理

面对其他文化娱乐活动的激烈竞争，增强剧院的品牌影响力，吸引观众参与到演出活动来，是各大剧院敞开大门的原因。

（一）维护消费者关系的开放日活动

如今，许多大型剧院都会组织一年一度的开放日，举办各类活动吸引观众。剧场方会设计新颖的互动形式，让消费者免费参观剧院，了解剧院历史并参与到部分演出的体验。开放日活动既可以维护消费者关系，又能借此提升剧院的品牌形象。

一些剧院的开放日是一年一度的，一些剧院则每个季度举办一次。从 2014 年 12 月起，上海音乐厅就推出每个季度一次的品牌活动"秒奏客"主题参观日。参观日以一个"主题"为线索，引导观众参与快闪、参观排练、工作坊、展览等活动。2019 年，上海音乐厅在进行大规模修缮前最后一次的参观日主题名为"暂别，是为了更好地相见"。观众在组织者的安排下，被分为 20 人一组。在讲解人员的引导下，了解音乐厅的前世今生，尤其是平时不对外开放的舞台、后台、艺术家化妆间、录音棚等区域（见图 4 - 8）。

图 4 - 8　上海音乐厅开放日活动现场

（二）提升观众专业素养的工作坊

工作坊（workshop）也是专业剧院常常推出的吸引观众参与的项目。一般来说，剧院会根据近期正在演出的剧目来主题策划一些内容或主题相关的工作坊，甚至还会邀请正在演出剧目的主创人员担任工作坊的主持人。应该说，相比演出，工作坊的专业性更强，对目标观众群体中的艺术从业者、爱好者、艺术学习者等都有一定的吸引力。依托演出资源，参与者可以在小范围内与主持工作坊的著名戏剧家进行面对面的交流和学习，这的确是剧院才具有的优势。例如，坐落于北京东棉花胡同的蓬蒿剧场是国内为数不多的民营非营利性小剧场。整个剧场只能容纳100名观众，剧场由四合院改建而成。蓬蒿剧场是典型的场制合一的剧场，即：演出场馆和戏剧制作于一体。作为非营利性剧场，经营者非常重视演出制作之外，有关工作坊、学术讲座、学术论坛等戏剧活动，这对于剧场打造具备独立精神的实验戏剧生态具有关键作用。2015年，蓬蒿剧场上演了英国剧作家爱德华·邦德（Edward Bond）的作品《愤怒的路》，该作品由英国戏剧教育剧场大伯明翰（Big Brum）制作演出。演出结束后，《愤怒的路》两名主演开设了名为《如何为了创作戏剧而运用物体》的工作坊。两名主演以刚刚结束的舞台布景为工作坊的讲台，不仅介绍了剧本与舞台、布景、道具的关系，还让观众分为两个小组复排剧本。

（三）面向青年的开放式艺术教育

从政府主管部门的立场来看，开放剧场的意义在于将艺术观赏与体验纳入到公共文化活动的板块中来。近年来，我们看到由各级政府主导的各类艺术节或大型艺术活动中，都要求参展、参演的剧院要配合整个策划中关于公共活动的总体设计。以每年一度的上海国际艺术节为例，这一上海最高水平的国际艺术节以上海主要剧院场馆为空间，吸引海内外著名的舞台演出、展览、论坛前来参加。但近年来，上海国际艺术节特别将艺术教育作为核心板块放置在总体策划中。以2018年为例，艺术教育板块包括了特别活动、艺术进校园、

学生进剧院、艺术交流四个部分,成功举办了 50 项 100 场左右的活动,秉承精准定位人群的方针,形成面向少年儿童的活动品牌"艺趣社"和面向青年学生的"观 剧团"两大主力品牌活动。

三、开放的城市体验

孟京辉说,一座没有戏剧精神的城市是会枯萎的。同样,一座没有剧场的城市也是没有生机与活力的。剧场,不仅要在物理空间设计上融入城市,还要把戏剧欣赏纳入到民众精神文化活动的选择中,更要与城市品牌、城市特征相融合。不论是国有背景的大型剧团、大型剧场,还是民营背景的小型剧场,都应该沿着自己的发展路径成为构建城市精神的元素。

前文多次提及的百老汇,就是剧场融入城市的最佳案例。另一类成功案例也发生在美国,那就是修建在拉斯维加斯各个大型豪华酒店、赌场内的剧场。这些剧场一般都是为某一个主题的秀度身定制的,用世界先进的舞台技术和设备,吸纳那些引人瞩目的表演者,制作出精彩绝伦的表演。享誉世界的太阳马戏团(Cirque Du Soleil),在 20 世纪 80 年代由两位加拿大魁北克的街头艺人创建,即便他们竭尽所能将马戏团带到美国洛杉矶且获得了一些短期演出的合同,但剧团离产业化的道路仍然很远。直到美国商业巨头史蒂夫·韦恩(Steve Wynn)在自己的酒店为太阳马戏团建造了专用剧场并将剧目的绝对创意权和控制权交给剧团后,太阳马戏团才真正以 *Mystère* 从拉斯维加斯走向了世界。演出、剧团、剧场和城市,紧密相连,相互成就。

近年来,效仿拉斯维加斯的模式,国内也打造了类似的剧场和演出。2014 年,武汉的汉秀剧场开幕。剧场的修建就是为了一场名为《汉秀》的演出。"汉"意为楚汉、武汉文化,"秀"是指现场表演,从英文"show"而来。汉秀剧场采用可移动座椅的舞台,用拉斯维加斯式的音乐、舞蹈、杂技、跳水、特技等眼花缭乱的表演,讲述了一个东方

神话故事。

　　然而，如果将《汉秀》和太阳马戏团的演出进行对比，会发现两者具有极高的相似度。因为该剧的总导演弗兰克·德贡（Franco Dragone）原本就是太阳马戏团的核心成员，在拉斯维加斯演出多年的《O 秀》（O Show）、《梦》（Le Rêve）、《全新的一天》（A New Day）都是由他导演的。事实上，《汉秀》的故事核心围绕一个并没有中国文学基础却符合世界想象的东方故事，整个剧场的视觉手段和感官体验都是西式的。对于前往武汉的游客来说，走进汉秀剧场享受 90 分钟的视听感官刺激，的确是一次具有商业价值的消费体验。但与拉斯维加斯高度产业化的娱乐行业不同，武汉尚未具备以观光旅游为主体的庞大潜在消费者基础。因此，"外地人看得少，本地人没兴趣看"的结果也在所难免。由万达集团投资 40 亿人民币打造的汉秀剧场，原本预计每年票房 7 亿元，但运营数年来，实际营收情况与预期差距较大。

　　因此，要让剧场成为城市体验的一部分，必须从剧目设计上深层次挖掘城市的底蕴，让现代舞台技术为讲好城市故事服务，而不是用故事为炫耀的舞台技术服务。杭州是一座擅长进行城市营销的城市。依托于西湖这一资源，从城市故事、城市文化中提取了可贵的元素，并有机融入了城市规划、城市营销。当然，剧场也是杭州人讲述杭州故事、传播杭州文化的绝佳场所。除了前文所述的《西湖印象》与《西湖印象·最忆是江南》的实景演出，杭州一年一度的国际戏剧节也是用戏剧来塑造杭州精神、传播杭州文化的载体。

　　2012 年，杭州市委宣传部和杭州文广集团主办了首届杭州国际戏剧节。戏剧节由孟京辉担任艺术总监，一开始就将国际化、先锋性与本土化、民族性作为两个戏剧节的平行主轴。这一组平行关系也正是杭州这座开放的古老城市的基调。在 2012 年首届戏剧节上，改编自布莱希特作品《四川好人》的剧目《江南好人》与观众见面。戏曲导演郭小男与越剧表演艺术家茅威涛夫妇，联手将这个布莱希特想

象中的中国故事,彻底本土化为杭州故事。一方面,这部作品将杭州特色的文化元素丝绸、水烟融入剧情所勾勒的江南风景,同时借用布莱希特原剧的哲学思考,改编者将其用于反思现代社会中关乎人性和民生的问题。越剧、歌曲、现代舞、话剧等多种现代舞台样式被巧妙地在舞台上融合。2013 年,这部作品登上了国家大剧院,又用另一种途径讲述了杭州敢于创新的城市精神。

2019 年,走到第七年的杭州国际戏剧节依然重视剧目的国际化和本土化。在这次戏剧节上,杭州的 10 个剧场上演了 24 部作品。除引进国外先锋实验剧目之外,杭州杂技团、杭州话剧团、杭州越剧院三大杭州剧团各自带来了一部创新的传统剧目:杭州杂技团在杭州杂技总团剧场上演了杂技魔术剧《忆江南》,用杂技、魔术来讲述西湖美景和西湖人的故事;杭州话剧团在杭州大剧院上演了话剧《初阳台》讲述了杭州解放前夕隐蔽战线与妄图炸毁钱塘江大桥的敌人斗争的故事,舞台美术上呈现了浙江大学、六和塔等标志性的杭州元素;杭州越剧院则在艺苑剧场上演了讲述"孤岛"女杰茅丽瑛事迹的《黎明新娘》。依托戏剧节搭建的舞台,杭州再一次用戏剧讲述了自己的城市故事。

戏剧节的开幕式上举行了回顾杭州国际戏剧节的特展《戏剧,城市的表情》。展览用图文的方式回顾了七年间,戏剧、剧场与杭州城市发展的关系。

剧场不是密闭的冰冷空间。开放的剧场迎来送往一批又一批观众,向外界传播着一段段人情冷暖的故事,也见证着一个个城市的日新月异。

结　语

从戏剧本体出发，我们考察了戏剧文本、题材、舞美和观念发生的变化；从消费文化的总体背景出发，我们考察了在现代商业中商业戏剧是如何生产和传播的，尤其阐述了那些决定着戏剧作品究竟以何种面貌呈现在消费流通环节的重要利益关系人；从媒介的视角出发，我们考察了当代剧场中那些被灵活地用作媒介的元素，去理解戏剧实践者如何利用它们来进行当代叙事与意义表达；从体验的角度出发，我们考察了当代剧场创新戏剧形式、开放剧场空间，为观众提供多种可能的浸入式体验。

为了给这四种视角提供更多的案例支撑，我们走进了全国乃至全球各式各样的剧场，观摩了丰富多样的演出。票价千差万别：有数百美金票价的百老汇音乐剧《汉密尔顿》，也有完全免费的嘉定社区居民自娱自乐演出的独幕剧，还有在内蒙古阿拉善草原上为牧民表演的歌舞；有地域的相互对比：我们先后观看了沉浸式戏剧《不眠之夜》在纽约和上海的演出，同样的剧本在不同城市生根成长，前者豪放不羁，后者神秘含蓄；参访的剧场形式各异：有地标性的大型城市剧场，如中国国家大剧院、英国皇家阿尔伯特音乐厅，也有以天地山水为背景的实景剧场，如敦煌、丽江、西湖、井冈山，还有隐藏在城市楼宇之间的超小型戏剧空间，如纽约的外外百老汇那些在老式居民

住宅中的剧场。

最初写作的时候，我们试图要解答"为什么人们需要剧场？"或"人们需要怎样的剧场？"但后来我发现，其实在这两个问题之前，必须要加入对时代的限定，即：为什么当代的人们需要剧场？当代的人们需要怎样的剧场？也就是说，只有把戏剧创作、剧场现象放置在当代社会生活的上下文中，我们的思考才有意义，我们把"时尚的"用于描述当代剧场才有价值。

当代剧场的变化不是孤立的现象。它与戏剧艺术自身的发展规律有关，与大众审美、大众消费行为习惯有关，与新兴媒介发展、大众传播形式变化有关，它更与国家、城市对文化艺术的需求有关。因此，要用某个单一的学科视角去界定当代剧场显得困难重重。"时尚的"似乎是对当代剧场的现状与发展愿景的合适描述，不仅仅是植根于设计学的狭义时尚研究，还交叉了社会学、美学、传播学等学科的广义时尚研究，的确可以为我们理解当代剧场现象找到一种思路。

我们先来回答第一个问题：为什么当代的人们需要剧场？

在被互联网和社交媒体占领的当代社会，我们比过去任何一个时期都感受不到虚拟与真实之间的障碍。足不出户，我们可以依靠互联网和新兴媒体满足物质和精神文化的全部需求。而像 NTLive 一般的影像戏剧，其实已经不算是我们所谈论的戏剧了。正是因为如此，进入真实的剧场，不论是奢华的高级剧场，还是朴素简陋的小型剧场，在各式各样的观与演的交互过程中，体验与真实演员的眼神交流，体验多则成百上千人，少则数十人共同完成的一场两三小时的仪式，该是多么珍贵。

科技手段的日渐发达，使复制变成轻而易举的事情。数字媒体使电影、电视、音乐等艺术样式饱受版权侵犯的困扰。戏剧当然也有版权困扰。但戏剧演出企图被模仿的成本极高，且事实上也是不可能被复制的。我们很少看到戏剧作品除了抽象的海报、有限数量的剧照、非常短暂的宣传视频之外被公开的戏剧演出的影像，因为必须

保护剧场内演出的神秘性。即便流传出来的戏剧演出的影像，也只是记录了演出当天的实况。要知道，即便是同一批演员，在同一剧目的不同场次也有所不同。这种一次性的体验决定了剧场体验的神秘、不可预测，也决定了它的稀缺和不可替代。

在影视明星们夺走了大众传媒焦点的时代下，依然有一批戏剧从业者坚守在剧场的那一方舞台。不是因为他们不屑于成名，而是因为他们认为自己从事的是一份"高级的"职业。它不关乎物质，它关乎的是精神。有趣的是，正是因为这些人的坚守才使得大众眼中的戏剧和剧场是"高级的"。就像现代派艺术、古典音乐那样，"高级的"戏剧很快就成为了消费文化的宠儿。比起走入电影院，走进剧场更加"高级"。观众是否能看懂剧情变得不再重要，进入剧场的体验、分享的过程本身就是一种当代都市的时尚。

具有仪式性的现场感，稀缺的不可复制性以及高级的消费体验正好对应了当代社会人们的需求，而且越是受媒介演变影响大的繁忙都市，剧场的"复杂而低速"的缺陷反倒成为了自身的优势。所谓以不变应万变，大概就是这个道理。从本书开篇起，我们就阐述了狭义的时尚领域和我们所谈的剧场并没有直接关联。而超越了服饰、穿着、打扮这一范畴的广义时尚，尤其是涉及到思想、观念，又是各说各有理，并未真正达成共识。但是，当代剧场所具有的现场仪式、不可复制和消费体验恰恰又与当代时尚现象的特征高度契合。

第二个问题，当代的人们需要怎样的剧场？

当代中国并不缺乏剧场。有不完全统计显示，全国各地正如火如荼兴建或翻新的剧场超过了 2000 家，其中包含了造价上亿元的大型剧院 40 余家。这种全国修剧院的现象在全球都是独一无二的。在大兴土木的背后，掩饰不了的事实是 90% 的剧场在亏本经营。据不完全统计，中国平均每个剧院每年上演的剧目不到 50 场，也就是说一年有近 85% 的时间是闲置的。那么，是不是我们的剧场足够多了？与发达国家相比，我国人口与剧场的比例依然差距很大。即便

在上海,2400 多万的常住人口也仅仅只有 152 个剧场,也就是说每 15 万人共享一个剧场。这与致力于成为世界创意之都的上海实在不能匹配。

我们当然需要剧场,但不需要攀比地大兴土木。我们真正需要的是给予戏剧一个可以自由生长、良性发展的土壤。政府应该做好"把关者",而不是管理者;政府应该专注于维护戏剧生态健康发展的政策,让创作者好好做戏,让剧场好好经营戏,让观众好好看戏。在有规划、有前瞻性的文化机制的保驾护航下,良性的戏剧生态才可能真正形成,那些 85% 时间闲置的剧场才不会门可罗雀。如果台下坐满的不是自发而来的热情观众,剧场是不会有生命力的。

在写作过程中,我们试图只从国内剧场实践的案例来佐证,后来却发现在全球化程度如此之高的今天,中国的剧场是无法切断和国外戏剧,尤其是西方戏剧的联系。我们迎来西方音乐剧的海外常驻演出,我们引进翻译并排演西方经典作品,我们把西方当代剧场的新观点、新方法用于对中国社会的关注并排演中国作品。我们不只接受西方戏剧的输入,我们也在尝试着输出。我们将东西方文化的共性在剧场中融会贯通,创作出属于自己话语体系的故事。我们通过剧场获得商业利润,彰显传播城市精神,还在"中国文化走出去"的战略下,让戏剧成为"传播中国文化,讲好中国故事"的载体。

不论是戏剧演出过程中调整了观演关系,还是剧场在设计和使用过程中主动延展空间结构。在当代,剧场或剧目在形式和内容上的改变都只是过程,而不是目的。从古至今,所有辉煌灿烂的剧本或演出,它的核心只有一个,那就是人。所以我们在戏剧中塑造鲜活的人,去长篇累牍地谈论人性,去和舞台下一双双炽热的眼神交流,我们都是在以人为中心。

当代中国的戏剧,理所应当要谈论人。不论是商业戏剧,还是主旋律戏剧,人都应该被放置在戏剧关注的中心,这就是我们多次在书中提到的从主旋律戏剧向主流戏剧转型的意义。

　　当代中国的戏剧，应该发挥价值引领的功能，通过对真善美的歌颂，去引导人、鼓舞人、感染人；当代中国的剧场，应该发挥公共服务的功能，让剧场成为每个中国人有权利、有能力、有意愿进入的空间，体验、欣赏、表演、感受，更好满足中国人民对美好生活的向往。

　　这才是当代剧场的时尚价值，也是我们的回答。

附　录

附录一　国内音乐剧演出简况表（2015—2020）

编号	剧目名称	首演时间	出品方	主创	类型
1	《来自星星的鱼》	2015 年 1 月 2 日	武汉人民艺术剧院有限责任公司	导演:王子,王念/编剧:叶爱霞,熊晶	原创
2	《闪亮芭比》	2015 年 1 月 4 日	豪思国际	美方导演:柯比·罗岑菲尔德/中方导演:叶�谦/美方舞美设计:斯坦利·梅尔	引进
3	《新泽西之夜》(巡演)	2015 年 1 月 6 日		导演:埃玛·罗杰斯/主演:弗兰克·瓦利,达米恩·斯卡拉等	引进
4	《寻找初恋》	2015 年 1 月 9 日	亚洲联创文化发展有限公司	导演:武雨泽/主演:张梦儿,崔秀丽,钟舜傲,张峻鸣,施哲明,宗俊涛/音乐总监:魏诗泉/舞蹈总监:刘艾	改编

（续表）

编号	剧目名称	首演时间	出品方	主创	类型
5	《一步登天》	2015 年 1 月 9 日	七幕人生文化产业投资有限公司	导演:约瑟夫·格雷夫斯/编剧:亚伯·布罗斯/作词/作曲:弗兰克·哈特金斯/编舞:罗埃兹·罗恩	引进
6	《晏小傅与宁采臣》(巡演)	2015 年 1 月 15 日	东莞市东城区办事处 北京保利剧院管理有限公司	导演:黄凯/编剧,作词:关山/制作人:袁鸿,文智/作曲:三宝/主演:徐瑶,刘岩等	原创
7	《爷们儿·叁》(巡演)	2015 年 1 月 16 日	开心麻花娱乐传媒有限公司 深圳艾迪文化有限公司	导演:吴昱翰/作曲:郑一肖/主演:刘思维,戴珪,王元虎,何子君,刘欣然,杨晓明	原创
8	《音乐之声》(巡演)	2015 年 1 月 24 日		导演:杰瑞米·山姆斯/编舞:艾琳·菲利普斯	引进
9	《爱上邓丽君》	2015 年 2 月 6 日	国家大剧院	制作人:李盾/编剧:王蕙玲/作曲:金培达/主演:王静	原创
10	《简·爱》	2015 年 3 月 6 日	杭州剧院	导演:王剑男/编剧:约翰·伟德曼/作曲:祁峰/作词:王凌云/编舞:王炜仲/主演:曹沏仲/章小敏,梁卿等	原创

（续表）

编号	剧目名称	首演时间	出品方	主创	类型
11	《猫》	2015年3月6日		作曲：安德鲁·劳埃德·韦伯/演员：弗兰克·托马森·杰森、贾迪乐、罗斯玛丽·福特等	引进
12	《你是我的孤独》	2015年3月20日	凤凰出版传媒集团	导演：周小倩/编剧：喻荣军/编舞：江帆/主演：吕梁、田水、万博、刘鹏斌、袁野、潘琪等	原创
13	《又见桃花红》	2015年3月14日	苏州市歌舞剧院有限公司	导演：马达/编剧：罗洲/作曲：赵光	原创
14	《锦绣过云楼》			导演：陈蔚/编剧：叶建成、黄孝阳/作曲：高鹏等 金复载/主演：吕薇、汤子星	原创
15	《至少有十年我不曾流泪》	2015年3月24日	杭州剧院 太原市歌舞杂技团	导演：王晓鹰/主演：孙佳欢、魏雪漫	原创
16	《西关小姐》	2015年4月8日	广州歌舞剧院	导演：傅勇凡/编剧：王军/作曲：石松/主演：张帧子、汤莉、权琳丽、梁丽红、徐天昱、许乐等	原创

（续表）

编号	剧目名称	首演时间	出品方	主创	类型
17	《小城之春》	2015年4月8日	上海现代人剧社	导演:石俊/编剧:陈新瑜/作词:陈新瑜、赵倩/作曲:罗威	原创
18	《少年台湾》	2015年4月17日	南京市委宣传部	导演:扬忠衡、冉天豪、符宏征/主演:殷正洋	原创
19	《狂奔的拖鞋》	2015年4月22日	至乐汇	导演、编剧:樊冲/主演:周铁男、韩文亮等	原创
20	《绿皮火车》	2015年4月29日	安徽省泗州戏剧院	作曲:张峻峰/编剧:王晓马/主演:孙玥、陆为为等	原创
21	《小时代》	2015年5月7日	时尚集团 上海锦辉艺术传播有限公司 上海文广演艺集团	导演:刘芳棋,吴斌/监制:郭敬明/主演:唐子晴,炎亚纶、飞儿,李祥祥等	原创
22	《仙乐飘飘处处闻》	2015年5月15日	伦敦帕拉丁剧院 香港青年艺术协会	导演、编舞:大卫·艾金斯	引进

（续表）

编号	剧目名称	首演时间	出品方	主创	类型
23	《人鬼情未了》（亚洲巡演）	2015 年 5 月 15 日	上海新可风文化传播有限公司	导演：马修·华修斯/编剧、作词：布鲁斯·乔伊·罗宾/作曲：克里斯托弗·纳丁格尔/编舞：阿什利·沃伦/主演：莱姆·道尔、露西·琼斯	引进
24	《巴黎奇遇记》	2015 年 5 月 19 日		导演：约翰森·萨尔蒙/主演：阿莫里·德·克莱恩库	引进
25	《如果有来生》	2015 年 5 月 29 日	中舞影业	导演、编剧：沈文帅/制作人：刘捷	原创
26	《空中花园谋杀案》	2015 年 6 月 3 日	孟京辉戏剧工作室	导演：孟京辉/编剧：史航、孟京辉/作词、孙健/作曲：张然、王阿/主演：张地、张功长、刘畅、王赛男、李智浩	原创
27	《大鹏的梦》	2015 年 6 月 4 日	深圳市委宣传部市文体旅游局市投资控股有限公司	导演：文祯亚/主演：杨作霖、吴思明、谭兰燕、陈世才等	原创
28	《山歌好比春江水》	2015 年 6 月 6 日	广西歌舞剧院	导演：黄定山/编剧：张名河/作曲：杜鸣/主演：陈笠笠、王丽达、汤子星、张海庆等	原创

（续表）

编号	剧目名称	首演时间	出品方	主创	类型
29	《国之当歌》	2015年6月6日	上海歌剧院	导演:信洪海,石俊/编剧:李瑞祥/作曲:李瑞祥,石俊/主演:石倚洁,李新宇,吴晚亭等	原创
30	《尼伯龙根的指环》(24小时音乐会版)	2015年10月16日		指挥:古斯塔夫·库恩/主演:詹卢卡·赞比奇,莫娜·松姆等 演出:蒂罗尔州音乐节	引进
31	《文成公主》	2015年10月20日	马来西亚亚洲音乐剧	导演,制作人,编剧/何灵慧/音乐总监,作曲,编曲:黄慧音/编舞:陈淑琳,杨淑娟/舞美设计:林伟彬	原创
32	《浮士德》	2015年10月30日		导演:卓斯·雷德—史尔巴/指挥:吕嘉,袁丁/主演:迪亚高·施华,胡安·帕布鲁·杜佩,卡路·哥伦巴拿	引进
33	《这里的黎明静悄悄》	2015年11月5日	国家大剧院	导演:王晓鹰/编剧:万方/作曲:唐建平/指挥:张国勇/主演:张英英,徐晓英等	改编

（续表）

编号	剧目名称	首演时间	出品方	主创	类型
34	《白毛女》（全国巡演）	2015 年 11 月 6 日	文化部	导演：张奇虹，侯克明／艺术顾问：郭兰英，王昆，乔佩娟／艺术指导：彭丽媛／指挥：刘凤德／音乐：关峡／主演：雷佳，张英席，高鹏等	原创
35	《渔公与金鱼》	2015 年 11 月 10 日	国家大剧院	导演：沈亮，作曲，编剧：莫凡／指挥：张少／主演：孙砾，姚中泽，阮余群，李欣桐，甘露露等	原创
36	《守望长空》	2015 年 11 月 11 日	空政文工团	编剧：王俭／作曲：张伟／主演：刘和刚，刘一祯等	原创
37	《江姐》（巡演）	2015 年 11 月 16 日	中国人民空军政治文工团	主演：王莉	原创
38	《木兰诗篇》（情景交响音乐会）	2015 年 11 月 20 日	总政歌舞团 国家交响乐团 国家交响乐团合唱团	编剧，作词：刘麟／作曲，关峡／指挥：姜金一／主演：雷佳，张英席	原创
39	《茶花女》（音乐会版）	2015 年 11 月 26 日	珠江交响乐团 星海音乐学院星声合唱团	指挥：刘新禹／主演：王森辉，王传亮，冯国栋，刘颖，吴睿	引进

（续表）

编号	剧目名称	首演时间	出品方	主创	类型
40	《岳飞》	2015年11月27日	天津音乐学院	导演:陈薪伊/编剧:徐庆东/作曲:黄安伦/主演:关致京	原创
41	《阿依达》	2015年11月30日		导演:达蒙·普罗密斯/指挥:林涛/主演:李国玲,贺群	引进
42	《唐帕斯夸来》（音乐会版）	2015年12月9日		导演:陈尚明/指挥:张国勇/主演:张建鲁,石倚洁	引进
43	《白鹿原》（音乐会版）	2015年12月15日	陕西省文化厅	导演:易立明/编剧,作曲:程大兆/指挥:侯颉/主演:周晓琳,王传越,孙砾,王泽南,李欣桐,李想	原创
44	《党的女儿》	2015年12月15日	天津歌舞剧院	导演:程桂兰/指挥:董俊杰/主演:程桂兰,刘燕燕等	原创
45	《阿琪娜》	2015年12月18日		主演:拉法埃拉·米拉内西,莱亚·德尔	引进
46	《托斯卡》（音乐会版）	2015年12月18日		指挥:戴恩·兰姆,周伟/主演:安托瓦内特·哈洛伦,迪亚哥·托雷,斯蒂芬·加德	引进

（续表）

编号	剧目名称	首演时间	出品方	主创	类型
47	《茶花女》音乐会版	2015年12月19日		指挥:戴恩·兰姆/主演:张亚林、袁晨野等	引进
48	《方志敏》	2015年12月24日	国家大剧院	导演:廖向红/编剧:冯柏铭、冯必烈/作曲:孟卫东/指挥:吕嘉/主演:薛皓垠、韩蓬、孙砾、刘嵩虎等	原创
49	《蝙蝠》(情景音乐会版)	2015年12月26日		导演:马达/指挥:林友声/主演:徐晓英、于浩磊等	引进
50	《怀疑爱症候群》	2015年10月10日	台湾师范大学表演艺术研究所	主演:梁文音、李于娜、李馥竹、陈冠吟、高意轩等	原创
51	《修女也疯狂》	2015年10月15日		导演:杰里·扎克斯/作曲:艾伦·曼肯/主演:科瑞莎·艾灵顿、拉豪特·焕尼尔·科比、金德勒、泰勒、博奈等	引进
52	《野玫瑰之恋》	2015年10月16日		导演:高志森/主演:焦媛、高皓正	改编
53	《幸福不等待》	2015年10月19日	广西群众艺术馆	编剧、导演:冯佳/音乐:张然	原创

（续表）

编号	剧目名称	首演时间	出品方	主创	类型
54	《紫石街》	2015年10月22日	北京东方赢乐文化传媒有限公司	导演、编剧、作曲、作词:万军/执行导演:李尚润/舞蹈编导:李尚润/舞美设计:赵海/灯光设计:李健	改编
55	《火花》	2015年10月22日	山西演艺集团 山西省歌舞剧院	导演:钟浩/编剧:杨顽 作曲:戴劲松	原创
56	《因味爱,所以爱》	2015年10月29日	缪时文化 麦戏聚	导演、编剧:陈天然/主演:王骏迪、张依诺、郭美孜等	原创
57	《爱不了,我就是瘦不了》	2015年11月11日	台湾师范大学表演艺术研究所	顾问/编剧:梁志民/主演:邱品程、江宇雯、余子嫣、曾思瑜等	原创
58	《剧院魅影》	2015年11月17日	北京天桥艺术中心	导演:哈罗德·普林斯/作词:查尔斯·哈特/主演:布拉德·利托德、艾米丽·林恩	引进
59	《畲娘》	2015年11月18日	畲族自治县文化产业发展有限公司	导演:信洪海/编剧:麻益兵/作曲:蓝天/主演:马苏、杨哲棱等	原创
60	《大饭店》	2015年11月19日		外方导演:尼古拉·佩婷/编剧:路德/作曲:戴维斯	改编

编号	剧目名称	首演时间	出品方	主创	类型
61	《上海滩》	2015 年 11 月 19 日	金典工场（上海）企业发展有限公司	剧本、音乐：CMC 创作团队（原同、甘虎、李晨、李少锋）/导演：原同	原创
62	《诱惑森林》（中文版）	2015 年 11 月 20 日		导演、钟浩，吴旭/歌词改编：梁芒/剧本改编：杨硕	改编
63	《上海方舟》（交响剧场）	2015 年 11 月 20 日	聚橙	导演：蒋维国/编剧：钱正/作曲：金复载/指挥：张亮/主演：夏振凯、吴婧、章小敏、陈沁等	原创
64	《黄四姐》	2015 年 11 月 24 日	湖北省演艺集团 湖北省民族歌舞团	总导演：梅昌胜/编剧：文新国/作曲：方石/主演：张明霞、蔡呈等	改编
65	《Q 大道》	2015 年 11 月 27 日	七幕人生	导演：约瑟夫·格雷夫斯/作曲：罗伯特·洛佩兹、杰夫·麦克斯/主演：刘阳、陈欢、李心恰等	引进
66	《天生艺术家》	2015 年 11 月 27 日		主演：龚嵩雁、孙一、谢佳林等	

（续表）

编号	剧目名称	首演时间	出品方	主创	类型
67	《美丽的蓝色多瑙河·一八七二年约翰·斯特劳斯访美的故事》（音乐戏剧）	2015 年 11 月 29 日	国家大剧院	指挥：张艺发/导演：左青/主演：宗平、姜昆、原华等	改编
68	《千年之约》	2015 年 11 月 30 日	惠城区文广新局	作曲：杜鸣/总导演、编剧：闫兵/主演：陈笠笠、汤子星等	原创
69	《我是警察》	2015 年 12 月 1 日	石狮市文体旅游广电新闻出版局主办 石狮市文化馆承办	导演：湖湘光/编剧：孙乾/作曲：杨双智/主演：林育权、小春、罗小玲等 演出：泉州歌舞剧团	原创
70	《I LOVE YOU》	2015 年 12 月 3 日	百老汇亚洲公司 上海话剧艺术中心	原创导演：乔伊·比肖夫/复排导演：周小倩，王海鹰/原著、歌词：乔·迪皮茨、罗伯茨/音乐：杰米·欧/翻译改编：喻荣军	引进
71	《家》	2015 年 12 月 10 日	中央戏剧学院	导演：刘红梅、李雄辉、托马斯·J·奥洛夫斯基/编剧、作词：陈小玲/作曲：戴劲松	改编

（续表）

编号	剧目名称	首演时间	出品方	主创	类型
72	《烽火·冼星海》	2015 年 11 月 14 日	南方歌舞团	总导演：谭颖／编剧：陈晓琳／作曲：杜鸣／主演：王传亮、任雯文、于淼、王森辉、冯国栋、王尊强、胡靖、王丽宏	原创
73	《黑执事——燃烧的彼岸花》（巡演）	2015 年 12 月 11 日		导演：毛利亘宏／编剧：井关佳子／主演：古川雄大、福崎那由他等	引进
74	《小王子》	2015 年 12 月 11 日	大碑传媒	导演：周铁男／编剧：于奥／音乐总监：樊冲	改编
75	《天使在身边》	2015 年 12 月 16 日	鞍山市艺术剧院	导演、作曲：樊冲／编剧：朱雯娟	原创
76	《五个傻瓜》（中英双语）	2015 年 12 月 18 日	北京海菁文杰文化发展有限公司 北京龙马社文化传播有限公司 北京大方晓月文化创意有限公司	导演、音乐总监：彼得·温克勒／复排导演：王颖，执行制作：康桐歌、张志、薛寨、李荣、张艺沈	引进

（续表）

编号	剧目名称	首演时间	出品方	主创	类型
77	《我，堂吉诃德》（中文版）	2015 年 12 月 18 日	七幕人生音乐剧引进	导演：约瑟夫·格雷夫斯/编剧：戴尔·瓦瑟曼	引进
78	《三只小猪》	2015 年 12 月 12 日	开心麻花	导演：朱峰/词曲：安东尼·德鲁，乔治·斯泰尔斯	引进
79	《爱丽丝梦游仙境》（中文版）	2015 年 12 月 25 日		导演：苏珊娜·古约特/编剧：王凌云/作曲：祁岩峰	引进
80	《莎翁的情书》	2015 年 12 月 31 日	繁星戏剧村	导演：叶逊谦/编剧：方俊杰/主演：祝颂皓，刘海文，李想	原创
81	《安妮》（中文版）	2016 年 1 月 6 日	武汉百老汇宝贝文化发展有限公司	导演：周密	改编
82	《和平使者——抗战中的宋庆龄》	2015 年 9 月 13 日	广州歌舞剧院	总导演：王青/编剧：胡筱坪，陈帆/作曲：蓝天/主演：刘春红	原创
83	《洗衣服——塔房恋歌》（韩国原版巡演）	2016 年 1 月 13 日		导演：编剧：秋民主/作曲：闵灿泓/主演：裴承吉，金如珍，金银珠，金儿英，崔正勋，金知训，赵勋，朱恩辰等	引进

（续表）

编号	剧目名称	首演时间	出品方	主创	类型
84	《凤凰浴火》	2016年1月20日	上海戏剧学院	导演、编剧、编舞：舒均均/演出团体：上海戏剧学院	原创
85	《微·信》	2016年1月22日	厦门闽南大戏院台湾音乐时代剧场	编剧：杨忠衡/主演：刘明峰、黄珺、刘令飞	原创
86	《阿诗玛》	2016年1月24日	云南大德正智传媒有限公司	执行导演：芦珊/编剧：马达、卢昂/作词：马达/主演：蒋倩如、李炜鹏等/演出：昆明市歌舞剧院	原创
87	《天天想你》	2016年2月27日	上海文化广场广艺基金会	导演：姜富琴/编剧：刘毓雯/主演：赖雅妍、萧闳仁、潘小芬、陈品伶、于浩威等	改编
88	《岳云》（巡演）	2016年2月28日	中国儿童艺术剧院国家艺术基金资助项目	导演：赵宇/剧本改编：王翔浅、赵宇/作词：王翔浅/作曲：程进/演出：中国儿童艺术剧院	改编
89	《老宅》（巡演）	2016年3月13日	厦门歌舞剧院	总导演：王晓鹰/编剧：王保卫、王剑男/作曲：蓝天/主演：张藤、马列、张洁琼等/演出：厦门歌舞剧院	原创

（续表）

编号	剧目名称	首演时间	出品方	主创	类型
90	《向左走向右走》	2016年3月18日	台湾人力飞行剧团	导演：黎焕雄/音乐总监：陈建骐/音乐创作：吴青峰/主演：魏如萱、王大文、王若琳等	改编
91	《梦@时代》	2016年3月22日	广东汉剧传承研究院	导演、编舞：梁群/编剧，作词：林波/作曲：金旭庚/主演：管乐莹、左雪琴等/演出：广东汉剧传承研究院	原创
92	《摇滚·西厢》	2015年6月5日	新绎文化	导演：陈刚/编剧：计文君/作曲：陈佐栋/主演：齐齐、吴梦芸、刘旭阳、黄易子等	改编
93	《窈窕淑女》（百老汇原版）	2016年4月29日		导演：杰弗里·摩斯/作曲：弗瑞德里克·罗伊维/主演：奥罗拉·弗洛伦斯，克里斯—卡斯滕，理查德·斯普林	引进
94	《海上·音》	2015年11月25日	上海音乐学院	导演：周小倩/作曲：赵光/演出：上海音乐学院	原创
95	《啊！鼓岭》	2015年6月10日	全国妇联宣传部 中宣部《党建》杂志社	导演：卓依·马可尼里/编剧：周可/编舞：卓依·马可尼里、凯丽娜·福美尔/词、作曲：梁芒/作曲：金培达、卓依·马可尼里、理丽莎·凯丽娜·福美尔	原创

（续表）

编号	剧目名称	首演时间	出品方	主创	类型
96	《抗大人在上海》	2016 年 6 月 1 日	恒源祥戏剧 上海市黄浦区委宣传部	导演:徐俊/编剧:荣广润、郭晨子/作曲:金培达/主演:潘琪、陈韬、朱梓溶等	原创
97	《山歌好比春江水》	2016 年 6 月 6 日	广西音协 广西演艺集团歌舞剧院	总导演:黄定山/副导演/舞蹈总监:史记/副导演:温海夫/编剧:张名河/作词:王良,主演:杜鸣/主演:王良,苏晓庆	原创
98	《马达加斯加》（原版中国巡演）	2016 年 6 月 16 日	梦工厂动画公司	导演:吉普·霍普/编剧:凯文·阿吉拉/舞美设计:大卫·盖洛/作曲,作词,音乐制作:乔治·诺列加,乔伊·桑梅兰/演出:美国梦工厂	改编
99	《危险游戏》（中文版）	2016 年 7 月 1 日	CJE＆M	导演:朴智慧/中方导演:高瑞嘉/剧本,作曲,作词:斯蒂文·多吉诺夫/主演:王培杰、刘令飞、冒海飞、孙豆尔	改编
100	《怪物史瑞克》	2016 年 7 月 8 日	梦工厂 Neal Street Productions 公司	导演:杰森·摩尔、罗伯特·阿什福德/编剧:大卫·林赛·阿贝尔/作曲:珍妮·特索尔	引进

（续表）

编号	剧目名称	首演时间	出品方	主创	类型
101	《交换生》	2016年8月6日		导演、编剧、设计：傅国华博士/联合导演：姜彬/执行编剧：陈睿睿/艺术顾问：王作欣/作曲：石灵/编舞：朱睿	原创
102	《天使合唱团》	2016年8月12日	株洲市戏剧传承中心	导演：易立明/作曲：刘岳/编剧：董芳芳/主演：熊海、刘娣	原创
103	《春之觉醒》（中文版）	2016年9月6日	上海文化广场 上海音乐学院	作曲：邓肯·谢克/编剧、作词：史蒂芬·塞特/导演：比约恩·多布拉/主演：丁臻潼、刘令飞、胡超政等	改编
104	《虎百合的王子复仇记》	2016年9月9日	虎百合 丹麦的共和国剧团	作词、作曲：马丁·贾克斯/导演：马丁·杜连尼艾斯	引进
105	《汤显祖》	2016年9月24日	上海音乐学院	作曲：徐坚强/编剧：陆驾云/作词：林在勇/主演：万博、王梓庭等/演出：上海音乐学院	原创
106	《家·书》	2016年9月30日	北岳企业管理咨询（上海）有限公司	作曲：郑帆婷/编剧：高天恒、张棱/导演：高天恒、陈品蓉、黄锏雯、王意萱、潘芋树	原创

（续表）

编号	剧目名称	首演时间	出品方	主创	类型
107	《虎门销烟》	2016年11月8日	广东省东莞市人民政府	作曲:三宝/编剧:关山/导演:黄凯/主演:林立,刘岩,蔡忻如,刘子菲,高飞等	原创
108	《罗密欧与朱丽叶》	2016年11月18日		主演:阿莱克西·卢瓦松,克雷芒斯·伊利亚盖	引进
109	《雁叫长空》	2016年11月27日	厦门歌舞剧院	作曲:蓝天/编剧:姚远/总导演:王晓鹰/导演:信洪海	原创
110	《莫扎特》	2016年12月13日		作词,编剧:米歇尔·坤策/作曲:西尔维斯特·里维/导演:海瑞·库普弗曼/主演:乌多·凯帕什,马克,克里尔等	引进
111	《两个人的谋杀》	2016年12月16日		编剧,音乐:乔·基诺安/编剧,作词:科伦,音乐:布莱尔/导演:田水/编舞,副导演:王海鹰/主演:刘今飞,钱海睿	引进
112	《不能说的秘密》	2016年12月23日	北京环球百老汇文化发展有限公司	作曲,作词,原著故事:周杰伦/导演:约翰·兰多/编剧:马克·阿希托,马克·伍德林/编舞:扎克·伍德林	原创

（续表）

编号	剧目名称	首演时间	出品方	主创	类型
113	《鉴真东渡》	2017年2月5日	江苏省演艺集团	作曲:唐建平/编剧:冯柏铭、冯必烈/指挥:崔晔/导演:邢时苗/主演:田浩江、薛皓垠、柯绿娃等	原创
114	《檀香刑》	2017年6月23日	山东艺术学院	作曲:李云涛/编剧:莫言、李云涛/指挥:张国勇/导演:陈蔚/执行导演:李大海/主演:宋元明、韩蓬、吴侃等	原创
115	《你是我的孤独》	2017年8月9日	上海话剧艺术中心	编剧:喻荣军/导演:周小倩/主演:吕梁、张钟仪等	原创
116	《玛纳斯》	2017年9月30日	中央歌剧院	作曲:许舒亚/编剧:王晓岭/指挥:杨洋/导演:王延松/主演:袁晨野、王传越、王艺清等	原创
117	《兰花花》	2017年10月1日	国家大剧院	作曲:张千一/编剧:赵大鸣/指挥:吕嘉/导演:陈薪伊/主演:李欣桐、杨琪等	原创
118	《牵魂线》	2017年11月3日		编剧:王伟业/导演:陈二勇/主演:兰伟、李智慧、王伟业	原创

（续表）

编号	剧目名称	首演时间	出品方	主创	类型
119	《泽西男孩》（中国巡演版）	2018年1月1日	Selladoor Worldwide	作曲：鲍伯·高迪奥/编剧：里克·艾利斯、马歇尔·布瑞克·卢克谢德/导演：乔伊斯·维纳森·卢克斯特里特 主演：…	引进
120	《摇滚莫扎特》（原版）	2018年1月2日	九维文化	导演：奥利维埃·达汉/主演：米开朗琪罗·勒孔特、弗洛朗·莫特、洛朗·班等	引进
121	《爱与谋杀的绅士指南》（中文版）	2018年1月2日	华人梦想 开心麻花	导演：杨景翔/编剧：杰弗森·梅西/主演：于晓璘、胡芳洲、朱市、李炜铃等	改编
122	《青春之歌》	2018年1月3日	浙江歌舞剧院有限公司 浙江交响乐团	作曲、作词：吴小平、潘磊/编剧：赵打打/指挥：张列/导演：张曼君/主演：郑培钦、薛雷、段永明,严圣民等	改编
123	《金牌制作人》	2018年1月4日		作曲、作词：梅尔·布鲁克斯/编剧：梅尔·布·克鲁斯/编舞：马特·科尔/导演：科尔·威塔拉·威尔金森	引进

（续表）

编号	剧目名称	首演时间	出品方	主创	类型
124	《盐神》	2018 年 1 月 4 日	自贡市文化广电新闻出版局	作曲：韩万斋/编剧：廖时香/指挥：肖超/总导演：毛庭齐、魏文跃/主演：陈正平、王坡龙、刘为	原创
125	《茶花女》	2018 年 1 月 5 日	墨尔本歌剧院 武汉音乐学院	指挥、导演：格肉格·豪金/主演：王晓、鲍义德、欧文	引进
126	《二泉》	2018 年 1 月 5 日	江苏省文化厅 无锡歌舞剧院	作曲：杜鸣/编剧：任卫新/指挥：黄焱佳/总导演：黄定山/主演：王宏伟、龚爽	原创
127	《摇滚年代》（中文版）	2018 年 1 月 5 日	涵金文化 上海现代人剧社	导演：肖杰/音乐指导：姜胁华/主演：刘令飞、徐丽东	改编
128	《有爱才有家》	2018 年 1 月 6 日	湖北省公安县 武汉大学艺术学院	作曲：王原平、杨雪林、朱才勇/编剧：胡应明/指挥：罗怡林/导演：邓德森/主演：刘丹丽等	改编
129	《阿依达》	2018 年 1 月 7 日	上海歌剧院	指挥：许忠/导演：让—路易斯·格兰达/主演：徐晓英、马可·贝尔蒂等	引进

（续表）

编号	剧目名称	首演时间	出品方	主创	类型
130	《拉贝日记》	2018年1月10日	江苏大剧院 江苏省演艺集团	作曲：唐建平/编剧：周可/作词：游玮之/指挥：吕嘉/导演：伊来基/主演：薛皓垠,韩蓬,徐晓英等	原创
131	《律政俏佳人》（原版巡演）	2018年1月10日	Big League Production	导演：杰弗瑞·莫斯/主演：玛丽斯·麦克里,劳伦·蒙特里昂,艾米丽·罗斯·里昂斯·伊尔·达马森等	引进
132	《费加罗的婚礼》	2018年1月11日	武汉音乐学院	指挥：周进/导演：施晶美/执行导演：李欣谕/主演：周正中,朱路	引进
133	《名扬四海》（中文版）	2018年1月12日	聚橙 中鱼文化	导演：周密/音乐总监：孙钰琢/舞台总监：王诗茜	改编
134	《小二黑结婚》	2018年1月12日	中国歌剧舞剧院	指挥：张峥/导演：黄定山/主演：毋攀,赵阳,蒋宁宁等	原创
135	《想变成人的猫》（中文版）	2018年1月14日	小橙堡 四季欢城	导演：赵永斌/编舞：八子真寿美/李欣响,林强	改编
136	《大闹仆候》	2018年1月17日	北京华仁鼎承文化传播有限公司	作曲：杨秉音/编剧：黑背,李欣譜,张先智,张琨,周诗佳/导演：李欣譜	原创

（续表）

编号	剧目名称	首演时间	出品方	主创	类型
137	《英·雄》	2018年1月18日	株洲市戏剧传承中心	作曲:杜鸣/编剧:张林枝/指挥:许知俊/总导演:黄定山/主演:王丽达、王传亮等	原创
138	《风流寡妇》	2018年1月18日		指挥:托马斯·勒斯纳/导演、舞美设计、服装设计:乌戈德·安纳/主演:埃琳娜·罗西,末元明,托马·莱斯克	引进
139	《众神的黄昏》(音乐会版)	2018年1月18日		指挥:梵志登/主演:古恩一布利特·巴克敏,艾瑞克·哈夫维森,沈洋等/演出:香港管弦乐团	引进
140	《麦克白》	2018年1月19日		指挥、导演:曾道雄/主演:巫白玉玺,徐以琳等	引进
141	《多杰2》	2018年1月19日	风马儿童剧团	作曲:苏隽杰/导演、编剧、作词:张忧婷	原创
142	《阿尔兹记忆的爱情》	2018年1月19日	出品人:顾伟、戴妍、孙冕、赵尔丁、马盛昌	作曲:韩红/编剧、导演:田沁鑫/作词:陈韩红,周南村/主演:郁可唯,郝棋元,黄燰千,金志文,黄绮珊等	原创

（续表）

编号	剧目名称	首演时间	出品方	主创	类型
143	《图兰朵》	2018年1月24日	上海歌剧院	指挥:雷纳托·帕伦博/导演:罗贝托·安多/主演:玛丽亚·古列吉娜、斯维特丽娜·瓦西列娃、马可·贝尔蒂等	引进
144	《过去五年》(中文版)	2018年1月24日	奥哲维文化缪时文化	导演:罗兰/中文版歌词及剧本翻译:尚晓蕾/主演:吉杰、蒋倩如	改编
145	《坠入爱河》(冬季版)	2018年1月25日		导演:王魏/编剧:成在书/主演:丁辉、崔恩尔、孙豆尔等	原创
146	《泰伊思》	2018年2月2日		指挥:帕特里克·富尼耶/导演、舞美设计:乌戈·德·安纳/主演:埃尔莫奈拉·亚赫、达维尼娅·罗德里格斯、普拉西多·多明戈、董芳	引进
147	《梵高》(中文版)	2018年2月9日	缪时文化	编剧:李然/作词:李然、张志林/导演:邛伟杰	改编
148	《刘三姐》	2018年2月10日	中国歌剧舞剧院	作曲:雷蕾/编剧:易茗/指挥:周丹/总导演:蔡薇蔓/主演:蒋宁、毋华、李勇、杨乐、易文卉、王佳韵	原创

（续表）

编号	剧目名称	首演时间	出品方	主创	类型
149	《你若离开，我便浪迹天涯》	2018年2月21日	三拓旗剧团 中国国家话剧院	词曲、音乐监制、作曲、作词:樊冲/编剧、导演:赵淼	原创
150	《麦琪的礼物》	2018年2月24日	四川人民艺术剧院	音乐总监、作曲、作词:张然/编剧作词、甄进/导演:敖晓艺/主演:蒋倩如/演出:四川人民艺术剧院	改编
151	《秋裤和擀面杖》	2018年2月28日	蚂蚁脚印	编剧、词曲、编舞:李猛/编舞:牛俊杰/编剧、导演:张文流/主演:蒋俏如、于笑笑、杨竹青	原创
152	《袁隆平》	2018年3月2日	湖南省演艺集团	作曲:钦劲松/编剧:职中池/总导演:李雄辉/执行导演:马波/主演:夏振凯、杨硕	原创
153	《马向阳下乡记》	2018年3月8日	青岛市歌舞剧院	作曲:臧云飞/编剧:代路、廉海平/指挥:黄炎佳/总导演:黄定山/主演:王佟亮、丁晓君等/演出:青岛市歌舞剧院	原创

（续表）

编号	剧目名称	首演时间	出品方	主创	类型
154	《白雪公主》	2018 年 3 月 9 日	国家大剧院	作曲：蔡东真/编剧：蔡佳函/指挥：袁丁/导演：斯蒂芬·格劳格雷/主演：张心、程文蕙、段妮娜、胡越	改编
155	《高手》	2018 年 3 月 9 日	至乐汇	作曲、编剧、导演：樊冲/监制：陈铭章	原创
156	《洪湖赤卫队》	2018 年 3 月 12 日	湖北省歌剧舞剧院	导演：周彦/主演：马娅琴、陈小艺、秦德松、王敏	原创
157	《蔡文姬》	2018 年 3 月 13 日	河南歌舞演艺集团	编剧：刘麟/作曲：关峡/指挥：姜金一/导演：王湖泉/主演：陈静、张英席等	原创
158	《松毛岭之恋》	2018 年 3 月 14 日	福建省文化和旅游厅	作曲：卢荣昱/编剧：王保卫/指挥：张峥/总导演：靳苗苗/主演：王庆爽等/演出：福建省歌舞剧院	原创
159	《军中女郎》	2018 年 3 月 14 日	国家大剧院	指挥：马泰奥·贝尔特拉米/导演：皮埃尔·弗朗切斯科·马埃斯特里尼/主演：萨比娜·普埃托拉斯、石倚洁、刘嵩虎	引进

（续表）

编号	剧目名称	首演时间	出品方	主创	类型
160	《佩利亚斯与梅丽桑德》	2018年3月15日		指挥：洛塔尔·柯尼希斯/导演：大卫·普特尼/主演：雅克·英巴尔洛，尤基塔·亚当姆伊提等	引进
161	《山海经·奔月》	2018年3月16日	中央音乐学院	作曲/编剧：周海宏/指挥：陈冰/导演：李宇丹/主演：张伟，张章	原创
162	《隔壁亲家》	2018年3月16日	上汽·上海文化广场	音乐总监，编曲，冉天豪/艺术总监，编剧，作曲，杨忠衡/作词：王友辉，彭恰恰	原创
163	《呦呦鹿鸣》	2018年3月18日	宁波市演艺集团 宁波交响乐团	作曲，孟卫东/编剧：咏之，郭雪/指挥：朱曼/导演：廖向红/主演：吕薇，孙振华，文雅，薛雷，常振华	原创
164	《花儿与号手》	2018年3月19日	宁夏演艺集团歌舞剧院	作曲：温中甲/编剧：李春喜，冯静，张仲灿/导演：王晓鹰，信洪海/主演：陈小朵，郑祺元，李炜鹏等	原创
165	《霍夫曼的故事》	2018年3月20日	香港演艺学院	指挥：埃坦·格劳伯森/导演：邓树荣/主演：宋秋葵，阮馨爱	引进

（续表）

编号	剧目名称	首演时间	出品方	主创	类型
166	《我的遗愿清单》（中文版）	2018年3月21日	出品:上汽·上海文化广场	导演:何念、马达/编舞:刘艾/作曲:金培达/主演:阿云嘎、张志星等	改编
167	《白蛇惊变》	2018年3月23日	上海恒源祥戏剧发展公司	作曲:房绍卿/作词:梁芒/编剧、导演:徐俊/主演:朱梓溶、孙豆尔、刘丞彬、吴铁群、尉婷娟妹、谢馨仪等	改编
168	《时光电影院》	2018年3月24日	银翼文创 人力飞行剧团	作曲:陈建骐/编剧:周冬兮/导演:黎焕雄/主演:刘容嘉、刘廷芳等	原创
169	《卡门》	2018年3月24日	上海歌剧院	指挥:伊夫·欧颂斯/导演:菲利普·阿劳德/复排导演:沈亮/主演:卡门、韩蓬、张峰、徐晓英	引进
170	《红色娘子军》	2018年3月28日	中央歌剧院	作曲:朱嘉禾、王艳梅/编剧:王艳梅、王持久、陈道斌/指挥、导演:杨洋/主演:王庆爽、尉金壹、韩钧宇、尹海、金川、陈淼淼等/演出:中央歌剧院	原创
171	《家书·爸爸的信》（巡演）	2018年3月30日	大船文化	音乐创作:叶赖/编剧:陈君圣/导演:林至词/主演:李度、简法、张育绮	原创

（续表）

编号	剧目名称	首演时间	出品方	主创	类型
172	《阴阳师·平安绘卷》	2018 年 3 月 30 日	网易游戏奈尔可集团	音乐:佐桥俊彦/剧本、导演、作词:毛利百宏/编舞:木山新之助/主演:良知真、三浦宏规、伊藤优衣	改编
173	《I Do! I Do!》（中文版）	2018 年 4 月 6 日	聚橙	作曲:哈维施密特/作词、编剧:汤姆琼斯/导演:高端嘉/编剧/主演:李然、丽振凯、蒋奇明、崔秀丽、贺梦洁	引进
174	《恋恋香格里拉》	2018 年 4 月 7 日	表演工作坊	原创音乐:范德腾、毕伯龙/作曲:范德腾、毕伯龙/编剧、导演:丁乃筝/作词:丁乃筝、赖声川、胡宇君/主演:宗俊涛、司监、音乐总监:赖声川/艺术总监、音乐总监:赖声川/主演:宗俊涛、司雯	原创
175	《纳布科》	2018 年 4 月 11 日	上海歌剧院	指挥:丹尼尔·奥伦/导演、舞美、服装设计:马西莫·盖斯帕隆/主演:张峰、里贝卡·洛卡尔、荣倩、雷蒙德·阿塞托、余杨、陈瑞、于浩磊等	引进

（续表）

编号	剧目名称	首演时间	出品方	主创	类型
176	《林徽因》	2018 年 4 月 13 日	中国歌剧舞剧院	作曲：金培达/编剧：任一/指挥：周丹/导演：田沁义、王婷婷/主演：陈小朵、高鹏、毋奉	原创
177	《这里的黎明静悄悄》	2018 年 4 月 13 日	国家大剧院	作曲：唐建平/编剧：万方/指挥：吕嘉/导演：王晓鹰/主演：张扬、刘嵩虎、杨琪、王宏尧、刘颖	原创
178	《霍万兴那》（音乐会版）	2018 年 4 月 17 日		指挥：瓦莱里·捷杰耶夫/主演：罗曼布尔登科、米哈伊尔·韦专/演出：马林斯基交响乐团	引进
179	《楚庄王》	2018 年 4 月 27 日		作曲：吴粤北/编剧：李穗/指挥：罗怡林/总导演：陈蔚/执行导演：周彦、梁宇/主演：秦德松、马娅琴	原创
180	《伤逝》	2018 年 5 月 2 日	中央歌剧舞剧院	作曲：施光南/编剧：王泉、韩伟/指挥：张峥/导演：陈蔚/主演：王传越/演出：中央歌剧舞剧院	改编

（续表）

编号	剧目名称	首演时间	出品方	主创	类型
181	《莫高窟》	2018年5月4日	中国广播艺术团	作曲:刘长远/编剧:王景彬/指挥:彭家鹏/总导演:梁宇/主演:薛皓垠、于海洋、高瑞游、张楱等/演出:中国广播艺术团	原创
182	《马可·波罗》	2018年5月4日	广州大剧院	作曲:恩约特·施耐德/编剧:韦锦/指挥:汤沐海/导演:卡斯帕·霍尔腾/主演:彼得·洛达尔、周晓琳等	原创
183	《长腿叔叔》（中文版）	2018年5月4日	聚橙	作曲:张玉玫/导演:朴素英、周笑微/主演:张会芳、陈希琰、施哲明、丁辉、赵略君	改编
184	《三月三》	2018年5月6日	中共南宁市武鸣区委员会 中共南宁市武鸣区人民政府	作曲:陆培/编剧、作词:梁绍武/总导演、编剧:冯佳/主演:王良等	原创
185	《贺绿汀》	2018年5月9日	上海音乐学院	作曲:张千一、徐可/作词:林在勇、邱晓柳/编剧:陆驾云/指挥:周河河/导演:刘念/主演:发昌水、方琼、陈剑波、施恒等	原创

编号	剧目名称	首演时间	出品方	主创	类型
186	《塞维利亚理发师》	2018年5月11日	武汉歌舞剧院 武汉爱乐乐团汉大学合唱团	指挥:胡彪/导演:梅昌胜/主演:董研峰、迟玮、谌宗灿、汤俊军、张丽等	引进
187	《贝隆夫人》	2018年5月11日	聚橙	导演:哈罗德普林斯/编舞:拉里·富勒/主演:乔纳森·洛斯莫夫等	引进
188	《沙皇的新娘》	2018年5月14日		导演:尤利娅·毕夫泽妮/主演:叶利钦·阿吉佐夫,亚历山大·卡斯瓦诺夫等	引进
189	《晨钟》(音乐会版)	2018年5月18日	上海歌剧院	作曲:许舒亚/编剧:姚远/指挥:张国勇/主演:于浩磊、徐晓英、陶阔、刘涛等	原创
190	《洗衣服》	2018年5月18日	龙马社+北京保利演出公司	作曲:关灿泓/编剧、导演:民主/复排导演:张伟/主演:陈欢、周默涵、刘杨等	改编
191	《朝暮有情人》	2018年5月19日	香港戏家族 广州大剧院	作曲:黄旨颖/作词:唐家颖编剧:郑伟/导演:彭镇南/主演:何洋、廖爱玲、柯映彤、刘荣丰等	原创
192	《灰姑娘》(中文版)	2018年5月24日	七华人生 北京保利	导演:约瑟夫·格笛夫斯/译配:程何	改编

（续表）

编号	剧目名称	首演时间	出品方	主创	类型
193	《隐婚男女》	2018年5月25日	北京丽泽信达文化发展有限公司	作词、作曲:魏诗泉/导演:高瑞/主演:王培杰、崔秀萌、王维申	原创
194	《魔笛》	2018年5月30日	中央歌剧院	指挥:袁丁/导演:沈亮/主演:韩钧宇、耿哲、李晶晶等	引进
195	《纽伦堡的名歌手》	2018年5月31日	国家大剧院	指挥:吕嘉/导演:卡斯帕·霍顿 主演:约翰·罗伊特、阿曼达·玛耶斯基等	引进
196	《熊猫成长记》	2018年6月1日	法国中央大区甜蜜忆古古乐团 木偶皮影艺术保护传承中心	编剧:德尼·莱赞达德尔、彭泽科/导演:瓦纳萨·康佛玛拉	原创
197	《猫城记》	2018年6月2日	出品人:刘冬、刘忠魁	编剧、音乐、导演:张琨/总导演:张先智/主演:张琨等	改编
198	《唐璜》	2018年6月6日	北京大学歌剧研究院	指挥:保罗·奥尔米/导演:李卫/主演:毕航、廖天宇、林艺、王冬、赵鹏等	引进
199	《喝彩》	2018年6月7日		监制、导演、编剧:高志森/主演:黄离威、陈冠中等/演出:春天实验剧团	原创

（续表）

编号	剧目名称	首演时间	出品方	主创	类型
200	《周日恋曲》（音乐会版）	2018年6月8日	上海文广演艺集团 北京四海一家文化公司	作词、编曲:唐布莱克/导演:保罗·华威格里芬/中方导演:马玥/主演:维维、娄艺潇、徐丽莎、李炜铃等	改编
201	《费加罗的婚礼》（音乐会版）	2018年6月10日	中央歌剧院	指挥、导演:杨洋/主演:王珩/主演:王艺清、李晶晶、金川等	引进
202	《美女与野兽》（中文版）	2018年6月14日	上海迪士尼度假区 迪士尼戏剧集团	作曲:艾伦·曼肯/编剧:琳达·沃尔夫顿/导演:罗斯/演出:郭耀嵘等	改编
203	《大溪地风云》（音乐会版）	2018年6月17日	英国北方歌剧院	指挥:埃里克·斯塔克/导演:FrankieHo/主演:林俊等	引进
204	《天地运河情》	2018年6月28日	北京现代音乐研修学院	总导演、编剧,作曲:李罡/执行导演:朴美花,陈涛,元敏宇/主演:蒋倩如,李炜鹏,赵禹钧等	原创
205	《莎乐美》（音乐会版）	2018年6月23日	上海交响乐团	指挥:夏尔·迪图瓦/主演:贡一布里特·巴克明,埃吉尔斯·西林什等	引进

（续表）

编号	剧目名称	首演时间	出品方	主创	类型
206	《爱莲说》	2018年7月5日	田汉大剧院	作曲：廖勇/编剧：谭仲池/指挥：朱曼/导演：廖向红/主演：王泽南、龚爽、陈刚、张卓等	原创
207	《搭错车》	2018年7月7日	相信音乐唱片公司	编剧/作词：陈乐触/作曲：朱敬然/导演：曾慧诚/主演：丁当、张芳瑜、江翊睿、张盈等/	原创
208	《千古情缘》	2018年7月8日	鄂尔多斯市东胜区歌舞剧院	编剧：王景志/总导演：门文元	原创
209	《长靴皇后》（原版巡演）	2018年7月11日		作曲：辛迪·劳帕/编剧：哈维·费斯特恩/导演：杰瑞·米奇	引进
210	《故宫里大怪兽之吻兽命命》	2018年7月20日	北京市演出有限责任公司	作词/作曲：李孟、常怡、刘科汉/导演：叶逊谦/主演：孙叶雨、固恩龙、符豪等	原创
211	《近乎正常》（中文版）	2018年8月3日	七幕人生	作曲：汤姆·基特/编剧：布莱恩·约基/导演：约瑟夫·格雷夫斯/主演：杨竹青、朱芾、徐均朔等	改编

（续表）

编号	剧目名称	首演时间	出品方	主创	类型
212	《桃花笺》	2018年8月14日	苏州市歌舞剧院	作曲:谢寿茏,徐肖,纪冬泳/编剧:罗周/导演:马达/主演:江南,姜彬,牛婳文等/演出:苏州市歌舞剧院	原创
213	《夜半歌声》	2018年8月16日	出品人:司徒伟泓 联合出品人,监制:高志森	作曲:刘颖途/编剧:余翰廷,马徐维邦/导演:李润祺/主演:焦媛,李润祺,周家辉/演出:香港春天实验剧团	改编
214	《情动哈尔滨》	2018年8月16日	哈尔滨歌剧院	编剧:王毅/作曲:朱彬/导演:赵宇/主演:郭宇,郭芷伊,张孟供等	原创
215	《月亮和六便士》	2018年8月16日	缪时文化	编剧:李然/编舞:张志林/主演:刘令飞,王杨,严要,周可人等音乐总监:张志林/制作人:张志	改编
216	《梦游女》	2018年8月28日	国家大剧院	指挥:丹尼尔·欧伦/导演:吉尔伯特·德弗洛/主演:迪里拜尔等/演出:国家大剧院	引进
217	《陈家大屋》	2018年8月30日	郴州市民族歌剧团	作曲:杜鸣/编剧:冯之/指挥:王燕/导演:黄定山/主演:高鹏等	原创

（续表）

编号	剧目名称	首演时间	出品方	主创	类型
218	《吉屋出租》（20周年巡演版）	2018 年 8 月 30 日		编剧、词曲：乔纳森·拉森/制作人：斯蒂芬·加布里尔/导演：埃文·恩赛	引进
219	《马不停蹄的忧伤》	2018 年 9 月 5 日	致敬文化	作曲、作词：黄舒骏/导演：黄舒骏/音乐总监、编曲：魏诗泉/主演：张梦儿、贺梦洁、钟舞傲、瞿艺、李松楠、张傅俊、张志等	原创
220	《漂泊的荷兰人》	2018 年 9 月 13 日		指挥：许忠/导演：盖伊蒙塔冯/主演：托德·托马斯、卡特琳、于浩磊、王潇希、郑瑶等	引进
221	《绿鸟》	2018 年 9 月 14 日	上海市演出公司 上海戏剧学院	编剧：大卫·布里代尔/导演：维多利亚·纽维恩	原创
222	《阿依达》（音乐会版）	2018 年 9 月 18 日		指挥：帕特里克·米勒/主演：萨拉·巴雷特、布拉德·库珀等/演出：墨尔本抒情歌剧院	引进

（续表）

编号	剧目名称	首演时间	出品方	主创	类型
223	《悲惨世界》(音乐剧版音乐会)	2018年9月21日		作曲:克劳德—米歇尔·勋伯格/作词:阿兰·布伯里勒,让·克劳德·卢切蒂·椎鲁、赫伯特·克雷茨默/导演:玛格达·哈德纳吉/制作人:菲利普·巴鲁	引进
224	《唐帕斯夸莱》	2018年9月28日		指挥:吴怀世/导演:卢景文/主演:唐景瑞、林颖颖、廖昌永等/演出:马勒乐团室内小组	引进
225	《爱之甘醇》	2018年9月28日 2018年9月30日		指挥:拉尔夫·威克特/导演:格利沙·阿萨卡洛夫/主演:阿图罗·查康·克鲁斯、莱莲娜、嘉柏,罗妮等	引进
226	《青山烽火》	2018年9月29日	中国歌剧舞剧院 呼浩特民族演艺集团出品	作曲:张巍/编剧:董妮/指挥:金刚/导演:沈亮/主演:杨琪、刘扬等	原创
227	《芝加哥》(原版巡演)	2018年10月2日	上海文广演艺集团	作曲:约翰·肯德尔/作词:弗雷德·艾伯/导演:菲利普·戈达华/编舞:鲍伯·佛西/主演:萨曼莎·莎俪欧等	引进

（续表）

编号	剧目名称	首演时间	出品方	主创	类型
228	《信》（中文版）	2018 年 10 月 4 日	星在文化 缪时文化	制作人：张志林/导演：佟欣雨/音乐总监：周可人/主演：郑云龙、丁臻滢等	改编
229	《蝴蝶夫人》	2018 年 10 月 4 日		指挥：汤沐海/导演：安迪・莫顿/主演：权慧妧、保罗・奥尼尔、阿格尼丝・萨基斯等	引进
230	《大白雪》	2018 年 10 月 8 日	陕西师范大学音乐学院	作曲：侯玥彤、鞠波/编剧：尹相涛/指挥：严松波/导演：张程/主演：郝亮亮、侯玥彤、雷倩等	原创
231	《深夜食堂》（中文版）	2018 年 10 月 9 日	聚橙	作曲：金箐星/编剧：郑英/导演：高端嘉/主演：黄冠菘、倪晔等	改编
232	《恩人・妈》《梅香》	2018 年 10 月 10 日	夷陵文体新广局	作曲：朱才勇/编剧：丁敏/总导演：梅昌盛/主演：王静等	原创
233	《齐格弗里德》	2018 年 10 月 10 日		指挥：吕绍嘉/导演：卡卢斯・帕德利萨/主演：文森・沃夫史坦纳等	引进

（续表）

编号	剧目名称	首演时间	出品方	主创	类型
234	《昕琴》	2018 年 10 月 12 日		作曲:毛美嫌/编剧:池凌、薛莉莎/导演:池凌/制作人:张赢/主演:张子盛、潘晓佳等	原创
235	《赵氏孤儿》(英文版)	2018 年 10 月 14 日		作曲:史蒂芬·梅里特/编剧:大卫·格林斯潘/导演:陈士争/主演:大卫·帕特里克·坎贝尔、凯利·罗伯·坎贝尔等	改编
236	《黑与白的证明》	2018 年 10 月 17 日	中央音乐学院	作曲:徒有琴/编剧:徒有琴、苗伟力/导演:王嘉、李林忆/主演:王瀚宇、侯翊文、王昕馨等	原创
237	《一生有你》	2018 年 10 月 17 日	娱人制造	编曲:祁岩峰/剧本策划:卢赓戍/导演:俞彷峰	原创
238	《波希米亚人》	2018 年 10 月 18 日		导演:李卫/主演:吕元杰、洪晔、王艺清等	引进
239	《那山那海那片情》	2018 年 10 月 19 日	营口市艺术剧院有限责任公司	编剧:吴君/作曲:刘岩/导演:张岩生/主演:任书贤等	原创

（续表）

编号	剧目名称	首演时间	出品方	主创	类型
240	《恋爱轻飘飘》	2018 年 10 月 19 日	演戏家族	导演：彭镇南 主演：王子轩、蓝真珍、林可嘉等	原创
241	《奥菲欧》	2018 年 10 月 20 日	中央戏剧学院	作曲：王斐南 导演、编剧：邹爽 主演：李梅里等	引进
242	《托斯卡》	2018 年 10 月 20 日		指挥：朱塞佩·阿夸维瓦／复排导演：洛伦佐·吉奥西／主演：拉法埃拉·安杰雷蒂、皮耶罗·朱利亚奇等	引进
243	《诗经·采薇》	2018 年 10 月 20 日	中婴文化	作曲／编剧：戴有山、张鹏举／导演：王晓鹰／主演：李炜鹏 蒋倩妩等	原创
244	《人类的声音》	2018 年 10 月 21 日		导演：李卫／主演：钱筑／演出：上海魔菲斯特歌剧演出团	改编
245	《画皮》	2018 年 10 月 23 日	美杰音乐出品	作曲：郝维亚／编剧：王爱飞／指挥：叶聪／导演：易立明 主演：董芳，许蕾，刘诗等	原创
246	《切肤之痛》（音乐会版）	2018 年 10 月 23 日		作曲：乔治·本杰明／指挥：劳伦斯·雷内斯／导演：本·戴维斯／主演：杰里米·卡彭特，乔治娅·贾曼，蒂姆·米德等	引进

（续表）

编号	剧目名称	首演时间	出品方	主创	类型
247	《阿依达》	2018 年 10 月 23 日		指挥：丹尼尔·欧伦/导演：弗朗切斯科·米凯利/复排导演：阿雷桑德拉·潘泽沃尔托/主演：和慧、孙秀苇等	引进
248	《博巴森根·羚子魂》	2018 年 10 月 25 日	阿坝州民族歌舞团	作曲：钱琦/编剧：林波/导演、编舞：梁群/演出：阿坝州民族歌舞团	原创
249	《奥菲欧与尤丽狄茜》	2018 年 10 月 28 日		导演：李卫/主演：露西·莫斯卡特、钱竑、潘杭苇/演出：上海魔菲斯特歌剧演出团	引进
250	《运之河》	2018 年 10 月 31 日		作曲：唐建平/编剧：冯伯铭/导演：邢时苗/主演：戴玉强、殷秀梅等	原创
251	《晨钟》	2018 年 11 月 2 日	上海歌剧院	作曲：许舒亚/编剧：姚远/指挥：张国勇/导演：时宗琪/主演：于浩磊、徐晓英、陶阔、刘涛等	原创

（续表）

编号	剧目名称	首演时间	出品方	主创	类型
252	《在希望的田野上》	2018 年 11 月 3 日—4 日	浙江歌舞剧院 浙江交响乐团 浙江音乐学院	作曲：刁玉泉 / 编剧：喻荣军 / 指挥：曹丁 / 导演：李伯男 / 主演：薛雷、吕薇等 / 演出：浙江歌舞剧院、浙江交响乐团、浙江音乐学院	原创
253	《凤凰阿佳与火山神》	2018 年 11 月 3 日	北京真正好	作曲，编剧，导演：万军	
254	《爱在星光里》	2018 年 11 月 8 日	黑芝麻娱乐文化 上海文广演艺集团	音乐总监、作曲：金培达 / 制作人：陈少琪 / 主演：于晓璘、李炜铃、陈明蕙等	原创
255	《博什瓦黑》	2018 年 11 月 9 日	四川人民艺术剧院	作曲：瓦其依合、何萍、邱瑞 进 / 导编剧：唐钟、邱瑞 / 音乐总监：瓦其依依合 / 主演：瓦其依依合、吾哈布、瓦其布都 惹、何萍等	原创

（续表）

编号	剧目名称	首演时间	出品方	主创	类型
256	《天使之骨》	2018年11月10日—11日		作曲:杜韵/文本:罗伊斯·瓦弗瑞克/导演:迈克尔·约瑟夫·麦克奎肯/指挥:丹妮拉·坎迪拉里/主演:阿比盖尔·菲舍尔、凯尔·普福尔特米勒等/演出:香港创乐团	引进
257	《拉赫玛尼诺夫》	2018年11月16日	上汽·上海文化广场	作曲:李珍旭/编剧·金献贤/制作人:苏莉茗/艺术监制:费元洪/主演:施哲明、王培杰,周可人等	改编
258	《妈妈咪呀!》(中文版)	2018年11月16日	华人梦想	主演:陈松伶、沈小岑、温阳、邱玲、年曼婷等	改编
259	《女武神》(音乐会版)	2018年11月17日—18日	天津交响乐团	指挥:汤沐海/主演:雷纳图斯·麦斯扎尔·苏珊娜·盖波等	引进
260	《乱世佳人》(英文版)	2018年11月24日	九维文化	作曲:特拉尔·普莱斯居尔维科/导演:拉迪斯·拉斯巧特拉/主演:切尔·戈尔登·埃里克·布里亚利等	引进

（续表）

编号	剧目名称	首演时间	出品方	主创	类型
261	《微笑王国》	2018年11月28日	上海歌剧院	指挥:斯蒂芬·索尔特斯/导演:乔·鲍凯尔/主演:石倚洁,卡琳·巴巴依扬等	引进
262	《红船往事》	2018年11月28日	浙江传媒学院	作曲:许志斌/编剧:晓权/导演:陈物华/主演:李立平,陈琳,王斯佳等	原创
263	《黄大年》	2018年11月29日	吉林大学	作曲:张巍/编剧:钱晓天/指挥:周君/总导演:陈舫/执行导演:李大海/主演:吕薇,田浩,李鸿等	原创
264	《谋杀歌谣》	2018年11月30日	华人梦想	作曲:朱莉安娜·纳什/编剧:莱莉亚/导演:胡晓庆/主演:苏诗丁,崔恩尔,蒋奇明等	改编
265	《素敌小魔女》（中文版）	2018年11月30日	北京保利四季歌歌	制作人:王翔浅/导演:石路/编舞:八子/真寿美	改编
266	《白夜行》	2018年11月30日	染空间（上海欢翼文化传播有限公司）	作曲:千住明/作词:俞路/导演:韩哲等/主演:甄咏蓓等	改编
267	《玖迪德》	2018年11月30日	保利	指挥:江靖波/导演:蔡育芳/主演:保罗·葛洛夫等	改编

（续表）

编号	剧目名称	首演时间	出品方	主创	类型
268	《麦琪的礼物》	2016 年 12 月 5 日	四川人民艺术剧院有限责任公司	编剧、作词：甄进/作曲、作词：张然/导演：敖晓艺	改编
269	《兰波》(中文版)	2018 年 12 月 5 日	海笑文化、芬格时代	作曲：闵灿泓/编剧：尹熙京/主演：瞿艺、傅祥安等	改编
270	《尘埃落定》	2013 年 12 月 6 日	重庆市委宣传部、重庆市文化和旅游发展委员会	作曲：孟卫东/编剧：冯必烈、冯柏铭/指挥：许知俊/导演：廖向红/主演：王宏伟、刘广、赵丹妮、李思琦等	原创
271	《繁花尽落的青春》	2018 年 12 月 7 日	凯迪拉克·上海音乐厅、上海话剧艺术中心	作曲：赵光/编剧：喻荣军/导演：周小倩	原创
272	《女神湖》	2018 年 12 月 10 日	黑龙江省歌舞剧院	作曲：阿斯汗/编剧、作词：甄勇刚/导演：赵宇	原创
273	《牵手》	2018 年 12 月 10 日	宁波大学	作曲：祁岩峰/编剧：薛鹏/导演：俞炜锋/主演：王呈章、黄溪云、陈茜雅、杨铠玮等	原创
274	《卡门·古巴》	2018 年 12 月 12 日		编曲：阿列克斯·拉卡莫拉/编剧：诺格·埃斯皮诺萨诺/导演：克里斯托弗·伦肖	引进

（续表）

编号	剧目名称	首演时间	出品方	主创	类型
275	《沂蒙山》	2018 年 12 月 19 日	山东省委宣传部 山东省文化和旅游厅	作曲：栾凯／编剧：王晓岭／指挥：杨又青／导演：黄定山／主演：王丽达、杨小勇、王传亮、张卓、蒋宁等	原创
276	《我 AI 你》	2018 年 12 月 20 日	北京哆巴胺文化传媒有限公司	导演、作词、作曲：樊冲／编曲：齐成刚／制作人：胡靖晨／总监制：陈铭章／主演：李莎雯子、田依凡、苑子豪等	原创
277	《没头脑和不高兴》	2018 年 12 月 22 日	国家大剧院	作曲：张艺馨／编剧：韩剑光／指挥：赖嘉静／导演：王硇燃／主演：王海涛等／演出：国家大剧院	原创
278	《命运》	2018 年 12 月 26 日	出品人：袁平	编剧：朱海／指挥：杨洋、袁丁／导演：曹其敬／执行导演：沈亮／主演：阮余群、郭橙橙、於敬人等	原创
279	《水曜日》（中文版）	2018 年 12 月 31 日	中鱼文化	作曲、编剧：徐允美／导演：高瑞嘉主演：苗芳等	改编

（续表）

编号	剧目名称	首演时间	出品方	主创	类型
280	《蒸爱你》	2019 年 5 月 16 日	缪时文化	制作人:张嘉静/执行制作:丘靖琳/灯光设计:黄铮毅/音响设计:张效源/服装造型:刘辉/舞美制作:徐先根	原创
281	《小伙子的蔬菜店》中文版	2019 年 10 月 24 日	亚洲联创	导演:刘晓邑/编剧:金瀚吉/作曲:金瀚成/主演:刘彬濠,王扬,刘政,金圣权等	改编
282	《因咪爱,所以爱》	2019 年 11 月 18 日	缪时文化 麦戏聚	导演:陈天然/编剧:陈天然/主演:冒海飞	原创
283	《南唐后主》	2019 年 12 月 7 日		主演:张吟昕,浩程,张博,马达	原创
284	《当爱已成往事》	2019 年 12 月 8 日	北京环球百老汇文化发展有限公司	导演:约翰·兰多/编剧:邢爱娜,约翰·兰多/作曲:李宗盛/主演:品冠,李炜铃、白百何,王铮亮等	原创

附录二 国内原生态剧场演出简况表（2015—2020）

编号	剧目名称	首演时间	出品方	主创	地点
1	《丽水金沙》	2002 年 5 月 1 日	丽江丽水金沙演艺有限公司	总导演：周培武/作曲：吴毅/舞美、灯光设计：鞠毅	云南
2	《云南印象》	2003 年 8 月 8 日	云南杨丽萍艺术发展有限公司	编导、艺术总监、主演：杨丽萍	
3	《蝴蝶之梦》	2005 年 2 月	大理旅游集团有限责任公司 大理月辉旅游投资开发有限责任公司 大理风花雪月文化传播有限责任公司	编导：唐文娟	
4	《香巴拉映象》	2005 年 10 月	云南映象文化产业发展股份有限公司	总编导、艺术总监：杨丽萍	
5	《印象·丽江》	2006 年 7 月 23 日	丽江玉龙雪山印象旅游文化产业有限公司	导演：张艺谋、王潮歌、樊跃	

（续表）

编号	剧目名称	首演时间	出品方	主创	地点
6	《希夷之大理》	2010年7月6日	大理州旅游产业开发集团有限责任公司	制作人:王兵/音乐:久石让/舞美:柳青/艺术总监:高艳津子/服装:陈同勋	
7	《丽江千古情》	2014年3月8日	宋城演艺发展股份有限公司	总导演:黄巧灵	
8	《傣秀》		太阳马戏团	导演:弗兰克·德贡	
9	《印象·大红袍》	2010年3月29日	印象大红袍有限公司	导演:张艺谋 王潮歌 樊跃	福建
10	《闽南传奇》	2015年9月	华夏文化旅游集团	制作人:张重祥/总策划:夏春亭/音乐总监:董刚	
11	《梦幻漓江》	2002年4月8日	梦幻漓江演艺传播有限公司	舞美总监:鞠毅	广西
12	《印象·刘三姐》	2004年3月20日	桂林广维文华旅游文化产业有限责任公司	导演:张艺谋 王潮歌 樊跃	
13	《梦幻北部湾》	2010年10月25日	广西防城港宣传部	总导演:冯小刚	
14	《坐妹》	2011年1月	三江县侗乡鸟巢文化开发有限公司		
15	《梦·巴马》	2012年9月	巴马寿乡国际旅游集团		

（续表）

编号	剧目名称	首演时间	出品方	主创	地点
16	《桂林千古情》	2018 年 7 月 27 日	宋城演艺发展股份有限公司	总导演：黄巧灵	
17	《花山》	2018 年 12 月 15 日	左江花山投资股份有限公司	导演：梅帅元／编剧：张仁胜	
18	《印象·武隆》	2012 年 4 月 23 日	重庆市武隆县喀斯特印象文化发展有限公司	导演：张艺谋、王潮歌、樊跃	重庆
19	《烽烟三国》	2016 年 10 月	北京悠然雨笑文化传播有限公司	总导演：李捍忠	
20	《宋城千古情》	1998 年 10 月 1 日	宋城演艺发展股份有限公司	导演：黄巧灵	浙江
21	《西湖之夜》	2004 年 6 月 18 日	杭州金海岸文化发展股份有限公司		
22	《印象·西湖》	2007 年 3 月 30 日	杭州印象西湖文化发展有限公司	导演：张艺谋、王潮歌、樊跃	
23	《印象·普陀》	2010 年 12 月 31 日	舟山市普陀印象旅游文化发展有限公司	导演：张艺谋、王潮歌、樊跃	
24	《风中少林》	2005 年 6 月	郑州市歌舞剧院	编舞：冯双白	河南

编号	剧目名称	首演时间	出品方	主创	地点
25	《禅宗少林》	2007年4月	山水盛典文化产业有限公司	导演：梅帅元，黄豆豆（执行导演）/制片人，编剧：梅帅元	
26	《大宋·东京梦华》	2008年4月5日	清明上河园	策划：梅帅元	
27	《寻梦龙虎山》	2015年4月28日	江西龙虎山美丽目的地文化旅游发展有限公司	导演：杨澜，陈维亚	江西
28	《井冈山》	2008年10月6日	北京华严投资有限公司 香港华文化城交流协会有限公司	总导演：李前宽	
29	《梦里老家》	2015年3月27日	上海翼天集团	导演：梅帅元	
30	《明月千古情》	2018年12月28日	宋城演艺发展股份有限公司	总导演：黄巧灵	
31	《梦回大唐》	2005年	西安大唐芙蓉园凤鸣九天剧院	总编导：陈维亚/音乐总监：赵季平	陕西
32	《延安保卫战》	2006年4月		导演：陈维亚	
33	《长恨歌》	2006年7月31日	陕西旅游集团	总策划：张小可	

（续表）

编号	剧目名称	首演时间	出品方	主创	地点
34	《西安千古情》	2020年6月22日	宋城演艺发展股份有限公司	总导演：黄巧灵	
35	《夜泊秦淮》	2007年5月1日	南京夜泊秦淮文化发展有限公司	主演团队：南京永恒精英武术表演团	江苏
36	《四季周庄》	2007年7月18日	江苏水周庄旅游股份有限公司		
37	《只有爱·戏剧幻城》		江苏盐城大丰荷兰花海旅游度假区	总导演：王潮歌	
38	《多彩贵州风》	2005年10月	多彩贵州文化艺术有限公司	导演：丁伟	贵州
39	《阿依朵》	2014年8月	贵州万象天合旅游演艺产业发展有限公司	导演：陈磊	
40	《娄山关大捷》	2017年4月	遵义市加盛文化旅游有限公司	总导演：张前	
41	《月上贺兰》	2012年6月18日	银川艺术剧院	导演：杨笑阳/编剧：赵大鸣/作曲：张千一	宁夏
42	《北疆天歌》	2017年5月	宁夏水洞冶旅游开发有限公司	总导演：满都夫	

（续表）

编号	剧目名称	首演时间	出品方	主创	地点
43	《幸福在路上》	20C7 年	西藏珠穆朗玛集团 四川宏义集团	制作人:庞杉/编剧、总导演、总导演:苏时进	西藏
44	《文成公主》	2013 年 3 月	缺上和美集团有限公司 拉萨市布达拉文旅集团	主创:梅帅元、张仁胜、严文龙	
45	《藏谜》	2015 年 4 月 7 日	出品人:容中尔甲	总制作:容中尔甲/总编导、艺术总监:杨丽萍	
46	《宏村·阿菊》	2012 年 8 月	北京中坤投资集团	总导演:渠爱玲	安徽
47	《徽韵》	2009 年 9 月 15 日	黄山茶博园投资有限公司		
48	《太行山》	2011 年 8 月	山西红星杨旅行发展有限公司 华严集团	导演:李前宽	山西
49	《又见五台山》	2014 年 9 月	山西印象五台山文化旅游发展有限公司	导演:王潮歌	
50	《一把酸枣》	2004 年 12 月 4 日	山西艺术职业学院华晋舞剧团	编剧、编导:张继钢/制作人:王建军	

（续表）

编号	剧目名称	首演时间	出品方	主创	地点
51	《又见平遥》	2018年2月18日	平遥县印象文化旅游发展有限公司	总导演:王潮歌	
52	《天下峨眉》	2007年4月18日	四川省歌舞剧院	导演:郑源/音乐人:林幼平,胡晓流	四川
53	《道解都江堰》	2010年6月	四川丰年旅游文化有限公司	主创:梅帅元、李六乙	
54	《九寨千古情》	2014年5月1日	宋城演艺发展股份有限公司	总导演:黄巧灵	
55	《阆苑仙境》	2016年2月	阆中华诚艺术发展有限公司	总导演:杨彩虎	
56	《阿惹妞》	2016年11月	凉山文广传媒集团有限公司	总导演:张媛	
57	《炭河千古情》	2017年7月3日	宋城演艺发展股份有限公司	总导演:黄巧灵	
58	《张家界千古情》	2019年6月28日	宋城演艺发展股份有限公司	总导演:黄巧灵	
59	《只有峨眉山》	2019年9月	峨眉山云上旅游投资有限公司	总导演:王潮歌	
60	《武陵魂·梯玛神歌》	2008年7月	张家界梯玛神歌文化传播有限公司		湖南

（续表）

编号	剧目名称	首演时间	出品方	主创	地点
61	《天门狐仙》	2009年9月17日	张家界天元山水旅游文化有限公司	导演:梅帅元/音乐总监:谭盾	
62	《飞天·苏仙》	2015年1月		导演:余大鸣	
63	《桃花源记》	2017年3月	常德市桃花源盛典演艺发展有限公司	主创:梅帅元,严文龙	
64	《张家界·魅力湘西》		张家界魅力湘西旅游开发有限公司	总导演:冯小刚	
65	《盛世峡江》	2006年6月18日	长江三峡旅游公司	总导演:马志广	湖北
66	《龙船调》	2014年4月	湖北恩施生态文化旅游发展有限公司	主创:梅帅元,胡红一	
67	《嫦娥》	2015年9月	湖北香泉映月生态旅游发展公司	主创:梅帅元,张仁胜,严文龙	
68	《杏坛圣梦》	2001年9月	孔子文化艺术团	演出团队:孔子文化艺术团	山东
69	《中华泰山封禅大典》	2009年10月	泰安市泰山封禅大典文化发展有限公司	策划、制作人:梅帅元	

（续表）

编号	剧目名称	首演时间	出品方	主创	地点
70	《华夏传奇》	2010 年 5 月	华夏文化旅游集团股份有限公司	总导演:夏春亭	
71	《菩萨东行》	2012 年 9 月		主创:梅帅元、张仁胜、严文龙	
72	《孔子》	2013 年	济宁市曲阜孔子文化艺术团	总导演:孔德辛/指挥:金刚	
73	《金山佛谕》	2015 年 8 月	昌林山水文化产业（招远）有限公司	主创:梅帅元、张仁胜、刘春	
74	《独山盛典》	2017 年 9 月	独山盛典文化旅游有限公司	主创:支忠亮、林忠益、黄春瀚	
75	《天下盘山》	2014 年 6 月	天津盘山旅游有限公司	主创:梅帅元、胡红一、刘春、程池	天津
76	《ERA——时空之旅》	2005 年 9 月 27 日	上海文广新闻传媒集团中国对外文化集团上海马戏城	导演:黛布拉·布朗/编剧:艾瑞克·威伦纽夫	上海
77	《龙舞京城》	2006 年 9 月	北京歌舞剧院有限责任公司	演出团体:北京之夜艺术团	北京
78	《印 象·海 南岛》	2009 年 4 月 14 日	海南印象文化旅游发展有限公司	导演:张艺谋、王潮歌、樊跃	海南
79	《三亚千古情》	2013 年 9 月 6 日	宋城演艺发展股份有限公司	总导演:黄巧灵	

（续表）

编号	剧目名称	首演时间	出品方	主创	地点
80	《天骄成吉思汗》	2010 年 7 月 17 日		导演:李六乙、刘霄/编剧:梅帅元	内蒙古
81	《鼎盛王朝·康熙大典》	2011 年 6 月 18 日	山水盛典文化产业股份有限公司	总策划、总导演:梅帅元/编剧:张仁胜	河北
82	《东归·印象》	2014 年 7 月		总导演:秀仁其木格	新疆
83	《敦煌盛典》	2015 年 8 月	新疆吐鲁番欢乐盛典文化投资优势公司	主创:谢长慧、支忠亮、王敏刚	甘肃

注:由于山水实景演出行业变动较大,以上演出有的已经停演,本表为各地主要实景演出分布,不代表全部。

附录三 国内代表性沉浸式戏剧演出简况表（2015—2020）

首演时间、地点	作品	导演	编剧	演员	特点
2015 年 6 月 17 日—2015 年 6 月 21 日 北京蜂巢剧场	《死水边的美人鱼》	孟京辉		蔡舒婕等	国内首部原创沉浸式话剧
2015 年 12 月 27 日—2016 年 3 月 13 日 上海百老汇移动剧院	《消失的新浪》	何念	李扬		中国第一部以婚礼为主题的超维度戏剧，打造了中国第一个可移动式剧院
2016 年 5 月 6 日—2016 年 5 月 8 日 今日美术馆	《哈姆雷特门》	陈然	哈姆雷特	余天健、张加怀	
2016 年 10 月 15 日 上海戏剧学院	《双重》	佟童	佟童		数字沉浸戏剧：国内首部观众直接作为 RPG 主角参与演出的沉浸式戏剧。首例利用移动 App＋沉浸式演出方式完成的戏剧作品

（续表）

首演时间、地点	作品	导演	编剧	演员	特点
2016 年 12 月 14 日 上海麦金侬酒店	《不眠之夜》	菲利克斯·巴雷特（Felix Barrett）	改编自莎士比亚《麦克白》		由英国浸入式剧团 Punchdrunk 打造，入式戏剧中的代表作品，拥有超 10 条故事线，以及 1 对 1 互动
2016 年 10 月 1 日— 2016 年 11 月 15 日 上海大悦城	《触电·鬼吹灯》				魔都首个沉浸式互动娱乐体验，集"电影＋戏剧＋游戏＋密室"于一体
2017 年 5 月 20 日 汉口江滩知音号码头	《知音号》	樊跃			全球首部漂移式多维体验剧，该项目首创"一剧多版"和"知音服务"，打造全国独有的文化和服务双 IP 模式。将成为武汉城市文化旅游新名片和中国文旅产业新地标
2017 年 12 月 30 日— 2018 年 1 月 31 日 杭州吴山体验馆	《无人入眠》	杨钦	改编自阿加莎克里斯蒂《无人生还》	杨礼、周诗琪等	首部大型沉浸式戏剧，整部剧剧融合了现代乐、舞蹈、戏剧、实景剧场、行为艺术

（续表）

首演时间，地点	作品	导演	编剧	演员	特点
2018 年 5 月 28 日 广州起义纪念馆	《1927·广州起义》	王钰涵	王钰涵	广州大剧院旗下话剧剧团队等	在博物馆＋红色主题剧目的基础上，首次采用沉浸式展现某个特定的历史事件，达到寓教于乐的宣教目的
2018 年 8 月 17 日 苏州沧浪亭	《浮生六记》	刘亮佐	周眠	周雪峰，沈国芳等	"戏剧＋"创新文化项目，是国内首个浸入式戏曲表演，定位于文旅融合，以戏剧促进文旅融合，全景式地展现苏州式生活
2019 年 4 月 12 日—2019 年 4月21 日 上汽·上海文化广场	《三体Ⅱ黑暗森林》	菲立普·德库弗列(Philippe Decouflé)	肯尼·芬克(Kenny Finkle)		古典的艺术形式表现出来的科幻感和未来感，比电影和电视给人带来的科幻感更要强烈，三体舞台剧真正表现出了科幻的内核
2019 年 8 月 23 日 心宿月湖公馆	《极夜·月湖》	游弘毅	游弘毅		国内首部原创民宿沉浸式话剧

（续表）

首演时间,地点	作品	导演	编剧	演员	特点
2019 年 6 月 24 日—2019 年 6月 27 日 青岛 SIF 砂之盒沉浸影像展	《浮生一刻》	Thomas Villepoux	Villepoux IvyHuang	Joseph Li, Sean Zhang	大空间＋动捕戏剧作品,利用 VR 技术展现的新形式,多技术结合的沉浸式体验
2019 年 11 月 23 日 秘密影院	《秘密影院:007 大战皇家赌场》	安格斯·杰克逊(Angus Jackson)	尼尔·普维斯		"秘密影院"2007 年诞生于英国伦敦,这项浸入式先锋艺术实验以全方位互动演出的方式重新定义跨维度的"电影"概念。兼具戏剧,演出,社交,角色扮演,密室等多重元素,这样的娱乐形式,是上海前所未见的

（续表）

首演时间、地点	作品	导演	编剧	演员	特点
2019 年 12 月 20 日——2019 年 12 月 25 日 北京保利剧院	《如梦之梦》	赖声川	赖声川	胡歌、许晴等	首部经典传统话剧在观看体验上，向沉浸式话剧进行尝试。演出赋予了观众更多的观看空间。舞台形式颠覆了剧院中演员在前、观众在后的观剧模式，尤其说是舞台，观众被包围在舞台中央，呈"日"字环绕。观众可转动座椅，跟随演员的演出

附录四　上海市嘉定区文化馆戏剧类文化活动名录

（2019.4—2019.12）

编号	时间	文化活动	报名上限（人数）	报名率
1	2019 年 11 月 29 日	"放歌新时代"嘉定企业厂歌、厂训展演暨 2019 嘉定企业文化展闭幕式	100	43%
2	2019 年 11 月 25 日	民族团结一家亲——上海嘉定云南德钦文艺交流汇演	356	65%
3	2019 年 11 月 23 日	"我们的舞台"2019 年嘉定区文化馆总分馆制成果展示暨"百姓系列"活动颁奖展演	406	67%
4	2019 年 10 月 22、23 日	大型现代锡剧《六里桥》	577	92%
5	2019 年 10 月 20 日	"我的舞台我的梦"2019 年嘉定区创作节目展演【戏剧】专场	244	56%
6	2019 年 10 月 19 日	"我的舞台我的梦"2019 年嘉定区创作节目展演【曲艺】专场	244	52%
7	2019 年 10 月 19 日	"我的舞台我的梦"2019 年嘉定区创作节目展演【音乐】专场	244	38%
8	2019 年 10 月 18 日	"我的舞台我的梦"2019 年嘉定区创作节目展演【舞蹈】专场	244	80%
9	2019 年 10 月 6 日	【献礼新中国 70 周年】"嘤城戏韵"2019 年嘉定区国庆戏曲大联欢锡剧《沙家浜》	376	99%

（续表）

编号	时间	文化活动	报名上限（人数）	报名率
10	2019 年 9 月 28 日	"辉煌壮丽 70 年说说唱唱百姓乐"长三角（沪苏浙皖）曲艺精品专场演出	241	100%
11	2019 年 9 月 25 日	"百姓梦想秀"嘉定区优秀群文团队展演菊园新区专场	156	65%
12	2019 年 9 月 18 日	"百姓梦想秀"嘉定区优秀群文团队展演徐行镇专场	276	34%
13	2019 年 9 月 17 日	"百姓梦想秀"嘉定区优秀群文团队展演南翔镇专场	373	20%
14	2019 年 9 月 11 日	"百姓梦想秀"嘉定区优秀群文团队展演真新专场	323	34%
15	2019 年 9 月 9 日	"百姓梦想秀"嘉定区优秀群文团队展演嘉定工业区专场	270	32%
16	2019 年 9 月 6 日	"百姓梦想秀"嘉定区优秀群文团队展演嘉定新城（马陆镇）专场	210	55%
17	2019 年 9 月 4 日	"百姓梦想秀"嘉定区优秀群文团队展演嘉定镇街道专场	323	37%
18	2019 年 8 月 28 日	"百姓梦想秀"嘉定区优秀群文团队展演——江桥镇专场	342	39%
19	2019 年 8 月 23 日	"百姓梦想秀"嘉定区优秀群文团队展演安亭镇专场	373	34%
20	2019 年 8 月 21 日	"百姓梦想秀"嘉定区优秀群文团队展演——华亭镇、外冈镇专场	373	41%

（续表）

编号	时间	文化活动	报名上限（人数）	报名率
21	2019 年 6 月 9 日	2019 文化和自然遗产日－非遗戏曲荟闭幕演出暨"多彩非遗乐游嘉定"	362	95%
22	2019 年 6 月 1 日	原创曲艺剧《垃圾千金》	400	70%
23	2019 年 5 月 9 日	中篇评弹《一代外交家——顾维钧》	233	29%
24	2019 年 4 月 30 日	纪念五四运动 100 周年原创主题话剧《中流击水》	60	100%
25	2019 年 4 月 12 日	与祖国共同奋进——2019 年嘉定区对口帮扶地区感恩汇报演出	158	99%
26	2019 年 4 月 12 日	"庆祝新中国成立 70 周年"2019 年嘉定区曲艺专场演出	60	45%

附录五　本书所提及的主要剧场简况表

编号	剧场	位置
1	上海梅赛德斯-奔驰文化中心	中国,上海市浦东新区世博大道 1200 号
2	普拉达基金会	意大利,米兰市拉戈伊萨尔科地区
3	首都剧场	中国,北京市东城区王府井大街 22 号
4	北京人艺实验剧场	中国,北京市东城区王府井大街 22 号首都剧场三楼
5	北京天桥艺术中心	中国,北京市西城区天桥南大街 9 号楼
6	四川省锦城艺术宫	中国,四川省成都市青羊区人民东路 61 号
7	圣彼得堡亚历山德拉剧院（俄罗斯普希金国家话剧院）	俄罗斯,圣彼得堡市奥斯特洛夫斯基广场中心
8	中国国家大剧院	中国,北京市西长安街 2 号
9	上海大剧院	中国,上海市黄浦区人民大道 300 号
10	巴黎歌剧院（加尼叶歌剧院）	法国,巴黎市 8 Rue Scribe
11	巴黎大皇宫	法国,巴黎市 3 Avenue du General Eisenhower
12	上海话剧艺术中心	中国,上海市徐汇区安福路 288 号
13	天津大剧院	中国,天津市平江道 57 号
14	真汉咖啡剧场（已停业）	中国,上海市肇嘉浜路 555 号
15	古瑟里剧院	美国,明尼苏达州明尼阿波利斯第 2 大街南 818 号

（续表）

编号	剧场	位置
16	北京民族宫大剧院	中国,北京市西城区复兴门内大街 49 号
17	戏逍堂嘻哈小剧场	中国,北京市朝阳区东风乡辛庄甲 27 号
18	奥德维奇剧院	英国,伦敦市奥维奇街 49 号
19	人民大会堂	中国,北京市西长安街天安门广场西侧
20	戏剧中心	美国,纽约市第 50 街西 210 号
21	上海马戏城	中国,上海市静安区共和新路 2266 号
22	上海东方艺术中心	中国,上海市浦东新区丁香路 425 号
23	猫剧场	日本,东京都品川区广町 2 丁目 1 - 18
24	成都金沙剧场	中国,四川省成都市青羊区金博路 9 号
25	北京自然博物馆	中国,北京市天桥南大街 126 号
26	南京博物院	中国,江苏省南京市玄武区中山东路 321 号
27	广州起义纪念馆	中国,广东省广州市起义路 200 号
28	上海博物馆	中国,上海市黄浦区人民大道 201 号
29	明当代美术馆	中国,上海市静安区永和东路 436
30	上海当代艺术博物馆	中国,上海市苗江路(近花园港路)
31	又见敦煌剧场	中国,甘肃省酒泉市敦煌莫高窟数字展示中心西侧
32	五台山风铃宫剧场	中国,山西省五台山第三区马圈沟片区
33	印象丽江剧场	中国,云南省丽江市玉龙纳西族自治县玉龙雪山国家风景名胜区内
34	井冈山实景演出剧场	中国,江西省吉安市井冈山市茨坪镇

<div align="right">（续表）</div>

编号	剧场	位置
35	印象武隆剧场	中国,重庆市武隆区桃园大峡谷
36	最忆是杭州剧场	中国,浙江省杭州市西湖区北山路82号
37	寻梦牡丹亭实景演出剧场	中国,江西省抚州市文昌街办前进路1号
38	宋城千古情剧场	中国,浙江省杭州市之江路148号
39	印象大红袍剧场	中国,福建省南平市武夷山市三姑度假区环岛南路16号
40	有峨眉山戏剧幻城	中国,四川省峨眉山市川主镇峨川路99号
41	北京蜂巢剧场	中国,北京市东直门外新中街3号东创电影院三层
42	麦金侬酒店(不眠之夜剧场)	中国,上海市静安区北京西路1013号
43	上海大悦城剧院	中国,上海市静安区西藏北路166号
44	可园	中国,江苏省苏州市城南三元坊(人民路708号)
45	嘉定区文化馆	中国,上海市嘉定区嘉定新城塔秀路33号
46	乌镇大剧院	中国,浙江省嘉兴市桐乡市乌镇西栅景区
47	金鹰大剧院	中国,四川省西昌市航天大道三段与四段交叉路口
48	新加坡滨海艺术中心	新加坡,滨海区 Esplanade Drive 1号
49	四川人民艺术剧院黑螺艺术空间	中国,四川省成都市双庆路8号成都万象城6楼
50	上海音乐学院歌剧院	中国,上海市汾阳路6号

（续表）

编号	剧场	位置
51	上海音乐厅	中国,上海市延安东路 523 号
52	蓬蒿剧场	中国,北京市东城区东棉花胡同 35 号
53	汉秀剧场	中国,湖北省武汉市水果湖街东湖路 138 号 2 栋
54	杭州杂技总团剧场	中国,浙江省杭州市沈塘桥路 18 号
55	杭州大剧院	中国,浙江省杭州市江干区四季青街道新业路 39 号
56	艺苑剧场	中国,浙江省杭州市上城区十五奎巷 99 号

参考文献

[1] 罗尔.媒介、传播、文化——一个全球性的途径[M].董洪川,译.北京:商务印书馆,2012.

[2] 赵建新.中国现代非主流戏剧研究[M].北京:中国戏剧出版社,2012.

[3] 王杰.马克思主义美学研究(第19卷第2期)[M].上海:东方出版中心,2017.

[4] 余秋雨.观众心理美学[M].北京:现代出版社,2012.

[5] 雷曼.后戏剧剧场[M].李亦男,译.北京:北京大学出版社,2010.

[6] 李兴国.影视技术与高科技运用[M].北京:中国传媒大学出版社,2015.

[7] 谢克纳.环境戏剧[M].曹路生,译.北京:中国戏剧出版社,2001.

[8] 盖奇,卡拉米娜.时尚的艺术与批评[M].孙诗淇,译.重庆:重庆大学出版社,2019.

[9] 戈夫曼.日常生活中的自我呈现[M].冯钢,译.北京:北京大学出版社,2008.

[10] 王梅芳.时尚传播与社会发展[M].上海:上海人民出版社,2015.

[11] 斯威伍德.大众文化的神话[M].冯建三,译.北京:生活·读书·新知三联书店,2003.

[12] 杨远婴.中国电影专业史研究·文化卷[M].北京:中国电影出版社,2006.

[13] 卡林内斯库.现代性的五副面孔[M].顾爱彬,李瑞华,译.北京:商务印

书馆,2002.

[14] 西美尔.金钱、性别、现代生活风格[M].顾仁明,译.上海:华东师范大学出版社,2010.

[15] 西美尔.时尚的哲学[M].费勇,等译.北京:文化艺术出版社,2001.

[16] 张默瀚.中国当代戏剧理论:1980—2010[M].北京:光明日报出版社,2013.

[17] 刘家思.主流与先锋:中国现代戏剧得失论[M].北京:新星出版社,2006.

[18] 霍内夫.当代艺术[M].李宏,滕卫东,译.南京:江苏美术出版社,1995.

[19] 殷智贤.解密时尚[M].杭州:浙江工商大学出版社,2011.

[20] 慕羽.西方音乐剧史[M].上海:上海音乐出版社,2004.

[21] 科特勒.营销管理[M].王永贵,等译.北京:中国人民大学出版社,2012.

[22] 科特勒,雪芙.票房营销[M].陈庆春,译.北京:中国人民大学出版社,2004.

[23] 胡月明.演出营销[M].北京:中国经济出版社,2003.

[24] 科恩.戏剧[M].费春放,译.上海:上海书店出版社,2006.

[25] 桑德斯.牛津简明英国文学史[M].谷启楠,等译.北京:人民文学出版社,2000.

[26] 铃木忠志.文化就是身体[M].李集庆,译.上海:上海文艺出版社,2017

[27] 芒福德.城市发展史——起源、演变和前景[M].宋俊岭,倪文彦,译.北京:中国建筑工业出版社,2005.

[28] 廖可兑.西欧戏剧史[M].北京:中国戏剧出版社;2001.

[29] 方军.城市节日——走进中国上海国际艺术节[M].上海:上海交通大学出版社,2016.

[30] 谢克纳,孙惠柱.人类表演学系列:政治与戏[M].北京:文化艺术出版社,2011.

[31] 川村由仁夜.时尚学[M].陈逸如,译.台北:立绪文化事业有限公司,2009.

[32] 陈吉德.中国当代戏剧文化冲突(1978—2000)[M].南京:南京师范大学出版社,2009.

[33] 黄爱华.从传统到现代:多维视野中的中国戏剧研究[M].北京:人民文学出版社,2009.

[34] 阿布-卢赫德.国家戏剧:埃及的电视政治[M].张静红,郭建斌,译.北京:商务印书馆,2016.

[35] 胡星亮.现代戏剧与现代性[M].北京:人民文学出版社,2007.

[36] 海马.激流与残冰:启蒙视域中的1990年代中国大陆戏剧[M].南京:南京大学出版社,2011.

[37] 阿铎.剧场及其复象[M].刘俐,译.杭州:浙江大学出版社,2010.

[38] 徐蕾.时尚中的性感[M].北京:中国戏剧出版社,2019.

[39] 史文德森.时尚的哲学[M].李漫,译.北京:北京大学出版社,2010.

[40] 葛飞.戏剧、革命与都市漩涡:1930年代左翼剧运、剧人在上海[M].北京:北京大学出版社,2008.

[41] 凯尔纳.媒体文化——介于现代与后现代之间的文化研究[M].丁宁,译.北京:商务印书馆,2010.

[42] 费瑟斯通.消费文化与后现代主义[M].刘精明,译.南京:译林出版社,2000.

[43] 恩特维斯特尔.时髦的身体[M].郜元宝,译.桂林:广西师范大学出版社,2005.

[44] 周文.中国先锋戏剧批评[M].北京:中国广播电视出版社,2009.

[45] 荣广润.地球村中的戏剧互动[M].上海:上海三联出版社,2007.

[46] 陈世雄.现代欧美戏剧史[M].北京:文化艺术出版社,2010.

[47] 伯斯顿.走向后现代主义[M].王宁,等,译.北京:北京大学出版社,1991.

[48] 麦克卢汉.理解媒介——论人的延伸[M].何道宽,译.北京:商务印书馆,2000.

[49] 王旭青.言说的艺术:音乐叙事理论导论[M].人民音乐出版社,2013.

[50] Blumer H. Fashion: From Class Differentiation to Collective Selection[J]. The Sociological Quarterly, 1969, 10(3):275 - 291.

[51] Bottoms S J. Playing Underground: A Critical History of the 1960s Off-Off-Broadway Movement[M]. Ann Arbor: The University of Michigan Press, 2004.

[52] Chaney D. The Cultural Turn: Scene-Setting Essays on Contemporary Cultural History[M]. London: Routledge, 1994.

[53] Crespy D A. Off-Off Broadway Explosion: How Provocative Playwrights of the 1960s Ignited a New American Theater[M]. New York: Back Stage Books, 2003.

[54] Davis F. Fashion, Culture and Identity[M]. Chicago: University of Chicago Press, 1992.

[55] Lipovetsky G. The Empire of Fashion[M]. Princeton: Princeton University Press, 2002.

[56] Mates J. America's Musical Stage: Two Hundred Years of Musical Theatre[M]. Santa Barbara: Praeger, 1985.

[57] Nyo J S. The Changing Nature of World Power[J]. Political Science Quarterly, 1990, 105(2):177 - 192.

[58] Schweitzer M. When Broadway Was the Runway: Theater Fashion and American Culture[M]. Philadelphia: University of Pennsylvania Press, 2009.

[59] Shank T. Beyond the Boundaries: American Alternative Theatre[M]. Ann Arbor: The University of the Michigan Press, 2002.

[60] Troy N. Couture Culture: A Study of Modern Art and Fashion[M]. Cambridge: MIT Press, 2002.